徐建融游艺百讲

国学艺术十讲

徐建融 著

上海大学出版社
·上海·

图书在版编目（CIP）数据

国学艺术十讲 / 徐建融著 . -- 上海：上海大学出版社，2025.1. --ISBN 978-7-5671-5069-0

I. J120.9

中国国家版本馆 CIP 数据核字第 2024T0K770 号

统　　筹　刘　强
责任编辑　刘　强
助理编辑　陈　荣
封面设计　柯国富
技术编辑　金　鑫　钱宇坤

徐建融游艺百讲
国学艺术十讲
徐建融　著
上海大学出版社出版发行
（上海市上大路 99 号　邮政编码 200444）
（https://www.shupress.cn　发行热线 021-66135112）
出版人　戴骏豪

*

南京展望文化发展有限公司排版
江阴市机关印刷服务有限公司印刷　各地新华书店经销
开本 710mm×1000mm　1/16　印张 22.25　字数 287 千字
2025 年 1 月第 1 版　2025 年 1 月第 1 次印刷
ISBN 978-7-5671-5069-0/J·672　定价 98.00 元

版权所有　侵权必究
如发现本书有印装质量问题请与印刷厂质量科联系
联系电话：0510-86688678

总　序

2005年11月19日，上海大学校长钱伟长在给上海大学美术学院邱（瑞敏）院长、薛（志良）书记的信中讲："据我所知，徐建融教授已在上海大学执教二十余年了。多年来，他一边热心于传道授业解惑，一边更是潜心于学术研究和艺术创作，终于成就一番骄人之成绩。我虽然未得与徐建融教授谋面，但是却知道他在美术界颇被看重和推崇。我为我校有如此杰出之人才而高兴，也为我们美术学院这些年来所取得的进步而欢欣。"

2012年9月，上海大学美术学院院长冯远在为《长风堂集》所作的"序"中讲，徐先生是当今学术界致力于宣传、弘扬传统优秀文化的代表人物。"他对传统文化几十年如一日的坚持，以及对传统文化的研究之全面、深刻，和由此所取得的对传统文化认识的实事求是的科学性、与时俱进的独创性，在全国有着广泛的影响。徐先生的研究和实践，众所周知的是以中国美术史论研究、美术教育、书画创作和鉴定为重点。实际上，他的涉及面几乎囊括了传统文化经史子集的各个方面"，对儒学、老庄、佛学、说文、历史、文学、戏曲、园林、建筑等"无不着意探究，以国学为视野来观照书画。同时，他对西方文化的经典也下过相当的功夫，以西学为参照来审视国学。术业有专攻与万物理相通，'不入虎穴，焉得虎子'与'不识庐山真面目，只缘身在此山中'，立足本职而作换位思考，这是其治学治艺的基本方法"。这使他的传统研究和实践，在新的时代背景下焕发出"科学发展的生命活力，既是历史的，又是现实的"。

子曰:"志于道,据于德,依于仁,游于艺。"有"当代艺术界大儒"之称的徐建融先生,思无邪,行无事,故多艺。而著述,正是其"多艺"中的一项重要内容。孔子说:"盖有不知而作之者,我无是也。"《左传》则说:"言之不文,行而不远。"徐建融先生的著述,从来就不是局限于板凳上、书斋中的"为学术而学术",而都是出之于"学而时习之"的实践体会,所以"如万斛泉涌,不择地,皆可出";又以富于文采辞藻,无论是温柔敦厚,还是慷慨磊落,皆能有声有色地穷理、尽情、动情。真知灼见加上文采斐然,所以其著述为各阶层读者所欢迎。正是四十多年来连续不断地发表、出版的这些著述,使他的"学而不厌""有教无类"在社会上产生了广泛而深远的影响。

为了更集中同时也更条理地反映徐建融先生的著述成果及其学术思想,特在他业已发表、出版的各种著述中,推出"徐建融游艺百讲"十种统一出版,即《晋唐美术十讲》《宋代绘画十讲》《元明清画十讲》《晚明绘画十讲》《当代画家十讲》《谢陈风雅十讲》《建筑园林十讲》《画学文献十讲》《美术史学十讲》《国学艺术十讲》。

其中,除《谢陈风雅十讲》外,大多有之前的相应出版物为依据。但这次的出版并不是旧版的简单重版,而是在体例上、内容上均作了调整。原出版物中多有一定数量的插图,现考虑到书中涉及的图例可从网上搜索到高清图像,故一并删去不用。

全部书稿的整理、修订,徐建融先生本人均给予了极大的支持,十分操劳。在此谨致谢意。限于学识,我们所做的工作还有不足之处,还祈请徐建融先生和广大读者批评指正。

前 言

本书是上海大学出版社2017年出版的《国学艺术十论》的修订本。这次的修订,除订正了文字上的错误、疏失之外,于《顾炎武和"隆万之变"》之后附《"隆万之变"与江南文化》,并删去《绘画与文学》篇所附《明清绘画中的忠义题材》,另附《欧阳修"崇义抑文"》。本书作为"徐建融游艺百讲"的一种,更名为《国学艺术十讲》。

徐建融

2023年春节

目　录

绪言 / 1

第一讲　士人与文人 / 4
　　附一：苏轼是"文人"吗？/ 33
　　附二：知识分子、文化人、文人、画家 / 39

第二讲　顾炎武和"隆万之变" / 48
　　附："隆万之变"与江南文化 / 82

第三讲　中国画谈 / 93
　　附一：国学中的国画 / 132
　　附二：国学与国画 / 151

第四讲　国学：文史、国画、书法 / 165
　　附一：国学：非职业化的专业精神 / 181
　　附二：说"文化" / 187

第五讲　士风大坏与书学创新 / 190
　　附一：再谈士风大坏与书学创新 / 197

　　　　附二:"散圣"与"侠客"
　　　　　　——三谈士风大坏与书学创新 / 211
　　　　附三:君子与小人
　　　　　　——兼答一境先生 / 229

第六讲　绘画与文学 / 247
　　　　附:欧阳修"崇义抑文" / 260

第七讲　人品与画品 / 266
　　　　附:责任和规范
　　　　　　——闻一多的文艺观 / 280

第八讲　经典与畸典 / 290
　　　　附:从发表文章到创作书法 / 303

第九讲　偏见与争执 / 308

第十讲　滑稽讽谏
　　　　　——论传统戏剧精神 / 321

绪　言

　　研究传统艺术，大多是遵循西学传入之后的规范，也就是从学术上、美术上来认识传统。我在很长的一段时间里，基本上也是致力于学习这些规范，并运用这些规范来进行所谓的研究工作。但在本质上，我并不是一个搞学术、美术的人，而是一个搞国学艺术的人。所以，这样的研究我感到很不习惯。

　　从1995年之后，我逐渐疏离了"学术（美术）"的研究，而回归到国学的"日常和常识"。"日常和常识"，是刘绪源先生从前辈学人身上所发现的"两个秘密"。其实，这本是传统做学问的公开，只是西学传入之后，做学问的方法便转向了"学术和逻辑"，从而使"日常和常识"成了"秘密"。

　　大体而言，文、史、哲、艺的研究包括实践，在西学，系作为"专家""职业化"的工作而具有"项目""课题"的攻关性质，并必须遵守"学术和逻辑"的"法制"式规范。因此，他对于工作和生活的认识，便与非专家的工人、农民、商人的"日常和常识"显得很不一样，甚至高高在上。让专家同工人、农民、商人坐在一起聊天，旁听者判然可别他与工人、农民、商人的不同身份。而在国学，系作为学者"非职业化"的工作而具有"生活"的性质，并必然合于"日常和常识"的"礼教"式规范。因此，学者对于工作和生活的认识，便与非学者的工人、农民、商人的"日常和常识"显得几乎没有什么两样，甚至更加谦恭。让学者同工人、农民、商人坐在一起聊天，旁听者根本看不出他与工人、农民、商人的不同身份。用黄庭坚的话说，便是"平

居大异于俗人"与"平居无异于俗人"之别。

具体而言,比如"美术教育"。在西学的"学术(美术)",有专门的美术学院和系统的教学方案,学子经考试而入学,入学后有一年级、二年级的不同课程,课程由低级而高级,循序渐进,到四年级完成全部学分及毕业创作并取得文凭,而后走向社会。课堂上有纪律,不能旷课,也不能迟到、早退,更不能有校外的朋友随便进出课堂打扰教学。老师的教学则有专门的教材并备课,等等。总之,"美术教育"是一项迥异于日常生活的"职业化"工作。

而在国学的"日常",以吴湖帆先生的梅景书屋为例,它不是专门的美术学院,更没有什么教学方案,学子无须经过考试亦可入学,入学先后的弟子可以同堂上同样的课程,没有什么时候毕业的规定,也不发文凭。课堂上完全没有纪律,可以旷课,也可以迟到、早退,老师的朋友更可以随便进出课堂打扰教学。老师的教学没有专门的教材,也不备课,甚至自顾与朋友聊天、喝茶、吃水果而根本不管学生、不讲课,等等。总之,"美术教育"是一项与日常生活无异的"非职业化"工作。

"学术(美术)"的教育,可以培养出李可染、周思聪、杨之光等"传统"型的国画家,但培养不出黄宾虹、齐白石、吴湖帆等传统型的国画家;而"日常"的教育,可以培养出黄宾虹、齐白石、吴湖帆等传统型的国画家,但培养不出李可染、周思聪、杨之光等"传统"型的国画家。而且,如果让他们都回到少年,可以肯定,黄宾虹、齐白石、吴湖帆等是无缘接受"学术(美术)"教育的,而李可染、周思聪、杨之光等却可以接受"日常"的教育。

当然,如上所述,西学、国学在"美术教育"方面的"学术(美术)""日常"之异,还只是表面上的、形式上的径庭,其根本上在于执教者的才学之不同。西学的老师,即使实施了"日常"的教育方式,不仅培养不出黄宾虹、齐白石、吴湖帆等传统型的国画家,甚至还会导致培养不出李可染、周思聪、杨之光等"传统"型的国画家。同样,国学的老师即使实施了"学术

(美术)"的教育方式,也不仅培养不出李可染、周思聪、杨之光等"传统"型的国画家,甚至亦培养不出黄宾虹、齐白石、吴湖帆等传统型的国画家。

站在西学的"学术(美术)"立场对文史、书画、传统的认识,与站在国学的"日常"立场上对文史、书画、传统的认识,显然也不可能完全相同,而且其间的相异,不仅仅是量上的,更是质上的。

毫无疑问,近三十年来,用西学的"学术(美术)"对传统所做的研究、实践,取得了丰硕的成果,为传统的继承、弘扬也即创造性的转化和创新性的发展作出了积极的贡献。但毋庸讳言,用国学的"日常"对传统所做的研究、实践则近乎中断了。缘于此,近二十年来,我便开始致力于从国学的立场来研究、实践传统,希望能为传统的继承、弘扬也即创造性的转化和创新性的发展提供另一个方向的思考。因为,我们不能只有"学术(美术)"中的传统而没有"日常"中的传统,就像不能只要动物园中的老虎而不要山野中的老虎。

(2016 年)

01 第一讲
士人与文人

"文人士大夫"是人们耳熟能详的一个复合名词,因此我们习惯上将它们视为同一种人。但根据复合名词组成的常识,两个以上的名词复合为一个名词,它们可以是同一类,但不可能是同一种。如"工农兵"并称,都是指劳动人民,但工、农、兵绝不是同一种人;"帝王将相"并称,都是指富贵人,但帝、王、将、相绝不是同一种人。"母亲妈妈"是不可以复合为一个名词的。故,文人、士大夫(士人)虽同属读书人,却并非同一种人。或以士人为入仕的文人,文人为未仕的士人,非是。文人即使入仕,仍为文人而非士人,士人即使不仕,亦仍为士人而非文人。

简而言之,士人必"以器识为先"(刘挚),志在"以功业行实光明于时,亦不一于立言而垂不腐"(欧阳修);而文人,则以才情为长,"以文自名"(欧阳修)而"止为文章"(司马光),"故难可以应世经务"(颜之推)。

下面从十个方面分析两者的不同性质。

一、人格和人性

士人与文人都是读书人,大体上,明中期之前,读书界的表率是士人,之后,主流是文人。今人往往把两者混为一谈,其实是颇有不妥的。就拿比较典型的士人苏轼与典型的文人李白来说,"太白有东坡之才,无东坡之学"。才者,吟诗作赋的才情;学者,经时济世的学养。而根本,则在于价值观的不同。读书界中的士人与文人,好比一年中的四季,没有明确的

分界,却有着根本的不同。大体而言,正嘉之前以士人为主流,隆万之后以文人为主流。

"行己有耻""天下为公",这是士人的价值观,是后天养成的人格文化。所以说,"士志于道""任重道远"而"克己毋我""自强不息"地"以天下是非风范为己任""为天地立心,为生民立命,为往圣继绝学,为万世开太平"。而说得最明白的,莫过于范仲淹的"不以物喜,不以己悲""先天下之忧而忧,后天下之乐而乐"。在这一价值观的支配下,士人的行为表现为"达则兼济天下,穷则独善其身",当宋元易代之际,以陆秀夫、文天祥为代表的一大批士人为表率,不惜牺牲个体的生命,谱写了中华文明史上一曲惊天地泣鬼神的"正气歌"。

自我中心,"出人头地",这是文人的价值观,是先天而来的人性文化。李贽说:"士贵为己,务自适,不知为己,惟务为人,虽尧舜夷齐同为尘垢秕糠。"(《答周二鲁》)袁中郎说"人生几日耳","真乐有五",不外乎个人眼耳鼻舌身心"恬不知耻"的享受,有一者,"生几可无愧,死可不朽矣"(《与龚惟长》),而"大败兴事"有三:山水朋友不相凑、朋友忙聚不及、游非其时或花落山枯,"破国亡家不与焉"(《与吴敦之》)。在这一价值观的支配下,达则得意忘形、超尘脱俗,穷则怨天尤人、愤世嫉俗。

当明清易代之际,一大批领袖风雅的文人苟且偷生、卖身求荣,谱写了"二十四史"上前无古人、后无来者的"贰臣传"。崇祯上吊煤山,朝中大臣作鸟兽散,身边只有一个太监。张溥《五人墓碑记》记朝中清流与阉党作斗争,出卖忠义者为读书人毛一鹭,为忠义声张正气的是匹夫匹妇,慨叹:"大阉之乱,缙绅而不能易其志者,四海之大,有几人欤?而五人生于编伍之间,素不闻诗书之训,激昂大义,蹈死不顾,亦曷故哉!"所以,早于顾炎武,他便提出:"生死之大,匹夫之有重于社稷也。"小到私人之间的交谊,《三言两拍》中多有文人为了个人的利益出卖恩人、匹夫见义勇为反遭恶报的故事,实有真实的依据。如乞丐金松父女救文人莫稽,供其读书、

生活,莫稽与玉奴结为夫妻,但其中举后竟将玉奴推入江中溺死。

正是针对这一士风大坏、文人无行的现实,顾炎武在《日知录》中痛斥"文人之多""一为文人,便不足观",而大声疾呼"天下兴亡,匹夫有责"。这天下兴亡的重任,原本不是由士人、由读书人来承当的吗?是的,所以当时的士人作为"四民之首",是中华文明的主心骨。但现在,读书界的主流不再是"行己有耻""天下为公"的士人,而是"恬不知耻"、自适为己的文人了,所以"仗义每存屠狗辈,负心多是读书人",天下兴亡的重任便需要由匹夫匹妇的劳苦大众来承当,劳苦大众成了中华文明的脊梁骨。

士人精神,强调的是人格,它主张善而抵制恶。文人精神,强调的是人性,它既有善也有恶。人格高尚者,人性多约束。所以,士人的人格,站在人性的立场上便显得虚伪、迂腐、不真实;而人性真率者,人格多缺陷。所以,文人的人性,将本性的善和恶一视同仁,便显得真实、性灵、不矫饰,人格于是便低下。

人性也即作为个体的人的本能的欲望,所谓"食色,性也",食和色,是人性的两个最大也是最重要的欲望,一切对于名、利、权的追逐,归根到底都是为了最大限度地实现并满足这两大欲望。人格也即作为社会的人的处世标准和规范,不仅要为自己着想,更要为别人着想,"克己复礼""毋我为公"。所谓"人之初,性本善",但又有"性恶"说。其实,人性、性情、人欲,从人性的立场本无善恶,不能说羊吃草就是性善,狼吃羊就是性恶。但从人格的立场,既有善,又有恶。"性相近,习相远",这本身兼有善恶的人性,因后天不同闻见道理的改造,或膨胀了恶的心魔而成为恶的人格,或涵养了善的性灵而成为善的人格。人格,主要体现了社会人的道德而不仅仅只是个人的本能,又称"礼""天理"。不同的社会,道德的标准各不相同,但同一个社会,道德的标准都是共同的,所以,区别于动物,人格的要求都是一样的。不同的人等,本能的欲望都是共同的,但具体的内容却各不相同,所以,作为动物,人性的追逐各有各的不同。

士人讲"发乎情,止乎礼",这是人性与人格的统一。本能的欲望是必需的,但对它的追逐不能逾越道德的标准,受社会道德的约束,有时甚至不得不克制、牺牲个人的欲望。人都希望富且贵,但"不义而富且贵,于我如浮云"。包括"君子好色而不淫""君子爱财,取之有道"等,都强调了人性与人格的统一。

朱熹的理学讲"存天理,灭人欲",这是用人格来扼制人性。就像张天师把妖魔镇压在龙虎山的伏魔殿下,从好的一面讲,压抑了人性中的心魔,从不好的一面讲,则扼杀了人性中的性灵。

晚明以降的文人讲"人欲即是天理",是用人性来颠覆人格。就像揭开了伏魔殿的封条,固然解放了人性中的性灵,但同时也必然放纵人性中的心魔。所谓人欲横流、物欲横流、急功近利、自我表现等,一方面表现为个性的多样,另一方面则必然导致社会的失范而陷于腐败。

闻一多有云:"秩序是人类生存的基本保证,即使专制的秩序,也比没有秩序要来得好。"所谓秩序,也即人格的规范。作为动物,人不能不讲个体的人性,但区别于动物,人更不能不讲社会的人格。用人格扼制人性固然不可取,用人性颠覆人格则危害更大。人格文化的约束性,支撑着古典社会,人性文化的率真性,标志着现代社会。所以,"古典"社会中的个别文人如李白之言行,我们认为非常"现代";而"现代"社会中的个别士人如顾炎武之言行,我们认为有古人之风。

二、博学于文和变其音节

顾炎武在《日知录》中力倡先贤所说的"行己有耻"和"博学于文"。"行己有耻"是从价值观上反拨文人无行的"恬不知耻",以重塑"天下为公"的士林正气;"博学于文"则是从创新观上反拨文人游戏的"变其音节",以重塑"实事求是"的学科规范。

"博学于文"的意思,是说三百六十行,各行各业都应该恪守各自的规

范、标准,"述而不作",做好本职工作,无非是"术业有专攻"的意思。用闻一多的说法,就是按规范做事,"戴着脚镣跳舞,并且要戴着别人的脚镣","见贤思齐"地跳舞。三百六十行都恪守本法把本职的工作做好了,则天下为公的理想也就得以实现。它的典型,便是《孟子》中提到的孔子尝为委吏(仓库保管员),所关注的是如何做好出入的账目,又尝为乘田(畜牧饲养员),所关心的是如何让牛羊茁壮成长。反映在绘画艺术上,宋代的士人如李成、李公麟、文同、苏轼等也都参与其事。他们无不恪守绘画"存形"的"本法",以形写神,形神兼备,物我交融,达到"有道(士人之所长)有艺(画工之所长)"。苏轼努力地去做,却做不到,画成了怪怪奇奇、脱离形似的模样,他自认为这是"不学之过","有道无艺,物虽形于心而不形于手",而决不文过饰非,自居创新之功。他还力斥扬雄以赋家的身份转而著经,不过是"好为艰深之辞,以文浅易之说","其太玄、法言皆是类也","终身雕虫而独变其音节,便谓之经,可乎?"

文人"变其音节"的学术观,便是不按规范做事,颠覆了规范做事,用甲事的规范来做乙事,无法而法,我用我法。最典型的反映便是文人画,后世奉为鼻祖的便是苏轼,而把苏轼自责的"过"当作了创新之功来加以发扬光大。苏轼"论画以形似,见与儿童邻"的鉴赏论,被篡改为"作画以形似,见与儿童邻"的创作论。于是,形神兼备作为再现的匠事,不过是与照相机争功;真功实能的"画之本法"被斥为低俗,不过是没有文化的技术。什么才是高雅的好画呢?"论形象之优美,画不如生活,论笔墨之精妙,生活决不如画",根本在诗文、书法等"画外功夫",尤其是书法,更被奉作绘画的基础和标准,"书法即是画法""画法即是书法"。术业在他攻,这就好比奥运会的长跑跑得快不过是与摩托车争功,而要想踢好足球的基础训练和评判标准应该以跳高为规范。

文人画概念的提出,包括把唐宋的读书人如苏轼等全部称作文人,是董其昌之后的事。在宋元,绝无文人画一说,而是称作"士夫画""士人

画"。宋代的士人,更明确表示:"一为文人,便不足观。"因为文人之才,有识者虽然怜爱,但其德行,则为世人欲杀。诚然,基于万物理相通的道理,"变其音节"的文人画,于教化大众的以"存形"为本法的绘画之外,创新出了一种以文人所擅长的书法为功夫的自娱的绘画形式。诚如闻一多所说,"中国画与书法发生因缘,是较晚的一种畸形的发展","画拉拢字,使画脱离了画的常轨,而产生了我们这有独特作风的文人画","但是以绘画论,未免离题太远了!"进而以此否定原来的绘画形式,则虽然与书法相通,但毕竟与书法不同的绘画学科,其自身的规范便被颠覆;而既然书法可以颠覆"存形"而作为绘画的规范,则行为、装置、观念等又何尝不可以颠覆书法而作为绘画的规范呢?就像扬雄创新出了一种新的"经",怎么可以以此为标准来否定原来的经呢?文人做事,行为总是出格,离经叛道,标新立异,放纵不羁,又岂独画和经?其好处是创新,坏处则是败事。

一旦术业无专攻,什么都可以作为这个学科的规范、标准,唯独本学科的规范、标准不再被作为这个学科的规范、标准,这个学科本身也就被颠覆了。固然,近亲之殖,其蕃不衍,所以需要他山之石来攻玉,所谓"置身山外以识真面"。但逾越了基本规矩的跨学科创新,既未必能给交跨的两个学科带来福音,也未必能创造出一个新的学科。如科学界的狮虎兽或虎狮兽,便是典型的例证,所谓"深入虎穴,方得虎子"。仍用闻一多的说法,"谁知道中国画的成功(包括一切变其音节的成功)不也便是它的失败呢?"它造就了"许多新花枪,同时也便是艺术型类的大混乱"。作为造型艺术的中国画,从此便成为综合艺术(诗、书、画、印)的中国画。毫无疑问,王楠的打乒乓,与刘翔的百米跨栏,道理是相通的,但如果用跨栏的规范来打乒乓,则既无助于乒乓成绩的提高,也无助于跨栏成绩的提高。至于它可能创新出一个综合竞技(乒乓、跨栏)的项目,又另当别论,但无论如何,用这个综合竞技项目取代乒乓,说只有它才是真正的乒乓,原来的乒乓不过是"工匠之技",显然是说不通的。

术业专攻的画家画，吴道子、莫高窟等洞窟的工匠不工诗文，不精书法，有些还是文盲，他们固然不可能把诗、书搬到"存形"的画面上。就是李成、李公麟等士人，工诗文，精书法，事实上他们也没有把诗、书搬到"存形"的画面上。所以，诗文和书法是真正的"画外功夫"。而术业他攻的文人画，那些擅长诗文、书法的文人，则纷纷把诗、书搬到了"不求形似"的画面上，所谓的"画外功夫"实际上成了"画上功夫"。喻之以高考，前者好比普招，以高考成绩的优劣为评判标准；后者好比特招，并不以高考成绩的优劣为评判标准，而是以高考成绩之外的特长、偏才为评判标准——但它很容易演变为以高考成绩的低劣为评判标准，反以高考成绩优异为"工匠之事"，于是而沦于"荒谬绝伦"（傅抱石）。

我们今天强调创新，古人亦然。什么是创新呢？文人"我用我法""标新立异""变其音节"的术业他攻固然是创新，士人"见贤思齐""述而不作""博学于文"的术业专攻同样也是创新。一者好比奥运会的竞技，遵守某一项目的规范参与这一项目，努力创造更快、更高、更强的新成绩，打破了前人的纪录是创新，打不破前人的纪录也是创新。一者好比吉尼斯的竞技，别人走过的路我不走，想出一个自己的项目，努力创造新、奇、特、绝的项目，参与没有对手的竞技。从想法上，创造一个新的项目难；从功力上，创造一个新的成绩难。

三、不畏权贵和蔑视权贵

文人多恃才傲物、蔑视权贵。这一基于自我中心的不良心理或者说人格缺陷每为我们作为优美精神来褒扬。恃才就是自大，之所以自大必是因为自卑。而蔑视权贵的先期行为往往是阿谀权贵。

我的本领非常大，这是自己的感觉，要把这种感觉证明给别人看，就需要把自己变成权贵，"出人头地"。所以如李白的《上韩荆州书》，"以周公之风，躬吐握之事""制作侔神明，德行动天地，笔参造化，学究天人"，简

直把韩朝宗捧上了天。李白到处寻找门路，一再地巴结权贵，目的无非乞请提携，使他"一登龙门，声价十倍""扬眉吐气，激昂青云"。一旦应召入京，何等得意，"仰天大笑出门去，我辈岂是蓬蒿人！"到了京中，"当年笑我微贱者，却来请谒为交欢"，不仅没有蔑视权贵的意思，反以跻身权贵为荣而蔑视卑贱了。直到在京城混不下去了，才高呼"安能摧眉折腰事权贵，使我不得开心颜！"在这里，并不是因为权贵是贪官，祸害了天下苍生才蔑视之，而是因为其"使我不得开心颜"而蔑视。所以说，凡是蔑视权贵的话发得最狠的人，阿谀权贵的话也一定说得最肉麻。

另一个蔑视权贵的典型文人是徐渭。但是这种蔑视，同样表现于他失意之后，而不是得意之时和发达之前。发达之前，他致力于追逐"白马银鞍"，在科场上屡败屡战。二十岁时不惜屈膝卑怜上书浙江学政副使，得以破格中举。得意之时，在胡宗宪幕府为天下共识的权奸严嵩80岁撰祝寿文，谀为"施泽积德"的"一代伟人"。失意后，蔑视李春芳、张元忭、刘县令、徐阶，而这四人，没有一个是祸国殃民的奸臣。当然，对于他的或阿谀或蔑视，我们都不能想得太坏，他既不是为了天下苍生的利益去阿谀清官、蔑视贪官，也不是为了祸害天下苍生去阿谀贪官、蔑视清官，而完全是为了个人"白马银鞍"的价值，不管这个权贵是清官还是贪官，有益于我个人价值的实现则阿谀之，妨害我个人价值的实现则蔑视之。

士人对权贵的态度则相反。以天下苍生的利益为出发点，既尊重权贵，又不畏权贵，自谦而自信。苏辙的《上韩太尉书》与李白的《上韩荆州书》恰可作为对比。苏轼对王安石、司马光是何等尊重，但当王安石实行变法，苏轼认为新法有害于天下苍生，便义无反顾，挺身而出，坚决反对；当司马光尽废新法，他又认为大有不妥，再次义无反顾，挺身而出，坚决反对。

"学而优则仕"，士人当然也希望跻身权贵阶层，但他们的目的是便于实施"兼济天下"的理想，而不是个人的"白马银鞍""扬眉吐气"。所以，从

他们对权贵或尊重或不畏的态度,我们看到的是一种社会的责任感,而绝不是自我的利益感。恰恰相反,他们不惜为此而牺牲自我的利益。我们看"文起八代之衰,道济天下之溺"的韩愈,一而再、再而三地"上宰相书""与于襄阳书""与陈给事书""恐惧再拜",何等尊重。而于宪宗之惑,皇甫镈、李逢吉之谤,则"忠犯人主之怒,勇夺三军之帅",何等不畏!盖其所求,没有一点私心,全在天下的利益。

自卑的心理往往源于个人欲望的强大,而早年的社会背景或家庭贫贱,或父母离异,给他这一欲望造成巨大创伤,急于摆脱这样的地位,脱贫致富,出人头地。不择手段地阿谀权贵,未能如愿之后便反转为自大,恃才傲物,以贫骄人,蔑视权贵。自谦的心理往往源于个人责任的重大,从小受到良好的教养,深知通过努力可以做官为民作主,所以对权贵持尊重的态度。而当有权贵不为民作主,反损害了百姓的利益,则必不畏权贵,与之抗争。所以,一者出发点全在能否"使我开心颜",一者出发点全在能否利国利民。

文人的蔑视权贵和士人的不畏权贵,貌似相同,实质完全相异;就像"反抗社会"与"反抗社会黑暗",尤其当"反抗"的"社会"恰好是一个黑暗的社会,两者貌似相同,实质完全相异。但我们往往把它们混作一谈。同时,对于士人的尊重权贵和文人的阿谀权贵,又往往视而不见,见而避谈。大量事实证明,士人尊重权贵,是因为他有学养,懂得上下尊卑长幼的礼仪,所以非义所关,必不以下犯上;一旦事关大义,则一定不畏权贵。而文人蔑视权贵,是因为他自恃才情,不懂上下尊卑长幼的礼仪,所以非义所关,常以下犯上;事关大义,则反而不惜屈膝卑躬地阿谀权贵。

四、仕和隐

"学而优则仕",读书、做官是中国古代读书人的共同追求。但在士人和文人,同一表象之下却有着根本不同的目的。与仕相反的隐,也是古代

读书人的一个重要人生选择,但在士人和文人,其之所以选择隐的方式,同样有着不同的目的。或以士人为入仕的文人,文人为不仕的士人,谬甚。吴镇终身未仕,绝不以文人自许;董其昌位至显赫,却以文人自标。仕和隐并非区分读书界士人和文人的标志,但士人和文人对于仕、隐确有不同的追求动机。

"天下有道则见,天下无道则隐""达则兼济天下,穷则独善其身",这是士人或仕或隐,围绕着"天下"而作出的不同选择。"士志于道",而"大道之行,天下为公"。所以士人以自己的努力由读书而做官,是为了取得一个能够经时济世、为社会苍生作出更大贡献的平台,为天下之乐谋福祉。道不行而隐,绝不是对天下的抛弃,而是为了更完善自身的德行和学养,作好更充分的准备,以便在适当的时机可以出来推行"兼济天下"的士道。所以说"进亦忧,退亦忧",把个人作为社会的一分子,坚守担当的责任感,这样的忧就不是"戚戚"的,而始终是"坦荡荡"的。"天下为公",仕则为庙堂文化,居庙堂之高而忧其民,隐则为山林文化,处江湖之远而忧其君。诸葛亮"鞠躬尽瘁,死而后已",固然是士人仕的表率;其高卧隆中,已定天下三分,更是士人隐的典范。

文人则不然,他们所谋求的是个人之乐而不是天下之乐,其资本则是吟诗作文的才情,把个人作为超越于社会之上的"明珠",自恃超人的优越感。做了官,就足以证明"我"的优越,可以"扬眉吐气,激昂青云"(李白),春风得意、"白马银鞍"(徐渭),"出人头地"而"给人看颜色"。一旦做不上官,便以"吃不到的葡萄是酸的"心理愤世嫉俗,怨天尤人,选择隐的方式来证明自己怀才不遇的优越,实现自我满足的快乐。而当上了官,发现官场原来并不是实现自我价值的福地,恰恰相反,它必然限制自我的价值,"使我不得开心颜",这一点,袁中郎、董其昌、袁子才等体会得最为深刻。当官"备诸苦趣",如"鹅鸭鸡犬之类"为人所笼,"觉乌纱可厌恶之甚","在官一日,一日活地狱也"(袁中郎《与汤义仍》《龚惟长先生》《罗隐南》)。所

以，他们最终都选择了隐的方式，或辞官，或虽不辞官但不上朝。摆脱了牢笼，便可以无拘无束、自由自在地在江湖、市井中实现"花月美人"的个人享乐，"不枉了眼耳鼻舌身意随我一场也"（张大复《戏书》）。所以说"以己悲，以物喜"，而"天下兴亡不与焉"。其状，固然是"戚戚"的，其乐，也绝非"坦荡荡"的。像张岱，纵情游冶，似乎其乐无穷，但万贯家财耗尽后，不觉落得晚年的凄楚；尤其是身当家国破亡，面对匹夫匹妇的慷慨激昂，得无愧乎？

相比于士人的"达则兼济，穷则独善"，文人的行为，梁启超评为"上流无用，下流无耻"。所谓"酸是书生本色"，这里的书生主要指文人而绝非士人。文人念念不忘的是个人之乐，所以其仕也酸，隐也酸。士人自强不息的是天下之乐，所以其仕也浩然，隐也浩然。文人仕则身在庙堂而超尘脱俗，沉湎市井的花花世界，隐则不去山林而流连风月，同样沉湎于市井的花花世界。所以说文人的人性文化，无论仕隐，都表现为市井文化。无非达者表达为淡泊闲适，穷者表现为怨愤冲动。士人仕则居庙堂而忧民，其人格文化表现为庙堂文化；隐则处江湖而忧君，其人格文化表现为山林文化。所以说，人格文化，在利他，利天下，为之不惜牺牲个人的利益，具体表现为换位思考。当了官考虑的是为民，这是庙堂文化的本质。当不上官，考虑的是政府，这是山林文化的本质。人性文化，在利己，为之不惜牺牲别人和天下的利益，出卖朋友，出卖恩人，甚至出卖国家，具体表现为本位思考。当了官考虑的是为己，与百姓贫贱者唱对台戏，损害国家、百姓之利益谋取一己的利益，享受花花世界穷奢极欲的快乐。当不上官，考虑的还是为己，与政府权贵唱对台戏，抱怨政府的不公，抱怨百姓太没有文化，以"穷开心"的方式享受花花世界的快乐，这是市井文化的本质。晚明以降有一个"山人"现象，即无论在朝还是在野的文人，都自号"某某山人"，但这个"山人"并不是隐居在深山老林、穷乡僻壤过艰苦的物质生活，而是活跃在市井的青楼酒肆中过花天酒地的声色生活。所以像唐宋时的

市井文化,其主流为市民文化、民间文化,而非读书人的士人文化;而明清时的市井文化,则有读书人的文人文化参与其中。人性大解放,人格大崩溃。优秀的唐宋文化,无论其作者为仕隐,其主流是人格高尚者,而人性或有约束,"艺术家是精神文明的工程师",是人民的"孺子牛",以健康的体魄,"吃的是草,挤出来的是奶",是精神的食粮。优秀的明清文化,性灵文学,无论其作者为穷达,其主流是人性真率者,而人格每多缺陷,"天才的艺术家与疯子只有一步之遥",是生了胆结石的病牛,但却结出了牛黄,是精神的药物。

五、富贵和贫贱

"自古圣贤多贫贱,何况我辈孤且直!"以贫贱为光荣,以富贵为可耻,这似乎是自古读书界的一个普通风气。文人如此高唱,士人也这般低吟。其实,两者对于富贵和贫贱的态度有着本质的不同。

从根本上,无论士人、文人,都是追求富贵而拒绝贫贱的,无非一者追求天下人的富贵,当然也包含了个人的富贵;一者追求自己个人的富贵,而不管天下人的富贵还是贫贱,甚至不惜陷别人、天下于苦难。从这一意义上,可以认为对富贵、富裕的追求是人类包括每一个人的本性。

但士人对天下人包括个人的富贵追求,以"道义"为准则。所谓"食无求饱,居无求安","一箪食,一瓢饮,在陋巷,人不堪其忧,回也不改其乐","君子固穷",而"耻恶衣恶食者,未足与议也"。士人绝不是以贫贱为目标、为光荣,而是为了"安贫乐道",用个人一时的贫贱来谋求社会的、天下人的富裕包括个人今后的富裕。所以,孔子明确表示,只要不违背道义,条件允许,他也是以"食不厌精,脍不厌细"的富裕生活为快乐的。"富与贵,是人之所欲也,不以其道得之,不处也。贫与贱,是人之所恶也,不以其道去之,不去也","富而可求也,虽执鞭之士,吾亦为之",只有"不义而富且贵",才"于我如浮云"。而"邦有道,贫且贱焉,耻也"。可见,在儒学

士人的观念中,富贵和贫贱,从人性的一面,孰荣孰耻,全以道义为评判的标准而不是以其本身为标准。合于道义,以富贵为光荣,贫贱为可耻;违背道义,以贫贱为光荣,富贵为可耻。他们倡导富贵,但自恃却清贫,以俭养德,后天下之乐而乐,绝不先天下之乐而乐。

文人对个人的富贵追求,以"人欲"为准则。"白马银鞍"、锦衣玉食、风月美人,极眼耳鼻舌身意之乐,才不枉此生。追求到了,他一面享受着这富贵的生活,一面又做着"文章憎命达,诗必穷后工"的诗文,鼓吹贫贱的光荣和清高。如张耒取笑秦观:"世之文章多出于穷人,故后之为文者喜为穷人之辞。秦子无忧而为忧者之辞,殆出于此耶?"追求不到,潦倒困顿于贫贱的生活之中,由爱生恨,于是便滋生出仇富蔑贵的心理,以贫骄人,鼓吹贫贱的光荣和清高,以满足其意念上的畸形快感。由于文学史上无论身处富贵还是沉沦贫贱,文人们的诗文一致地高唱"穷苦之言",误导了我们对富贵和贫贱孰荣孰耻的认识,而不知他们所说的都不是真话,而是假话或反话。他们倡导贫贱,认为"富贵近俗,贫贱近雅",但却自恃奢侈,以奢纵欲,先天下之乐而乐,今朝有酒今朝醉。青楼酒肆,于晚明以降大盛,正是他们常去的场所,纵酒狎妓,及时行乐,而无论家财万贯还是贫无立锥。董其昌身居高官,但每当朝廷有重大纷争,必乞假归乡,流连于大运河一带的市井,更于家乡广置田产,强抢民女,妻妾成群,寻欢作乐,于天下民生超尘脱俗,于个人食色穷奢极欲。袁中郎、袁子才、李渔、张岱以及徐渭、扬州八怪等,或辞去权贵,或不求权贵,或追逐权贵而不得,同样在市井的花花世界放荡纵欲,以为风流。袁中郎甚至认为,人生真乐之一,是在生前把家产耗尽,不留一分遗产给世人。张岱于明朝覆灭时,作《西湖七月半》"清梦甚惬"。相比于士人无论穷达皆节制个人的物欲而谋求天下的福祉,无论穷达的文人正是抛弃了天下的福祉而追逐个人的物欲。所以说,士人的人格文化,穷则表现为山林文化,达则表现为庙堂文化,追求天下人的富贵。文人的人性文化,无论穷达皆表现为市井文化,

追求个人的富贵,"天下兴亡不与焉"。

六、责任和本领

士人志于道。"当今之世,舍我其谁也",是讲社会责任越大,越要"以天下是非风范为己任",敢担当,作奉献,而绝不以谋求个人名、利、权的私欲为目的。当然,他并不拒绝甚至还要争取名、利、权,但并不是作为个人的私欲看待,而是作为责任担当的平台去看待。基于如此任重而道远的责任,他必然感到自己的本领很不够,如苏辙《上韩太尉书》中便明确表示,自己年近弱冠,但所游、所见、所读皆非常不足。学究天人的苏轼,在《答谢民师书》中竟表示自己"学迂材下"!大成至圣的孔子,更认为自己的学识不过"空空如也"!所以,他们"学而不厌",活到老,学到老,不断地充实自己。以如此重大的责任,如此不足的本领,对于名、利、权,凡得到的都是不应该的,得到了就会感恩,凡得不到的都是应该的,得不到就不会感愤。

文人以自我为中心。"当今之世,舍我其谁也",是讲我的本领最大,如李白的《上韩荆州书》,列述自己"三十成文章""心雄万夫""日试万言,倚马可待",简直是稀世的"明珠"。徐渭的《上张学政副使书》,列述自己是"宝树灵珠",是"流水"曲高,"骐骥"骏足,自为《墓志铭》又自称胸怀大志,博览经史,"倘假以岁月","当尽斥诸注者谬戾"。袁宏道称其"视一世事无可当意者""眼空千古,独立一时",不仅当时,简直自古以来没有一人在他的眼中。我是大师,我是最有潜力的艺术家,我应该当主席、院长,自视之高如此。如果说士人的自我评价好比香烟的广告,"吸烟有害健康,大家不要买我的产品";则文人的自我宣传则如化妆品,"我是最好的化妆品,能令您永驻青春甚至逆生长,今年二十,明年十八"。

既然我的本领如此之大,那么,理所当然,社会应该给我更多利益。得到的都是应该的,不需感恩;得不到都是不应该的,理所当然要感愤。

还是看李白的《上韩荆州书》,他说得很清楚,我要"脱颖而出","扬眉吐气,激昂青云"。具体而论,便是享受"龙钩雕蹬白玉鞍,象床绮席黄金盘"的荣华富贵,使"当时笑我微贱者,却来请谒为交欢"(《赠从弟南平太守》)。徐渭亦然,我是"明珠",就应该"际会风云上九重""宝剑一出丰城寒,欲跨白马唤银鞍"。然而,他们却没有得到这一切"应该"得到的利益,"半生落魄已成翁",竟然仍"独立书斋啸晚风""闲抛闲掷野藤中"。这是多么不公!所以他们要控诉这个不公的社会!以汤显祖而论,其《牡丹亭》,我们认为是冲击封建礼教,提倡爱情的自由和忠贞,"为情而生,为情而死",其实并非汤显祖的本意。冲击礼教束缚,提倡爱情自由当然是不错的,但其实质并非爱情忠贞,而是放纵人欲。忠贞是婚姻的巩固,爱情是人欲的冲动,婚姻讲究责任,所以是爱情的坟墓。"为情而生而死"则是放弃责任和忠贞,讲究情欲的刺激和自由。所以,"有情人终成眷属"之后,便是日久生厌,移情别恋,汤本人正是一个出入风月场的风流名士,得了一身花柳病,有许多诗文为证。所以,过去,父母之命,媒妁之言,入洞房之前,夫妻连面也没有见过,更遑论爱情,但因为有责任,这样的婚姻大多白头到老。今天,自由恋爱,爱情神圣而且伟大,但缺少责任感,往往婚后不到七年之痒便感情不和,另找新的神圣爱情去也。可见,个人的爱情自由固然重要,但责任更必不可少,没有责任基础的婚姻难免不成为爱情的坟墓。个人与社会,当然更是如此。

 那么,那些得到了与自己的大本领相符的大利益者,是否就满足了、感恩了呢?否。因为得陇望蜀,如渔夫的老婆,一切"应该"得到的利益得到之后,她的个人诉求一定又会有新的"应该"得到而没有得到的更大利益在,所以她还是折腾。最典型的例子是乾隆时的一位大理寺卿,年至耄耋,官至三品致仕,享受二品的待遇,一门荣耀,良田美屋,佳人娇妾成群,他还编过《小学大全》,专门列入了《论语》中的"君子三戒":少年戒色,壮年戒斗,老年戒得。但他却愈老愈贪得无厌,竟上书乾隆,为其父亲请谥

和从祀！结果被处死,才最终熄灭了贪欲之心。"我本领很大,应该给我做大官",不给你做,是社会不公平,给你做,应该承担经时济世、安邦定国的责任了吧？不！责任我是没有的,当了大官,无非是为了便于个人得到更多。这就是文人的逻辑,所以他总是抱怨,穷也抱怨,达也抱怨。有一年,某大学的一位朋友当了中文系的主任,大家为他设宴庆贺。席间他谈起自己上任摆平了一件头痛的事,系中有一位副教授,快60岁了,水平实在差,几次评不上教授,老是闹事,得知他将当新的主任,便来找到他,说是评上教授后,到六十岁退休,不要求延聘,也不要求当博导。这位朋友找到领导,说是不给那位副教授评教授自己就不当主任,总算搞定,以为从此可以"天下太平"了。我对他说:"你的麻烦更大了,因为他更有同你闹事的资本了。"果然,第二年遇到这个主任,说是已辞去主任之职了,因为此公又开始闹事,不肯退休,要求延聘,要求当博导,给他弄得吃不消,不得已"走为上计"。

"君子责诸己",事情办好了,功劳归于别人,事情没有办好,责任归于自己。孟子甚至说,天下只要有一个人还在过苦日子,都是我把他推入沟壑中的,因为我在行道,要使天下归仁,却没有做到。佛陀则说,鹰隼追杀鸽子,这不是鹰隼的错,而是我的错,因为鹰隼的本性就是掠食,而不是"普度众生",要"普度众生"的是我啊！士人以责任之重大,总是反省自己做得对不对,自责自己的本领为什么如此不够,"吾日三省吾身",生命不息,奉献不止,学习不止,死而后已。"小人责诸人",事情办好了,功劳归于自己,事情没有办好,责任推给别人,总是认为自己是对的,别人是错的,好像真理永远在自己手里,这个世界上没有自己,地球就不转了。文人以本领之大,总是指责别人做得不够,抱怨社会给予自己的利益为什么如此之少,生命不息,逐利不止,恃才不止,至死方休。西方有学者认为:"知识分子把这个世界弄得一团糟。"这个知识分子在西方是指叔本华、尼采倡导个性解放之后沛起的现代知识分子,在中国则是指由李贽倡导个

性解放之后沛起的文人。但李贽的个性解放,强调的是个人的欲望,我的本领大,所以要得到更多,发展而为文人无行;而尼采的个性解放,追逐的是个人意志,我的本领大,所以要主宰世界,发展而为法西斯蒂。金庸在《鹿鼎记》中写到顾炎武于抗清复明无望之后,竟请市井无赖韦小宝自己出来当汉族的皇帝,虽是杜撰,倒也符合其寄希望于社会下层的匹夫来担当天下兴亡责任的心理。当这个世界被社会上层的读书界的精英、无行的文人弄得一团糟之后,下层的匹夫自然便被已经边缘化的士人视作是社会的脊梁骨了。

七、人品和艺品

文人一定擅长文艺,包括诗、书、画,且多属于性灵的文艺。士人不一定擅长文艺,但也有擅长文艺的,而且其文艺的成就甚至超出文人,其文艺虽也涉及诗、书、画,但主要属于"载道"的文艺。撇开不擅长或不愿意把精力放在文艺上的士人不论,如顾炎武就认为,韩愈如果不做诗文,其"原道"的形象将更高大。专以擅长文艺的士人与文人作比较,比如,唐宋八大家的散文写得非常好,明清小品文写得也非常好,但性质是不一样的。唐宋的散文,既有作者的性情,更有人生的大道理;而明清的小品文,如鲁迅所说:"没有道理,或只有小道理,这就是小品文。"只有作者的性情,不讲人生的道理。当然,有人会说,明清小品文怎么不讲人生的道理呢?是的,它也讲了,无论穷达的文人,他们的人生道理就是活着为个人,人生很短暂,应该及时行乐,享受色食大欲、风花雪月。这当然也是一种人生的道理,今天的精英们称之为"闲雅文化",并羡慕明清的那些文人富贵得不俗,贫贱得豁达,那么会享受,活得那么潇洒,这才是人生的大道理,体认了人性的真,如李贽所说的"童心""私心"。而士人的人生大道理则是对人性和"童心""私心"的污染,不知为自己,只知为别人、为社会作奉献,那是虚伪,是"伪道学"。这就没有办法讨论了,就像正常人认为红

色是红色,绿色不是红色,而色盲的人认为绿色才是红色,红色不是红色。

简而言之,士人是用善的德行去做文艺,文人是用真的才情去做文艺。当然,准确地讲,文艺都需要用才情去做,才能做好,无非士人是以德行为根本,驱使了才情去做;而文人则否定了德行的根本,纯粹地驱使才情去做。

用德行去做文艺,不是没有人性,没有性情、性灵,而是"发乎情,止于礼",用人格去制衡人性,自觉到文艺是载道的,是"成教化助人伦"的。所以,文艺家应该是"人类精神文明的工程师",用高尚的人格去创作优秀的文艺作品,就像一头健壮的牛,吃的是草,挤出来的是优质的奶,他所创作出来的文艺作品,不仅仅只是为了个人的快感,更是为了提供社会以精神的食粮。

用才情去做文艺,就是撇开、拒绝人格的说教,视之为闻见道理的污染,以不受人格污染的"童心""私心""本心"去创作文艺,与"载道"无关,只是为了个人的快感。这样的人品,"世人皆欲杀",当然不合社会的规范,但它率真,没有伪饰地表现个人的欲求,这就叫"童心"。孔融让梨,士人从人格的立场认为这个孩子懂道理,很成熟;文人从人性的立场认为这个孩子怎么这么虚伪,是丧失了本心。孔融争梨,士人固然认为这个孩子天真可爱;文人则认为成人也应该争梨,也应该"童心",什么都是我的,我要怎样就怎样。一个两个,还没什么,我们认为这是文人的风范,很有特色,何况他很有才情;大量的成人如此,即使他们一个个才华横溢,这个社会还成什么社会?而文人们正是以这游离了天下为公的德行而以自我为中心的才情去创作文艺。所谓"天才的艺术家与疯子只有一步之遥",用真率的人性去创作优秀的文艺作品,就像一头生了胆结石的牛,结出的是牛黄,提供了社会优质的精神点心和精神药物。如董其昌的书画,就是优质的精神点心,像徐渭的书画,就是优质的精神药物。而颜真卿的书法,当然是优质的精神食粮,与两者的性质完全不一样。

这里涉及对人品和艺品关系的认识。高尚的艺品,其作者的人品一定高尚;人品高尚者,如果其创作文艺,其艺品也一定高尚,正定理可以推为逆定理。这是我们通常的认识,大体上是不错的。但什么是人品呢?就是道德的优劣,这就成了问题。我们不能因赵佶、赵孟頫、王铎等人品道德的不高尚否定他们的文艺,也不能因为他们文艺作品的优秀而认为他们的人品道德是高尚的。我曾提出,人品有三个层次:第一,先天禀性的温婉或雄放;第二,后天道德修养的善或恶,文化修养的雅或俗;第三,先天禀性中文艺天赋的有或无,后天文艺修炼机缘的得或失。而艺品的层次有两个:第一,文艺风格的文秀或浑健;第二,文艺成就的高华或低下。人品的第一个层次对应了艺品的第一个层次,人品的第三个层次对应了艺品的第二个层次。所以,道德并不是人品的全部,与艺品的关系更不是直接的,我们不能因为肯定董其昌、徐渭、扬州八怪等文人艺术家艺品的成就而肯定他们的人品道德是高尚的,是"精神优美"。而我们否定或不认可他们的人品道德,认为并不是精神优美,而是精神缺陷,人格卑下,心理扭曲,也绝不意味着否定他们的艺品成就。就像我们肯定牛黄是优质的精神药物,却不能认为生了胆结石的牛身体很健康;而认为生了胆结石的牛身体不健康,却不意味着否定牛黄的价值。就像对于一位涉毒的明星,我们不能因为他涉毒而否定其演艺的高明,更不能因为其演艺的高明而认为他的涉毒是人品高尚、精神优美。

对士人的文艺作品与文人的文艺作品,道德人品与艺品的关系,宜作如是观。对士人,我们学他们的艺品,同时也学其道德人品;对文人,我们学他们的艺品,但不宜学他们的道德人品。例如,张岱的《西湖七月半》,从艺品上当然是美文,但张的人品,一生放浪奢靡,沉湎声色,尤其是作此文时,清移明祚,扬州十日,嘉定三屠,仁人志士,匹夫匹妇,激昂大义,蹈死不顾,他却与韵友名妓,"浅斟低唱""纵舟酣睡""清梦甚惬",用傅山的话,可谓"全无心肝",用顾炎武的话,可谓"无耻之尤"。所以,以道德论人

品，在士人，与艺品是一致的，艺品高，人品必高，如产出优质奶的牛，身体一定健康。在文人，则往往相反，艺品高，人品未必高，如产出优质牛黄的牛，身体往往不健康。

八、顺和逆

任何人的一生，都会有顺境，也会有逆境，有些甚至一辈子一帆风顺，有些则一辈子潦倒困顿。所谓顺境，就是自己的志向得到了满足、实现；逆境，就是自己的志向得不到满足、实现。不仅人各有志，而且对于何为顺境、何为逆境，士人和文人有不同的认识，如何面对顺境和逆境，士人和文人的态度也大不相同。

士人的志向是"天下为公"的"克己复礼"，实现这一志向的施展，其平台是学而优则仕，登上了仕途，当然是顺境，登不上，则是逆境。但登上了仕途，自己的措施不能为上司接纳，或虽然为上司接纳，但时世导致它实现不了，这同样是逆境；而天下无道，实现这一志向的修炼，其平台恰恰是山林的独善其身，所以，登不上仕途，有时反而是顺境。例如诸葛亮，隆中高卧事实上正是他的顺境，而官封武侯反而成了他的逆境。

文人的志向是自我中心的人欲追求，包括物质的和精神的。实现这一志向的平台，他们开始时也认为是仕途，认为当了官就意味着"青云直上"，可以出人头地过好日子，所以，登上了仕途当然是顺境，登不上则是逆境。如董其昌屡败屡战，最后进入仕途就是顺境；徐渭屡败屡战，最后不能入仕就是逆境。但事实上，当了官并不是可以随心所欲地谋取私利的，而是有许多制约，很不自由，所谓"一日为官，一日活地狱也"，这同样是逆境；而当不上官，或辞去官职，在花花世界中逍遥自在，所谓"一枝花对足风流，何事人间万户侯""勾栏院大朝廷小，红粉情多青史轻"（袁枚）反而是顺境。只是相对而言，大多数文人更倾向于把当上官视为顺境，当不上官视为逆境。

"进亦忧,退亦忧""居庙堂之高则忧其民,处江湖之远则忧其君",这是士人面对顺境和逆境的态度,所以"富贵不能淫,贫贱不能移,威武不能屈"。得意则忘形,失意则抱怨,居庙堂之高则欺凌贫贱,处江湖之远则由阿谀权贵而蔑视权贵,这是文人面对顺境和逆境的态度。士人,多把逆境也当作顺境,所谓"艰难困苦,玉汝于成",把逆境当作是上天对自己的一份恩赐,而把顺境当作逆境,如履薄冰,不敢稍有松懈。文人,大多把顺境也当作逆境,因为个人的欲望总是如渔夫的老婆,得陇望蜀,是没有止境的,而逆境当然更是逆境。

因此,所谓如何面对顺境和逆境,士人和文人的不同态度更集中地反映在如何面对逆境方面。

牢骚肮脏,怨天尤人,这是文人对待逆境的典型态度。中外都有"诗可以怨"之说。但明中期之前的读书界以士人为主流,其诗文的"怨"并不是以个人为目的的怨,而是"大抵圣贤发愤之所为作也"。"天下为公"之志,"郁结""发愤"而成沉着辗转之音。明中期之后的读书界以文人为主流,其诗文的"怨"便如尼采所说是"个人的痛苦使然"——这世界怎么这么不公!我陷入如此逆境,都是你们所害!所以,士人之"怨",通天尽人,文人之"怨",怨天尤人。其蕴含的力量之大小,不可同日而语。

苏轼《留侯论》有云:"古之所谓豪杰之士,必有过人之节,人情有所不能忍者。匹夫见辱,拔剑而起,挺身而斗,此不足为勇也。天下有大勇者,卒然临之而不惊,无故加之而不怒,此其所挟持者甚大,而其志甚远也。"则张良面对圯上老人所加诸的逆境,面对暴秦灭韩的逆境,所表现的正是士人的典范。

又作《贾谊论》,对贾谊的"一不见用,则忧伤病沮,痛哭流涕",明确表示:"古之贤人,皆负可致之才,而卒不能行其万一者,未必皆其时君之罪,或者其自取也。"所谓"非才之难,所以自用者实难"。而贾生的态度,不正是文人面对逆境的典型态度?

记得鲁迅说过：老虎受了伤，躲到洞中自己把伤口舔干；狗受了伤，见到人就汪汪叫把伤口给人看。话虽刻薄，用以形容士人、文人面对逆境的态度却十分贴切。试稍改动之，我以为可以用打落牙齿和血咽入肚中和打落牙齿攥在手心里到处给人看来作比喻。

士人是自任责任大，以实现不了为逆境，归咎于自己的本领不够，不怪别人怪自己，所以"人不知而不愠"；文人是自命本领大，以得不到相应的名、利、权为逆境，归咎于别人、社会的不识货，所以"人不知而孤愤"。

在"人不知"的情况下，"不愠"还是"孤愤"，是检验士人和文人的一块很重要的试金石。不为人所知，使我陷于逆境，得不到重视，不愠；位居高官了，进入了顺境，作出了重大贡献，人不知，不愠。所谓"不患人不知，患不人知也"。这就是士人的"低调就是腔调"。学富五车，天才横溢，人竟不知，使我埋没尘埃，天理何在？位居高官，衣饰荣华，白马金镫，进入了顺境，你们却不来"请谒为交欢"，还把我放在眼里吗？所谓"不患不人知，患人不知也"，这就是文人的"高调往往跑调"。

我们本来讲智商，后来多了一个情商，据说今天的心理学又有了一个"挫商"，就是怎样面对挫折，面对逆境的问题。其实，不仅逆境是一个人的挫折，顺境同样也是一种挫折。而士人和文人对于挫折的不同态度，正可以作为今天的借鉴。个人的得到，知足常乐，而不宜不知足长怨；个人的本领，个人对社会的奉献，知不足长进，而不宜知足长骄。此可与士人道，可与农、工、商的俗人道，而难与文人说也，包括古代的文人和今天的文人。

九、好事和坏事

好和坏，善和恶，是人格的概念。主张做好事、不做坏事，是士人的行为追求，尽管由于时间、地点、条件、对象的各种原因，实际上不可能每一个人都做到。文人讲的是人性，人性讲的是真和伪，无所谓好坏、善恶。

但今天的我们,因为崇尚文人,所以推许古今的文人是追求做好事、不做坏事的社会表率,"人品高尚,精神优美"。这就需要对古代文人的所谓"做好事,不做坏事"作专门的分析。

古今的文人之所以能以"人品高尚,精神优美"的形象出现在我们面前,第一,是因为今天的文人们把古代士人的人品高尚、精神可佳的行为都算到了文人的头上,颜真卿、苏东坡等等,包括范仲淹的"不以物喜,不以己悲""先天下之忧而忧,后天下之乐而乐"也算作了文人的言行。殊不知,真正的文人之典型,如李贽、袁中郎等,都再三明确地表示过,文人所追求的是个人的利益,"恬不知耻"地追求,"破国亡家不与焉",而斥士人们的品行迂腐虚伪。

第二,以徐渭为代表,文人不正是做好事的社会表率吗?如积极参与抗击倭寇,"好谈兵,多中",为打击倭寇作出了重大贡献;反抗社会黑暗,抨击晚明社会的腐败、官场的腐朽,等等。问题是,徐渭为抗倭所作的贡献,只是在徐渭自己及其朋友和今天文人的著述中有笼统的津津乐道,抗倭的历史文献中并无具体的记载。一个读书人,对抗倭的献计献策有多少真知灼见的可操作性?可用电视剧《亮剑》中李云龙对他的政委积极要求参与战争部署的回答作答:"你们知识分子,打仗没你们的事,你想帮忙,这个想法是好的,但千万不要来真的!"至于胡宗宪召开军事会议,到了时间到处找不到人,军情紧迫,最后在酒楼把酩酊大醉的徐渭扶回帐中,放言肆谈。如果是作诗作画,仗了酒力也许可以别有天成的妙笔,而打仗不是儿戏,施之于军事部署,难道真的能"多中"吗?后来胡宗宪因受严嵩案牵连倒台,押解进京前夜与徐单独聊天,谈了自己一生的艰难及如何应对官场的险恶,听得徐目瞪口呆,始知之前对胡的各种献计献策,不过自以为是,班门弄斧,完全不着边际。至于自杀杀人而入狱的行为,本属心理扭曲的精神疾病,我们强归于反抗社会黑暗,已属可笑;落拓中的各种抱怨,与其归于反抗社会黑暗,毋宁说是"反社会人格障碍"的心理疾

病所致。所谓"反社会人格障碍",是现代医学的一个概念,但这种疾病却是自古以来的人都可能患上的,患者的共同特点是他的个人欲望特别强烈,把自己看得特别重要,而社会却没有看重他,没有给予他欲望的满足,于是感到别人乃至整个社会都在迫害他。表现轻的,便是抑郁、狂躁;严重的,便丧心病狂、发疯,甚至伤害别人、伤害社会。文人以自我为中心,又有才,怀才不遇,恃才傲物,正是"反社会人格障碍"的表现。凡是失意的文人,都有强烈的"反社会"的倾向。无论这个社会是黑暗还是清明,如果当他所反抗的这个社会恰好是一个黑暗的社会,我们便把这种"反抗社会"的心理疾病美化为"反抗社会黑暗"的"精神优美"。殊不知,文人们处于黑暗社会的"反抗社会"行为,与士人们如胡诠奏请斩秦桧、王伦头以谢天下的行为,动机是完全不一样的。一者是为了个人的利益,无所谓好事还是坏事;一者是为了天下的利益,是真正的做好事。所以,倒是民间传说中的徐渭的逸事,虽出于杜撰,倒更准确地反映了其"反社会人格障碍"的症状。他用自己的智慧捉弄别人,既有奸诈的富人,也有善良的平民,以捉弄别人而获得个人的快感。新中国成立后,为了把徐渭塑造成一个"反抗社会黑暗"的"人品高尚,精神优美"者,便把他捉弄平民的逸事删去了,辑成专门捉弄富人的《徐文长的故事》。

第三,以董其昌为代表,文人们至少不也坚守了不做坏事的底线而堪为社会的表率吗?撇开董其昌霸人田产、抢人妻女等坏事不论,因为对于一位高官,坏事还是好事,主要表现在朝廷的大事件中。当时的朝中,阉党横行,国事日非,内乱外患,董其昌固然没有挺身而出与之作斗争,但他至少没有参与到阉党中去祸国殃民,这不是不做坏事吗?不是难能可贵值得嘉赞吗?确实,董其昌在朝廷大事中可以说是"不做坏事",但与其说是"不做坏事",说他"不做事"不是更恰切吗?每次朝中发生重大事件,他都乞假归乡,目的是保障个人的既得利益,全身避害,而绝非"不做有害于天下的坏事"。对于一位高官,"不做坏事"虽然可以"及格",在大多数高

官"不及格"的形势下甚至还值得表彰,但"不做事"却绝不值得称道,而且必须加以指责。如北宋王禹偁《待漏院记》记三种高官,做好事的值得学习,做坏事的应该抨击,第三种则是不做事的,"无毁无誉,旅进旅退,窃位而苟禄,备员而全身,亦无所取焉"。我们怎么能把"不做事"归于"不做坏事"而誉为"人品高尚,精神优美"呢?有人会说,这正是董其昌的明智之处,因为在当时的形势下,再怎样努力地做好事,即使献上自己的生命,也无补于时局的崩溃。固然,则诸葛亮明知"才弱而贼强,伐贼,王业亦亡,不伐,亦亡",他还要"鞠躬尽瘁,死而后已"地六出祁山就是不明智了?陆秀夫、文天祥明知狂澜既倒,宋室已无力振复,还要蹈海赴死,高唱什么"正气歌",也是不明智吗?

如上所述,并不是说文人就是做坏事、不做好事的坏料。文人讲的是人性之真,而不是人格之善。以真行世,可能做好事,也可能做坏事。我们不能只见其好,不见其坏,更不可把他们所做的一切都看作好事,甚至发疯杀人发生在他们身上也成了好事。同样,士人讲人格之善,做好事、不做坏事虽然是他们的理想和原则,但由于主客观的各种原因,也可能做坏事,如赵孟𫖯的出仕元朝,肯定是有失操守的坏事,我们不能把它说成是促进民族团结的好事。

不论可畏、可厌,士人可敬,以圣人的说教为心、为言、为行,以做好事、不做坏事为理想和原则。不论可怜、可恨,文人可爱,以儿童的天真为心、为言、为行,以人欲为天理,他们或"反抗社会",或"不做事",但与"反抗社会黑暗""不做坏事",绝不是同一个概念。

十、正和奇

《红楼梦》中论天地有正、戾两气,钟于万物和人类。这个"戾气"在今天含有贬义,我认为以"奇气"称之较妥。但曹雪芹并不以"戾"字为贬义,他所称颂的贾宝玉便是秉天地之戾气而生的。不过整个文化史上,以正、

奇并称的更为普遍,如"奇正相生,其用无穷"等。当然,正没有纯正,总是正中有奇,只是大体的成分为正;奇也没有全奇,总是奇中有正,只是大体的成分为奇。就像太极图有阴鱼、阳鱼,但阴鱼中有黑的阳眼,阳鱼中有白的阴眼。先天的人性本没有善恶,但一定有正奇;后天的人格讲善恶,正可以养成善,也可以养成恶;奇可以养成恶,也可以养成善。从普遍性上,正更容易近于善,而奇更容易近于恶。

士人,一般都以正为本,"子不语怪力乱神",但并不否定怪力乱神,而是敬而远之。执着于正则拘,以正驭奇则生动活泼。文人,一般都以奇为本,求怪求奇,标新立异,且往往执奇而斥正,以振聋发聩。正者,中庸,不偏激,不极端;奇者,极端,偏激。如以雅俗论,士人、文人都讲雅俗,以正视雅俗,如黄庭坚所说:"士大夫处世可以百为,唯不可俗。或问不俗之状,曰:视其平居,无以异于俗人,临大节而不可夺,此不俗人也。"也就是说,士人之雅,平常是看不出来的,简直与普通人、与俗人一样,但大是大非的关头,便表现出他的正气浩然,这就是高雅。像陆秀夫、文天祥,平时根本没有什么特异的行为、言论引人注目,但元易宋祚,蹈海就义,传诵千古。以奇视雅俗,平居必大异于俗人,临大事则一筹不画,毫无忠义可言。也就是说,文人之雅,平常的生活中便与众不同,引人注目,但大是大非关头,则不如匹夫匹妇。如董其昌、徐渭、袁中郎、钱谦益、周亮工、袁枚、扬州八怪等,平常一个个风流倜傥,自命清高,或超尘脱俗,或愤世嫉俗,大异于普通人,大异于俗人,"笑他俗子终身不识太行山""避俗如避仇",但国家有大事,则一个个往后退缩,甚至变节投降。

今天的文人们,为古代的文人作张扬,把他们平居大异于俗人的言行奉为人品高尚、精神优美。我曾指出他们的忘恩负义、卖国变节绝非精神优美而是人格缺陷,有人便为之辩护,说他们是不得已为之,事后不是也有悔过的诗文吗?那么,请看顾炎武的评价:"古来以文辞欺人,莫若谢灵运,次则王维。今有颠沛之余,投身异姓,至摈斥不容,而后发为悲愤之

论,与夫名污伪籍而身托乃心,比于康乐、右丞之辈,吾见其愈下矣。""其汲汲于自表暴而为言者,伪也。《易》曰:将叛者,其辞惭;中心疑者,其辞枝;失其守者,其辞屈。《诗》曰:盗言孔甘,乱用是餤。君子之道,兴王之事,莫先乎此也。"顾炎武以明朝的灭亡归咎于文人的无行,上推到王阳明。梁启超则认为,推到王阳明未免过分,但对于由王学而李贽的那一帮"上流无用,下流无耻"的文人,是"一个也不能饶恕的"。也许有人会反驳,孔子不也讲狂狷吗?徐渭等文人不正是狂的典型?而董其昌等文人不正是狷的典型?其实,孔子讲中行,但真正中行的人很少,所以或者倾向于狂,或者倾向于狷,以中行为根本,都不走狂狷的极端。而董其昌的不作为,在其位不谋其政,绝非孔子所说的"不在其位不谋其政",徐渭的折腾闹事,放言肆谈,也绝非士人尽瘁尽职的进取。或以董其昌等文人的人品、艺品为正,而以徐渭等文人的人品、艺品为奇,大谬。离开了中行的根本,极端的狂和狷都是奇。用孟子所说,"位卑而言高"的狂,绝非孔子的"进取";而"居于朝道不行于天下"的狷,亦绝非孔子的"有所不为"。

人品的正、奇,有人格的道德标准,过了这个标准,尤其是奇品,很容易沦为恶。这也是古人所说学龙伯高不成,犹为谨敕之士,而学杜季良不成,则陷为天下轻薄子的意思。而做事的正、奇,却没有统一的标准,尤其是文艺之事,标准更是多元的。恶不可能翻为善,粮食大减产不可能翻为大丰收,但劣可以翻为优,当然优也就成了劣。

士人以正为本,守正用奇,以正驭奇,在人品上讲善,在艺品上讲优点,与众相同而出类拔萃。相同在什么地方呢?就是温柔敦厚,离开了这个根本,"好作奇语,自是文章病"(黄庭坚)。正往往是没有特点的,强调共性,所谓"幸福的家庭都是一样的"。

文人以奇为本,执奇舍正,以奇斥正,在人品上讲真,在艺品上讲特点,与众不同而标新立异。不同在什么地方呢?就是开拓万古,推倒一世,我自为我,"文章新奇,无定格式,只要发人所不能发,一一从自己胸中

流出,此真新奇也"(袁宏道)。奇是最有特点的,强调个性,所谓"不幸的家庭各有各的不幸"。

顾炎武曾评价前者"多一篇多一篇之益",而后者则"多一篇多一篇之损"。这是有其背景的,是因为点心、药物太多,粮食被废弃了。其实,狂狷之艺,性灵派的闲雅,奇崛派的孤愤,还是需要的。"何文人之多",不是不要文人,而是文人太多,士人太少了。

士人可敬可畏,但有迂腐可厌处;文人可爱可怜,但多卑劣可恨处。而长期以来,我们不作区分,盲目地推崇文人:第一,把士人的优点归诸文人;第二,把文人的优点作过分的夸大;第三,对文人的缺点视而不见;第四,进而把文人富于特点的缺点也作为优点。这样,以文人为榜样,为挡箭牌,今天文化界、书画界的精英们,以文人为荣,尤其是以"恬不知耻"为荣,便把许多不良的乃至腐败的行为,以"艺术"之名义,以"创新"之名义,愈演愈烈。

其实,不仅在晚明的顾炎武、傅山等,对士人与文人的异同尤其是文人的无行作过有力的揭露,民国时的报刊上,揭露当时文人的种种行径,认为是社会的"寄生虫""近之则不逊,远之则怨""阴谋中伤,造谣污蔑,卖友求荣,卖身投靠,自吹自擂"等。鲁迅称作"奴性",既得利益的文人以阿谀超脱为奴性,未得利益的文人以咒骂怨愤为奴性;曹聚仁干脆认为"固然善于义愤填膺",却是"最靠不住的"。虽针对的是其时上海的文坛,其实自古的文人皆如此,今天的文人更如此。而我之所以写这组文字,并不是要否定文人,而只是为了指明文人的缺点,指明文人与士人是性质上根本不同的两种读书人。当然,十全十美的人是没有的,士人也是有缺点的。

(2014 年)

附一：
苏轼是"文人"吗？

今天的书画界、学术界，多把苏轼、李公麟、黄庭坚等称作"文人"；他们的书画，也被称作"文人画""文人书法"；他们的雅集活动，更被称作"文人雅集"。总之，宋代读书界的代表人物，一概地都是"文人"。然而，"苏轼们"真的是"文人"吗？他们乐意别人、包括当时人和作为后人的我们称他们为"文人"吗？

顾炎武在《日知录》"文人之多"一节中说："宋刘挚之训子孙，每曰：'士当以器识为先，一号为文人，无足观矣。'然则以文人名于世，焉足重哉！"可见，宋代的读书人，其主流是耻为文人的。

我们来看苏轼自己的文字，他从主流面所评论的读书人，几乎没有称"文人"的，而都称"士""士人""士大夫"。如《书李承晏墨》："近时士大夫多造墨，墨工亦尽其技。"《书王君佐所蓄墨》："今时士大夫多贵苏浩然墨。"《书外曾祖程公逸事》："蜀平，中朝士大夫惮远宦，官阙，选士人有行义者摄。"《跋司马温公布衾铭后》："士之得道者，视死生祸福，如寒暑昼夜，不知所择，况膏粱脱粟文绣布褐之间哉！"《书黄道辅品茶要录后》："博学能文，淡然精深，有道之士也。"《题刘景文所收欧阳公书》："乃知士大夫进易而退难，可以为后生汲汲者之戒。"《题欧阳帖》："以是知士非进身之难，乞身之难也。"《跋欧阳文忠公书》："士人历官一任，得外无官谤，中无所愧于心……"《又跋汉杰画山二首》："观士人画，如阅天下马，取其意气

所到。"《跋李伯时卜居图》："士大夫逢时遇合,至卿相如反掌,惟归田古今难事也。"《净因院画记》："盖达士之所寓也欤。"《书杜氏藏诸葛笔》："善待诸葛氏,如遇士人,以故为尽力,常得其善笔。"《书吴说笔》："笔若适士大夫意,则工书人不能用,若便于工书者,则虽士大夫亦罕售矣。"《书王定国赠吴说帖》："去国八年,归见中原士大夫。"等等,不一而足。

那么,对于真正的文人,他又如何称谓呢？由于在北宋的读书界,文人并不被看重,所以,他一般不称"文人",但也绝不称"士""士人""士大夫"。如《记子美八阵图诗》称杜甫"真书生习气也";《书朱象先画后》称阎立本"始以文学进身,卒蒙画师之耻"。包括李贺也说："若个书生万户侯。"一言以蔽之,在唐宋,尤其是宋,文人们绝不把自己归属于士人,而士人们更不会把自己归属于文人。

虽然我们习惯上将"文人士大夫"并称,但实际上"文人"和"士人"(即"士大夫")是两个不同的概念。两者都是文化人、读书人,但文人以赋诗作文的才华为所长,士人却以志道弘毅的学养处世;文人所标举的是个性的风流倜傥,士人所标举的是天下的是非风范。

文人,其释义有二。上古时指有文德的人,《书·文侯之命》："追效于前文人。"《疏》："追行孝道于前世文德之人。"重在德行。汉魏以后,专指擅长文章词赋的读书人,王充《论衡·超奇》："采掇传书以上书奏记者为文人。"相当于今天的"文秘"。曹丕《典论·论文》："文人相轻,自古而然。"则衍而为以吟风弄月、伤怀感时的文采辞藻为胜的人了,相当于今天的"文学家"。今天,更发展为囊括文学创作和研究的"文化人"了,包括"文学家"和"文史专家"。士人,在北宋之前有多种释义,包括一切从事耕种和军旅的青壮年男子、习文习武而取得官职者、读书人,包括作为文人的读书人和"志道弘毅"的读书人。北宋以降则专指"志道弘毅"的读书人。直到晚明,则把两者的概念混淆,而把一切读书人,尤其是有文采的读书人统称为文人,很少再用"士人"这一名词了。

并不是说凡是读书人、文化人就是文人,无非有些文人"学优而仕"当了官,而兼有士人的身份。这是今天专家的认识,在唐、宋、元人并不这样认识,包括文人和士人;在顾炎武、黄梨洲、傅青主也不这样认识;在鲁迅等同样不这样认识。像苏洵、司马光、扬补之、吴镇、顾炎武一类读书人、文化人,他们的根本身份是士人,做上了官不是文人,做不上同样不是文人;而像李白、徐渭、董其昌、袁中郎、袁子才一类读书人、文化人,他们的根本身份是文人,做不上官不是士人,做上了官同样不是士人。"《通鉴》不载文人",并不是说《资治通鉴》中没有记载读书人、文化人,恰恰相反,读书人、文化人在《资治通鉴》中占有重要的比重,但因为他们的根本身份多为士人而不是文人,所以说"《通鉴》不载文人"。如果读书人、文化人即文人,又何来"《通鉴》不载文人"一说?

几年前,读到一篇书评《那些糊涂蛋知识分子如何把20世纪搞得一团糟》,评的是一位外国人的著作《知识分子与社会》。所指的知识分子,不包括科学家、工程师、医生,而专指从事文艺创作和文史哲研究的各类专家,大体上相当于我们所讲的文人。文人无行,闻一多称作"诗人的蛮横",一两个,可以使这个世界更精彩;普遍了,这个世界就被"弄得一团糟"。所以,自古至今,文人不仅与有知识、有文化的科学家、工程师、医生不是同一类人,更与士人不是同一类人。两者的区别,不在于有没有文化知识,尤其是吟诗作赋的才华,而在于,实的方面,所从事的具体工作是卖弄风雅还是经时济世;虚的方面,有没有文化的学养,尤其是"志道弘毅"的器识。顾炎武以文人为"不识经术,不通古今",也就是缺少"器识"的根本,故其骨头亦软。鲁迅认为文人的本性即"奴性",梁启超则称作"上流无用,下流无耻",正是鲁迅所指"当上了奴才"和"没有当上奴才"的两种文人的不同表现。昔人评李白、苏轼之异同,认为:"太白有东坡之才,无东坡之学。""才"者,诗文的才华;"学"者,经济的学识。虽然苏轼也以赋诗作文的才华名世,但他更以道德忠义的学养贯日月而妙天下,他是士

人,绝不是文人。顾炎武甚至认为,韩愈如果不做诗文,其"原道"的形象将更高大。

混淆士人和文人的概念,诬"苏轼们"为文人,是从晚明以后开始盛行的。"明三百年养士之不精",造成了读书界的"何文人之多",士风大坏,儒学淡泊,文人无行,不可收拾。文人们一面离经叛道,推出与士人迥然相反的价值观,如士人"以天下是非风范为己任"(李膺)、不计个人的荣辱得失"先天下之忧而忧,后天下之乐而乐"(范仲淹);他们则鼓吹人活着就是为自己,不为自己而为别人、为社会,这一辈子就白活了,"虽夷齐等同尘埃,虽尧舜等同秕糠"(李贽);人生一世,"五大真乐""三大败兴",就是个人能否尽兴地吃喝玩乐,"破国亡家不与焉"(袁宏道)。一面又把与他们的价值观根本不同的士人也称作文人,如董其昌明确提出"文人之画"的观点,把从唐王维到"元四家"的绘画称作"文人画"。事实上,不要说唐代,就是宋代、元代,根本就没有"文人画"这个术语。"文人相轻,自古而然",文人虽然很早就有了,但至晚明之前,只有画家画、画工画、士人画,而绝无文人画,不是说当时的文人中没有一个偶尔也画画的,至少他们的画根本不成气候。苏轼所讲的是"士人画",已如前述;吴镇、黄公望所讲的,同样是"士人画""士夫画"而不是"文人画"。唯一的例外,是南宋邓椿在《画继》中所讲的一段话:"画者,文之极也。故古今之人,颇多著意。张彦远所次历代画人,冠裳大半。唐则少陵题咏,曲尽形容,昌黎作记,不遗毫发。本朝文忠欧公、三苏父子、两晁兄弟、山谷、后山、宛邱、淮海、月岩,以至漫仕、龙眠,或品评精高,或挥染超拔。然则画者,岂独艺之云乎?难者以为自古文人,何止数公……"但是其一,这里所侧重的并不是绘画的创作,而是绘画的评论,所提到的人物,除苏轼、米芾、李公麟外,均非"挥染超拔"的"画人",而是"品评精高"的观画人。其二,当时对绘画的评论,多用诗文的形式展开,不仅文人杜甫用诗文评赏绘画,士人韩愈、苏轼、欧阳修、黄庭坚也用诗文评赏绘画,由于不是从学养的有还是无来论证他们

不同的身份,而是从诗文评画的精高来论证他们共同的贡献,所以,用"文人"来统称之虽然不妥,但也是不得已而为之。这就像我们谈论诗文时,不妨把韩愈、欧阳修、苏轼们一并称作文人,但论根本的身份,他们都是士人。

但晚明之后的文人们把苏轼们也称作文人,性质就完全不同了。大抵任何创新者,包括打着"创新"旗号的腐败者,都要把自己与前贤等同在一起。或者将"我"向"他"靠,如"四人帮"明明搞的是封建法西斯主义,与马克思主义根本不同,却把自己说成也是"马克思主义";或者拉"他"向"我"靠,如晚明的文人们把苏轼等一大批士人称作"文人"。其用心,就是通过诬苏轼为文人,推崇其才华而泯灭其学养,进而放纵自己的个性人欲。今天美协画院的某些当权者,把吴冠中"解散美协画院体制"的"真实意思",解释为"把美协画院做大做强",与之同一套路。

"万般皆下品,唯有读书高",且不论这一观点是否正确,读书人在社会各阶层心目中的印象之高则是毋庸置疑的。从而,不仅士人以天下是非风范为己任,可以表率社会的风气;文人以个性人欲诉求为天理,同样可以表率社会的风气。士人、文人,各有优长,也各有缺陷。士人可敬、可畏,沦于迂腐则可厌;文人可爱、可怜,沦于无耻则可恨。这个"无耻",在士人看作贬义词,"行己有耻",是圣人的教诲;但在文人,却是褒义词,如袁中郎便说过,人生的最大快乐就是"恬不知耻"地享受个人物质的和精神的人欲,"用足政策",死去后不为别人、社会留下一分钱。所以,当读书界以士人为主流,文人只是少数,士人为社会的和谐织成了一块锦,扬雄、李白、周邦彦等文人便为这块锦上添加了几朵美丽的鲜花。而当读书界以文人为主流,士人成了少数,社会和谐的锦便被光怪陆离的鲜花搞得支离破碎。"士不成士,官不成官,兵不成兵,将不成将"(顾炎武),文化的腐败,结果导致的便是"国将不国"。顾炎武有"亡国、亡天下"之说,"亡国"就是政权的更迭,"亡天下"就是文化的腐败,读书人不仅不再成为构建社

会和谐的正能量,反而成为败坏社会和谐的负能量。明朝的覆灭,有多方面的原因,军队的腐败,政治的腐败,从中央到地方的官场的腐败……根本的则是因为文化的腐败。顾炎武归于"何文人之多",文人之多又归于李贽"叛圣人之教"的"异端邪说","异端邪说"的炽兴又归于王阳明的"心学"。梁启超则认为,阳明心学对于解放程朱理学的束缚还是有功的,但对于李贽以后"上流无用,下流无耻"的文人们,那些"花和尚",确是"一个也不能饶恕的"。

一言以蔽之,把苏轼们称作"文人",正标志着从此拉开了文化腐败的序幕。从此,读书界丰富了文人的性灵,却荡然了士人的风骨。所以,"天下兴亡"的责任也就需要由"匹夫之贱"来承当了。

我们看看晚明的社会,内乱外患,风雨飘摇,那些文人们在干什么呢?在朝的超尘脱俗,逍遥于市井风月;在野的愤世嫉俗,放荡于市井风月,酒肆、茶楼、妓院,盛极一时,是发达者奢靡的场所,同时也是失意者放浪的场所。李闯入京,清移明祚,"开门迎贼者生员,缚官投伪者生员",风雅所致的,竟是斯文扫地如此!将苏轼与之同伍为"文人",诬苏轼亦甚矣!所以,不扭转"苏轼是文人"的观念,对读书人的才华认识纵然有益,对读书人的学养认识则必定有害。而没有对读书人应有的学养即社会责任、社会担当的认识,文化的腐败便没有底止。一切腐败,始于文化的腐败,亦莫甚于文化的腐败。即使在今天,也还是如此。无非相比于其他的腐败之有法律条文可依从而可治,文化的腐败是无法可依的,无法可依也就是不犯法,不犯法也就没法治。

今天,当我们口口声声称苏轼是"文人"的时候,或许正自知或不知地继续推动着晚明文人的文化腐败。当然,这绝对不犯法。在士人风骨支撑着社会之锦的时候,它还可以为之增添更优雅的花色。

<div style="text-align:right">(2014 年)</div>

附二：
知识分子、文化人、文人、画家

知识分子、文化人，是民国以后所流行的两个名词；文人，则是一个古代的名词。今天，以传统为时髦，专家多喜欢用"文人"一词来称谓有文化、有知识的所谓"精英阶层"，认为三者是同义的，也即实质相同，只是名称上的不同。其实，这三个不同的"名"，在"实"上虽有交叠之处，本质则是决然不同的。

通贯古今来看，什么是"知识分子"呢？它是相对于"劳动人民"而言的。过去，毛主席说"知识分子劳动化，劳动人民知识化"，就是这一意思。在古代，有"劳心者治人，劳力者治于人"之说，大体上，知识分子相当于劳心者，而劳动人民相当于劳力者。前者是社会的精英阶层，后者则是通俗阶层，前者为高，后者为低。所谓"知识"，一般指文化，说得具体一点，就是文化知识，如文学、史学、哲学以及数学上的勾股定理、方程式、微积分，物理学上的牛顿运动定律，化学上的门捷列夫元素周期律等。这一切，都需要通过接受学校教育，包括西式的学校和传统的学校教育而获得。

在古代，甚至到20世纪的上半叶，劳动阶层一般没有条件接受学校的教育，尽管他们种地也好，做工也好，经商也好，也各有其专业的知识，但由于这些知识都是通过实践、经验而获得，而不是通过学校教育而获得，大多数人是文盲或半文盲，因此，这些知识就称不上"知识"，自然，他们也就称不上"知识分子"。同时，这些行当，本身也是文化，但由于它的

从业者是文盲或半文盲,所以也就称不上"文化"。包括书画,称得上"高雅文化"了吧?但上古的时候,书工匠手半文盲,画工多有文盲,所以被称作"众工之事",只有精英阶层参与其中之后,才被提升为"文化"。

准此,知识分子者,相对于劳动人民而言,一者是接受过学校教育的,一者则没有;一者是从事劳心工作的,今天称作"脑力劳动",一者是从事劳力工作的,今天称作"体力劳动"。尽管两者各有其知识,所从事者皆为文化,但前者可以称作"知识分子""文化人",后者却不能,而被称作"劳动人民""没文化的人"或"文化不高的人"。

但问题来了,今天,我们知道,知识分子也是劳动人民中的一分子,只是社会分工不同而已。劳动人民当家做主之后的新中国,一度把知识分子排除在劳动人民之外,加以歧视,直到"文革"结束,十一届三中全会之后,正式把知识分子定义为与农民(第一产业)、工人(第二产业)、职员(第三产业)一样的劳动人民中的一分子。那么,将知识分子区别于劳动人民又有何意义呢?

其次,今天,学校的教育大普及,北大中文系的高才生在从事卖肉的体力劳动,农业科学的博士在从事种植、营销蔬菜,他们究竟是劳动人民还是知识分子呢?炼钢厂的工人,摆脱了铲煤等繁重的体力劳动,坐在电脑房中操作键盘炼出一炉炉优质钢材,能说他们没有知识吗?农民工白天在工地上搬砖运瓦,晚上写小说、诗歌并发表了,能说他们没有文化吗?

这样,对于知识分子的定义,除了接受过学校教育、从事脑力劳动这两条之外,可能还要加上第三条,就是拥有中级甚至高级以上的专业职称。而具体则包括了科学家、工程师、医生、哲学家、文学家、史学家、艺术家等各行各业的"精英"。我在"精英"上加了引号,是因为如果把同样接受过学校教育的、从事体力劳动的但没有取得中高级以上职称的人称作"非精英"则非常不公平。但没有想出其他名词之前,也只能用这样的称谓。总之,知识分子同劳动人民是有关联的,是其中的一分子,但同其他

分子又有区别,尽管这个区别在交接处非常模糊。

同样,文化人是知识分子中的一分子,但同其他分子也有区别。文化人专指知识分子中的哲学家、史学家、文学家、艺术家等,包括已经取得或正在努力争取中高级以上职称的,在从前虽然不一定取得职称,但一定是在这些专业中取得成就且有相当社会影响的,以区别于科学家、工程师、医生等其他分子。把文化人等同于知识分子,是把个别当成了一般。文化人是知识分子,但知识分子并非全是文化人。五四新文化运动中,不少文化人倡导科学、民主,但他们是在思想上倡导科学,本人并不从事科学工作。像鲁迅,学的是医,但所从事的工作却并不是医,而是文学。

进而,把文人等同于文化人,或作为文化人的略称,也属于把个别当作一般。文化人中,文人是一分子,另一分子则是士人,当然还有其他分子。两者所从事的工作可能是相同的,都是文学的创作、文史的研究、艺术的创作、思想的研究等,但价值观和创新观决然相反。士人的价值观是天下为公,创新观是博学于文;文人的价值观是自我中心,创新观是变其音节。我已有多篇文章详加对比,这里不做展开。具体而论,士人是文化人或读书界的一分子,属于社会人;而文人是文化人或读书界的又一分子,属于非社会人。

韩愈认为,社会是由君、臣、民三部分构成的,君负责推出治国平天下的政策,臣负责帮君制定政策,并在政策制定以后传达到民,督促民按政策分工协作做具体的事。民也即社会人,又分成四类:士、农、工、商。士负责社会运行的思想,农负责提供物质粮食,工负责制作物质用器,商负责把农民所生产的多余的粮食送到不生产粮食而又需要粮食的人那里去,把工人所制造的多余的用器送到不制造用器而又需要用器的人那里去,即所谓"通有无"。思想是灵魂,所以士为四民之首;民以食为天,所以农为四民之次。商则居于末,因为在小农经济的时代,即使没有商也可以自给自足。但是,四民中为什么没有道释呢?因为四民是社会人,而道释

是方外人,他生活在社会之中,却是超脱于社会之外的,所以四民中没有道释。但是,四民中又为什么没有文人呢?因为四民是社会人,而文人是个性人,章克标称作"社会的寄生虫",我称作"社会的锦上花",他虽然生活在社会之中,却是超脱于社会之上的,所以四民中也没有文人。明三百年养士不精,读书界几乎没有了士人,却形成"何文人之多"的局面,所以晚明徐芳专门撰写了一篇《三民论》,认为"士之亡也久矣",社会人原先有四民,现在只剩下了农、工、商三民。而顾炎武认为,原先由士人担当的天下是非风范,从此便需要匹夫之贱的劳动阶层来担当,而不能寄希望于"精英"阶层的文人。

 毛主席曾论知识分子与社会的关系是毛与皮的关系,它必须依附于某一阶级而获得意义,所谓"皮之不存,毛将焉附"。寄生虫、锦上花、皮上毛,词义分别有贬义、褒义、中性的不同,但本质却都是一致的,即指文人作为非社会人,没有自身独立的社会地位,而必须寄生在某一社会人的体上,点缀在社会的锦上,生长黏附在社会的皮上。但毛主席扩大化为知识分子。事实上,知识分子中的科学家、工程师、医生等,正代表了农、工、商阶层最先进的社会生产力,文化人中的士人则代表了社会道德精神的良知风骨而为四民之首,作为"精英"阶层的社会人,他们均具有自身独立的社会定位,是社会之体、之锦、之皮的重要有机部分。只有文人,因为其个人中心的价值观才是游离、超脱于社会之上的,成为非社会人。但因为其生活在社会之中,所以又必须寄生、点缀、黏附在社会的某一阶级之上,当社会政治发生改朝换代,则又从这一阶级剥离出来,寄生、点缀、黏附到另一阶级上去。这种寄生性、点缀性、黏附性,鲁迅称作"奴性",他认为盛世和末世对于文人来说,就是"做稳了奴隶的时代"和"想做奴隶而不得的时代"。鲁迅还说过,"我宁愿向泼辣的妓女立正,也不要向死样活气的文人打绷"。其实,任何世的文人,都分成两批,一批当上了奴才,他就阿谀奉承;一批当不上奴才,他就愤世嫉俗。民国时的文人在《申报》有过一场大

讨论、大抨击,参与者有章克标、鲁迅、谷春帆、黄远生、曹聚仁等。曹聚仁认为:"我觉得知识分子最靠不住,固然善于义愤填膺,同时也最会卖身投靠。梁启超推许杨度为最有血性的青年,而捧袁世凯上皇帝宝座的就是他;在上海做爱国运动领袖的赵欣伯,他现在在那儿做第一号汉奸。"当然,这里的知识分子实际上还是指文人。而自古文人卖身投靠,卖友求荣以求寄生、点缀、黏附的奴性,至今犹然。前几年,有知情者在媒体上披露并抨击了舒芜出卖胡风、黄苗子出卖聂绀弩的劣迹,立刻引起文人们的一致反对,认为不应该揭露、抨击,而要原谅,因为那是在特殊的年代不得已的做法。我后来撰文表示,梁启超对于晚明文人与明朝覆亡的关系尚且认为"一个也不能饶恕",则如果我们应该原谅这类虽然被迫但却主动的出卖行为,甫志高、王连举的行为岂不应该表扬了?因为,他们并不是在被迫的形势下主动地出卖江姐、李玉和,而是被国民党、日寇抓了起来,严刑拷打而不屈,直到把刀子架到了脖子上才出卖的啊!而舒、黄等人的出卖,却是在并未抓捕、并未用刑的形势下的行为啊!我一点没有贬低文人的意思,没有寄生虫的肌体是不健康的,没有鲜花的锦是不够美丽的,没有毛的皮肤也是功能不全的,但一旦"何文人之多",肌体上全是寄生虫,锦残破了却全是鲜花,皮上的毛长得密而蓬勃,社会一定出大问题。

我们知道,在元代之前的文献中,对于读书人也即今天所说的文化人,很少使用"文人"一词,偶有使用则多取贬义,如"文人相轻""一为文人,便不足观""《通鉴》不载文人"等。所以,读书人中,不仅士人绝不以"文人"自许,就是文人也不以"文人"为值得骄傲而自称,当时普遍使用的是"士""士人""士大夫"。这说明,在这漫长的时期内,文人始终是读书界的支流,而主流是士人。直到中晚明之后的文献,"文人"一词才大量出现,或以"文人士大夫"并称,或直接称"文人",变成了一个荣耀的身份称号。这说明,读书界的"士风大坏"导致了"何文人之多",而士大夫几乎近于绝迹,影响一直及于民国直至今天,虽有顾炎武、鲁迅等措辞激烈的提

醒而无法挽狂澜之既倒。最奇怪的是，今天不少专家论述宋代"文人"的思想生活时，所引述的都是"士大夫"应该怎样怎样，而没有一条是"文人"应该怎样怎样，所得出的结论却是"这充分证明了宋代文人的思想生活是这样的"！

一言以蔽之，知识分子是劳动人民中的一分子，但不等同于劳动人民；文化人是知识分子中的一分子，但不等同于知识分子；文人是文化人中的一分子，但不等同于文化人，更不是文化人的略称。这四个概念，互有交叠，没有明确的分界，却是四个不同的名实，不可混为一谈。乃至社会人和非社会人之间也是如此交叠而又分别的。就像一个苹果，一面红色，一面绿色，红色和绿色之间没有明确的分界，但绝不能把红色和绿色混为一谈。试举六个人物，孙武、李时珍、韩愈、苏轼、李白、袁宏道，他们都是知识分子，但孙武、李时珍不是文化人，后四人都是文化人，韩愈、苏轼不是文人，李白、袁宏道是文人。那么，今天还有没有文人呢？从知识结构来说，当然没有古代的文人了，不仅没有文人，也没有古代的士人了。而从人品素质来说，还是有的。例如，民国时期的鲁迅、闻一多等，讲求社会的责任、担当，便是古代士人风骨的一脉相承；而闻一多在《诗人的蛮横》一文中所写的当时的诗人和《画展》一文中所写的当时的画家置国家危亡、民生维艰于不顾，顾影自怜于风花雪月的性灵便大多属于文人。所以，不仅今天，包括今后、将来，劳动人民永远有，知识分子永远有，文化人永远有，文人也永远有。我们不能因为今天农民的知识结构不同于古代，就认为农民没有了，也不能因为今天文人的知识结构不同于古代，就认为文人没有了。

《红楼梦》中论天地有正戾两气，我称作正奇两气，赋予人，正之极者为大圣大贤，极少数；奇之极者为大奸巨恶，亦极少数；正之一般者为千千万万各行各业的君子和常人，介于正奇之间实为倾向于奇者亦千千万万人，其中大多数无才者为常人，少数有才者即文人。其才华横溢在千千万

万人之上,但绝无法企及圣贤的堪为万世师表;其不近人情又在千千万万人之下,但亦远非大奸巨恶的祸国殃民。值得我们深思。

最后要谈到的便是"画家"这个概念。

画家,就是能画画的人,而且是经常甚至专门画画的人。一般偶尔画画的,人人都会的,人们不会把他当成画家。只有专职从事画画的,是美术专业协会的会员也好,不是也好,通常自认为或被认为是画家。尤其在今天更是如此。如今天街道里、农村中,喜欢并经常在画画的都自认为或被认为是画家。那么,画家与知识分子、文化人、文人又是怎样的一种关系呢?

画家是知识分子吗?并不一定,如敦煌莫高窟的画工,有的是文盲,有的只是粗记姓名。所以画家被认为是工匠,与乐工、泥工、木工等一样,在"四民"中属于工的范畴,也即劳动人民。因为不识字,或少识字,所以,他们又被认为没有文化,所以也不是文化人。当然,他们不会吟诗赋文,更不是文人。

但从我的观点,一切劳动者都是知识分子,包括不识字的农民、工人,他们也有农业、工业的知识。就像一切承担社会工作的知识分子都是劳动人民,是一样的道理。所以,莫高窟的画工当然也应该是知识分子。又,一切知识都是文化,不仅文史哲、诗词赋的知识是文化,酿酒、烹饪的知识也是文化,自然,画画的知识也是文化,所以,莫高窟的画工当然也是文化人。否则的话,他们怎么可能创造出如此辉煌的敦煌壁画的文化呢?但他们不是文人却是肯定的,不仅因为他们不会作诗赋文,更因为他们所从事的是社会性的工作,而不是个人性的工作。

至于徐熙、李成、李公麟、苏轼、黄公望、吴镇等,众所公认是知识分子,是文化人,我完全同意;同时还众所公认是文人,我则是不同意的。其一,他们本人没有一个说过自己或同类画家是文人的,他们对于自己身份的表述只有一个,这便是"士人""士夫""士大夫"。其二,相轻而自大的

"文人"在这一漫长的时代是主流的文化人所不倡导的,所谓"世人皆曰杀,我意独怜才",虽文人无罪,但士人足戒,"一为文人,便不足观"。把他们归类为"文人",是董其昌以后的事情。

兼知识分子、文化人、文人三重身份的画家,是从明中后期兴起的,代表人物便是徐渭、董其昌、扬州八怪等。

我们知道,《四库全书总目提要》将中国文化分为两个时期,以明中期为分界,之前为士人文化,知识文化界所奉为"天下为公"的"行己有耻",达则兼济天下,鞠躬尽瘁,死而后已,是为庙堂文化,如黄钟大吕,唐宋的画工画家、士人画家是也。穷则独善其身,隆中三分,猛志常在,是为山林文化,如高山流水,元代的士人画家是也。是皆天地正气所钟赋流形而不同者。之后为文人文化,知识文化界所奉为"私心""适己"的"恬不知耻",既得利益则超尘脱俗,风月市井;未得利益则愤世嫉俗,浪荡市井——是皆为市井文化,前者如秦淮笙歌,明清之正统画家是也;后者如街肆莲落,明清之野逸画家是也。是皆天地戾气所钟赋流形而不同者。

或以晚明以降的文人文化,尤其是堪为文化史上文雅标志的"山人"现象比诸陶渊明的高蹈。不知渊明归去于"而无车马喧"的僻地,所相往来者为乡村野老,艰辛地荷锄邻饮,平居无异于俗人而家国之心不丧。"山人"快活于十丈红尘的繁华,风雅所标者为呼朋引类,奢靡地花天酒地,平居大异于俗人而天下兴亡不与。明清正统派虽学元人,能见出其间之异者为真识元画和正统派。明清野逸派虽沿苏轼,能见出其间之异者为真识苏轼和野逸派。

唐宋士人画家,不以知识分子、文化人而鄙画工,鄙其他行业的工匠。明清文人画家,多以知识分子、文化人而大鄙画工,大鄙其他行业的工匠。今天的画家们呢?好在已经没有莫高窟那样文盲、半文盲的工匠了,所有的画家,无论专业的、业余的,都接受过美术的、其他专业的学校教育,多还接受过高等教育,所以大家多是知识分子、文化人,且喜欢自许文人。

一为文人,则必以鄙别人来显自己,于是便互鄙。古代的画家且不论,近代的画家,大多不自大,徐悲鸿,别人说他天下第一,他自己说至多天下第二,问:天下第一是谁?答:是你。张大千,徐悲鸿说他五百年来第一人,他表示不敢当,"比我强的人多得是"。大千去世前几年,关照他的家人:"趁我活着,赶快把我的画卖了,朋友会买我的面子,我去世后便人走茶凉,没人买我的画了。"当然,后来的情况正好相反。但说明他的心态,不以为自己不得了,自己现在的"不得了"不能归功于自己的本领大,而归功于朋友的捧场。吴湖帆、黄宾虹,不争在世时的一日之长,而是待五百年、五十年后论定。我们呢?个个都是自己画得最好,别人画得不好,买我的画,是我给你们发财的机会,而绝不是你们在捧我的场,地位、画价,颠倒梦想,争在世时的一日之长。所以,是不是文人,有没有文人的知识是一回事,有没有文人的素质更是一回事。尽管从文化知识角度看,今天似乎没有文人了,而从文化素质角度看,今天多得是文人,而且集中在书画界。

(2016 年)

02 第二讲
顾炎武和"隆万之变"

《四库全书总目》有云:"正(德)嘉(靖)以上,淳朴未漓。隆(庆)万(历)以后,运趋末造,风气日偷。道学佹谈卓老(李贽),务讲禅宗,山人竞述眉公(陈继儒),矫言幽尚。或清谈诞放,学晋宋而不成;或绮语浮华,沿齐梁而加甚。著书既易,人竞操觚。小品日增,厄言叠煽。"(卷一三二"杂家类"存目)这一段话虽是指著述,实际上对于整个中国文化史包括绘画史的本质转捩,亦可谓一针见血,鞭辟入里。简而言之,正嘉之前,尤以汉唐宋为典型,中国文化包括中国画,乃至各行各业,主要由士人的思想所主导,具体表现为独尊儒术的人格文化,达则为庙堂文化,穷则为山林文化,是为中国文化、中国绘画的古典期。隆万以后的明清文化包括绘画,主要由文人的思想所主导,具体表现为由心学泛滥而成的"异端邪说"的人性文化,无论穷达,皆为市井文化,是为中国文化、中国绘画的现代期。只是士人的人格文化表率了全社会的各阶层,而文人的人性文化却只是流行于精英阶层的读书界,并未为全社会各阶层所一致认同。

虽然士人和文人都是读书人,一般还统称为"文人士大夫",但其实两者的价值观(即怎样做人)和创新观(即怎样做事)却有着根本的不同。简而言之,社会道德的善和个人欲求的真,士人强调的是社会,文人强调的是个人;共性规范的优美和个性独创的特点,士人强调的是共性,文人强调的是个性。具体而论,在士人,强调的是做"社会"的人,其价值观为"天下为公""行己有耻",其创新观为"术业专攻""博学于文";在文人,强调的

是做"个体"的人,其价值观为自我中心、"恬不知耻",其创新观为"我用我法""变其音节"。专以价值观而论,昔人比较典型的文人李白与典型的士人苏轼的异同,认为"太白有东坡之才,无东坡之学"。什么是才呢?就是吟咏诗文的才情。什么是学呢?就是经世济时的学养。才与学的关系,实际上也就是才与德的关系,才侧重于人性的真率,德侧重于人格的修养。有才无德,则先天的人性越是真率而不受后天"闻见道理"的污染伪饰,人格越是有所缺陷。而德才兼备,甚至无才为德,则后天的人格越是高尚而自觉地克制人欲私心,人性越是被严重地约束。士人的人格文化,重在为人、为社会作奉献,因此需要克制甚至牺牲个人的私利和欲求,属于后天的"闻见道理"修炼所致。人性的本能是利己,所以孔融让梨、舍生取义等,凡道学家教人克制甚至牺牲一己私欲的人格说教,在性灵的文人看来都是虚伪不真的。文人的人性文化,重在为己,不择手段地为己,属于先天的本能即所谓"童心"所成,为了达到个人的欲求,往往会损害他人、损害社会的利益,违背社会的公德秩序,因此在文人眼中诸如孔融争梨、卖国求生等真率的人性行为,在士人眼中又被斥为"无行"。我毫不否认人性文化对人格文化的反动,对于冲决封建礼教尤其是程朱理学对人性的束缚乃至扼杀,对中国文化冲破"中世纪"而走向现代的积极意义,但也必须正视它所造成的腐败,包括道德的沦丧和学科的失范之弊端。而在当时,深刻地认识到这些弊端并努力地反拨它的,便是以顾炎武为代表的一批志士仁人。其意义并不是否定人性解放,而是否定人性解放的弊端,以真正保卫人性解放的成果。

我们先来看正嘉以前的古典文化期,以士人为"四民"表率的怎样做人的价值观。所谓"士志于道",而"大道之行,天下为公",个人是服从并服务于社会的,社会由千千万万个人构成,所以同为社会关系一分子的"我"这一个人,又是为具体的一个个他人服务的,在利益的取舍上,先人后己,先公后私,甚至舍己为人,舍私为公。个人的欲求固然是正当的,但

不能不考虑他人和社会的利益,如果有损于他人和社会的利益,则这种正当的个人欲求必须加以收敛、克制,甚至舍弃、牺牲。所谓"我为人人,人人为我","我"的个人欲求,并不是"我"的追求,而是他人、社会给予"我"的,"我"的追求是为他人、社会作奉献,他人、社会就会回报"我"。"我"得到了回报,就要感恩,得不到回报,也绝不感愤。因为"士志于道"是"任重而道远"的,所以"不可以不弘毅",一定要"自强不息"。这样高尚的人格,难免损害个人的利益,个人的利益受到损害而仍心甘情愿,这就是对人性的约束,不是有什么外力来约束"我",而是"我"自觉地约束。所以,"克己复礼""毋我为公""舍己利人""杀身成仁"等,是士人的做人原则。从汉儒的"以天下是非风范为己任",到宋儒的"为天地立心,为生民立命,为往圣继绝学,为万世开太平",最为人们耳熟能详的,便是范仲淹的"不以物喜,不以己悲""先天下之忧而忧,后天下之乐而乐"。追求天下的利益是光荣的,追求个人的利益而不惜损害他人、社会的利益是可耻的,《论语》中称作"行己有耻"。后来顾炎武在《日知录》中反拨文人的无行,大力倡导的也正是这一"行己有耻"的价值观。

那么,个人的利益就不要了吗?当然不是。人性论者往往否定人格,如李贽倡导"童心""私心"即人性,便极力诋毁人格的"闻见道理"。而人格论者绝不否定人性。孔子就讲过,只要不损害仁义,富贵乃至美食美色是每一个人的正当欲求,包括他本人也绝不拒绝富贵乃至美食美色。但"君子爱财,取之有道""君子好色而不淫","我"的个人利益,是他人、社会对"我"的正当回报,而绝不是"我"损害他人和社会利益而获致的。这就是"发乎情,止乎礼"。个人的人性欲求,不能逾越社会的人格藩篱。人,作为动物,不能泯灭先天的人性,尤其是"食色"大欲;但作为万物之灵而区别于动物,又不能没有人格。因为,每一个人都是生活在社会关系之中的,是社会关系总和的一分子,君臣、父子、夫妻、兄弟、朋友、识与不识、直接与间接,任何关系中的一方都为对方考虑,"居庙堂之高则忧其民,处江

湖之远则忧其君",则任何一个为他人作奉献的人,必然会得到他人的相应回报而使这一关系得以维持,从而,整个社会也得以稳定并发展。当然,这一价值观是士人的理想,并不可能人人做到,但每一个士人都应该自觉地从"我"做起,所谓"仁远乎哉?我欲仁,斯仁至矣"。"我"为他付出了,他不予"我"以回报,又怎么办呢?这个问题,士人是不做考虑的,因为这不是"我"的事,是他的事,"我"为他付出,绝不因此而要求他给"我"回报。

士人讲"正心、诚意、修身、齐家、治国、平天下"。"天下为公"就是这样由近而远、由小而大、由个别而普遍地实现的。"正心、诚意、修身",是讲士人个体的人格修炼,目的是矫正"个体"人性本能中的因子,使它们不是真率地顺着"个体"的方向发展,而是纳入"社会"的运行秩序中来,从而把"个体"的人性提升为"社会"的人格,使"个体"的人成为"社会"的人。"齐家、治国、平天下"是讲人格的实践,从最近、最小的关系做起,逐步扩展到构建天下社会关系的和谐有序。

为了实践"天下为公"的理想,士人认为"学而优则仕",即登上做官执政的平台是最有效并有力的途径,所以努力争取。所谓"达则兼济天下",做了官,进入了仕途,就可以更好地为更多的人谋福利。于兹而表现为庙堂文化。诸葛亮"鞠躬尽瘁,死而后已"是最好的例子。可见,做官不是为了享个人之福,而恰恰需要牺牲个人之福。由于各种主客观的原因做不了官呢?"穷则独善其身",在远离繁华的山林中继续修炼自己,等待时机。于兹表现为山林文化。诸葛亮未出隆中,已定天下三分同样是最好的例子。可见,隐居并不是超尘脱俗,而是为更好地服务社会做准备。

正是在这样"行己有耻""天下为公"的利他价值观的支配下,每当时局动荡,朝代更替,全社会总是正气高涨,尤以士人为表率。如南宋为元所灭、陆秀夫负幼帝投海、文天祥高唱《正气歌》,还有郑思肖坐必南向、谢枋得恸哭西台等,慷慨激昂,可歌可泣,惊天地而泣鬼神,昭日月而壮

山河!

"天下为公"则任重道远,所以,士人总是自觉地感到自己的责任很大,而与承担这一责任相匹配的本领则很不够,必须自强不息地努力上进,"学而不厌""知不足"而常进,谦虚谨慎,温良恭俭让。绝不自高自大、"好为人师",更不恃才傲物、目空千古。即便如孔子,也谦恭地认为自己不过"空空如也",其他的人呢?则"三人行,必有我师"。诸葛亮在《前出师表》中,亦一再表示自己的学识"卑鄙""驽钝",难负重托,只能"鞠躬尽瘁,死而后已"地承当拯救王业的大任。推而及于农、工、商的通俗阶层,便有"三个臭皮匠,顶个诸葛亮"之说。士人处于精英阶层,在社会责任上以精英自居,但在个人本领上绝不以精英自居,而总是看到自己的不足,看到别人的优点。苏辙上枢密韩太尉书,表示自己所见、所知极其有限,不堪承当大任,所以请对方指点自己、提高自己,而不是要求当官。苏轼答谢民师书,更自认为自己"学材迂下"。有了这种对个人本领"知不足"的自我评价,即使本领很大了,也必然"人不知而不愠",而绝不会抱怨他人、社会怎么没有眼睛,虽历经挫折,而"富贵不能淫,贫贱不能移,威武不能屈",穷则自养浩然之气,达则以浩然之气泽于天下。什么是"浩然之气"?就是自尊而自谦,而绝不是自大而自卑。自尊,尊的是社会的责任担当;自谦,谦的是个人的本领学养。

当然,到了程朱理学,倡为"存天理,灭人欲",用为人、为社会的人格要求扼杀了个体的正当人性诉求,这就走向了极端,从而引起明代以后心学的反动,走向另一个极端,以冲决封建礼教的专制,解放人性。如果说程朱理学好比《水浒传》中张天师伏魔殿的封条镇石,它既扼杀了人性中的心魔,但也压制了人性中的性灵,那么明中叶开始对它的反动,就好比揭去了封条,打开了镇石,在释放了人性中的性灵的同时,也放纵了人性的心魔。这是后话,这里不作展开。而事实上,对于程朱理学,不仅晚明的文人们坚决地不认同,顾炎武也并不认同,只是文人们由不认同而走向

了它的反面，顾炎武则由不认同而要求上溯到儒学的孔孟。在他看来，人格不是用来扼杀人性的，而是用来实现人性的，即使它约束了"我"的人性，目的也是为了更好地实现他人的人性。而人性一旦被用来否定人格，为了实现"我"的人性而不惜损害他人的人性，那就如同闻一多所说："秩序是人类生存的基本保障，即使专制的秩序，也比没有秩序要来得好。"

一言以蔽之，士人的人格文化，无论在朝的庙堂文化，还是在野的山林文化，其价值观所强调的都是利他、利社会的"行己有耻""天下为公"。

在这一价值观的支配下，古典期的中国画从晋唐宋元直至明中期之前，包括三代、两汉，为什么画？画什么？主要是"成教化，助人伦"的社会教化，"与六籍同工"，为"名教乐事"。人物则画忠臣、孝子、功臣、烈女，《女史箴图》《历代帝王图》《高士图》《中兴四将图》等，包括敦煌壁画中的本生故事、佛传故事、因缘故事，无不是教人以忠孝节义，教人向善，教人为他人、为社会作奉献甚至牺牲。就是山水画、花鸟画，也强调"君亲之心两隆"的"林泉高致"和"粉饰大化，文明天下"，教化全社会以向往真、善、美，以构建人与社会的和谐，人与自然的和谐，个人内心的和谐。

那么这些教化社会的绘画又是怎么画出来的呢？为什么画，画什么，讲的是功能问题，与怎样做人的价值观相关；怎么画，讲的是技术问题，与怎样做事的创新观相关。士人的创新观强调的是"术业有专攻"的学科规范，所谓"不以规矩不成方圆"。《论语》中所讲的是"博学于文"，"博学"指世界上的事情有三百六十行，"文"指的是"自身以至家国、天下""制之为度数"的每一件事情的规范条理，它决定了这件事情之所以为这件事情而不是那件事的本质。所以，无论做什么事，都要按照这件事的本质规范去做，去创新，而不是自己想出一套新的方法，去颠覆它的本质规范，把这件事情做成不像这件事情反而像那件事情。就像铁道运输区别于公路运输，它必须铺设轨道，这是它的本质规范，在这一规范的基础上，从蒸汽机到内燃机，从手工操作到电脑操作，从慢车到动车、高铁甚至磁悬浮，这是

与时俱进的创新。而无论怎样创新,都不能脱离铁轨这一基础的共性规范,否则就不成为铁道运输,而成了另一种运输如航空运输。在这样的做事观即创新观下,个性的创意必须服从共性的规范。这就像奥运会的竞技,任何一个项目的参与者,都必须遵从与众相同的统一标准和规范,努力做到更高、更快、更强,创新为与众相同而出类拔萃的成绩,打破了前人的纪录是创新,打不破前人的纪录也是创新,而绝不是创造一个新、奇、特、绝,在标准、规范上与众不同的项目,把打乒乓球创新为好像举重但又不是举重。包括孔子本人,尝为委吏即仓库保管员,"会计当而已矣",把账目按账目的规范做得清清楚楚,而不是自创一套新的规范,把账目做得混乱不堪作为创新,并以账目清楚为保守,以账目混乱为新的账目清楚。又尝为乘田即饲养员,"牛羊茁壮长而已矣",按养牛养羊的规范把牛羊养得非常茁壮,而绝不是另搞一套,把牛羊养得病弱甚至成群死亡作为具有轰动效应的创新。

这样的创新观,使绘画从不成熟而成熟,由成熟而健康地发展繁荣,到了魏晋,便开始正式成为一个学科,对于"怎么画"的问题有了它明确的规范,这就是"六法"。"六法"的本质,作为"画之本法",也就是绘画之所以是绘画而不是书法、不是诗文的根本,在于"应物象形",即视觉形象的塑造,今天叫"造型",古人则称"存形莫善于画",没有了形象的塑造,便无所谓绘画。其前提则是"传移模写",即,按照前人经典作品的粉本、小样进行按图施工。同样,这个经典作品并非前人凭空创造,它也是在更前人作品的基础上不断完善而确立起来的——这就牵涉到"见贤思齐""述而不作"的做事原则,留待下文再做分析。"应物象形"和"传移模写"之外的"骨法用笔""随类赋彩""经营位置",都是围绕着这个本质和前提而展开的。在这些作为学科共性规范的运用中,施展画家个性的创意,便能把绘画这件事做好,达到"气韵生动"。

如果说士人做人的价值观强调"我之为我,非以有我在,以有人在",

那么他们做事的创新观,在本质的规范上便是"甲之为甲,以有甲在,非以有乙在"。比如绘画,便是"画之为画,以有画在,非以有诗书在,书之须眉,不能揭诸画之面目,诗之肝腑,不能按入画之腹肠,画自揭画之须眉,自按画之肝腑"。即便"与六籍同工",与书法同源,与诗歌一律,也只是道理上的相通,而并非技术规范上的相同。就像拿到足球的金牌与拿到游泳的金牌,在道理上是相通的,但两者的技术规范完全不同。即使在技术上适当借鉴诗书之长,也是作为虚的"画外功夫",而绝不是作为实的"画上功夫"。就像足球运动员偶尔游泳,他绝不会把游泳的技术规范直接用到足球竞技中。所以,以"应物象形"为本质的"六法",与诗的"四声"、书的"八法",是根本不同的标准和规范,分别对应了不同的学科。是为"绘画性绘画",绘画是真正的造型艺术。那么以"传移模写"为"六法"的前提,又体现了士人怎样的创新观呢?这便是"见贤思齐""述而不作"。"见贤思齐""述而不作"与"术业专攻""博学于文"的原则是一样的,都是强调规范。无论什么事,每一个领域中,都有其代表性的人物,这些人物的典范便是这件事情本质规范的具体化。在绘画便是"体"和"样",顾、陆的"密体",张、吴的"疏体",张僧繇的"张家样",吴道子的"吴家样",周昉的"周家样",以及宋代的徐黄异体、三家山水等,都是每一领域学科规范的具体化。所以,大家都照着他们的样子画,大同小异,共性大于个性,我们称作"共名的美术史"。就像京剧中的梅派、程派等,总体上是梅派或是程派,细微的地方又有小跨度的个性创意,绝不会成为梅派、程派的复制。就像一千个画家画黄山的同一座"梦笔生花",一看都是"梦笔生花",细看却是一千座不同的"梦笔生花",但绝不会把"梦笔生花"画成"西海群峰",更不会把"梦笔生花"画成一匹马。

所以,"见贤思齐""述而不作"的创新观,讲究学科的规范,尤其尊重对以前贤的经典创造为标准的具体化的规范,并不是否定个性的创意,而是要求你把个性创意控制在经典的规范中加以施展。程砚秋由王瑶卿而

成程派,张火丁、李佩红跟着唱程派,程派是对王派的小跨度创新,张、李又是对程派的更小跨度创新。个性的创意与共性的规范,正如人性与人格的关系,"发乎情,止乎礼",既有小跨度的个性创新,又不逾共性的法度规范。其小跨度的个性创新,集中体现在不断地重复、完善、提升共性规范上,通过对优秀共性规范的个性运用,最高超的、与众相同又出类拔萃的便称作经典,后人又继续演绎这些"天下为公"的经典为新的时代做社会教化,包括善的教化和美的教化,同时又推动学科的不断完善、提高。谁也不会说,吴道子画得这么好了,"我"照他的体样画还有什么出息呢?所以,"我"偏不照他的体样画,他用过的技法"我"不用,他画过的题材"我"不画,"见贤思避""见贤思诋","我"要走自己的路,走别人没有走过的路,否则的话,"我"一辈子也出不了头。并不是的,他们在士人创新观的影响下,毫不犹豫地"见贤思齐""述而不作"。南朝时,张融曾说,"二王"写得那么好了,他偏不照他们的"八法"样板学,他要写自己的,"不恨臣无二王法,恨二王无臣法",结果书法史上并无张融的地位。绘画中,不按绘画的规范,包括笼统的"六法"和具体的前人经典,有一个自创"泼墨"的王墨,一时惊世骇俗,但仅仅被列为"非画之本法"的"逸格",张彦远则干脆认为"不谓之画"。

　　为社会教化的、讲规范法度的绘画,必然是真、善、美的。真,就是以真为师,以生活为源泉,但它绝非真实的复制,尽管我们称它为"写实""再现",其实是向高于生活真实拉开距离,比真实更美、更典型。如恩格斯对写实主义文艺的定义:"典型地塑造典型环境中的典型性格。"从而使画面的形象"一洗万古凡马空""不知人间何处有此境"。这个真,同文人所讲的真又有不同。文人所讲的真,尤其是人性之真是善恶并存、丑美并存的,去恶存善、去丑存美就是不真,就是伪。而士人所讲的真,尤其是人格之真,一定是去恶存善并扬善,去丑存美并扬美。善,当然指教化社会大众向善而言,不仅包括人物画的忠孝节义,属于善的行为,也包括山水、花

鸟画的和谐优雅，属于涵养人们健康的、积极向上、热爱生活的精神和心理，其实也是一种善。美，则指画面的形象、意境一定是赏心悦目的，如同西方的莱辛所说，古典期的造型艺术以美为最高的法律，而拒绝丑的形象。

毋庸讳言，晋唐宋元直到明初，中国画的主要创作力量是工匠，士人只有少数。但由于士为四民之首，所以他们的价值观、创新观，自然也表率了工匠们的创作。专以创新观论，在士人中，一部分画家如顾恺之、李成、徐熙、李公麟、文同、王诜等，无不恪守"画之本法"的规范，并在画中注入了无形的"士气"，使之格调更高。另一部分画家如苏轼、米芾等，因为缺少绘画专业的造型技术训练，"有道无艺""心手不相应"，画成不能形似的奇奇怪怪的形象，自称"翰墨游戏"，所以根据"术业有专攻"的原则，明确表示这是"不学之过"，而绝不自居创新之功，绝不用此来颠覆绘画之所以作为绘画的本质规范。赵孟頫更明白地指出，讲求规范的绘画性绘画属于"行家"画，而逾出了规范的非绘画性绘画属于"利家"画。可见在绘画界，专职的画工因"术业专攻"而为士人所认同。

从明中叶开始，中国文化步入了现代期。朱维铮先生认为，从这时开始，中国"走出中世纪"了。中世纪也就是古典时期，"走出中世纪"也就是进入现代期了。但中国文化并未真正进入现代，那是另一个问题。准确地说，中国文化的现代期，实际上是"准现代期"，但为了叙述方便，我仍称之为现代期。古典文化的标志，是以偶像崇拜为特色的人格文化，强调"社会"的人；现代文化的标志，则是否定偶像崇拜的人性文化，强调"个体"的人，所谓"天生一人自有一人执掌之事"，所以解放人性实际上也就是解放个性，而倡导人格实际上也就是坚固共性。中国文化的偶像是孔孟，绘画中则是吴道子、李成、黄筌等。西方文化的偶像是上帝，西方现代文化的思想领袖则是尼采、叔本华，高呼"上帝死了"，倡导个人意志。中国现代文化的思想领袖从王阳明的心学到王艮的泰州学派再到李贽的

"异端邪说",提出"打倒孔家店",倡导个人欲求,包括物质的、精神的欲求。从这时开始,读书界的主流不再是士人,而是文人了,顾炎武等晚明的少数士人,曾痛心疾首于"明三百年养士之不精",导致了"何文人之多"。而我们,则把士人和文人混为了一谈,只要是读书人,便认他为文人,唐宋的士人如韩愈、欧阳修、范仲淹、苏轼等,一概地被我们称作了文人,而从顾恺之到元四家的士人画、士夫画,也一概地被我们称作了文人画。当然,这主要是受董其昌等文人所惑,在苏轼、吴镇、黄公望绝不是这样认识的,在顾炎武更不是这样认识的。可惜的是,我们对顾炎武的思想十分生疏,尤其是绘画史界的专家。不知早在晚明,徐芳著《三民论》便有明确的提示,像唐宋韩愈、苏轼那样的士人,今天基本上没有了,所谓"士之亡亦既久矣",我们又怎么能把两者混为一谈、相提并论呢?

士人和文人虽然都是读书人,在才情上有很多相近相似处,但两者的学和德即价值观有着根本的不同,创新观也有着严重的分歧。士人的价值观在承当社会的责任,文人的价值观在追逐个人的欲求。士人信奉儒学、孔孟,文人则信奉心学,也就是自己,尤其是李贽的"异端邪说"。《明史》记:"嘉(靖)隆(庆)而后,笃信程朱不迁异说者,无复几人矣。"由对程朱理学的反动进而否定孔孟,"叛圣人之教",因此晚明以降直至清乃至今天的读书人,大多有才无学,把人尤其是"我"这个人看作了仅仅是"个体"的人而不是"社会"的人,凌驾于社会之上而不是服务于社会之中,所以绝非士人而是文人。而苏轼等读书人,以学为本,以才为辅,服从并服务于社会,不惜委屈甚至牺牲个人尤其是"我"这个人的利益,当然是士人而不是文人。在他们的心目中,"一为文人,便不足观",则我们把他们称作如同董其昌、徐渭那样的文人,他们又怎么会同意呢?遗憾的是,他们再不能从地下起来反驳我们,只能身后是非任我们说了。

文人的人性文化也即人欲文化。《孟子》说:"食色,性也。"所有的动物包括人,食和色是其本性的大欲,为之而弱肉强食争得你死我活。在人

性而言,物竞天择,适者生,不适者亡,这是天经地义的,是真,否则就是不真,是伪。但在人格而言,放纵人性则难免有违仁义的社会秩序和人伦道德。"己所不欲,勿施于人","老吾老"必须"及人之老",而不能不及人之老,"幼吾幼"必须"及人之幼",而不能不及人之幼。所以,儒学要以人格制衡而不是否定人性,使"个体"人的人性追求不致损害"社会"人的人格伦理。士人说"克己""毋我",不是说不要个人的食色欲求,而是要求把它放在人格的范畴之内有所节制。这就需要用仁义道德的"闻见道理"去开蒙教化,先人后己甚至舍己为人,先天下后个人甚至舍个人而成天下。文人则反之,他们反对开蒙,倡导不受"闻见道理"污染的"童心"即先天的人性,这就否定了为他人、为社会的人格,使个人的利己人性无限膨胀,直至冲决社会公序良俗的人格道德底线。所以,我多次提到,人格高尚者,人性必多约束,牺牲了许多个人的正当利益;而人性率真者,人格必多欠缺,损害了许多他人和社会的利益。倡导人性的文人在读书界不占主流,他人的、社会的利益足够承受他们的损害,这还问题不大,我们反而称赏他们出格的品行"很有个性"。就像天真的儿童,尽管他们顽皮,大人还是很喜欢,容忍他并满足他的有理和无理要求。当然,在儿童本人是没有"理"这个概念的,而完全是出于本性、本能而提出的要求。倡导人性的文人在读书界占了主流,他人的、社会的利益不堪承受他们的损害,这就成了问题,我们绝不能称赏他们出格的品行人品高尚、精神优美、"很有个性"。就像满世界都是"童心",儿童也"童心",成人也"童心",顽皮折腾,不断闹事,这个社会还成什么社会?古典文化和现代文化的分界,无论中外,都在社会人"成人之心"的人格约束乃至遏制和个体人"童心"的人性解放乃至放纵之分歧。但西方的人性文化、个性文化,强调的是个人意志,发展而为法西斯蒂;中国的人性文化、个性文化,强调的是个人欲求,发展而为文人无行。

文人的价值观是自我中心。表现自我,实现自我价值,张扬个性,出

人头地,"我之为我,自有我在"等。贪欲、惰性、自以为是、文过饰非地追逐个人的物质和精神利益,不惜损害他人的、社会的利益。李贽的"童心"说,其自述为不受人格教化"闻见道理"污染的人作为动物的"本心""真心",是人一生下来就先天具有的本能,亦即为自己的"私心"。所谓"私者,人之心也,人必有私,而后其心乃见,若无私,则无心矣"。而为私之心,要在"好货,好色,多积金宝",乃至一切名、利、权等,以放纵地享受食色大欲的个体快乐。实际上,这就是人性,"人不为己,天诛地灭"。为己的什么呢?主要是食色的无厌占有,一切名、利、权等,都归结到便于更多地占有食色资源,而"我"的占有,当然涉及对他人、对社会的掠夺。张岱亦有言:"好精舍,好美婢,好娈童,好鲜衣,好美食,好骏马,好华灯,好烟火,好梨园,好鼓吹,好古董,好花鸟,兼以茶淫橘虐,书蠹诗魔。"(《自为墓志铭》)但社会的资源是有限的,什么好处都要归于你,别人怎么办呢?社会怎么办呢?这是作为动物的人所不做考虑的。而作为区别于动物的人则必须致力于考虑这样的问题,便被认为是不真,是违背了人性。

"上帝死了",个人的意志就没有约束,打倒了"孔家店"的人格文化,揭去了伏魔殿的封条,打破了"食色"的戒律,个人的欲望同样没有了约束的底线。其好处,是人性中的性灵得到了解救;其弊端,则是人性中的邪恶也获得了放纵。当然,历来有人性本善本恶之争,实在地讲,人性本无善恶,无性灵、邪恶之分,只是在不同的形势条件下,才表现为或恶或善。比如贪生怕死是人性的本能,当为了推行仁义,在百般折磨之下坚毅地求生,顺应了人性之真,同时也是人格之善;在特殊形势下,选择舍生取义,违背了人性之真,在人性是伪,在人格却是善;为了一己的利益,卖国求生,顺应了人性,是人性之真,却是人格之恶;为了一己的利益,鸟为食亡,顺应了人性的贪欲是真,违背了人性的怕死却是失却本心,在人格而言当然更是恶,至少不善、不智。所以,我们讲人性中的性灵和邪恶,不是从人性本身立场而言,而是从人格的立场而言。因为任何人,"天下为公"的士

人也好,自我中心的文人也好,都是生活在社会秩序中的。当然,在文人是根本不存在人格立场的,所以他们只讲真伪,不讲善恶。但在我们,却不能不从人格的立场来评判他们率真的人性在社会关系中的善恶。

文人只讲人性的真实,不讲当它反映在社会关系中从人格的立场来看是善还是恶。孔融让梨就是伪,孔融争梨就是真,"我的就是我的,你的还是我的",这是一切动物包括未受人格训练的儿童的本心和真心。是真就好,是伪就不好,人性中反映在社会关系中的性灵也好,邪恶也好,都是先天的,天经地义的,不能压抑,既不能压抑性灵,也不能压抑邪恶,让它们自由地释放。这就是为己,为己就是真,不为己就是不真,一切真皆应取,一切不真皆不应取。

李贽认为:"士贵为己,务自适,如不自适而适人之道,虽伯夷叔齐同为淫僻。不知为己,惟务为人,虽尧舜同为尘垢秕糠。"(《答周二鲁》)夷齐尧舜都是士人心目中的圣贤,但他们只知为人、为社会作奉献,却不知道追求个人的享受,那是白活了一辈子。则范仲淹的天下忧乐论,自然更被弃之如敝屣了。袁中郎更有人生"五大真乐""三大败兴"之说:"然真乐有五,不可不知:目极世间之色,耳极世间之声,身极世间之安,口极世间之谭,一快活也。堂前列鼎,堂后度曲,宾客满席,男女交舄,烛气熏天,珠翠委地,皓魄入帷,花影流衣,二快活也。匣中藏万卷书,书皆珍异,宅畔置一馆,馆中约真正同心友十余人,人中立一识见极高,如司马迁、罗贯中、关汉卿者为主,分曹部署,各成一书,远文唐宋酸儒之陋,近完一代未竟之篇,三快活也。千金买一舟,舟中置鼓吹一部,妓妾数人,游闲数人,泛家浮宅,不知老之将至,四快活也。然人生受用至此,不及十年,家资田地荡尽矣,然后一身狼狈,朝不谋夕,托钵歌妓之院,分餐孤老之盘,往来乡亲,恬不知耻,五快活也。士有此一者,生可无愧,死可不朽矣。"(《与龚惟长先生》)又说:"天下有大败兴事三,而破国亡家不与焉。山水朋友不相凑,一败兴也。朋友忙,相聚不久,二败兴也。游非其时,或花落山枯,三败兴

也。"(《与吴敦之》)人生短暂,所以就要"恬不知耻"地享用美女、美食、美居、美声、美景,才不枉了这一生。所谓"人生贵适意,胡乃自局促。欢娱极欢娱,声色穷情欲"(袁中道)。只要个人的快活,管它什么"破国亡家",更遑论苍生的涂炭、别人的饥寒!袁中郎甚至希望把西湖的岳坟、岳庙拆去,在其上盖一幢"百尺红楼",供自己寻欢作乐!这与张爱玲在中国抗战胜利前夕,希望战争一直打下去,以便与胡兰成继续"幸福"的爱情生活,"恬不知耻""全无心肝",何其相似!而这,正是人性率真的绝去伪饰的表露。其价值标准在于是不是利己,至于是不是利国、利他,是不予考虑的。

 为了获取这些个人欲求的价值,文人们当然也致力于读书做官。但在他们的心目中,当官不是服务社会的最好平台,而是攫取个人利益的最好平台,可以使自己过上"出人头地"的奢华生活。用李白的话说,就是"龙钩雕镫白玉鞍,象床绮席黄金盘""当时笑我微贱者,却来请谒为交欢";用徐渭的话说,便是"际会风云上九重""宝剑一跃丰城寒""欲跨白马唤银鞍"。但事实并非如此,当了官并不是可以为所欲为地以权谋私,即使在晚明以降腐败的官场也是如此。如袁中郎、袁子才一度当过官,便醒悟到当官原来是要为别人服务的,个人的自由被严重地限制了。袁中郎说"当官一日,一日活地狱也""觉乌纱可厌恶之甚",当官"备诸苦趣",就像"鹅鸭鸡犬之类",为人所牢笼。所以为了更自由地享受人生,放纵人性,干脆辞官不干。袁子才说,"勾栏院大朝廷小,红粉情多青史轻""一枝花对足风流,何事人间万户侯"。在官场,案牍劳形,连娱乐场所也去不了,即使青史留名,又有什么意义呢?而辞去了官职,无拘无束,逍遥于青楼妓院,大开色戒,才是人性的真正自由,人生的真正快活。而屠隆身为政府官员,照样不问朝政,不理民情,整天沉湎于吃喝嫖淫,风流快活,以至染上一身梅毒。所以,在文人,即便当上了官,其文化也不再是兼济天下的庙堂文化。

 文人当然也有标榜不仕以示清高的,或因当不上官而不得不在野,或

因当上了官不愿受约束而辞官归隐,总之是以在野的身份而区别于在朝者。但他们绝不是像陶渊明那样隐居在偏远的山林里过着清苦的日子修炼自身,而是活跃于花花世界的繁华市井里或"城市山林"的园林中过着奢侈的生活,诗酒声色,寻欢作乐。有经济基础的文人如此,穷困潦倒的文人同样如此。像徐渭、陈洪绶等文人属于贫困阶层,亦经常与贩夫走卒等一起出入酒肆青楼,今朝有酒今朝醉地穷开心,而根本不去计较明天是不是揭得开锅。当然,有的时候,也有有钱人慕名招请他们参加风雅的宴会,享用奢华的口福、眼福、耳福。所以,在文人,即使在野,其文化也不再是清寂独善的山林文化。

像董其昌,是在朝的大官,当时天下大乱,朝中多有纷争,他却漠不关心,一旦朝中发生争执,为了保证自己的个人既得利益,便告病假回老家,在美居、美景、美女的声色环境中写诗作画,饮酒听乐,恍若天下无事,是谓"达则超尘脱俗"。一面又强抢民女,霸人田产,斯文扫地,俨如恶霸。而徐渭千方百计要当官,最终没有当上,自己的欲望没有获得满足,便不断地折腾抱怨,卒至心理扭曲、精神失常而发疯杀人,是谓"穷则愤世嫉俗"。在其位而不谋其政,如《日知录》所说,"国家之事罔始罔终,在位之臣畏首畏尾",只知"教唱戏曲为事,官方民隐置之不讲"。这就是梁启超所指斥晚明文人的"上流无用"。不在其位而讪谤朝政、蔑视权贵,怨天尤人,甚至丧心病狂。这就是梁启超所指斥晚明文人的"下流无耻"。《明世宗实录》记当时在朝的文人"多虚誉而希美官,假恬退而图捷径。或因官非地,或因职位不举,或因事权掣肘,或因地方多故,辄假托养病致仕,甚有出位妄言、弃官而去者,其意皆借此避祸掩过,为异日拔擢之计,而往往遂其所欲"。至于在野的文人,《日知录》记"惮贵交似傲,与众处不免祖裼似玩","义节衰而文章盛"的情形更比比皆是。放纵了人性之真,世风大坏,文人无行,一至于斯!

由于无论"无用"的上流文人,还是"无耻"的下流文人,都以自我为中

心,而不再以天下为中心,所以,每当国家民族危亡,文人们的行径便特别地令人震惊。如在同魏忠贤阉党的斗争中,"嗟夫!大阉之乱,缙绅而能不易其志者,四海之大,有几人欤?"包括张瑞图也卖身投靠;而反是"生于编伍之间,素不闻诗书之训"的匹夫匹妇,"激昂大义,蹈死不顾,亦曷故哉"(张溥《五人墓碑记》)。崇祯皇帝上吊煤山,朝中大臣作鸟兽散,纷纷投顺大顺,只有一位小太监追随身旁。清移明祚,张岱优游西湖撰《西湖七月半》,自称"清梦甚惬"。钱谦益、周亮工、吴伟业、王铎、王时敏等风雅的领袖,为了继续享受好日子,更投顺清廷。这在以前的读书界是从来没有过的,与宋元易祚之际士大夫们的表现,更形成强烈的对比,致使受其所益的清朝统治者也感到震惊,在修《明史》时专门列了一个《贰臣传》。连国家、民族也可以出卖,则出卖师长、朋友、恩人以获取个人的利益,就更不在话下。当你发达时,"我"可以为你锦上添花,分沾你的荣耀;当你失意时,"我"则落井下石,揭发告密。这是自古至今文人的惯技。如徐渭对恩人张元忭的恶语相向、反目成仇,龚自珍勾搭恩人奕绘的宠姬、美女兼才女的顾太清成奸,卒至被鸩酒毒死,世称"丁香花公案",正所谓"为情而生,为情而死"。为了一己的私情私欲,还有什么仁义可言,还有什么损人利己、损公利私的事情做不出来呢?"死生亦大矣!"所谓怎样做人的价值观,根本就是为什么而生、为什么而死的问题。在士人的人格,为仁义而生,为仁义而死,"生当作人杰,死亦为鬼雄";在文人的人性,"为情而生,为情而死","石榴裙下死,做鬼亦风流"。仁义就是为他人、为社会,情就是为自己,并往往损害他人、损害社会。

今天,有学者为那些"贰臣"包括忘恩负义的文人无行辩护,认为他们是不得已而为之,情有可原,何况他们在晚年也有家国之思、朋友之谊的悔过之言云云。这种辩护,固然比从人性立场上肯定他们的行径为"人品高尚,精神优美"有所进步,但实质上还是苍白无力的,就像我们不能以被抓捕的贪官的悔过书为他们的行径开脱一样。所以,还是顾炎武说得好:

"今有颠沛之余,投身异姓,至摒弃不容,而后发为忠愤之论,与夫名污伪籍而自托乃心,比于康乐、右丞之辈,吾见其愈下矣!"在小节上,我们不妨放宽人格的要求,对无行文人做人性上的适当推扬;但在大是大非的问题上,必须从人格的立场,对这种率真的人性做严肃的看待和评价,用梁启超的话说,便是"一点也不能饶恕的"。

文人们当上了官,在其位而不谋其政,而是身在庙堂心在市井,甚至身也很少上庙堂,而是经常地流连于市井风月,黄钟大吕的庙堂文化当然不复存在。当不上官,以贫骄人,但绝不隐遁于穷乡僻壤的山林,而同样是浪荡于市井,高山流水的山林文化当然也不复存在。从晚明开始,中国文化史上有一个引人注目的"山人"现象,许多在朝的、在野的文人,都自命"山人",实际上却都是生活在酒肆青楼的市井花花世界中,吃喝玩乐,声色犬马,"恬不知耻"地穷奢极侈,享受"食色"的本性大欲,而根本不是在深山老林中独善其身。所以说,人格文化造就的,是达则庙堂文化的堂皇,穷则山林文化的高标,分别标举了"达则兼济天下,穷则独善其身"的士人风范。而人性文化,无论穷达,所造就的都是市井文化的人欲横流、奢靡风雅,无非达者的风雅显得清高,而穷者的风雅显得酸寒而已。这就使唐宋时以非精英阶层的市民为主角的通俗的市井文化,提升为明清以精英阶层的文人为主角的风雅的市井文化,共同标举了"上流无用,下流无耻"的文人风流。

在朝的、在野的、有钱的、无钱的文人们,大开欲戒,穷奢极侈的市井享乐,基于个人中心的价值观,尤其以个人"食色"大欲的诉求为中心,因为他们没有了社会担当甚至家庭担当的责任感,就必然自以为本领很大。确实,从才的一面看,明清文人中确有本领大的。但在士人,即使本领真的很大,也绝不自以为大;而在文人,则无不自以为本领很大,真的大的自以为大,其实并不大的也自以为大。因为,他们对于大小的判定,并没有共性的标准,而无不依据"我之为我,自有我在"的个性标准。文人之心即

"童心",哪一个儿童不以自己为"小皇帝"呢?自然,每一个文人也都认为只有自己的本领最大,别人都不如自己,无论古人还是并世之人,"我"的无限膨胀,发展而可以认为这个世界上如果没有自己,地球也会不转的!事实上,任何人都既有长又有短,士人多看到自己之短、别人之长,所以"三人行必有我师";文人多看到自己之长、别人之短,所以天下人皆不入我眼中。何况,这读书人的长短,好比书画的优劣,米芾《研山铭》中"震"字的一撇,徐邦达先生认为精妙无比,杨新先生认为纤弱无力,是无法用仪器测量的。你可以认为是好、是长,我可以认为是坏、是短;你认为是坏、是短,我可以认为是好、是长,虽法官也无法判定孰是孰非。像鲁迅的文章,不论担当,只论文字,应该公认为好了吧?不是的,夏志清就认为不好,只有张爱玲的文字古今第一好。这是在他人的眼中,他人的评价。至于在自己的眼中,自己的评价,只见己之长、人之短,不见己之短、人之长,更可以把自己微不足道的一技之长,膨胀到重要得不得了。今天的"十大书画家""大师"之类,就是这样大量地自我评定出来的。既然"我"的本领大,那么"我"所应该得到的利益就应该多,得到了是应该的,而且一定还感到不够,所以无须感恩,得不到是不应该的,所以一定会感愤。像李白上韩荆州书,徐渭上张学政书,都自述本领非常大,应该得到功名,青云直上,可是世人不识货,遂使伯牙而子期未缘,骐骥而方皋泯迹,明珠宝树,只能沦落野藤,就等着明公您来发现"我"、提拔"我"、给予"我"与"我"的大本领相符的大功名、大利益了!自古至今,尤以明清之际为甚,几乎没有一个文人认为自己本领不够的,就像几乎没有一个士人认为自己本领大得不得了的。一个个都是睥睨古人,推倒一世,开拓万古,甚至指斥李杜文章不新鲜,只有"我"才是江山代出的人才,应该由"我"来领袖风骚。自高自大,口出狂言,恃才傲物,"远之则怨,近之则不逊",发达了蔑视微贱,不发达蔑视权贵。自以为本领很大,又没有责任感的文人,别人总是很难与他们相处的。例如徐渭,不仅与张元汴、李春芳不和,就是在家乡,

与乡里不和,在家中,与兄长、儿子乃至僮仆也不和。文人也有"和"的人,所谓"小人喻于利",属于"小人之朋党",但一旦有事,便视同陌路。如李贽与焦竑本是心学的同朋好友,后来李贽落魄潦倒,焦在京中做官,李写信请他帮忙,做他的幕僚,焦以"身心俱不得闲"拒之,李在声名狼藉中去世之后,焦修订自己的文集,干脆把同李交往的文字全部删去,以撇清关系,薄凉如此!由于长期以来我们推崇文人,把文人的贪欲、惰性、自以为是和文过饰非的真率人性实质上也是缺陷人格当作优美的精神、高尚的人品来继承发扬,所以,这一风气一直延续至今,或通过指斥古人、指斥别人来间接地表示自己的本领大,或虽不做直接、间接的表示而真心地认为自己本领大、水平高。如果说自谦的士人,努力的是如何提高自己的水平以承当社会的责任,他的权威是他人乃至后人所认定的,包括孔子也不能例外;那么,自大的文人,努力的便是如何提高自己的职位和话语权以满足个人的利益,他的权威是自己活着时自我认定的,而绝不愿意"待五百年后人论定",无论得势的还是失势的皆不例外。

如上所述,并不是说人性文化绝对的不好。任何事物,都是利弊相参,十全十美的事物是没有的,十恶不赦的事物也是没有的。人性文化是顺应了作为个体人本能的自然,而人格文化则是在一定程度上克制了作为个体人本能的自然而成为社会人的不"自然"。专论人性文化、个性解放好的一面,便是冲决了封建礼教的专制,解放了性灵,使文化艺术的创造更自由、更丰富多彩、更个性、更多元了。所以,明清的文学也好,书画也好,其成就还是很大的,只是在性质上,与唐宋文学、书画的人格化有明显不同而表现为人性化。

在文人自我中心价值观的支配下,为什么画、画什么,当然首先是自娱的功能,名教的乐事变成了自我的娱乐。用董其昌的话说就是"以画为乐",而不再是服务社会、教化大众的"以画为役"。董其昌等的"以画为乐",主要作为既得利益者的个人娱乐,排遣寂寥,发抒性灵。徐渭等的

"以画为乐",类似于"出气吧",主要作为未得利益者的娱乐,排遣不平,发泄怨愤。在题材上,盛行起超尘脱俗的山水画,平淡天真,似不食人间烟火,合于既得利益者的自娱需要;愤世嫉俗的花鸟画,奇崛纵肆,火药味很重,合于未得利益者的自娱需求;香艳婉约的仕女画,楚楚娉婷,我见犹怜,合于既得利益者、未得利益者共同的市井生活的自娱需求。这些创作基本上都是个体化、玩赏化、性灵化的,而不是社会教化的,如鲁迅评价明清的小品文,"没有道理,或只有小道理"。当然,它们传播到社会上也会产生一定的教化作用,使人们感到活着就应该为自己,为享受生活,而不用去管别人、管社会,"破国亡家不与焉"。包括直到今天,还有不少精英十分羡慕明清的文人,无论显贵还是潦倒,居然都能活得那么潇洒!当然,这种教化,并非文人画家们的本意,而且,其影响也仅止于文人阶层,非精英阶层的农、工、商,尤其是农、工阶层的大多数人,是没有条件认同这样的价值观的。正因为此,所以,顾炎武在《日知录》中批评明清的性灵派小品文,说是:"文之不可绝于天地间者,曰明道也,纪政事也,察民隐也,乐道人之善也。若此者有益于天下,有益于将来,多一篇,多一篇之益矣。若夫怪力乱神之事,无稽之言,剿袭之说,谀佞之文,若此者,有损于己,无益于人,多一篇,多一篇之损矣。"又说:"古人图画皆指事为之,使观者可法可戒。上自三代之时,则周明堂之四门墉,有尧舜之容,桀纣之象……自实体难工,空摹易善,于是白描山水之画兴,而古人之意亡矣。"但是,主流的价值观既变,主流的绘画创作功能和题材又怎么能不变呢?

文人做事的创新观,是强调与众不同的个性独创。过去吕思勉先生认为"治史忌出诸己,为文忌出诸人",意谓人格文化的经史包括书画,其创造的规范以社会的、学科的共性为贵,"见贤思齐""述而不作";而人性文化的诗文包括书画,其创造的规范以自我的个性为贵,"无法而法,我用我法"。人格文化的做事,致力于经典的创造,所以要"为往圣继绝学",圣人所创造的是学科的共性规范,千千万万的能者述之,就造成了这一学科

金字塔的高标。人性文化的做事，致力于"我之为我，自有我在"的个性创造，所以要"见贤思避、思诋"，不述而作，撇开前人尤其是圣人所立的共性规范，各人画各人的，"天生一人，自有一人执掌之事"，撇开前人走过的路，走别人没有走过的路，才能走出自己的路来。如何走出自己的路来？可以"一超直入如来地"的最快捷办法就是术业他攻、"变其音节"，改变这件事的本质规范，当然是用自己相对擅长的技艺来改变这件事的本质规范。做人出格易于成名，同样，做事出格也易于成功。例如，"我"要打乒乓球了，但"我"过去没有好好地训练过乒乓球，按照乒乓球的基本规范去训练，无论"我"怎样努力，王楠已经打得这么好了，"我"又怎么打得过她呢？在乒乓球领域"我"又怎样出人头地呢？积劫也难成菩萨。但如果"我"相对擅长跳高，那么，便用跳高的规范部分地取代乒乓球的规则，搞一个跳跃必须达到一定高度的乒乓球比赛，自然就没有人打得过"我"，包括王楠也打不过"我"，"我"也成了这一新的"乒乓球"竞技的高手。换言之，士人的创新观强调遵从规范，创出优点，好比奥运会；文人的创新观强调打破规范，创出特点，好比吉尼斯。这正是人格化的价值观和人性化的价值观的不同在怎样做事上的具体反映。士人做人的原则是善，所以其人性往往是不真的；做事的原则是规范，力求做出优点，即使做不出优点也不失规范。文人做人的原则是真，而不论善恶；做事的原则是特点，所以首先要打破规范，无论缺点还是优点，打破了规范就有特点。以绘画而论，文人们大多也没有经过专业的造型训练，他们一般从50岁前后才真正开始进入画坛，按照"画之本法"的规范从头学起，无论怎样努力，作为"利家"的"我"，无论如何超不过作为行家的张择端，更不要说吴道子。于是"我"便以自己相对擅长的诗文、书法的规范部分地取代绘画的规范，把"画外功夫"变为"画上功夫"甚至是绘画的基础，创造出一个诗、书、画、印"三绝""四全"的新绘画，它不再是造型艺术，而是综合艺术，"我"的创新自然也就"一超直入"获得大成功。换言之，"我用我法"是文人创新观的

根本之点,而要实现它、完成它,首先需要"无法而法"、不述而作、见贤思避甚至思诋,推翻它由前贤所标举的本质的共性规范,是为先破;然后再术业他攻、"变其音节",把"我"所相对擅长的其他事的规范糅合到这件事的规范中去,是为后立。就这样,通过质疑、颠覆经典的共性本质规范,探索、独创并不断地重复、完善、提升个性的新规范和功力,创造出与众不同的个性风格和成就,把这件事做成有些像那件事,事情本身既已创新了,成绩当然也就可以被认为创新了。别人写过的题材我不写,别人用过的文法我不用,"陈言务去""独抒性灵",在文学史上,性灵派和复古派的争论,最后性灵派取胜,大放异彩,人们根本不会把张岱的《西湖七月半》放在明朝刚刚覆灭、天下动荡的背景中去读,而一致地推崇它是表述了"真心"的美文。甚至从根本上解构、颠覆学科的规范,更足以成为振聋发聩的大跨度创新。术业专攻、"博学于文"于兹变为"我用我法""变其音节",一如"行己有耻""天下为公"变为"恬不知耻""为己自适"。

绘画的创新观比文学更为典型地体认了这一改变学科本质规范的特色。具体到怎么画,也就是由"以形写神""形神兼备""物我交融"变而为"不求形似""遗形写神""画气不画形",由形象中心、笔墨量体裁衣地为形象塑造服务变而为笔墨中心、形象削足适履地为笔墨抒写服务。形象的塑造由以生活真实为源变而为正统派的图式整理、野逸派的意象心影。石涛说"古人未立法之先,不知古人法何法?古人既立法之后,便不容今人出古法",是使今人不能"出人头地,冤哉!""南北宗,我宗耶?宗我耶?一时捧腹曰:我自用我法。"还有"无法而法,乃为至法"等,他要"笑倒北苑,恼杀米颠",前人既已画得那么好了,"我"照了他的方法画,又怎么能超得过他呢?又怎么有前途呢?所以"我"要创造一个新的方法,而绝不能照了他的方法去创造一个新的成绩。"画之本法"的"传移模写"固然不在话下,本质的"应物象形"也被颠覆,只有"不似之似"才是"真似",弃物而写"我"取代了以生活真实为基础的物我交融,舍形而写神取代了以存

形为基础的形神兼备,甚至"画之本法"也被"画外功夫"所部分地取代,尤其是文人们所擅长的书法,更成了绘画的基础,画出来的不是好画,写出来的才是好画,"画法全是书法,书法即是画法",整体把握、逐步深入的绘画性的绘画,从此变而为局部完成、合成整体的书法性的绘画。

　　文人做人的价值观是"我之为我,自有我在,非以有他人在",与士人的价值观"我之为我,非以有我在,以有他人在"正好相反;而其做事的创新观却是"画之为画,非以有画在,以有诗书在,画之面目,不能揭画之须眉,而必须揭书之须眉,画之腹肠,不能按画之肝腑,而必须按诗之肝腑",亦与士人的创新观正好相反。虽然唐宋画也有"书画同源""诗画一律"之说,但其"画之为画,自有画在",技进乎道,虽不以书为画之须眉,不以诗为画之肝腑,而与书之理法通,与诗之意境通,如李公麟有诗书修养,吴道子没有,但都是绘画性绘画,以不同而同,是为"画外功夫",属于术业有专攻、万物理相通的关系。而现在,"画外功夫"变成了"画上功夫",术业在他攻,万物技相同,如金农有诗书修养,是书法性绘画,吴道子没有,是绘画性绘画,以不同而不同,这就使造型艺术的绘画变成了综合艺术的绘画。本来,人喝牛奶是为了滋养人之所以为人而不同于牛的身体健康,现在,竟成了要把人的身体变得接近于牛的身体。本来,足球运动员长跑是为了推动足球运动这个项目的成绩提高,现在,则是为了把足球运动这个项目变成接近于长跑项目的新的足球项目而不同于原先的足球项目。这有些近似于吉尼斯的竞技,它的创新,不是注重于在原有项目的规范基础上创新更高、更快、更强的成绩,而是致力于撇开原有的规范创出一个新、奇、特、绝的新规范、新项目。正如闻一多所说,诗不能废弃格律,而必须"戴着脚镣跳舞,并且要戴着别个诗人的脚镣",否则便会导致"诗人的蛮横"而胡作非为。专以画而论,他又说,用诗作画,好比"左手画圆,右手画方,结果当然圆里有方,方里有圆了","猛然看去是新奇,是变化,仔细想想,实在是艺术的自杀政策";而用书作画,颠覆了"形体是绘画中的第一

要义","使画脱离了画的常轨,而产生了我们这有独特作风的文人画","但以绘画论,未免离题太远了!谁知道中国画的成功不也便是他的失败呢?"何况颠覆了"形体"的"第一要义"却没有诗和书或只有蹩脚的诗和书!但闻先生不知道,在人格文化,失败就是失败,缺点就是缺点,必然受到批评;而在人性文化,失败恰是成功,缺点作为特点更可以被作为优点来表扬。如在过去,演员在舞台上的失误必会遭到观众的嘘声倒彩;而今天,这样的失误反会得到观众掌声如雷的鼓励。所谓"宁要失败的创新,不要成功的保守",一如"宁要社会主义的贫穷,不要资本主义的富裕"。何况在艺术上,一切"创新"皆可以被认作"成功"。

绘画与诗书,在唐宋,各有专攻,不同而同;在明清,"变其音节",以同求同。"我"与前贤,在唐宋,"述而不作",同而不同;在明清,"我用我法",以不同求不同。由于解构了绘画的学科规范和评判标准,所以创新就更便于个性的独创。与众相同而出类拔萃的小跨度创新,像莫高窟中三十几堵西方净土变壁画,同而不同,大同小异,共性大于个性,从此变为与众不同、特立独行的大跨度创新,以不同求不同,个性大于共性。像同为松江派,陈继儒与董其昌的笔墨风格决然不同;同为正统派,"四王"与吴恽也决然不同;同为扬州八怪,更是一人一种个性风格。共名的美术史,从此变为异名的美术史,众志成城的经典共创,从此变为各自为战的个性独创,绘画史由岳武穆统率的千军万马,变为由令狐冲的统率三山五岳,步调一致变为绝招各异,甚至只有"异"而没有"绝"。

颠覆基本的共性规范,注重个性风格创造的绘画,必然是不真、不善、不美的。这个问题,同假、丑、恶有所不同,但也只是一步之遥。不真,即不是以生活真实为源泉,当然,每一个人都会见到生活真实,但此际的画家并不是像唐宋画家那样深入生活。"四王"的从古人图式中讨生活姑且不论,即便如石涛的"搜尽奇峰打草稿",也不过走马观花的浮光掠影,陆俨少先生认为"不过大言欺人";郑板桥的"胸无成竹"与文同的"胸有成

竹",对于真实竹子的观察、把握,不可同日而语。他们对于绘画的创造,以笔墨为中心,而不以形象为中心,对于形象的创造,也不以严格深刻的真实为师。当然,这也是一种真,不真之真,乃为真真,画家主观的印象大于客观真实的物象,是画家的"真心",却并非事物的真"象"。不善,也并不等于恶,而是指他们的创造不是为了教化、服务社会,而纯粹是出于个人或闲适或愤懑的"以画为乐"需求,旨在自我价值和自我表现的快感,所以是个性化的、性灵化的,而不是社会化的、人格化的。当然,这也是一种善,人欲即是天理,包括人欲中的心魔和性灵都是天经地义,那么,这种不善,无非不是人格之善,却是人性之"善",更准确地讲是人性之真。不美,指它的视觉形象不如生活之美,甚至表现为丑,用董其昌的理论:论形象之优美,画不如生活,论笔墨之精妙,生活绝不如画。这种不美,包括丑,当然也是一种美,但在性质上不同于唐宋绘画论形象之优美,画高于生活,论笔墨之精妙,生活绝不如画的正常意义上的美。要而言之,温柔敦厚,古典绘画的审美,艺术美与生活美是相一致的,以高于生活美的典型体认了生活美的理想,引导观者追求之,涵养人们健康向上的精神优美。现代绘画的不美甚至审丑,怪力乱神,艺术美与生活美相反,以不如生活美的个性体认了对于生活真实的反思,使人惊醒之,去改革生活真实中不美和丑的弊端,涵养人们正视生活丑的精神。所以,人格文化下的人格艺术,好比健康的牛,吃的是草,挤出来的是奶,艺术家是人类精神文明建设的工程师,其人品与画品的高下是相一致的,以高尚的人格、约束的人性创造出优质精神的食粮。人性文化下的人性艺术,好比生了胆结石的牛,结出了牛黄,天才的艺术家与疯子仅一步之遥,其人品与艺品的高下是不一致的,以真率的人性、缺陷的人格创造出来的是优质的精神药物。所以,我们从人格立场批评徐渭、董其昌、袁宏道、李渔等文人的人品,但并不否定他们的艺术成就。而我们肯定他们的艺术成就,亦不能简单地褒扬他们的人品。专就他们创造的成果而言,药物固然有助于我们祛病康

体,但如果把药物当饭吃,改革生活丑的精神便变成了追逐生活丑的畸变,其害有不可胜言者。同样,人食五谷,有时而病,健康向上的精神优美也可能导致人们无视生活丑的存在。从这一意义上,古典庙堂文化、山林文化中的绘画创新和现代市井文化中的绘画创新都是有价值的,但两者的重要性,平行而不平等。人格和人性,社会和个人,利他和利己,恪守规范和打破规范,食粮和药物,就像正和奇、阴和阳,各有利弊,相辅相成,根本的是要视时间、地点、条件、对象的不同取其利而避其弊。专以绘画而论,古典绘画的创新观,它的成功既有特殊性又有普遍性。特殊在什么地方?没有经过专业的训练,一般的人进不了这个领域,更遑论取得成就。普遍在什么地方?只要经过了专业的训练,进入这一领域的大多数画家都可以取得可观的成就。现代绘画的创新观,它的成功同样既有普遍性又有特殊性。普遍在什么地方?不经过专业的训练,每个人尤其是文人,只要想进入这一领域就都可以进入这一领域。特殊在什么地方?虽然进入了这一领域,但只有董其昌、徐渭等极少数人才能取得卓越的成就。这就像大学的普招和特招。普招以高考成绩为标准,就像古典绘画以"画之本法"的造型功力为标准,成绩高的才能被录取,低的则不能被录取。特招在表面上以高考成绩不及格为标准,就像现代绘画的不求形似,造型功力很差,实质上以高考成绩之外的偏才、怪才、特长为标准,就像现代绘画的"画外功夫",诗书的修养很高,很博洽丰厚。以普招为大学招生的唯一方法,必然导致个别偏才、怪才的被扼杀,但是整个大学的教学体系不会崩坏;以特招作为大学招生的唯一方法,由于实在的高考不及格是人人做得到的,而偏才、怪才的特长则是一个可以虚拟的标准,所以在解放了个别偏才、怪才的同时,必然导致整个大学教学体系的崩坏。同理,以古典的绘画性绘画也即士人的做事方式为绘画创新的唯一方法,必然导致张融、王墨等"逸品"书画家的被扼杀,但整个书画的学科体系不会崩坏;以现代的书法性绘画也即文人的做事方式为绘画创新的唯一方法,由于造

型功力的不深厚是人人做得到的,"画外功夫"的诗书修养则是一个虚拟的标准,所以在解放了个别"逸品"天才的同时,必然导致整个绘画学科体系的崩溃。因为既然诗、书的标准、规范可以部分地取代、解构造型的标准、规范,那么装置、行为、观念等,不也可以部分地取代诗、书的标准、规范吗?于是现代的绘画便进一步发展而为后现代又称当代的"艺术",只要愿意,无须任何功力,包括造型的功力和诗、书的功力,"人人都可以是艺术家,什么都可以是艺术品",绘画的学科体系便彻底地崩溃,"绘画死亡"了。而这一现象的价值观背景,正是"人欲即是天理"的"天理沦丧"。所以说,不重造型,轻忽规范,在董其昌、徐渭可以成功,正像美女坐怀在柳下惠可以不乱,心脏发病在西施可以愈增其美,却是不能普遍推广的。

正是针对文人的创新观导致"怎么画"的绘画创作规范的变异所可能产生的危机,晚明的李日华表示:"自顾虎头、陆探微专攻写照及人物像而后绘事造极,王摩诘、李营丘特妙山水,皆于位置点染渲皴尽力为之,年锻月炼,不得胜趣,不轻下笔,不工不以示人也。五日一山,十日一水,诸家皆然,不独王宰而已。迨苏玉局、米南宫辈,以才豪挥霍,备翰墨为戏具,故于酒边谈次率意为之,而无不妙,然亦是天机变幻,终非画手。譬之散僧入圣,啖肉醉酒,吐秽悉成金色。若他人效之,则破戒比丘而已……无逸气而袭其迹,终成类狗耳。"又说:"今绘事自元习取韵之风流行,而晋宋唐隋之法与天地虫鱼人物、口鼻手足、路径轮舆自然之数,悉推而纳之蓬勃溟涬之中,不可复问矣。元人气韵萧疏之品贵,而屏幛卷轴、写山貌水,与各状一物、真工实能之迹,尽充下驷,此亦千古不平之案。"他虽以苏轼、米芾、元人为例子,实际上针对的正是当时画坛沿袭苏米而风靡的野逸派和沿袭元人而风靡的正统派。当以放纵了贪欲和惰性、自以为是和文过饰非的文人为表率的画家们,再也不愿意在"画之本法"上下"真工实能"的基本功,像服劳役一样地"积劫方成菩萨",而纷纷转向以"画外功夫"为借口而荒废"画之本法"的投机取巧,娱乐般地"一超直入如来地","家家

华亭,人人石涛",绘画的失范,必然形成东施效颦、"终成类狗"的普遍现象,则虽有董其昌、石涛等个别天才特殊的成就亦不能掩其弊。所以,我们今天还能见到晋唐宋元的绘画遗存,普遍都是优秀的,而明清的绘画遗存,仅有特殊的小部分是优秀的。后来潘天寿先生认为,绘画以重于规矩法则的以平取胜难,而以忽于规矩法则的以奇取胜易;但以奇取胜,仅凭忽于规矩法则是不够的,须其人有奇异的环境、学养、禀赋、怀抱,然后能启发其奇异而成其奇异,"世岂易得哉!"便是这个道理。傅抱石先生在高度评价吴昌硕的同时,指出"(吴昌硕画风)风漫画坛,中国画荒谬绝伦";陆俨少先生在高度评价石涛的同时,指出"学石涛者,往往好处学不到,反中了他的病",都是一样的道理。换言之,鲁男子以礼设防,龙伯高敦厚周慎,"吾爱之重之,愿汝曹效之",效之不得,"犹为谨敕之士,所谓刻鹄不成,尚类鹜者也";柳下惠坐怀不乱,杜季良豪侠好义,"吾爱之重之,不愿汝曹效之",效之不得,"陷为天下轻薄子,所谓画虎不成,反类狗者也"。

　　以文人为表率的人性文化,以"恬不知耻"、自我中心的价值观和"变其音节""我用我法"的创新观,对士人所表率的人格文化,以"行己有耻""天下为公"的价值观和"博学于文""见贤思齐"的创新观所做出的冲击和反拨,从利的一面讲,在于解放了个性的自由,拓宽了创新的视野;从弊的一面讲,则是导致了道德的沦丧、士风的大坏,造成了学科的失范、学术的腐败。后世的我们,尤其是书画界包括文学界的我们,主要是着眼于其利来评价这一转捩的,并对它的利做了不适当的夸大,而无视其弊,甚至把其弊也当作利来弘扬。但在当时,顾炎武、傅山、王夫之、黄宗羲等有担当的士人,尽管他们已经不再是读书界的主流,但仍恪守士人的理念,对其弊做出了严厉的批评,值得我们倾听。他们甚至认为,明王朝的最终覆亡,便归咎于文人的无行,并上推到王阳明的心学。这与民国时辜鸿铭当面斥责"欲杀严复、林纾以谢天下",认为严译《天演论》,使国人弃仁义道德而信仰弱肉强食的自然法则,林译《茶花女》,使青年不知礼义廉耻而沉

涵于男欢女爱,颇有相近之处。相对而言,梁启超的评价还是客观的,他认为王阳明对于冲决程朱理学"存天理灭人欲"的桎梏还是有功的,但发展而为王学的末流便成令人憎恶的积弊,尤其是何心隐、李卓吾等"花和尚",以"人欲即是天理","把个人道德、社会道德一切藩篱都冲破了","我们一点不能为他们饶恕的"。

在这样的形势下,顾炎武发为"天下兴亡,匹夫有责"之倡,也就在情理中。过去,我们对这句话的理解是,天下的兴亡,社会各阶层的每一个人都有责任。这当然是不错的,却并非顾炎武的本意。顾的本意,是指天下的兴亡,社会下层的每一个人都有责任。那么,社会的精英阶层就没有责任了吗?本来,士人为读书界的主流,也即精英阶层的主流,所谓"天塌下来有高个子顶着",无须矮个子的匹夫们"杞人忧天"。但现在,读书界的主流变成了文人,精英阶层的高个子们对于"破国亡家"再也不关心了,他们关心的只是个人的物质和精神享乐,天塌下来,高个子躺下不顶了。自然,矮个子的匹夫即社会下层的每一个人都应挺身而出,来承当天塌地陷的巨变。金庸在《鹿鼎记》中写道,反清复明的斗争闹到最后,完全没有了希望,顾炎武便出面请小混混韦小宝自己出来当皇帝。虽是虚构杜撰,倒也符合顾炎武"天下兴亡,匹夫有责"的本意。这就是所谓"礼失而求诸野"。包括绘画,真正传承了士人人格文化教化功能的价值观和"画之本法"的创新观的,也正是边缘化了的民间绘画尤其是各地的年画。但大势所趋,狂澜既倒,主流的文化毕竟为文人的人性文化所垄断,主流的绘画也毕竟为作为综合艺术的书法性绘画即文人画,包括正统派和野逸派所垄断,作为造型艺术的绘画即画家画,包括工匠画和士人画,从此便如水流花谢,春事都休了。因为,利己、为己的贪欲和惰性、自以为是和文过饰非,是人性的本能也是本质弱点,一旦撕开了人格对它的约束之网,没有了人格的道德自律,又没有及时地建立起法制的强制措施,这些弱点一定像脱缰之野马,会在"标新立异"即今天所讲"创新"的旗号下无限膨胀地

为所欲为、肆无忌惮。而人欲既被天经地义地认作为即是天理,实际上也就没有天理之可言了。没有了天理,又有什么可以畏惧的呢?没有了畏惧,又有什么可以阻挡它的呢?则从现代而后现代又称当代,社会担当的抛弃,个人欲求的欢娱,由精英阶层的文人泛滥而及于全社会各阶层大多数人的参与,形成泛娱乐的狂欢;学科的失范,文化的"创新"同时又是腐败,准确地说是打着"创新"旗号的腐败,由诗文书画等精神领域泛滥而及于精神、物质的更多领域,包括食品、药品的伪劣,建筑的豆腐渣工程等,也就完全可以理解。因此,今天的"当代十大画家"之类在短短十几年里,从"十"个发展到了至少"三千"个也就不足为怪了。"三千"个"当代十大画家"竟然不足为怪了,所以为怪也。不是怪在怎么会有如此之多,而在既然是"十大",怎么会有"三千"个?

如此看来,顾炎武等的努力,亦不过如诸葛亮在《出师表》中的表述:"量臣之才,固知臣伐贼,才弱敌强也。然不伐贼,王业亦亡,惟坐而待亡,孰与伐之?""至于成败利钝,非臣之明所能逆睹也。"这里的"才"当然指士人的学养、本领,而不是文人的才情。则以亭林之才,无法拯救道德沦丧、学科失范的文人腐败之风,虽我之不明亦能逆睹的了。人性的大势所趋,顺之者昌,逆之者亡,诸葛亮不可能使我们回到汉代,顾炎武也不可能使我们回到古典的士人文化。就像老虎从深山老林而进入动物园中,文明不进化,则灭绝,文明不断进化,则物种不断退化。以虎喻人,设身处地,在深山老林中艰难困苦,在动物园中食来张口、寒来暖气、暑来空调、病来有医。文明的进化正是退化,而退化也正是进化。包括读书,今天,读纸质书的人越来越少了,不少学者认为"不读书了,文化要灭绝了"。我对他们说,今天读书的人还是很多的,无非读的不是纸质书而是电子书而已。就像我们不能以竹简书为标准,指斥荒废竹简书而读纸质书为"不读书",为"文化将灭绝"一样。今天,我们亦不能以荒废纸质书而读电子书为"不读书",为"文化将灭绝"。纸质书取代竹简书,导致的不是"文化灭绝"而

是"文化转型"。则电子书取代纸质书亦然。所以说,阅读文明,纸质书的退化,正是电子书的进化,而电子书的进化亦正是纸质书的退化。

顾炎武看到了"行己有耻"作为怎样做人的规范被冲决,"人欲即是天理"的后果便是"天理沦丧";"博学于文"作为怎样做事的规范被冲决,反映在绘画中,"无法而法"的后果便是"人人都是艺术家,什么都是艺术品"的"绘画死亡",反映在其他领域,便是学术的腐败乃至桥梁、楼宇的伪劣崩塌和食品、药品的造假有毒。中国文化史、艺术史上的"隆万之变"在明清还只是局限于精英阶层的文人的做人和做事,而没有波及通俗阶层的"匹夫"。他知其不可为而为之,寄希望于"匹夫"。却不知"匹夫"也是人,是人即有人性,而伴随着社会物质财富的高度发达和丰富,"匹夫"的文化水平又不断提高,谁还愿意在深山老林中忍饥挨饿、"艰难困苦,玉成于汝"呢?谁又不想努力地争取进入动物园的"天上人间"逍遥快乐、安佚豫逸呢?这时,损害他人的、社会的利益以攫取个人的利益,已不再是出于个人实际需要的享受,而是出于欲望的占有。实际的需要总是有极限的,而欲望的膨胀则是没有极限的,它尤其通过比较而获得充分的表现。比如说,"我"奖金得到了 100 万元,一辈子小康的生活已经绰绰有余,实际的需要完全已经满足;但只要你得到的是 200 万元,"我"的欲望便不满足,"你是腐败!社会不公!"致力于降低你的,提高"我"的,甚至为了使你的所得降到 60 万元,不惜把"我"的所得减少到 80 万元。所以,过去我们认为,弱肉强食的自然法则和利己主义的人性文化,只有在物质匮乏的时代才能得到某些强势者的认同,一旦物质高度发达了,人人有饭吃,就不会再你争我夺、你死我活。事实并非如此,人性所指并非只是实际的需求,更是欲望的占有,所以,争斗永远不会停息,只能加以控制。而能控制它的,在古典期可以用人格自律,在现代期、后现代期必须用法制。呜呼!"天之将丧斯文也,文不在兹;天之未丧斯文也,其奈我何",我欲仁,斯仁真能至矣吗?人伦法则的人格文化,有成功的,有失败的,不以成败论英

雄,而其判定成败的标准,是共性的,是这件事情的客观本质规定的;自然法则的人性文化,亦有成功的,有失败的,唯以成败论英雄,而其判定成败的标准是个性的,是做这件事情的人主观上谁更有话语权。所以,到了今天,节制、平衡人性的膨胀对社会的危害,已经不能再单纯地依靠几乎再也没有人信仰的人格自律,而更需要建立起健全的法制。

(2013年)

附：
"隆万之变"与江南文化

> 正(德)嘉(靖)以上,淳朴未漓;隆(庆)万(历)以后,运趋末造,风气日偷。道学侈谈卓老(李贽),务讲禅宗;山人竞述眉公(陈继儒),矫言幽尚。或清谈诞放,学晋宋而不成;或绮语浮华,沿齐梁而加甚。著书既易,人竞操觚。小品日增,卮言叠煽。(卷一三二《杂家类》存目)

这是《四库全书总目》对中国文化转捩的一个重要观点,我称之为中国文化的"隆万之变",而它的滋生土壤,主要便在江南。简言之,正嘉之前的中国文化,属于"古典期";隆万之后的中国文化,则进入"现代期"。梁启超的《中国近三百年学术史》、黄仁宇的《万历十五年》、朱维铮的《走出中世纪》,实际上也都是以隆万为中国文化的重要转折点。

众所周知,古典文化的核心,在于强调社会大于个人,即所谓"克己复礼";而现代文化的意义,则在于强调个人中心,即所谓"解放个性"。这一点,中西文化是共通的,无非西方现代文化强调的是个人意志,发展到极端便成为法西斯蒂;中国现代文化强调的是个人欲望,发展到极端便成为文人无行。

西方现代文化的思想领袖是叔本华和尼采,他们打破中世纪桎梏的口号是"上帝死了"。中国现代文化的思想领袖则是何心隐、李贽,他们鼓吹"无父无君""不以孔子是非为是非"以颠覆程朱理学的"存天理灭人

欲"。西方现代文化的形象代言是塞尚、凡·高、高庚;中国现代文化的形象代言则是董其昌、徐渭、陈洪绶——今天,中外美术史家一致认为董其昌近于塞尚的构成主义、徐渭近于凡·高的表现主义,我以为陈洪绶近于高更的象征主义,具体不在本文论列。

虽然儒家强调"大道之行,天下为公"而需要君子"毋我""克己"以"自强不息",但它其实并不否定个体的人性。所谓"发乎情,止乎礼",也即个性决不可逾越社会的共性秩序。从汉代李膺的"士当以天下是非风范为己任",到宋代范仲淹的"先天下之忧而忧,后天下之乐而乐",都是讲士人应该自觉地以个人服从并服务于社会,但并没有讲必须扼杀个体的"食色,性也""饮食男女,人之大欲"。只有在危急的关头,才需要他"杀身成仁""舍生取义"和牺牲个人。这就是"平居无异于俗人,临大节而不夺",但平居常有,大节不常有。程朱理学的"存天理灭人欲",颇有将不常有的大节所需扩展到常有的平居所需之嫌,所以进入明代后引起一部分人的不满,但在当时,还是为读书界普遍接受的。

北宋中期,王安石变法,同时又倡导新学,即所谓"三不畏":"天命不足畏,祖宗不足法,人言不足恤。"并以己说制定《三经新义》,作为科举考试的标准教材,其思想颇开明代王阳明、李贽之先声。但学子中很少有信奉其学说的,而犹以程朱理学为名教的不二法门。正是在"克己复礼"亦即个人服从并服务于社会的思想熏陶之下,当北宋覆灭、南宋覆灭的大节关头,在大批仁人志士的表率下,全社会高扬了一曲响彻千古的《正气歌》!

但是,无论如何,不可讳言的是,"存天理灭人欲"之说,就像龙虎山伏魔殿的镇魔石,在把个体人性中的魔鬼镇压住的同时,也把个体人性中的天使给扼杀了。于是便有明中期王阳明的"致良知"之说,又称"阳明心学",和陆九渊则称"陆王心学",与"程朱理学"相对举。这就相当于揭开了封魔殿的封石,在解放性灵的天使之同时,也释放了饕餮的魔鬼;而且

就像潘多拉的魔盒,一经释放,便再也无法收回。

虽然当时科举考试的标准教材为程朱理学,但天下学子几乎没有以程朱之说为是的,而群趋以往地奉阳明心学为真理。这便是《明史》中所说的:

> 原夫明初诸儒,皆朱子门人之支流余裔,师承有自,矩矱秩然……笃践履,谨绳墨,守儒先之正传,无敢改错。学术之分,则自陈献章、王守仁始。宗献章者,曰江门之学,孤行独诣,其传不远。宗守仁者,曰姚江之学,别立宗旨,显与朱子背驰,门徒遍天下,流传逾百年,其教大行,其弊滋甚。嘉隆而后,笃信程朱,不迁异说者,无复几人矣。(卷二百八十二《儒林一》)

平心而论,尽管程朱理学对"天理"的强调未必意在灭绝"人欲",但到了王阳明的时代,尤其是经由明初统治者的提倡,大多数儒者对它的理解,确有扼杀人性之弊。因此,阳明的良知说一出,对于人性的解放,尤其是对于人性中性灵天使的解放,真使人有长夜漫漫、忽见天日的欢欣鼓舞!但紧接着解放天使的,一定是更大地解放魔鬼!这便是"其教大行,其弊滋甚"。这一点,即使阳明心学的传人之中,也有不少人如刘宗周、黄宗羲、万斯同等,是有所认识并反思的,所谓"良知之说既行,未有不入于狂禅者"。

最典型例子的便是李贽。李泽厚《美的历程》推为"作为王阳明哲学的杰出继承人,他自觉地、创造性地发展了王学"。更确切地说,他"继承"了王阳明的"良知"天使,"创造性地发展"成了"狂禅"魔鬼,顾炎武《日知录》斥为"异端邪说""无耻之尤"。其说以"人欲即是天理"最为青年学子所亢奋,简直视如醍醐灌顶:

> 大凡我书,皆为求以快乐自己,非为人也。(《寄京友书》)
> 士贵为己,务自适。如不自适而适人之适,虽伯夷叔齐同为淫

僻；不知为己，惟务为人，虽尧舜同为尘垢秕糠。(《答周二鲁》)

所以然者，我以自私自利之心，为自私自利之学，直取自己快当，不顾他人非刺。故虽屡承诸公之爱，诲谕之勤，而卒不能改者，惧其有碍于晚年快乐故也。自私自利则与一体万物者别矣，纵狂自恣则与谨言慎行者殊矣。(《寄答留都》)

人所同者谓礼，我所独者谓己。(《四勿说》)

这种明目张胆地纵己覆礼的思想观点，便是顾炎武所指斥的"小人之无忌惮而敢于叛圣人之教"。但正如闻一多所说："秩序(礼)是生活必要的条件，即便是强权的秩序，也比没有秩序好。"(《关于儒·道·土匪》)王阳明的"良知"，经王畿的"真性"，再到李贽的"人欲"，就这样由解放思想变成了异端邪说。

李贽的朋友袁中郎则在这种思想的影响下，干脆辞离了"备诸苦趣"的官场，去"受用""闲散""自适"的快乐生活：

然真乐有五，不可不知。目极世间之色，耳极世间之声，身极世间之鲜，口极世间之谈，一快活也。堂前列鼎，堂后度曲，宾客满席，男女交舄，烛气熏天，珠翠委地，金钱不足，继以田土，二快活也。箧中藏万卷书，书皆珍异，宅畔置一馆，馆中约真正同心友十余人，人中立一识见极高，如司马迁、罗贯中、关汉卿者为主，分曹部署，各成一书，远文唐、宋酸儒之陋，近完一代未竟之篇，三快活也。千金买一舟，舟中置鼓吹一部，妓妾数人，游闲数人，泛家浮宅，不知老之将至，四快活也。然人生受用至此，不及十年，家资田地荡尽矣。然后一身狼狈，朝不谋夕，托钵歌妓之院，分餐孤老之盘，往来乡亲，恬不知耻，五快活也。士有此一者，生可无愧，死可不朽矣。(《与龚惟长先生》)

弟尝谓天下有大败兴事三，而破国亡家不与焉。山水朋友不相凑，一败兴也。朋友忙，相聚不及，二败兴也。游非及时，或花落山

枯,三败兴也。(《与吴敦之》)

孔子以"行己有耻",盖"礼义廉耻,国之四维";范仲淹"不以物喜,不以己悲",而以天下忧乐为忧乐。这是古典文化的价值观。袁中郎则"恬不知耻"地以个体人欲的满足与否为快活、败兴,甚至以"所可恨者……岳坟无十里朱楼"!这个"十里朱楼",就是天上人间的酒肆青楼,晚明时遍布江南的市井繁华,为中国文化史上前所未见的一大景观!

虽然"食色,性也",名教不禁,酒肆青楼,自古就有,但酒肆青楼而成为风雅的渊薮,则是适应了晚明文人雅士们"人欲即是天理"的放纵而畸形地发展起来的。

此前的读书界以士人为主流,"达则兼济天下"而为庙堂文化,"穷则独善其身"而为山林文化。从此的读书界,达则超尘脱俗,穷则愤世嫉俗,"破国亡家不与"而皆纵欲于市井繁华,并为市井文化。

袁中郎辞去了官职快活于市井;董其昌身居高官,当国计民生风雨飘摇却不闻不问,每当朝廷两党争执,便乞假归乡逍遥于诗酒。徐渭、陈洪绶们的身影,也常常出现在市井的无赖、妓女中间……总之,从南京、苏州一直到杭州,晚明经济的发达地区,同时又是文化的发达地区,酒肆青楼一定最为繁荣,无论富的、贵的还是贫的、贱的读书人,都是其间最重要的消费者。

读书,本来是为了使人明礼;明礼,然后才能成为"四民之首"的士人。"士志于道,故不可以不弘毅,任重而道远",所以"当以器识为先"。失去了器识,颠覆了礼教,"止为文章""以文自名"而放纵人欲,便成为文人,"一号为文人,不足观矣"!由于"异端邪说"的风靡,"明三百年养士之不精",卒导致儒学淡泊、士风大坏,而"何文人之多"!崇祯间的徐芳因此而撰《三民论》,认为:

夫名(即士农工商)则固已四矣,若以实,则士之亡也既久矣!吾

> 语子：今夫工各以其伎［技］受直（值）于人，虽甚巧，不可以坐得实也。农耕于田，而商转货于国，其赢讪亦视其能与勤焉。其业无足称，其于实亦未有改也。惟士不然，其俯读仰思，不以为圣贤之道也，以为进取之径在焉；其父兄师友之教诫，不以为为圣贤之人，以为为富贵利达之人则已也……问其师，曰孔孟也；问其书，曰经传也；问其所学之道，曰仁义道德、忠孝廉让也；问其志，曰以为利也。噫！果若是而可谓之士乎？……则直谓之三民矣！盖士之亡亦既久矣！（刊《四库禁毁书丛刊》）

唯利是图、惟人欲是乐的"文人之多"，当然不可能再主持社会的道义。张溥《五人墓碑记》曾慨叹："嗟夫！大阉之乱，缙绅而能不易其志者，四海之大，有几人欤？而五人生于编伍之间，素不闻诗书之训，激昂大义，蹈死不顾，亦曷故哉！"尤可怪异者，当闯王入京，朝中大臣作鸟兽散，崇祯皇帝上吊煤山，竟然只有一个小太监王承恩陪着他！回望宋元崖山大战，陆秀夫等一大批人负起小皇帝跳海而死，如今却是"忠义每存屠狗辈，负心多是读书人"！这就难怪顾炎武要把"天下兴亡"的大事责之于"匹夫之贱"了！

或曰：在东林党与阉党的斗争中，附阉的读书人诚然有辱斯文，东林的读书人不仍足以主持士林的正气吗？

诚然，请看梁任公在《中国近三百年学术史》中的评析：

> 总而言之，明朝所谓"士大夫社会"，以"八股先生"为土台。所有群众运动，无论什么"清流浊流"，都是八股先生最占势力。东林、复社，虽比较地多几位正人君子，然而打开天窗说亮话，其实不过王阳明这面大旗底下一群八股先生，和魏忠贤那面大旗底下一群八股先生打架。何况阳明这边的末流，也放纵得不成话，如何心隐（本名梁汝元）、李卓吾（贽）等辈，简直变成一个"花和尚"。他们提倡的"酒色

财气不碍菩提路",把个人道德社会道德一切藩篱都冲破了,如何能令敌派人心服?这些话且不必多说。总之晚明政治和社会所以溃烂到那种程度,最大罪恶,自然是在那一群下流无耻的八股先生,巴结太监,鱼肉人民,我们一点不能为他们饶恕。却是和他们反对的,也不过一群上流无用的八股先生,添上几句"致知格物"的口头禅做幌子,和别人闹意见闹过不休……当他们笔头上口角上吵得乌烟瘴气的时候,张献忠、李自成已经把杀人刀磨得飞快,准备着把千千万万人砍头破肚;满洲人已经把许多降将收了过去,准备着看风头捡便宜货入主中原。结果几十年门户党派之争,闹到明朝亡了一齐拉倒……明亡以后,学者痛定思痛,对于那群阉党、强盗、降将,以及下流无耻的八股先生,罪恶滔天,不值得和他们算账了。却是对于这一群上流无用的道学先生,倒不能把他们的责任轻轻放过……(《反动与先驱》)

尤其是崇祯登基之后,励精图治,种种措施虽多不当,但追究阉党、定逆案,肯定是一件好事。东林、复社中人一时名声大振,被公推为风雅盟主、斯文领袖,但他们又为国计民生做了些什么呢?在他们眼中,"觉建功立名,俱属琐屑,日夜喘息著书,曰此传世业也"(李刚主《怒谷集·与方灵皋书》);尤以名士风流,流连诗酒,秦淮八艳中的名妓,也多视作名花主人,在明清之交的文化史上留下了许多缠绵的故事。可是,当李自成进京,当清兵入关、下江南,钱谦益、龚鼎孳、吴伟业、周亮工……附逆的附逆、降清的降清,与阉党中的阮大铖、冯铨等无异!更有甚者,同为清廷的"贰臣",竟然还要在新主子面前为争宠而互讼!

东林清流,阉党浊流,"上流无用,下流无耻"——这一评语,事实上也适合于清浊之外的整个晚明文化界,而以既得利益的富贵读书人为上流,未得利益的贫贱读书人为下流。

上流有官居显赫的如董其昌,也有无官一身轻的如陈继儒,都是李贽的朋友同志。他们的志向就是安享自己的既得利益不受损害,不参与任何有损个人利益的争端,即"破国亡家不与焉"。董其昌在其位而不谋其政,享其禄而闲适风月。王禹偁《待漏院记》所分析的为官三种中"无毁无誉,旅进旅退,窃位而苟禄,备员而全身者",顾炎武《日知录》所指斥的"国家之事罔始罔终,在位之臣畏首畏尾""才任一官即以唱曲教戏为事,官方民隐,置之不讲"的不作为,董其昌正是这方面的典型。而陈继儒"翩然一只云间鹤,飞来飞去宰相衙"的幽尚,正如沈德符《万历野获编》的论其号"眉公",盖取"人眉在面,虽不可少而实无用"之义。

下流则可以一生落魄的徐渭为代表。由于从小以家庭的缘故受到严重的心理创伤,长大后受阳明心学的传派王畿"宁为阔略不掩之狂士,毋为完全无毁之好人;宁为一世之嚣嚣,毋为一世之翕翕"思想的影响,具有超强烈的"出人头地"执念,试图通过科考进入上流社会,但屡试屡蹶;又以入幕胡宗宪府,志得意满,不料胡以牵连严嵩,一并倒台。失去依靠后的他,由扭曲的心理进而精神失常,发疯自杀并杀人,身陷囹圄数年,被营解出狱,自感前途无望,于是愤世嫉俗、怨天尤人、蔑视权贵、抨击社会、肮脏牢骚,无有底止。

《孟子》曰:"位卑而言高,罪也;立乎人之本朝,而道不行,耻也。"(《万章章句下》)所说的,不正是个性解放、自我中心的晚明士林又一种"上流无用,下流无耻"吗?

由于李贽的"为己""自适"思想,为"士翕然争拜门墙",尤为"南都士靡然向之",于是在文艺史上,以江南为大本营,也迅速地完成了由"古典"向"现代"的转捩。尤以小品文、性灵诗和正统派、野逸派的文人画为标志,其共同的特色,便是如袁中郎所说:"能通于(个)人之喜怒哀乐嗜好情欲"(《序小修诗》);或如董其昌所说:"以画为(个人之)寄,以画为(个人之)乐。"(《画禅室随笔》)这就迥然与古典文艺的"盖文章,经国之大业,不

朽之盛事"(曹丕《文选》)、"夫画者，成教化，助人伦"(张彦远《历代名画记》)，包括山水画的"君亲两隆""林泉高致"，花鸟画的"粉饰大化，文明天下"，不仅拉开了距离，而且分道扬镳，分明开辟了一个新的领域、新的天地！

 如果说古典文艺侧重于"天下为公"的教化而更强调人格的善，讲责任和担当，毋我而利他，那么现代文艺便侧重于"个人中心"的自娱而更强调人性的真，讲欲望和索求，自适而利己。如果说人格高尚者人性往往有所约束，那么人性真率者人格往往严重欠缺。鲁迅先生曾评性灵派的小品诗文，认为是"没道理或只有小道理"，可谓一语中的。晚明江南文人画的"以画为乐"亦然，在正统派如董其昌，其"乐"在排遣寂寥，这从他大量作品上的题跋可以看出："斋阁萧闲，捉笔防之(董源《溪山图》)""秋色正浓，舟行闲适，随意拈笔，遂得十景""避暑无事，遂作数图""雨窗静闃，为写迂翁笔意"……一片天下无事的平淡天真；而在野逸派如徐渭，其"乐"在发泄孤愤，这同样可以从他大量作品上的题跋看出："半生落魄已成翁，独立书斋啸晚风；笔底明珠无处卖，闲抛闲掷野藤中""兀然有物气豪粗，莫问年来珠有无；养就孤标人不识，时来黄甲独传胪"……满腔天下人都瞎了眼的怨气冲天！

 我曾有言，作为精神粮食的文艺作品，不仅有质量的优劣，更有品种的不同。古典文艺，好比米饭；现代文艺的闲适派，好比点心；孤愤派，好比药物——它们都是人类精神生活所必需的，但根本的需求毕竟在米饭。我们决不能因为点心更可口，药物甚有效，所以从此拒绝米饭而只吃点心、药物。这便牵涉到顾炎武《日知录》中的一个观点：

 文之不可绝于天地间者，曰明道也，纪政事也，察民隐也，乐道人之善也。若此者有益于天下，有益于将来，多一篇多一篇之益矣。若夫怪力乱神之事，无稽之言，剿袭之说，谀佞之文，若此者有损于己，

无益于人,多一篇多一篇之损矣。

钱大昕对这一条的校勘为:

> 处患难者勿为怨天尤人之言,处贵显者勿为矜己傲人之言,论学术勿为非圣悖道之言,评人物勿为党同丑正之言。

虽然顾炎武、钱大昕对隆万之变的文化、思想、学术、文艺是持否定态度的,实际上也就是对个性解放的否定。从表象上,这似乎很合于闻一多"强权的秩序也比没有秩序好"的观点。但事实上,闻一多即使反对"没有秩序",他也绝不赞同"强权的秩序"。关于个性解放的问题,他也有反复的阐述,所讲的虽然是民国的时尚,但完全适合于晚明时期:

> 个人之于社会等于身体的细胞,要一个人身体健全,不用说必须每个细胞都健全。但如果某个细胞太喜欢发达,以至超过它本分的限度而形成瘿瘤之类,那便是病了。健全的个人是必需的,个人发达到排他性的个人主义却万万要不得。如今个人主义还不只是瘿瘤,它简直是因毒菌败坏了一部分细胞而引起的一种恶性发炎的痈疽,浮肿的肌肉开着碗口大的花,那何尝不也是花花绿绿的绚烂的色彩,其实只是一堆臭脓烂肉。唉!气味便是从那里发出的吧!(《一个白日梦》)

> ……只有个人,没有社会。个人是耽沉于自己的享乐,忘记社会,个人是觅求"效率"以增加自己愉悦的感受,忘记自己以外的人群……这是个人主义发展到极端了。到了极端,即是宣布了个人主义的崩溃,灭亡……到这里,我应提出我是重视诗的社会的价值了。我以为不久的将来,我们的社会一定会发展成为 Society of individual, individual for society(社会属于个人,个人为了社会)的。(《诗与批评》)

正是基于这样的认识,他一方面推崇杜甫,认为"陶渊明与谢灵运之流是多么无心肝,多么该死";结论则以"陶渊明的诗是美的,我以为他诗里的资源是类乎珍宝一样的东西,美丽而不有用,是则陶渊明应在杜甫之下"。于晚明江南文艺的评价,我也取闻一多而不取顾炎武。

又,"社会属于个人,个人为了社会",一如"发乎情而止乎礼""纵我心而不逾矩",是由古典文化的社会至上而现代文化的个人至上,互为反省而来的一个理想境界。这个境界,如同是"绝对真理",我们只能不断地趋近它,而永远不可能达到它。

如上,是我对"隆万之变"和晚明江南文化传统,如何在今天文化建设中实现创造性转化和创新性发展的初步思考。

(2020 年)

03 第三讲
中国画谈

"中国画"的定义,是一个似明确实模糊的概念。什么是中国画?什么不是中国画?就像问什么是美、什么不是美,任何关于"美"的定义,都不能像界定什么是"物理"、什么是"化学"一样明确,何况科学上还有所谓的"边缘学科""交叉学科""跨学科",所以要给"美"下一个明确的定义难上加难。因为定义的难,所以就有人企图混淆美、丑的界限,以美为丑、以丑为美,但这只能是以艺术的名义。在现实的生活中,人们对于"美"还是有普遍认可而约定俗成的标准的,西施是美女,东施是丑女,这是不同时间、不同空间绝大多数人的共识,即使混淆美、丑的别有用心者,在这一点上也绝不会丧失理智。同样,人们可以肯定傅抱石的《丽人行》是中国画而不是油画,可以肯定董希文的《开国大典》是油画而绝不是中国画,但对于林风眠画在宣纸上的静物画究竟算不算中国画,却不免产生疑问。吴冠中提出的"推翻中国画的围墙",是钻了中国画的定义不能明确的空子,自有他的一定道理;反对"围墙"说的专家坚持"中西绘画要拉开距离",明确各自的边界,同样也有其道理。由于中国画有边界,所以推翻"围墙"说是不能成立的,推翻了"围墙",泯灭了中国画与非中国画的界限,正像泯灭了艺术与非艺术的界限必然导致绘画的"死亡",也将导致中国画的"死亡"。但中国画的边界毕竟是模糊的,所以反对"围墙"说也总是难以斩钉截铁。

中国画的概念或者说定义,首先是针对西洋画提出的,然后又是针对

"中国绘画"中的其他画种而提出的。

先谈中国画与西洋画的关系。其实,两者并不是对等的概念。西洋画指的是"西洋绘画",相当于一级学科,其下统摄了油画、水彩画、水粉画、版画,乃至版画中的石版画、铜版画、木刻,还有壁画、插图等不同的画种,均相当于二级学科。而中国画并不是指"中国绘画","中国绘画"作为一级学科,其下统摄了中国画、壁画、版画,乃至门户大开之后输入的油画、水彩画、水粉画,还有年画、连环画、宣传画等不同的画种,亦均相当于二级学科。

如果说中国画是"吉林",那么它不仅是一个省名,同时还是一个市名;如果说西洋画是"河南",那么它只是一个省名,下辖并没有同名的市名。用"吉林"市去与"河南"省对比,或用"吉林"省与"洛阳"市对比,逻辑上便完全不通。而我们对"中国画"的理解,便游移不定于省、市的两个不同概念之中。所以,关于中国画的定义,要在二级学科与一级学科的对举中来认识它,首先在逻辑上是混乱的,这就无法使复杂的问题更明白,只能使简单的问题更复杂。

进而,在这一混乱的逻辑关系中,为了辨明中西绘画的不同,研究者多把精力用在辨明中西文化精神的差异上,避实而就虚,长篇大论,洋洋洒洒,夸夸其谈,结果往往落不到实处,不仅使实的东西虚幻化了,更使虚的东西更加玄秘化了。我认为,中国画之所以是中国画而不同于西洋画,作为"中国绘画"的一级学科和作为一个画种的二级学科,根本上都不是由所谓的"文化精神"所决定的。因为同样的"文化精神",它也体现在"中国书法""中国散文""中国诗词"之中,所以你即使准确地阐明了什么是"中国的文化精神",也不能说明"中国绘画"包括中国画与"中国书法"等为什么会被置于不同的一级学科;同样的"文化精神",它也体现在"中国绘画"这个一级学科所包含的壁画、版画乃至近世的油画、水粉、水彩之中,所以你即使阐明了什么是"中国的文化精神",也不能说明中国画与传

统的版画、年画和近世的油画等为什么会被置于不同的二级学科。

 文化精神对于艺术的观念乃至技法等,当然有"灵魂"的意义,但是其一,研究中国画的专家,尤其是20世纪80年代以来的专家,他们往往不是把中国的或称民族的文化精神落到中国画的实处谈,而是把实的中国画往玄虚处谈,不仅往中国文化精神的玄虚处谈,而且往西方哲理的玄虚处谈,结果,不仅中国画的问题越搞越复杂、越糊涂,中国文化精神的问题也被越搞越复杂、越糊涂。其二,作为"中国绘画"的中国画,当然体认了中国的文化精神,但作为画种之一的中国画,它的规定性并不在虚的文化精神,而是在实的一些东西。正像作为"西洋绘画"的油画,肯定体认了西方的文化精神,但作为画种之一的油画,它的规定性并不在虚的文化精神,而在实的一些东西。所以,原来属于"西洋绘画"之一的画种——油画,传到了中国,包括老一辈的,乃至中青辈的大多数中国画家所画的油画,作为"中国绘画",比如说靳尚谊的作品,你不能说它所体认的是西方的文化精神,但它所运用的,主要是由西方传入的油画的观念和技法。同样,本来属于"中国绘画"之一的画种——中国画,在唐代的时候、宋元的时候、明初的时候、清中期的时候,也传到了日本等国,今天更有不少西方的年轻画家来中国学习中国画的,他们的创作运用了中国画的观念、技法乃至工具材料,但所体认的却并非中国的文化精神。

 还有一点,西方的油画传到了中国,与传统的中国画并列为"中国绘画"的两大画种,更有夺其首席之势,但作为画种的名称,它仍叫"油画",而中国的中国画传到了外国,作为画种的名称,它却不再叫"中国画",而是分别叫"大和绘""南画""水墨画"等。这说明了什么问题呢?作为画种的名称,"油画"是具有共识的规定性的,所以关于"油画"的定义,不需要争议;而"中国画"却没有共识的规定性,所以关于"中国画"的定义,自门户打开、西方绘画尤其是油画传来之后,便一直争议不休而且难以取得定论。

所谓"中西绘画要拉开距离",究竟是"中国的绘画"要与"西方的绘画"拉开距离,还是中国绘画的代表画种"中国画"要与西方绘画的代表画种"油画"包括中国人画的"油画"拉开距离?如果是前者,那么靳尚谊的油画也要与西方的油画拉开距离,这种距离,不仅是文化精神上的,因为中国的油画家受中国文化精神的熏陶,他的油画中肯定会体现出中国的文化精神,而有别于受西方文化精神熏陶的西方画家的油画作品;更主要的是艺术观念、技法形态包括工具材料上的。那么,这样一来,中国的油画家还能画出油画来吗?如果是后者,那么"中国画家"的创作不仅要与西方画家的油画,而且要与中国画家的油画拉开距离。而这样一来,"距离说"的针对,就不在中还是西,而在"中国画"还是"油画"了。而且,中国画不仅要与油画拉开距离,还要与水粉、水彩、版画等由西方传入的乃至传统固有的其他画种拉开距离。

这样,关于"什么是中国画"我们可以从三个方面来阐释:

第一,文化精神方面。中国画作为一个中国的传统画种,当它被中国的画家所使用,必然最典型地体认中国的文化精神;当它传到外国,被外国的画家所使用,所体认的就不再是中国的文化精神;而油画等作为源自西方的一些画种,当它们传入中国,被中国的画家所使用,同样体认了中国的文化精神。所以,文化精神对于中国画的规定性是最虚的,而不是实的、具体的,它规定了中国的画家所画的中国画,也规定了中国的画家所画的油画等其他画种,不仅规定了中国的各种画,而且还规定了中国的书法、文学、音乐、舞蹈等。

第二,观念技法方面。同样体现了中国的文化精神,但中国的画与书法、文学等各有不同的观念技法;中国的画中,中国画与壁画、版画、连环画乃至由西方传入的油画、水粉、水彩等亦各有不同的观念技法。这一方面,对于中国画的规定性介于虚实之间,向上便同文化精神联系起来,向下便同工具材料联系起来。

第三，工具材料方面。这是中国画之所以为中国画，不管它是中国的画家画的，还是外国的画家画的（尽管它不再被称作"中国画"），油画之所以为油画，不管它是外国的画家画的，还是中国的画家画的，作为画种规定性的最落实的一个方面。符合了这一方面，我们可以认定它是"中国画"还是"油画"，或其他什么画种，但是不是"好的中国画"，却不能单凭这一方面来下结论。

具体而论，"中国画"的要义，首先在"画"，其次在"中国"。为什么要以"画"为首先，而以"中国"为其次呢？这种次序，在不同的场合形势之下，各有不同的排列。当中国画越来越向"非中国"方向偏离的时候，需要强调的是"中国"，例如20世纪50年代，徐悲鸿用西方的素描改造中国画，"画"的方面得到了加强，"中国"的方面却被削弱，针对此，潘天寿主张"中西绘画要拉开距离"，强调了"中国"的方面，是有积极意义的。而今天，后现代又称当代艺术的风靡泯灭了艺术与非艺术、绘画与非绘画的界限，导致"艺术死亡""绘画死亡"的趋向，对于"画"的强调，就更迫在眉睫了。

中国画也好，油画也好，包括其他任何画种也好，首先是"画"，以区别于书法、诗词、小说、音乐、舞蹈，乃至物理、化学等学科。那么，什么是"画"呢？就是塑造形象，更准确地说，是在平面上塑造形象。所以，形象的塑造，是任何画种之所以为"画"的根本，至于雕塑也以形象塑造为根本，但它是三维立体的，又另当别论。陆机说"存形莫善于画"，西方把绘画称作"造型艺术"，都是就画之所以为"画"的根本而言。

有人认为，西洋画的根本是形象塑造，中国画的根本则不是形象塑造。那又是什么呢？有说是笔墨的，有说是意境的。

我们知道，任何事物、学科的根本所在，是该事物、该学科所独有，而为其他事物、其他学科所没有的。先看笔墨，中国画当然讲笔墨，但书法同样讲笔墨，而且比中国画更讲笔墨。中国画之所以是中国画而不是书

法,书法之所以是书法而不是中国画,用"笔墨"是无法加以区分的。两者的区分,在于中国画是用笔墨去塑造形象,而书法是用笔墨去书写文字的点线架构。再看意境,中国画当然讲意境,但诗词同样讲意境,而且比中国画更讲意境。中国画之所以是中国画而不是诗词,诗词之所以是诗词而不是中国画,用"意境"也是无法加以区分的。两者的区别,在于中国画是通过形象的塑造来表现意境的,而诗词是通过四声韵辙炼字造句来表现意境的。

中国画作为"画",以形象塑造为根本,但这只是说明了中国画与其他学科的分别,却不足以说明中国画与西洋画包括"中国绘画"中其他画种的分别。因为西洋画也好,包括"中国绘画"中的其他画种也好,根据如上所述,也都是以形象塑造为根本的,那么,中国画同它们的分别又在哪里呢?

这便需要谈到中国画规定性中的"中国"问题。这里不拟来谈中国的文化精神问题,不是说这个问题不重要,而是因为它是虚的,不是实在的,我们留待后面再谈。作为"中国画",它的"中国",介于虚实之间的方面,主要表现在笔墨方面,也就是在观念技法上,它必须用笔墨来塑造形象。如果有了形象塑造这一条,只能认定它是"画",还不能据此认定它是"中国画"。西洋画有形象,是"画",但它不是用笔墨来塑造形象,而是用明暗素描来塑造形象,用色彩来塑造形象;包括中国的画家所画的油画等由外国传入的画种,都不是用笔墨来塑造形象,所以都不能称作"中国画"。而外国人所画的中国画,也用笔墨来塑造形象,则从画种的性质来说,仍可以称之为中国画,尽管其具体的命名换作了"大和绘""南画""水墨画"。这种同质异名的情况,之所以有别于西方绘画的代表画种油画传入中国之后仍称作"油画",不是因为外国人画中国画画得不够好,中国人画油画画得好的问题,而主要是因为"中国画"作为画种的命名不是从"画种"的立场所确立的问题。所以,油画的实和名,可以为各国、各民族所接受,而

中国画的实可以为外国所接受,其名却不能为外国所接受,只能局限在中国本土的范围内。

但仅仅如此,可以区别中国画与西洋画,乃至中国画家所画的油画、水粉、水彩,却还不能够区别中国画与传统"中国绘画"中的其他画种如画像砖、画像石、木板漆画、壁画、版画等。撇开透过雕刻的画像砖石不论,像司马金龙墓的木板漆画、敦煌莫高窟的壁画、明清的版画等,它们不是也有作为"画"之所以为"画"的形象塑造吗?不是也有作为"中国"特色观念技法的笔墨吗?而且,相比于许多画得"不好"的中国画,更能体现中国的文化精神吗?为什么又不能称它们为"中国画"呢?

这就需要谈到中国画与传统"中国绘画"中其他画种的关系。正像在"西洋绘画"中,油画和其他画种都表现为相近的文化精神和观念技法,在传入西方画种之前的传统"中国绘画"中,中国画和其他画种同样表现为相近的文化精神和观念技法。既然如此,"中国绘画"中,中国画之所以为中国画而不是壁画、版画,正如"西洋绘画"中,油画之所以为油画而不是水粉、水彩,主要是由工具、材料包括载体所决定的。

通常,以用尖齐圆健的毛笔、水溶性的墨和颜料,画在绢等丝织物或纸等植物纤维制品上的为中国画。传统的壁画,虽然也是用尖齐圆健的毛笔、水溶性的墨和颜料,但所赖以显现的载体不是绢或纸,而是墙壁,以此而区别于中国画作为另外一个画种。传统的版画,虽然也是用尖齐圆健的毛笔、水溶性的墨和颜料画在绢或纸上,其画稿可以被称作"中国画",但是它的完成品由于经过了刻版、印刷的工序,所以又区别于中国画。

但这样的界定,也只能是"通常"而已。"通常"是大范围的界定,在大范围的边缘其实并没有"围墙",所以就有许多小的、特殊的"变数",而不限于如上的工具、材料包括载体。

同时需要指出的是,对于"什么是中国画的认识",如上所述,是"分别

叙述",但"分别叙述"并不是瞎子摸象,所以在此前提下还必须"综合考虑"。而且,即使"综合考虑"了,还需要了解"常""变"。"通常"是基本的规定,不是绝对的规定;"变数"不是对"通常"的颠覆和取消,只是在"通常"的大范围边缘有一些溢出或渗入。正如常言说,人的双手"十指连心",但这并不意味着有的人九指,有的十一指,他们的手就不是"人手"。我们往常见到一些用特殊性来否定普遍性的专家,归根到底,是因为他们不明白一个最简单的道理:"秩序是人类生存的基本保证,即使专制的秩序,也比没有秩序要好。"专制的秩序当然是不好的,但我们要反对的是"专制",而不是"秩序",没有了秩序,专制固然也随之不存在了,但它的不好尤甚于专制。这是因为学问做得一大,便飘到了"形而上"去,醉心于空中楼阁,进而讨厌楼阁下面实在的基础,非欲把它拆去而后快。

简而言之,"中国画"首先是"画",就是在平面上造型;其次是"中国",就是用"笔墨"来造型,并通过这样的形象来表现"意境";再次就是特有的工具、材料、载体。但符合了这三条的,也可能不是"中国画",不符合这三条的,也可能是"中国画"。就像"十指"作为"人手"的规定,"九指""十一指"的也可能是"人手",而猩猩的"十指"就不能称为"人手"。

那么,什么是"造型"呢?造型就是以生活中的真实对象为依据,通过画家的主观取舍、剪裁,来塑造诉诸视觉的艺术形象。之所以称之为"形"象,是缘于绘画学科的本质规定:"存形莫善于画"而"丹青难写是精神"。不是说形象中没有神、只有形,而是说神是没法画出的,就像声、香等也是没法画的,神只能通过形的描绘而体现出来,包括主观的我,也只能通过客观的物的描绘而体现出来。所以,这个艺术的形象,不徒止于形似,而以"形神兼备,物我交融"为最高目标。但专家们通常的认识,认为中国画不同于西洋画,也不同于油画、版画、年画、漆画、壁画等,它的形象是"意象",而其他的画种,其形象则是"具象"或"抽象"。所谓"意象",就是介于似与不似之间,神似大于形似,主观大于客观的形象;所谓"具象",就是高

度形似逼真,神似基于形似,主观基于客观的形象;所谓"抽象",就是摒弃形似,摒弃客观的形象。其实,这三个象,中国画都有,西洋画也都有,油画、版画等同样都有。中国画与西洋画的区别,包括中国画与其他画种的区别,根本不在于它的造型所取的是什么象,而在于它是用什么手段来塑造这一形象,通过这一形象所要体现的又是怎么样的意境,包括它所使用的工具、材料等。当然,不同的造型手段、不同的意境追求,包括不同的工具材料,使得不同的绘画,包括不同国家、民族的绘画和不同画种的绘画,在造型方面对于不同的形象有不同的适应性,从而体现为不同的取象优长,这也是理所当然之事。包括中国画自身,唐宋多用绢本,宋人多用光熟纸本,元人多用毛熟纸本,明清以后多用宣纸,正统派又多用熟宣,野逸派则多用生宣,在形象的塑造方面,同样表现为不同的取象优长。纠缠于所造的型是什么象来规定中国画,是一件很无聊的事情。

把"意象"作为中国画,区分于中国固有的版画、壁画等画种的绘画,也区分于油画等外来画种的绘画,在造型方面的一个规定,缘于文人画的一统中国画坛。首先是窝里斗,借此以否定唐宋的具象画,认为那不过是客观再现,只有工艺价值,没有艺术价值的工匠之事。然后,西洋画传来了,油画等画种传来了,到了今天,油画甚至成了中国绘画中更盛于中国画的一个画种。于是,借此抵抗西洋画或油画等外来画种或异质画种的具象或抽象,而把唐宋的具象画也归入"意象"之中。认为唐宋的不是具象画,而是在客观中融入画家的主观情感,而西洋画或油画等的具象则是纯客观的再现,其抽象则是纯主观的表现。这种认识,不仅无视任何具象画,包括达·芬奇、安格尔的作品中都有画家的主观情感在,而且无视中国画中也有王墨的泼墨画、智融的魍魉画在。而凡·高、马蒂斯的形象塑造,不也是介于似与不似之间的意象?

在绘画,包括中国画也是绘画,所以必须以"存形"即造型作为学科基本规定的三个象,形神兼备、物我交融、源于生活、高于生活的具象,和不

求形似、独抒性灵、浅尝生活、不如生活的意象,还有摒弃形似、摒弃客观、没有生活、只有"哲理"的抽象。我认为,具象对于学科的规定具有最严密的规范,意象则规范有所松懈,而抽象就把规范颠覆掉了,进而便是当代观念艺术的无象。当一个学科没有了规范,这个学科便死亡了。所以,由抽象再进一步"发展"下去,就是行为、观念、装置艺术,就是什么都可以是艺术,就是"白纸赞"的大象无形。就像"声音"是音乐的学科基本规范,如周小燕教授所说,古典音乐唱"声",民族音乐歌"质",流行音乐抒"情"。不是说古典音乐没有情,民族音乐没有情,而是说,它们的情是分别以"声"或"质"为依据的,所以,尽管人人都有情,但并非人人都能成为歌唱家。到了流行歌曲,"情"颠覆了"声"或"质"的规范,因为人人都有情,也就人人都能成为歌唱家了。至于这个歌唱家成功不成功,则在于包装的成功不成功。进而,到了"无弦琴"的大音稀声,那么,滥竽充数的南郭先生就成了最伟大的音乐家。

不少专家非常讨厌把"存形"作为绘画包括中国画的学科基本规定。理由是伯乐著的《相马经》,图绘千里马的形色牝牡无一毫小失,而他的儿子按图索骥,形色牝牡悉合,所得的却为驽骀,九方皋相马,不拘玄黄牝牡,所得的却是神骏无疑。由此得出的结论不外乎两个:一是相千里马是不需要图画的,应该把图画从人类生活中废弃掉;二是如果还需要图画,那么应该舍形色牝牡而画千里马,或者把千里马画成一头鹿,据之才能索得骏足。

"论画以形似,见与儿童邻",这是苏轼的高论,也是抨击"存形"论者的武器。但是其一,苏轼所论,是针对鄢陵王主簿所画形神兼备、物我交融的折枝花如传世宋人团扇花鸟的赞词,而不是对自己所画脱略形似的枯木竹石的赞词,对自己所画的枯木竹石,他是感到羞愧的,认为是"有道而无艺""心识其然而不能所以然""不学之过也"。其二,苏轼所论,是从欣赏的角度言,不应仅止于其表面可视的形神兼备、物我交融的形、物,而

应该上升到其内涵的神、我,反馈到创作的层面,当然是要求画家以形写神、缘物寄情,不能仅止于形、物,而绝不是要求画家离形写神、弃物寄情。论画必以形似为基础,正像论衣必以布料为基础。但论画作画仅止于形似不能得神似,确属儿童之见、俗工之制,他只能分辨是不是画,却不能分辨是不是好画,他只能画出一幅画,却不能保证画出一幅好画。同样,论衣制衣虽以布料而不能得精神,也确属儿童之见,庸手之制,他只能分辨是不是衣,却不能分辨是不是佳衣,他只能制作出一件衣服,却不能保证制作出一件佳衣。这本是一个简单明了的道理,但高明者往往喜欢把简单的问题弄复杂,明了的问题弄糊涂,于是论画斥形似,白纸一张成了最美的图画,论衣斥布料,皇帝的新衣成了最美的霓裳。原始绘画如原始的衣服,兽皮树叶;古典的绘画如古典的衣服,华装霓裳;现代的绘画如现代的时装,一袭布料披身闪亮登场于T台;当代的绘画如皇帝的新衣,赤身裸体也可以招摇过市,引起强烈视觉冲击的轰动效应,而绘画、衣服则死亡了。"存形莫善于画",应作如是观。"存形"是基本的要求,不是最高的要求,但任何最高的要求都以此基本要求为前提。

接下来谈"笔墨""意境"的问题。

同样是造型,无论是具象、意象还是抽象,西洋画或者油画等,强调的是素描、明暗、色彩等,用这样的手段来塑造形象,而中国画,则是用笔墨的手段来塑造形象。这个笔墨同中国的书法有密切的关系,是大多数外国,尤其是西洋各国所没有的,但日本、韩国等国也有。书法同中国画的关系,在中国的绘画中,也不限于中国画一个画种,传统的壁画、版画等也与之密切相关,但与近代以来传入中国的油画、版画等则关系不大。这种关系,便是"书画同源"。作为国家、民族的绘画,"书画同源"并非中国画专有的规定,韩国画、日本画等也与之有关;作为传统的绘画,"书画同源"并非中国画专有的规定,敦煌壁画、明清版画等也与之有关。当然,相对而言,与中国画的关系最为密切,所以说"书法即是画法,画法即是书法";

又说"书法是中国画的基础,要想成为一名优秀的中国画家,首先必须成为一名优秀的书法家";或者反过来说也一样,"不能写好书法、绝不能画好中国画"。事实上也确是如此,我们看六十卷《中国美术全集》的明清书法卷和绘画卷,里面的书家和画家,尤其是大书家和大画家,基本上都是一身两任的,董其昌、徐渭、陈老莲、八大、石涛、金农、郑板桥、吴昌硕、赵之谦。但这样一来,又必然否定了顾恺之、吴道子、张萱、周昉、孙位、顾闳中、李成、范宽、崔白、郭熙、李公麟、刘李马夏、李迪、张择端、林椿等。

那么,究竟应该怎样来认识笔墨与"书画同源"的关系呢?"书画同源"这个术语,最早是由张彦远在《历代名画记》中提出来的,叫"书画用笔同法"。尽管在此书中他还提到"书画同源"和"同功"的问题,但那里的"书"并非指"书法",而是分别指"文字"和"书籍",绘画的起源与"文字"的起源相同,都是"象形";绘画的功能与"书籍"相同,都是"教化"。而"书画用笔同法"才真正是在讲"笔墨"。他举的四个典型是陆探微、顾恺之、张僧繇、吴道子,这四个人都不擅长书法,但他们的绘画用笔在"理法"上是与书法相同的。他们并不是先打好了书法的基础,再运用到绘画创作中而成为出色的绘画笔墨,特别是吴道子,曾从贺知章、张旭学书法,"不成,去而学画"。可见并没有成为优秀的书法家,甚至连一般的书法家也不是,才成为优秀的画家,创造出"书画同源"的优秀笔墨。那么,这个书画同源应该怎么理解呢?就是虚的理法上的相同,而并非实的技法上的相同。就像王羲之讲书法同征战杀戮是相通的,但并不意味着必须先成为征战杀戮的高手,才能成为优秀的书法家。打好乒乓球与踢好足球的道理也是相同的,但并不意味着要成为优秀的乒乓球运动员必须先成为优秀的足球运动员。换言之,"书画同源"是赏画者的一种感受,并不是对画家的一种要求。任何两个不同的学科,根据各自的规范、要求,做好了自己的本职工作,它们便体现出相通、相同的理法。甲学科的从业者用乙学科的要求来从事甲学科,无论他在乙学科造诣多深,没有搞好甲学科,就

不能称为甲学科的优秀专家,也不能称之为"甲乙同源"。

至赵孟頫的"书画同源"论,就是那首"石如飞白"的诗,则是指在枯木竹石的特殊题材上,笔墨造型可以用书法的技法来完成。但也仅止于这特殊的题材,形象比较简单的,书画不仅在虚的理法上相同,而且不妨在实的技法上相同。至于道释、人物、鞍马、山水、花鸟,用来造型的笔墨技法,仍应该是绘画性的,而不是书法性的。

直到明清的文人画,包括正统派和野逸派,"论形象之优美,画不如生活,论笔墨之精妙,生活绝不如画",绘画的本质规定由形象中心转向了笔墨中心,才使所有的题材都必须用书法的技法来完成形象塑造了。而且,画面的形象不只是仅止于"不如生活"的形象,还必须加上大段的题款书法,成为画面形象不可缺少的重要部分。绘画性绘画,从此便成了书法性绘画。反映在具体的创作过程中,本来是笔墨为形象服务,量体裁衣地变化多端,总体把握,逐步深入地刻画,一变而为形象为笔墨服务,削足适履地化为程式符号,局部完成,合成整体地纵情抒写,称作"游戏笔墨"。这就偏离了"存形"作为绘画的本质规定。而既然书法可以取代画法,那么装置、行为、观念等当然也可以取代书法,它们的表现不同,本质则完全一样,都是用其他学科的规定来取代绘画学科的规定,你可以用踢好足球作为打好乒乓球的标准,我也可以用跑好长跑作为打好乒乓球的标准。

"书画同源"的关系,由绘画性绘画的虚的理法上的相通,到书法性绘画实的技术上的相同,有人称之为"书法是中国画的基础",有人称之为"书法是中国画的拐杖",我认为"拐杖"说比"基础"说更有道理。也就是说,中国画用来行走的双脚本来是造型,现在双脚出了毛病,所以需要用书法这根"拐杖"来支持方能行走。但既然双脚出了毛病,用"拐杖"当然是一个办法,而把双脚的毛病治好,不是更有利于行走吗?

任何造型,不管是具象、意象还是抽象,都包含了一定的内涵,我们通常称作"意境"。"意境"这个术语是从中国诗论里借用过来的,所以,中国

画的"意境"又同中国的旧体诗密切相关,称作"诗画一律"。"意境"又称"文","画者文之极也",它又不限于旧体诗,而是传统的一种精神,不仅为西方的油画、版画所没有,也为日本画、韩国画所没有,当然它们各有不同的文化内涵,但肯定不同于中国的"意境"。这个问题我准备在后面还要谈,这里暂时不作展开。但"意境"又不属于中国画所特有,传统的壁画、版画同样有意境,近代以后传入的中国的画家所画的油画、版画也有意境,只是就与诗的关系论,中国画的意境最为鲜明,诗境成了中国画意境的最高要求,甚至取代了本来的气韵生动,气韵生动不能包含意境,而意境却可以包含气韵生动。因为气韵生动不一定高雅,而意境一定是高雅的气韵生动。这就是"诗画一律",画家若通诗,他所画的画就有高雅的意境,画家若不通诗,他所画的画就不高雅。以王维、吴道子而论,王维是"诗中有画,画中有诗",而吴道子不通诗文,所以只能"犹以画工论",张择端、莫高窟的画工,当然更不入鉴赏之列了。

应该怎么来认识"诗画一律"和"意境"的问题呢?其一,作为绘画作品通过笔墨形象的塑造所体现的内涵,意境并不是唯一的,例如敦煌莫高窟的壁画、阎立本的《历代帝王图》,它的内涵主要是教化的功能,而不是诗的意境,但仍不失为优秀的中国画。其二,摩诘画卷卷有诗,但没有一卷题以诗,所以说"画是无声诗",不因不题诗而有失诗意;摩诘诗篇篇有画,但没有一篇题于画,所以说"诗是无形画",不因不题于画而有失画意。其三,一个诗人,如杜甫,即使不工画,但他通过四声的炼字遣句,使读者如见"天工清新"的形象活泼;一个画家,如赵昌,即使不能诗,但他通过六法的以形写神,使观者如闻"天工清新"的节奏韵律。"诗画一律"的这种关系所体认的意境,正如"治大国若烹小鲜"的关系所体认的道理。一个厨师,让他去治理国家,可能一团糟,但这并不妨碍他成为一名好厨师,烧出一手好菜,体认出与治大国一样的道理。一个国君,让他去煎鱼,可能烤焦了,但这并不妨碍他成为一位明君,治理出一个清平世界,体认出与

烹小鲜同样的道理。任何一个学科,包括书法学科、诗词学科,都不会用"治大国若烹小鲜"的道理去要求一个厨师精通治国的技术,而要求一个君主精通煎鱼的技术,只有中国画学科以及今天美术学学科的专家才会如此做。比如说郑板桥的《衙斋卧听萧萧竹》一图,体现了诗、书、画综合的"三绝",它可以被收在《中国绘画史》上作为名作,用作中国画创作的示范:一幅绘画作品上,必须要有题诗,要有书法,否则就不是地道的、高级的中国画,只能作为低级的、蹩脚的中国画。但《中国书法史》肯定不会把它作为书法创作的示范:一幅书法作品上必须有绘画的形象,有题诗,否则就不是优秀的书法。也不会被《中国诗学史》作为作诗的示范:一首好诗,光有文字的排印是不够的,还要有书法的书写,有形象的配合,所以,要想成为一名优秀的诗人,必须兼长绘画和书法。

 根据这三点,可知诗对于意境,有如书对于笔墨,并不是一个实的技术要求,而是观赏者的一个虚的、理法上的感觉。

 但专家们却并不这样认为,他们的逻辑是,既然观赏者的感觉是如此,那么对于画家的要求也应如此,既然虚的道理是相通的,那么实的技术也应相通。于是,"诗画一律"变成了画家必须工诗文,画面上必须题诗句,这样才能有意境。这时,绘画作品的意境不是通过形象塑造而体现出来的,而是通过题诗而体现出来的。比如说一幅墨竹,它的意境是什么呢?没有题诗之前,你是不明白的,当题上一首关心民间疾苦的诗,你才知道是关心民间疾苦,当题上一首祝寿的诗,你才知道是祝寿。换言之,意境不是体认于画面的形象,而是体认于画面上的题诗。此时的画,不再是"无声诗",而是成了"有声诗",诗,也不再是"无形画",而是成了"有形画"。

 书与诗,本来都是"画外功夫",它们与"画之本法"即造型相对而言。一位画家,"画之本法"扎实,但不工书,不能诗,不妨碍他有精妙的笔墨、高雅的意境,其例就是宋代画院众工。一位画家,工书法,能诗文,但他作

画时同样需要凭借扎实的"画之本法",而不是把书法和诗文搬到画面上去,其精妙的笔墨、高雅的意境,依然还是依靠形象的塑造来体现,所以叫"画外功夫",其例就是李公麟、文同。书和诗作为"画外功夫",那么绘画包括中国画也是绘画之学科,其规定便是"存形",笔墨服务于造型,意境体现于造型。现在,到了董其昌、徐渭,书法和诗成了非绘画性的"画上功夫",成了非绘画性的"画之本法",绘画性的"画之本法"便被削弱、取代、颠覆,中国画的学科规定不再是"存形",而是"书法"和"诗文",形象服务于笔墨,意境体现于题诗。有充分的事实证明,今天许多从实的技术要求来认识"书画同源""诗画一律"关系的专家,并不是真要用它来提升中国画在书法、诗文方面的"画外功夫"乃至"画上功夫",而只是以此来否定中国画在造型方面的"画之本法"。宁可使用书法的"拐杖"而讳疾忌医,不愿医好双脚造型的毛病,是一个例子;胡诌五言七言,全然不合平仄韵辙,自诩诗才文情的"冷痴符",更比比皆是。归根到底,都是以奇为正,恃奇斥正,把特殊真理当作普遍真理、唯一真理,而否定了真正的普遍真理。

"画外功夫"与"画之本法"的关系,又同"人品"与"画品"的关系有关。"人品"的主要内容,有相当一部分是指书、诗的"画外功夫"而言,即所谓"文化";又有一部分是指道德气节而言,即今天所谓的思想、政治。"画外功夫"第一,"画之本法"第二,"人品"第一,"画品"第二,与"政治标准"第一,"艺术标准"第二,可谓一脉相沿。第一实际上是唯一,第二实际上是不要,所以又说"宁可画以人传,不可人以画传"。也就是说,范宽"人以画传",应该否定,而杨龙友"画以人传",应该作为最高水平的画家模范。

什么是"文化"呢?根据专家的意见,书法是文化,诗文是文化,而绘画则不是文化,因此,要使绘画有文化,画家必须工书、能诗,画面上必须用书法题诗。其实,绘画本身就是文化,所以,画好了画,即使画家不工书、不能诗,画面上不用书法题诗,也是有文化;而画不好画,即使画家工书、能诗,画面上用书法题了诗,这幅画、这个画家也还是没有文化。

什么是思想呢？根据专家的意见，道德气节高尚是思想，是政治，是精神优美，而道德气节方面没有高尚的表现就是没有思想，不合政治，就是精神不优美。其实，作为一个画家，在绘画这件事情上，做好了画画的本职工作，就是思想好，就是政治好，就是精神优美；而做不好画画的本职工作，便称不上思想好、政治好，称不上精神优美。至于以"形式周密"为"精神不优美"，以"形式欠缺"就是"精神优美"，那更是"荒谬绝伦"的高论了。

正像专家指斥张择端等画工没有"文化"、没有"思想"一样，前一段时间，也有人指斥刘翔等运动员没有"文化"。而在我看来，刘翔多次创造了110米跨栏的纪录，这就是文化，为国争了光，这就是思想好。所以，我们强调"画外功夫"，强调"人品"，必须落实到"画之本法"上来，落实到"画品"上来。脱离甚至摒弃了"画之本法"和"画品"来谈"画外功夫"和"人品"，认为只有否定了"画之本法"才能有"画外功夫"，才意味着有"画外功夫"，只有否定了"画品"才能有"人品"，才意味着有"人品"，这样的认识，有害无益。我可以肯定地说，凡是脱离、摒弃了"画之本法"侈谈"画外功夫"的专家，大多没有"画外功夫"，凡是脱离、摒弃了"画品"来谈"人品"的专家，大多"人品"低劣。

最后要谈的便是工具、材料了。有了造型、笔墨、意境的规定，它可以是中国的绘画，但还不一定就是"中国画"。中国画的规定，还必须把如上所述的造型、笔墨、意境落实到特定的工具、材料上来。其实，中外绘画的大多数画种，主要是以工具、材料来规定的。例如，当你用顿挫的笔墨来塑造了形象，体现了诗的意境，但只要你用的是油画笔、油溶颜料、油画布，它就不能称作中国画，而只能称作油画。

中国画的主要工具、材料，是尖、齐、圆、健的毛笔，水溶性的墨和颜料，绢、绫、纸等载体，其中，最重要的便是毛笔和绢、纸。舍毛笔，笔墨便无从谈起，当然这也不是绝对的，像指画，也能体现笔墨，而水彩画用了毛

笔,却并不体现笔墨。墨和颜料有传统的,也可用今天的墨汁和化学颜料,而用了水溶性的墨和颜料,也并不全是中国画,水粉、水彩也可以用这样的颜料。而绢和纸,通常是指传统的绢和纸,尤其是纸,以生宣纸在今天得到最普遍的认同,甚至有专家认为,"没有生宣纸就没有中国画",凡是不用生宣纸的,便被认为不是中国画,至少不是地道的中国画。其实,这是一个极大的误识。

传世的中国画,晋唐宋元一直到明清,我们知道,大多数是画在绢或非生宣纸上的,画在生宣纸上的不到百分之五。如果说"没有生宣纸就没有中国画",就把古代百分之九十五的作品都从中国画中排斥出去了。当然,有专家又要不满了,"这又不是数学,这个百分之五、九十五什么的,根本就是不科学!"就像我过去讲晋唐宋元的存世作品,百分之五是不朽的,百分之八十是优秀的,百分之十是一般的,百分之五是差的;而明清(隆万以后)则百分之十是优秀的,但很少有不朽的,百分之三十是一般的,百分之六十是差的,也有专家这样表示过。这说明研究美术的专家,对于科学、数学的认识,只是小学的水平。这个百分比,作为模糊数学,不是数一个篮子里有几个苹果,而是概数,是抽样的统计,包括电视节目的收视率,也是这样抽样统计出来的。当然,抽样并不是随心所欲胡乱抽的,优秀不优秀的问题,或者所用绢纸的问题,我们可以以《中国美术全集》的绘画卷为抽样统计的依据,今天更可以以《中国绘画全集》为抽样统计的依据。关于优秀不优秀,各人还有不同的看法,由于艺术标准的多元性,你说差的我可以说好,你说好的我可以说差,所以钱锺书说:"艺术与政治、形而上学,并列为世界上三大可以骗人的玩意儿,不仅骗人,也用于自骗。"而所用绢纸材料,这是一目了然,绝不能颠倒黑白的。你可以说林椿的《果熟来禽》是写意画,而且画得很差,就像为了证明人品与画品的一致,你可以说赵孟頫出仕元朝,人品低劣,所以画品也低劣,也可以说赵孟頫画品高华,所以他出仕元朝的人品高尚,促进了多民族文化的交流。但你不能

说徐渭的《墨葡萄图》用的是生宣纸，不能说董其昌的《秋兴八景》、黄公望的《富春山居》用的是生宣纸，更不能说张择端的《清明上河》、范宽的《溪山行旅》用的是生宣纸。那么，从晋至清的一千多年间，中国画（卷轴画）的载体，以《中国绘画全集》为抽样统计的依据，我们看到的又是怎样一种情况呢？撇开绢、绫等丝织物不论，光论纸，就有麻纸、绵纸、竹纸、皮纸，而且大多是熟纸，包括经过专门加工的光熟纸，也包括纤维组织坚韧的毛熟纸，还包括半生熟纸。当然也有宣纸，这是从明宣德之后才出现的一种纸张，产于安徽，所用原料以青檀树皮为主，辅以棉料、草料，嗣后便逐步取代其他纸，成为书画的主要用纸，但也不是唯一用纸。而且，直到清末，书画所用的纸仍不限于宣纸，即使宣纸，也以熟宣或半生熟宣为主，有多种品种各有不同的加工工艺。所谓生宣，是指从抄纸槽中捞出来的半成品，当时并不用于书画。但有一批野逸派大写意的画家，活动于安徽，或活动于徽商集中的扬州，开始大量地使用生宣作书画。所以，吴湖帆认为生宣之用于书画，始于石涛，"后学风靡从之，遂不可问矣"。包括徐渭多用生纸作书画，但也很少用生宣，他所用的生纸，大多是竹纸。

生宣用于书画，相比于绢和熟纸、半生熟纸，乃至相比于熟宣、半生熟宣、其他生纸，有什么特点呢？就是特别适合于石涛、扬州八怪、吴昌硕一路书法性大写意绘画的笔墨表现，但它对于绘画性绘画的笔墨，乃至对于书法性程式绘画的笔墨，却是难以胜任的。而石涛等的画风，具有特殊性，实际上也就是生宣在中国画用纸中具有特殊性，一旦普遍地推广特殊性，用傅抱石的话说，就必然使中国画沦于"荒谬绝伦"。这个特殊性、普遍性的问题，我下面还要专门分析，这里不作展开。总之，至清朝覆灭，中国画用生宣作为载体，不到百分之五，这是事实可以为证的。

进入民国之后，由于吴昌硕画风的风靡，中国画大量地趋向大写意，自然也大量地使用生宣纸，但仍不足百分之四十。新中国成立后，批判封建性的糟粕，褒扬民主性、人民性的精华，扬州八怪、石涛、吴昌硕、徐渭的

画风大盛。直到20世纪末，近50年间，生宣才几乎成为中国画的唯一用材，占到百分之八十，包括并非大写意，而是写实的画风也多使用生宣纸了，而那百分之二十不用生宣的，则被排斥到了中国画的边缘；包括陈之佛、俞致贞等，都不再作为中国画家，而是被作为工艺美术家安排到了美术学院的工艺系中。进而，明明不是宣纸而是竹纸，如夹江纸、富阳纸等也都被冠上了"宣纸"，自然是生宣的名号，称为"夹江宣""富阳宣"，就像不少专家把唐宋的许多画也多称作写意画一样。而许多皮纸厂、高丽纸厂，更在生宣一家独盛的挤压下生意冷落，最后关门大吉。生宣的生产，则在安徽遍地开花，竭泽而渔，不乏粗制滥造的。

所以，正像前面所说，不讲究尖、齐、圆、健的毛笔，中国画的笔墨便无从谈起；同样，纸绢材料是笔墨的生命线，不同风格的笔墨，各有不同适应性的载体，不讲究纸绢，甚至在纸绢材料方面如吴冠中所说的自设"围墙"，笔墨仍无从谈起。

所谓"围墙"的问题，也就是一个学科的界限或规定。大概在所有的画种中，油画也好、版画也好、连环画也好、年画也好，都是根据某一因素来规定它的界限，所以都是明了清晰，不存在争议的。唯独中国画，它有界限，但没有围墙，它的规定又不科学，一会儿把三绝四全作为它的规定，一会儿又把"意象"作为它的规定，又有把生宣作为它的规定的，又有把民族精神作为它的规定的。这些规定确实是在为它设置围墙，包括反对吴冠中"围墙"说，认为中国画没有围墙的人，也在为中国画设置围墙。

为什么会如此争论不休呢？为什么对于什么是"中国画"的认识，会像对于什么是"美"那样没有一个结论，而不是像对于什么是"油画"那样没有争议呢？我想，这是与中国人的文化情结有关的。

油画作为西洋画的代表画种，在西方，包括法国人、西班牙人、意大利人、德国人、美国人，都是把它作为一个没有国界，但有工具材料规定的、纯粹的画种来看待的，画家可以在用这个画种创作的作品中赋予自己国

家、民族的文化情结,但绝不会在这个画种上赋予自己国家、民族的文化情结。但中国画作为中国绘画的代表画种,中国人不仅仅是把它作为一个画种来看待,中国人不仅要在用这个画种创作的作品中赋予自己国家、民族的文化情结,更要在这个画种上赋予自己国家、民族的文化情结。这就牵涉到中西文化的根本差异。

中西文化都追求"道",但追求的方式却不一样。基于中庸文化,中国人是"技进之道",也就是宗炳所说的"以形媚道",或庖丁解牛的"技进乎道";而基于强权文化,西方人则是"逻辑之道"。两者都是由内而外的追求,但"技进之道"的内是具体的,由内的具体而追求向外的抽象,杀牛是一项很具体的工作,而体现了抽象的哲理,不可知的、抽象的道,由外而落实到内,落实到可操作的、实在的技。由具体而抽象,其特点有两个:一是先为不可胜,然后待敌之可胜,所以守本是第一位的;二是向外的扩张,不会离内的本太远,随时可以叶落归根退回来。而"逻辑之道"的内是抽象的逻辑,由内的抽象演绎到外的具体,由内扩张到外,由可操作的、实在的技扩张到不可知的、抽象的道,进而使不可知变为可知,抽象变为实在。由抽象而具体,其特点也有两个:一是必攻不守,向外扩张是第一位的;二是向外的扩张可以非常远,但它的本是抽象的,结果就退不回来。

这两种不同的求"道"方式,也就是认识并处理人与人的关系、人与社会的关系,一国的内部事务、一国与别国的关系,在中国讲求的是"礼",而在西方讲求的是"情"和"法"的分举。

我们知道,西方文学艺术的三大永恒主题是爱情、战争、死亡,而爱情正是核心。特洛伊战争,非常残酷,源于爱情,罗密欧、朱丽叶的死亡,非常凄美,还是源于爱情。所谓爱情,不止于青年男女,而可以泛指人与人之间的感情,就是人与人之间纯粹个人化的情感,它是没有长久的、公共的责任的,只有短暂的冲动,一夜情之类,产生了感情的冲动,可以不顾一切,感情没有了,拍拍屁股分手,若无其事。这样,社会不是要乱套吗?所

以,又要用严密的法来维系人与人、人与社会之间公共化的秩序,极端的尽情与极端的无情相为制衡。

中国文学艺术的主题又是什么呢? 是和谐,这个和谐就是"礼"。中国的文学艺术避免描写战争、死亡、爱情,李公麟的《免胄图》描绘"安史之乱"的故事,却不画两军厮杀,而是画化干戈为玉帛。侠义英雄、《牡丹亭》等,似乎讲情了,但都不是当时的正统文学、主流文学,而是被视作"诲淫诲盗"。主流的、正统的文学艺术,都是描写和谐,描写人与人、人与社会、人与自然的和谐,其实质便是宣扬"礼"。什么是"礼"呢? 它是情又不是情,是法又不是法,而是人与人、人与社会之间一种亦公亦私、由私及公的长久的私人的又是公共的责任。君臣、父子、夫妻、兄弟、朋友,私人之间的关系,同时也是公共的关系,公私不分家,而不是治公以法、治私以情,称作五伦,以礼相待,都是要讲责任的,而绝不能感情用事。一定要讲感情,就是责任感之情,而不是不负责任的激情。男女双方,从来没有见过面,当然谈不上什么情,但经过父母之命、媒妁之言,结成了夫妻,便自觉地承担起各自的责任,为家庭"延续香火"。所谓百善孝为先,而不孝有三,无后为大。一个家庭尚且如此,由技而道,由小而大,道以技为本,大以小为本,则五千年中华文明当然不会灭绝。中国人的收藏观念,从三代起便讲究"子孙永保",每一个普通家庭的遗产,天经地义是传给子孙的,大到华夏子孙,其文脉当然也不会断绝。近年来,随着改革开放,西方的一些开放观念也传到中国来了,这在讲情、讲法的西方社会不会发生什么问题,而在讲礼、讲责任而法制不健全的中国却发生了大问题。

这是两种不同的求"道"方式,在向内方面的表现,西方文明的内是空虚的、脆弱的、抽象的,所以不会对"油画"等画种赋予民族的文化情结。从好的一面讲,是不保守;从不好的一面讲,小到家庭,大到国家、民族,导致文脉中断,文化"移民"。中国文明的内是实在的、坚强的、具体的,所以必然对"中国画"这一画种赋予深厚的民族文化情结。从不好的一面讲,

是保守；从好的一面讲，小到家庭，大到国家、民族，香火不会中断，文化不会"变种"。向外方面，基于西方"逻辑之道"必攻不守的扩张性，一方面，我们看到，西方的文明史就是一部不断的强权殖民史，包括武力殖民和文化殖民，侵略别国、别民族，直到发展而为进军太空，一往无前，永无止境。今天，我们参观西方一些国家的博物馆，里面陈列的文物，大多都是掠夺自别国、别民族的，其中也有不少是掠自我们中国的，足以作为明证。另一方面，我们又看到，某一个强权国家一旦遭到更强权的入侵，便马上放弃抵抗，缴械投降，从此文化灭绝，一蹶不振；即使保持着强权的地位，无休止地向外殖民，但内里空虚，大量的殖民，必然孪生大量的移民，结果导致文化"变种"。由向外的占领面的扩大，导致内在自身立足点的转移。

而基于"技进之道"的自强固本性，一是向外的扩张不会太远，更不会失本，二是叶落终思归根。所以，一方面，我们看到，中国从不侵略别国、别民族，五千年中华文明史上的战争，从来没有一场战争是向外扩张的，而不外乎内部的逐鹿或抵御入侵的外敌。至于今天的太空探索，纯粹是对西方科学技术的引进，而并非基于传统文化观念的必然。从我国各博物馆的文物藏品看，绝无掠自别国者，即有，也是外国进贡的礼品，而非我国征服别国的战利品、掠夺物。另一方面，我们又看到，无论遭到何等强权的入侵，中国人也绝不会放弃抵抗，而一定是血肉筑长城，即使国家之社稷亡，天下之文化亦不亡，好比薪尽而火不灭，虽死灰犹可复燃。所以虽占领面不会扩得太大，但立足点永不丧失。如此等等，与西方人相比对，足见中国对于传统文化的情结之深、之坚不可摧，所以也就不会把"中国绘画"中最具文化代表性的"中国画"仅仅作为一个画种来看待了。

所谓"道"，也就是"和"，个人与个人的和谐，个人与社会的和谐，人与自然的和谐。但西方文化恃强权而求和，实际上是求同，以"我"强加于人，最终企图达到以同而求和，党同伐异，演为殖民文化，结果不是为别一更强势文化所灭绝，就是为其他弱势文化所"移民"，所谓"侮人者，人必侮

之"是也。中国文化恃中庸而求和,所求者和而不同,求同存异。中庸的意义有两点:一曰"自强不息",所以能固本而永不丧其元;一曰"己所不欲,勿施于人",所以"人不侮人,人孰能侮之"。而强权的要义则反之:一曰:"外强中干",一曰"己所不欲,强加于人"。两种文化的差异如此,这就不难理解为什么西方人对于西洋绘画的代表画种"油画"的规定性不作无休止而争不清的争论,使问题越弄越复杂,而中国人对于中国绘画的代表画种"中国画"的规定性却会如此争论不休,使问题越弄越复杂。正是基于如此不同的民族文化情结,所以中国画家所画的作为画种的"油画"不是"中国画",外国画家所画的作为画种的"中国画"也不是"中国画",只有中国画家所画的作为画种的"中国画"才是"中国画","中国画"乃是由"中国"这个"国家""民族"和"中国画"这一"画种"双重判断来规定的;而西方画家所画的作为画种的"油画"是"油画",其他任何一个国家,包括中国的画家所画的作为画种的"油画"也是"油画","油画"乃是由"油画"这一"画种"的单纯判断来规定的。

那么,有了如此强烈的民族文化情结,中国画传统的弘扬是否一片光明呢? 我的意见,前途是光明的,但道路却相当艰难曲折。为什么呢?

第一,由于外来文化的大规模涌入,相当一部分人,尤其是年轻人的价值观念开始趋向西化,这就是所谓"反传统"的力量,使中国画的传统面临了巨大的挑战和危机。崇洋媚外,数典忘祖,视外国月亮更圆的人,今天比比皆是,而且大规模地霸占了文化包括中国画的话语权。

第二,霸占着传统话语权的人,打着"弘扬传统"的旗号,但他们对于传统的认识却存在严重的偏见,不仅颠倒了正文化和奇文化、普遍性与特殊性、所以然与然的关系,甚至干脆以奇文化为正文化,以特殊性为普遍性、以然为所以然。结果,越是大力地弘扬传统,反而加剧了传统的衰微,使中国画的传统陷入了相比于"反传统"所能带来的更大挑战和危机。

1999年,上海博物馆举办了一个读画会,与会的专家一致声讨吴冠

中,声讨他"反传统"导致了传统在今天急剧地衰落。我在最后发言,认为传统的衰落主要不是因吴冠中等的"反传统"而导致的,而是因弘扬传统者们的"弘扬传统"而导致的。

所以,这里牵涉到一个中国传统文化人中"文人"这一阶层的人的劣根性问题。凡是人,都有本质的弱点,即贪欲、惰性,但文人在这之外还有两个更大的弱点,就是自以为是、文过饰非。高尚的人,知道要克制自己的贪欲、惰性;平常的人,知道贪欲、惰性是弱点,即使表现出来,也不会理直气壮;而文人,实际上是有才的小人,他要把自己的贪欲、惰性文饰为优点。所谓"君子求诸己,小人求诸人",君子严于己恕于人,小人则严于人而恕于己,好处都要自己得,容不得别人得,出了事情总是把责任推给对立面,自己则撇得干干净净。高尚的君子总是少数,而且大多低调,平常的人最多,有才的小人虽然也是少数,但他们很高调,而且总是折腾闹事,兴风作浪。所以,在弘扬传统中,小人即所谓的"弘扬传统"者总是声音很响。但正如鲁迅曾指出,保卫传统文化的长城,其"脊梁骨"不在此,而恰恰在平常的劳动者。文人们,包括今天打着"弘扬传统"旗号的那些专家,其内心的暴虐、阴暗、虚伪、贪婪、强烈的权力诉求,远远超过普通的下岗工人、农民工,而脚踏实地的努力,却又远远不如之。

那么,有了民族文化情结的热情,要怎样来认识传统,才能使传统的弘扬走上光明大道呢?

潘天寿说:"画事以平(正)取胜难,以奇取胜易,然以奇取胜,须先有奇异之秉赋,奇异之怀抱,奇异之学养,奇异之环境,然后能启发其奇异而成其奇异。如张璪、王墨、牧谿僧、青藤道士、八大山人是也,世岂易得哉?"又说:"以奇取胜者,往往天资强于功力,以其着意于奇,每忽于规矩法则,故易。以平(正)取胜者,往往天资并齐于功力,不着意于奇(而严于规矩法则),故难。"又说:"我的画虽搞了五十多年,对于规矩法则方面的功夫下得太少,仅凭得一些小天分,乱涂乱抹,未从刻实的基础入手,故搞

到今天没有搞好,是我毕生的缺点,故我的入手法,在从外而内的,实在只在表面上搞些学习工作,没有进一步的深入,是一个票友的戏剧工作者,而非科班出身,所以走出与人不同的路来。"这三段话,撇开老一辈的谦虚不论,正是"技进乎道",借中国画阐明了正与奇、普遍与特殊、然与所以然的关系问题。

首先,吴道子、黄筌、范宽,包括李公麟、文同、李成的画属于正文化,是科班出身的行家画、画家画、绘画性绘画,注重规矩法则也就是"画之本法",以形神兼备、物我交融的造型为中心,笔墨是为形象的塑造服务的,强调的是功夫,是功力,没有天资的画家如此,有天资的画家也必须如此,所以它的难度高,不经过专业的训练无法入门,幼儿园的小朋友、退休的干部、工人是不能画这一路画风的。而徐渭、扬州八怪、吴昌硕、齐白石,包括潘天寿的画属于奇文化,是票友的戏曲工作者,是利家画、文人画、书法性绘画,注重的是天赋的资禀而忽于规矩法则,是"画外功夫"大于"画之本法",以笔墨为中心,程式化、符号化的形象是为笔墨的抒写服务的,所以它的难度低,不经过专业的训练也可以入门,幼儿园的小朋友、退休的干部、工人,都可以画这一路画风。

其次,虽然正文化的画风难于全社会各阶层普遍推广,但却可以在圈子内普遍地成功,经过专业的训练,掌握了规矩法则,入了门,基本上都可以有所成就,包括张择端、王希孟,还有唐宋的大量佚名画工,都可以画出优秀的作品。而奇文化的画风,虽然可以在全社会各阶层普遍地推广,但却只能特殊地成功,因为天资也好,"画外功夫"也好,并不是大多数人可以具备,所以,即使由外而内入了门,却难以取得成就,像石涛、八大等,奇异的禀赋等,"世岂易得哉?"好比有一万个人,只有100人可以进入画家画的大门,而这入门的100人都可以取得不同的成就。这就是难以普遍推广,易于普遍成功。专业的规矩法则规定了它的行业特殊性,同时又保证了该行业的普遍成功之可能性。同样有一万个人,人人可以进入文人

画的大门,而这入门的一万人只有一人可以成功。这就是易于普遍推广,难以普遍成功。疏忽松懈的规矩法则,拆除了"围墙",打破了它的行业特殊性,同时天资和"画外功夫""奇异之环境"等的要求又关闭了该行业的普遍成功之可能性。这又与然和所以然的关系有关,画家画的"然"即造型中心,不学是无法把握的,"所以然"的规矩法则"画之本法"又是可以学而致之的。既然"所以然"可以学而致之,那么它的"然"也就可以致而到达了。文人画的"然"是笔墨中心,表现为忽略造型、"形式欠缺",是不学也能把握的,"所以然"是天资,是"画外功夫",是"奇异之环境",又是不可学或难以学得的。既然"所以然"无法通过学而致之,那么即使把握了它的"然"也只是表面的,本质上根本不可能企及。

用大学招生来作比喻,正文化就是"普招",讲究的是规矩法则,就是考分要高,500分为底线;奇文化就是"特招",讲究的是"由外入内"而忽于规矩法则,考分很低,只有20分也可以。这样,有10万名考生,考到500分以上的只有6万人,而考到20分以上的,10万人几乎人人过线,所以说以正取胜难,以奇取胜易。但6万名超过500分的考生,501分的,530分的,600分满分的,人人可以被"普招"成为大学生,这就是特殊的规定性保证了普通的成功性,不是人人都能进入圈子,但进入了圈子的每一个都可以成功。而10万个超过20分的考生,只有一两个奥运冠军、演艺明星才能被特招成为大学生,"世岂易得哉",这就是没有特殊的规定性不能保证普遍的成功性。人人可以过线入围,但入围者中只有极少人才能成功。一方面,我们知道,要成为大学生,考到500分以上比考到20分难;另一方面,我们又必须看到,考到20分而成为大学生,要比考到500分以上而成为大学生更难,不是说考到20分比考到500分难,而是说成为奥运冠军、演艺明星比考到500分更难。普招生的"然"是考到500分以上,"所以然"是刻苦用功地攻读语、数、外;特招生的"然"是20分,"所以然"并不是放松攻读语、数、外,而是拿到奥运冠军、成为演艺明星。而且我们知

道,即使两者都成了大学生,一个是普招生,学习成绩优异,一个是特招生,学习成绩不好,但却是奥运冠军,今后教育水平、科技水平的提高,主要还在普招生,而不能依靠特招生来承担。把教育、科技水平的提高寄希望于"世岂易得"的特招生,结果必然"荒谬绝伦"。

我们今天看到的"弘扬传统"者,便是排斥了正文化、普遍真理,把奇文化作为唯一的传统文化,把特殊真理看作了传统的唯一真理,而且撇开了奇文化、特殊真理的"所以然"学它的"然",以徐渭、石涛、吴昌硕、齐白石,包括潘天寿为榜样,否定了张择端、王希孟、李公麟、黄筌"真工实能"的榜样,普遍地推广特殊真理,则即使没有西方文化和"反传统"的挑战,以坚强的民族文化情结坚定地"弘扬传统",南辕北辙,东施效颦,"荒谬绝伦",又怎么能期望传统达到真正的弘扬呢?

这些话如果由吴湖帆说出来,肯定会遭到传统派们的迎头痛击,怎么能说"以奇取胜易"呢?八大、石涛他们"以奇取胜"是最难的,其成就远远高于"以正取胜"的黄筌、郭熙。怎么能说"以奇取胜"世岂易得呢?今天我们千千万万个写意画家,都在画"以奇取胜"的画风,每一个都可以达到甚至超越八大、石涛的成就。你认为文人写意画只是中国画的奇文化、特殊真理,那不就是认为它是中国画的"不良传统",在否定徐渭、八大、石涛、吴昌硕吗?但由潘天寿说出来,传统派们便视而不见,不置可否。但回避问题,绝不意味着解决问题,反而使问题更趋严峻。所以,有了坚强的民族文化情结,还必须弄清传统文化、传统绘画的正与奇,分清普遍真理和特殊真理,普遍真理普遍弘扬,特殊真理特殊弘扬,绝不可普遍真理普遍排斥,特殊真理普遍弘扬。而且,无论普遍弘扬普遍真理,还是特殊弘扬特殊真理,都必须学其"然"更学其"所以然",而绝不可只学其"然"却不学其"所以然"。认为不求形似的"游戏翰墨"就是吴昌硕们的"所以然",同认为高考20分就是成为大学生的"所以然"一样荒谬绝伦。

潘天寿多次提到的"规矩法则"又是什么呢?就像长跑有长跑的法

则,跳高有跳高的法则,不同的学科,其规矩法则的"道理"都是相通的,但"要求"却是个个不同的。绘画,包括中国画也还是绘画的"规矩法则",当然就是"画之本法",而"画之本法"就是造型,"存形莫善于画"。但石涛又有意见了,传统的弘扬者们又要有意见了,我们要"无法而法,乃为至法","我之为我,自有我在",所以我们都应该"我自用我法"。石涛有一段有力的反问:"古人未立法之先,不知古人法何法,古人既立法之后,便不容今人出古法,千百年来,遂使今之人不能出一头地,冤哉!"法都是人立的,既然古人可以立法,今人为什么不可以立法呢?古人都是按照"我"的要求来立法的,我为什么不可以按照"我"的要求来立法呢?非常振振有词,天经地义吧?

但是首先,我们必须知道,法固然都是人立的,但绝不是人人都可以立法,即使古人中,也绝不是人人都可以立法。什么人可以立法呢?苏轼曰:"智者创物,能者述焉,非一人而成也。"必须大智大慧者,必须圣人,才有资格立法,而且他也不是"一人"来立法,而是集结了众人的智慧而立法,至于普通的人、能者、庸者则没有资格立法,只有依法行事,而绝不容违法乱纪,用今天的话说,就是"遵纪守法为荣,违法乱纪为耻"。所以,要想通过颠覆规矩法则来弘扬传统的传统弘扬者,首先应该考虑一下自己是不是智者、圣人,有没有立法的资格。

其次,即使你是智者、圣人,有了立法的资格,也绝不能"无法而法,我用我法"。因为古人中的圣人,他的立法也不是按照"我"的要求来立的,任何立法,它的依据都不是立法者个人的"我"的要求,而是必须服从两个准则:一是"一事",二是"适众"。什么叫"一事"呢?就是必须能规定这个学科成为"这个学科"而不致成为"那个学科"。什么叫"适众"呢?就是所立的这个法必须使学科之外的人进不来,而又能适合从事该学科的最大多数人。比如说画圆,以规作为圆之法,是因为用规画出的肯定是圆,不会成为方,而且这个方法能为最大多数人所把握。圣人当然可以脱手画

圆，按照"我"的要求，他当然可以"无法而法，我用我法"，以脱手作为圆之法，但是不行，因为脱手画出的很可能成为不圆，不能"一事"，而且大多数人脱了手画不出圆，不能"适众"。古人讲"存形莫善于画"，以造型作为绘画的规矩法则，就是因为它既能"一事"又能"适众"，所以是可以普遍推广的普遍真理。"无法而法"，没有规矩不成方圆，就是不能"一事"；"我用我法"，一人一法，只可有一，不可有二，便不能"适众"。这个只能作为特殊真理，而特殊真理就绝不能作为规矩法则。

绘画学科，在中国画，最早的立法者大概可以算是吴道子了吧？称作"画圣"，米芾论"唐人以吴为集大成"而群趋从之，大家都以他为法，直到李公麟也还是学他的。他的"吴带当风""落笔挥霍""吴装简淡"成了样板，称作"吴家样"。是不是吴道子按照"我"的要求独创的呢？他的西方净土变相的辉煌灿烂、妙曼庄严，李白的长篇歌咏赞叹不已，又是不是吴道子按照"我"的要求独创的呢？看一看李寿、李贤、李重润、李仙蕙的墓葬壁画吧！那是初唐的作品，吴道子还没有出生或刚刚出生，里面的画风，与文献记载的"吴带当风""落笔挥霍""吴装简淡"如出一辙！看一看初唐莫高窟的西方净土变相的壁画吧！又与李白的诗歌所描述的场景吻合无间。这就回答了石涛的反问：古人未立法之先，吴道子所法的还是古人，使古人不完善的法更完善起来；而吴道子既立法之后，由于这个法在"一事""适众"方面的完善性，所以不是"不容后人出古法"，而是后人自觉地遵从古法。大凡一个社会也好，一个学科也好，有了完善的立法，社会中人、学科中人自觉地遵纪守法，即使可能扼杀一两个天才、奇才，但却可以保证哪怕资质平庸如王希孟、张择端那样的最大多数人成才，这个社会、这个学科也就兴旺发达。如果老是修改立法，尤其是立法者的"我"无视"一事""适众"的准则去修改立法，所谓"无法而法，我用我法"，即使可以成就一两个天才、奇才，但最大多数的人却被扼杀，这个社会、这个学科也混乱无序，呈现式微衰落的景象。

20世纪下半叶的50年间,以坚强的民族文化情结坚定地致力于"弘扬传统"的"传统派",大抵多是持奇斥正,普遍地弘扬传统中的特殊真理,而且学其"然"而不学其"所以然",结果导致越是加大"弘扬传统"的力度,越是加快传统衰落的速度。这就是我反复提到的"弘扬传统的反传统实质",它对于传统的破坏力,比之"反传统"更要强大,所以说失败者总是被自己打败的。吴昌硕、黄宾虹、齐白石、潘天寿被公认为20世纪的"传统四大家",成为海内外、全社会、各阶层对于"中国画传统"的共识,继"吴昌硕风漫画坛"之后,是"齐白石风漫画坛""黄宾虹风漫画坛"。没有风漫画坛的是潘天寿,上至中国画界的最高领导、专家,下至旅游景点的商品行画家,乃至幼儿园的小朋友、街道的退休工人,一片欣欣向荣,盛况空前,实质上却是金玉其外。所以,我又反复倡导"向张择端学习"。

因为,天下也好,中国画也好,传统也好,有非常之事,也有平常之事。非常之人为非常之事则可,徐文长、董其昌是也;平常之人为非常之事则殆,"家家石涛,人人白石"是也;非常之人为平常之事,为无上功德,李营丘、李公麟是也;平常之人不为平常之事可乎?莫高窟画工、翰林院众史是也。

那么,在弘扬传统中,我们又应该如何来区分普遍真理和特殊真理呢?非常简单,就是按照中学生所应有的逻辑常识,把传统中的某一个真理放到生活常识中去,如果它成了荒谬,那么这个真理就是特殊真理,如果它还是真理,那么这个真理就是普遍真理。

专家们大多擅长谈哲理,显得很高深,很高明,水平很高,令人仰视,但又大多是脱离了逻辑和常识来谈哲理。这也难怪,因为哲理的基础是逻辑学,逻辑学的基础是数学。中国画界的专家数学一般都很差,自然,逻辑学也不通,甚至连中学生的逻辑常识也不具备,所谈的哲理也就成了胡思乱想。

回到检验真理特殊性和普遍性的问题上来。我们知道除了艺术、形

而上学、政治,这三项被称作"可以骗人并自骗"的事业,生活中的任何一项事业,真理只有一元,当某一个结论被论证为真理,与之不同的任何结论就都是谬误。而艺术的真理却有多元,当甲被认为是真理,不仅与之不同的,就是与之相反的乙、丙、丁……也都可以是真理,但不同的真理,各有不同的适应对象、条件、时间、地点,在这一对象、条件、时间、地点是真理,在那一对象、条件、时间、地点就是谬误,而不像生活中的其他事业,比如说圆周率的真理,它就适用于任何对象、条件、时间、地点的圆。这样,根据艺术真理所适应的对象、条件、时间、地点,有的广泛一点,我们便称之为普遍真理,有的狭小一点,我们便称之为特殊真理。

举例为证,董其昌说"身为物役""顾其术亦近苦矣""积劫方成菩萨",北宗的画是特殊真理,后人变本加厉,认为它不是真理,而是谬误;又说"以画为乐""游戏翰墨""一超直入如来地",南宗的画是普遍真理,后人变本加厉,认为它是唯一真理。现在,我们用最简单的逻辑常识,把这个真理放置到生活中去,"身为物役"等,自然就是韩愈所说的"业精于勤,荒于嬉,行成于思,毁于随",马克思所说的"科学的道路上没有平坦捷径,只有在崎岖的小路上不畏艰辛地攀登才有可能到达成功的顶点",《礼记》所说"人十之,己百之,虽愚必明"。"以画为乐"等,自然就是"业精于嬉,荒于勤,行成于随,毁于思",就是"科学上有平坦捷径可走,艰辛攀登反而是不会成功的",就是"一夜成名,一夜暴富"甚至"一不小心就出名了"。还有像拉斐尔的《圣母像》是美的,以美的形象传达了美的精神,毕加索的《亚威农少女》也是美的,以丑的形象传达了美的精神。但哪一个美是普遍真理?哪一个美是特殊真理呢?在生活常识中,圣母那样的女性大家公认为是美的,所以《圣母像》的美就是艺术美的普遍真理,亚威农少女那样的女性大家公认为是丑的,所以《亚威农少女》的美就是艺术美的特殊真理。

如此等等,凡是我们今天在"弘扬传统"中作为真理而且是唯一真理来普遍弘扬的,作为谬误而且是绝对谬误来全盘贬斥的各种观点,都可以

如此这般地来作一检验。这种做法,虽然通俗或者低俗,而有损"高明"的身价,但它真正可以弄清问题,解决问题。所谓孔孟之道,可与知者道,尤可与俗人言;老庄之道,可与知者道,不可与俗人言;禅宗之道,不可与知者道,不可与俗人言;所以,我们今天倡导之道,应该是不可与知者道,但必须可与俗人言,礼失而求诸野是也。前面讲到中国画传统的弘扬前景,前途是光明的,道路是曲折的。为什么道路曲折呢?因为礼失诸朝了。为什么前途光明呢?因为礼犹可求诸野。

如上所述,尽管中国文化情结的渗入对于中国画作为画种的命名在学科规范上造成了麻烦而显得不科学,从这一点而言,"水墨画"尽管不能包含"丹青"等,仍可以说是更科学的一个命名;但对于传统文脉的绵延,"中国画"的命名无疑是最合适的。特别在当前的形势下,西方强权政治欲以同求和致力于文化殖民,通过扶持所谓的"当代艺术"来颠覆异质文化的意识形态和价值观念,我在十几年前便已提到过这一问题,后来黄河清专门写了一本《艺术的阴谋》论证这一问题。当然,当代艺术的兴起也是艺术多元的必然,而不只是文化殖民的问题,所以大可不必"凡是敌人拥护的我们就要反对",但"敌人反对的"我们绝不可盲目地也加以反对。我们不能因为当代艺术的兴起是多元化的必然而无视文化殖民的事实,也不能因为当代艺术是多元化的产物而视当代艺术就是多元化本身,并把传统艺术从多元化中排斥出去。只要当代艺术,否定古典、现代艺术,撇开文化殖民不论,它是以同求和的一元化。既要古典艺术、现代艺术,又要当代艺术,才是真正和而不同的多元化。我既不同意当代艺术家们对传统艺术的否定,也不同意传统艺术家们对当代艺术的否定。有些传统艺术家认为,中国的当代艺术家们不过是在"重复外国人搞过的东西",所以没有任何价值。我认为问题不在"重复"还是"不重复",而在"重复"的对象有没有值得重复的价值。吴道子也好,莫高窟的画工也好,黄筌也好,两宋图画院的画工也好,都在"重复"前人搞过的东西,包括题材内容

和技法形式，在"重复"中，有的超过了前人的水平，有的超不过前人的水平。但这样的"重复"照样有它们的价值。因为这些被"重复"的对象都是具备被"重复"的价值的。而倪云林、八大山人、吴昌硕们搞过的东西，由于强调的是个性，所以"风漫画坛"的"重复"就没有价值。至于当代艺术，强调的是不仅否定传统，而且否定自己的"原创"和时尚，又称"轰动的新闻效应"，所以不仅"重复"他人没有价值，就是"重复"昨天的自己也没有价值。

任何艺术都是有社会教化功能的，以教化为目的的艺术如此，以反对教化为目的的当代艺术同样如此。十多年来，诸如"选秀"之类的当代艺术的泛滥，对于传统的民族精神的颠覆及其所引起的严重后果，今天已经可以看得相当清楚。在传统文化、传统艺术的时代，我们所接受的是岳飞、黄继光的励志教育，国家利益大于个人利益，为了保护国家利益不惜牺牲个人利益，大庆油田发生了喷井的现象，王进喜跳进去用身体搅拌，终于保住了油井。在今天，我们所接受的是《还珠格格》和"超女""快男"的泛娱乐教育，尽管它们打着反对教化的纯娱乐的旗号，其对社会的影响仍不容低估。

正因此，对于作为画种的中国画，坚持民族的文化情结来为它作规定，或者说把民族的文化情结作为其规定性的依据之一，尽管在其他任何画种中，包括"中国绘画"的任何画种中是一个孤例，但却有它的意义和价值——可以时刻提醒国人，尤其是画家，传承、弘扬传统文脉，坚守民族文化长城。

最后要谈的是中国画的"画品"和"人品"问题。画品即人品，人品即画品，所以一个中国画家，必须把人品放在首位，才谈得上有画品，所谓"人品既已高矣，画品不能不高""人品不高，落墨无法（即画品不高）"等。包括书品与人品、诗品与人品等，被认为是中国文化包括中国画区别于西方文化、西洋绘画的一个根本点，认为中国画不止于技术之事，更是人品

修养之道。而西方绘画则仅止于技术之事，无关人品修养，包括中国的画家，如果画作为"西洋绘画"的油画，也只需专注于技术，无须关注人品修养。其实，西方文化、西洋艺术，同样讲究"风格即人格""人格即风格"，与中国画的"画品即人品""人品即画品"是一样的道理。所以，认为只有中国画讲人品，而西洋画只讲技术、不讲人品，与认为只有中国画才有"意"境，而西洋画只有客观的写"实"、没有"意"境，这样的观点都是不能成立的。

怎么讲"人品"呢？唐宋元人讲的"人品"，是君子、小人之别，书法也好，绘画也好，"心画形而君子小人现"，所以倡导君子的人品，抵制小人的人品。而明清文人画一统画坛之后，所讲的"人品"就是要有个性，只要有个性就达到了"心画"的要求，就是有了"人品"，至于"君子小人现矣"则不讲了，回避了。它的意思就是，只要有了个性，即使小人的人品也是好的人品，值得倡导的人品，它能表现为好的画品；而如果没有个性，即使君子的人品也是不好的人品，不值得倡导的人品，它不能表现为好的画品。当然，这里讲的个性并非一点没有共性，而是指个性大于共性而言，同样，共性也并非一点没有个性，而是指共性大于个性而言。所以，我们看唐宋的画家，因为追求君子的人品，君子志道而克己，所以人品也好，画品也好，都是共性大于个性，小跨度的创新。而明清的画家，因为追求个性的人品，事实上往往是小人的心画，所以人品也好，画品也好，都是个性大于共性，个性非常鲜明，大跨度的创新。讲人品就要强调"心画"，这一点是共同的，但不同的是，一种观点认为光有"心画"还不行，必须要有"君子"的心画，这样的人品及相应的画品才值得倡导，而"小人"的心画是不宜倡导的。另一种观点则认为，只要是"心画"，不管"君子"的人品和画品，还是"小人"的人品和画品都是应该倡导的，尤其是"小人"的人品和画品，因为个性更鲜明，所以更值得倡导，而"君子"的人品和画品则个性不够鲜明，甚至还有些保守，所以是不太值得提倡的。

什么是"人品"？或者什么才是有"人品"，而什么是没有"人品"？事实上，任何人都是有人品的，只是有不同的人品，有些被认为是人品、有人品，有些则被认为不是人品、没有人品。通常认为，一个画家有民族气节，爱国爱人民，反抗社会黑暗，才是有人品，才画得出有画品的好画，否则就是没有人品，就画不出好的画品。我的理解，人品由先天和后天两方面因素综合而成。先天方面，即一个人的气度、资禀，有大小、正奇之分。它们就像血型的 A、B、AB、O，无所谓好坏之分。有的人，天生大气，或者天生小气，有的人，天生方正，或天生奇崛。大气的人后天做好事，成为大慈大悲，做坏事，就成为大奸大恶；正气的人，后天做好事，遵纪守法，做坏事，迂腐拘执。小气的人，后天做好事，小慈小悲，做坏事，小奸小恶；奇气的人，后天做好事，富于创新精神，做坏事，往往违法乱纪。

后天方面又分两部分：一是文化修养，二是道德操守。先讲文化修养，它由文化素质和文化知识两部分构成。所谓"文化素质"，就是知道羞耻还是不知道羞耻，以做好本职工作服务社会为荣，反之则为耻。而文化知识，包括专业的知识、技能，对于画家，就是绘画的知识、技能，当然，主要是造型的知识、技能；还包括专业外的知识、技能，如诗文、哲理、书法、数、理、化等。一个人，只要有了文化素质，则必然有扎实的专业文化知识、技能，至于专业之外的文化知识、技能有多有少，再少，甚至没有，他还是一个有文化的人，有人品的人。反之，专业之外的文化知识、技能再丰富博洽，他还是没有文化、没有人品。所以，画家的人品，从文化上看，第一，既有文化素质，又有专业知识即"画之本法"，还有专业外的知识即"画外功夫"；第二，既有文化素质，又有专业知识，但没有专业外的"画外功夫"。这两类人，都是有文化、有人品的。第三，没有文化素质，没有专业知识，但有专业外的"画外功夫"；乃至第四，没有文化素质，没有专业知识，也没有专业外的"画外功夫"。这两类人，所有的就是另一种文化，另一种人品了。而不管哪一种文化、人品，本身还是没有好坏之分的，他们

都可以做好事，也可以做坏事，可以创造出传世的画品，也可以创造不出传世的画品，但一定在他们的画品中得到相应的表现。

再讲道德操守。首先是职业道德，一种致力于钻研本职工作的专业技能，以作画作为服务社会的工作，一种致力于本职工作之外的知识，以作画作为实现自我价值的游戏娱乐。这两种不同的人品，都可以画出好画，也都可以画不出好画。张择端、莫高窟的画工是正面的例子，徐渭、董其昌也是正面的例子，那些庸工俗匠，是反面的例子，正统派末流、野逸派末流也是反面的例子。再次是社会的道德，就是天下为公、舍己为人，还是自我中心、损人利己。这两种人品，就有好坏之分了，但好的人品不一定画出好的画品，也有可能画不出好的画品，不好的人品也不一定画出不好的画品，也可能画出好的画品。最后就是政治道德，当然也是有好坏、善恶之分的，但社会道德的好坏之分，不同时间、空间的标准基本上是不变的，而政治道德的好坏、善恶之分，不同时间、空间的标准可以截然相反。同时，好的、善的人品可以画出好的、高的画品，也可以画不出好的、高的画品，坏的、恶的人品可以画不出好的、高的画品，也可以画出好的、高的画品。

如上所述的人品，先天的，后天的，文化的，道德的，没有好坏之分的，有好坏之分的，必然在画品中反映出来，是绝对逃不过去的，掩饰不了的。但画品成就的高下、大小，却与之并无关联。不管哪一种人品，只要具备了先天的艺术禀赋，再加上后天的刻苦钻研，再加上后天的机遇，这三个条件具备了一个，或两个，甚至三个，都可以画出高的、大的画品，也就是我们所讲的"好"的、优秀的画品；三个全不具备，则无论哪一种人品，在画品中必然有所反映，但都不可能画出高的、大的画品。这样来认识，我们才能解释历史上那些创造了优秀画品的画家之人品与画品的关系。否则的话，许多现象就解释不清。

但这样讲，主要是用作历史的评价。作为现实中我们的人品修养，撇

开先天的不论,就我们可以努力的后天因素而言,当然还是要向好的、善的方向发展。不能因此而认为,既然不好的人品也可以成就优秀的画品,那我们的人品也向不好的方向发展吧!须知,一些人品不好的画家之所以能创作出优秀的画品,并不是由不好的人品成就的,而是由先天的艺术禀赋、后天的刻苦钻研再加上机遇而造就的。人品即画品、画品即人品,人品是讲人的性格、气质,画品是讲画的风格,两者绝对是相一致的。如果把画品认作艺术的成就,那么它与人品即人的性格、气质没有关系。但如果把人品看作是艺术的天赋加刻苦勤奋,包括对"画之本法"的刻苦钻研,或对"画外功夫"的刻苦钻研,就与作为艺术成就的画品有关了。但这个刻苦勤奋必须施之于功力之上,才有它的意义,包括"画之本法"或"画外功夫",我以"积劫方成"的努力达到了这样的功力,它的高难度为他人难以企及。至于观念上的难度,为别人所想不到,我却灵机一动、匪夷所思想出来了,就像杜尚把小便池搬到展厅中命名为"泉",有谁想得到呢?我把游泳池砌进美术馆命名为"移海",更大跨度地超越了杜尚,就是潘天寿也想不出如此的观念;但由于这样的观念一旦想出来之后,相对应的作品在制作的功力上是别人也做得到的。所以,把刻苦用功施之于冥思苦想地想别人之所不敢想上,作为艺术家的人品,虽能弄出搞笑的画品、艺品,有益于当前泛娱乐化的社会文化需求,但它本身,绝对是一种卑劣的小人之品。

(2009 年)

附一：
国学中的国画

传统的书画，在今天是被置于艺术或美术的领域中来认识的。艺术是一个大的范畴，相当于一级学科，下辖美术、音乐、舞蹈、戏曲等二级学科；美术中，又分为绘画、雕塑、建筑、工艺设计等三级学科，轮到国画，则成了与油画、版画、水彩、连环画等并列的"四级学科"。而"艺术"也好，"美术"也好，它们都不是一个"国学"的概念，而是中西杂糅的一个概念。而中国画，包括书法，在这些概念的层层统辖下，离开了"国学"的概念，要想真正认识传统、弘扬传统，难度、阻力非常大。

近年来，我有一个"艺术国学"的想法，就是把书画置于"国学"的概念中来认识，这样，对于中国画的传统，怎样认识、怎样弘扬，也许可以取得相比于此前"美术"中的国画更加切实的效果。

我们知道，认识、评价、培养一个人，站在不同的立场，可以有完全不同的结论。比如从绘画的立场来认识、评价某甲，可以认为他的英语非常好，是一个少见的人才，而绘画很差，所以绘画圈便来培养他的英语，让他成为优秀的英语人才和表率；而从英语的立场来认识、评价某甲，可以认为他的绘画非常好，是一个难得的人才，而英语非常差，所以英语圈便来培养他的绘画，让他成为优秀的绘画人才和表率。绘画圈培养的英语与英语圈培养的英语，效果完全不同；英语圈培养的绘画与绘画圈培养的绘画，效果也完全不同。同样，站在国学的立场来认识国画、弘扬传统，与站

在美术的立场来认识国画、弘扬传统,结论和效果也大相径庭。而长期以来,我们恰恰是站在艺术、美术的立场来认识国画、弘扬传统,却没有从国学的立场来认识国画、弘扬传统。这固然有它的好处,但也有它的弊端。所以,从国学的立场来认识国画、弘扬传统,也就有它重要的意义。进而把两个立场的认识结合起来,则必将有助于提升传统的弘扬进入一个新的层次。

国学,在近年非常热,尽管当前对于国学的认识有许多不足和弊端,但无论如何,对于文化软实力的建设,重视国学,其利是大于弊的。

这里不拟来讨论所谓"大国学"的问题,首先要对通常意义上的国学有一个基本的认识。国学分为经、史、子、集四部,排在第一位的是经学,即以儒家思想为核心的研究,它所关系到的是整个中华民族、社会的文化精神和伦理道德的规范问题,属于社会的主导精神财富。排在第二位的是史学,资治通鉴,通过历史的研究服务于社会的现实,属于社会的政治财富。排在第三位的是子部,包括诸子的学说和百工的创造,农业、科技、天文、地理,也包括音乐、舞蹈、戏曲、书法、绘画等,属于社会的辅导精神财富,以及社会的物质财富和社会的艺术财富。排在第四位的是集部,即文人士大夫的诗文集,属于个人的创作,尽管其中不少人的著作也关系到社会的精神、政治、物质、艺术创造,但总体上属于以个人为中心的创造,而不是以社会为中心的创造,根据儒家"社会大于个人"的原则,它被置于子部之后。当然,这里把绘画摆在子部,是根据汉唐宋时绘画作为画工的专职,属于社会性的工作而言的,事实上,明清文人画家的创作与诗文一样,也已变为个性化的创作了。

长期以来,对国学的研究侧重于经、史,它的基础便是小学即文字的训诂。通常所称的"国学大师",往往见诸研究儒、史的学者,而不是研究子、集的学者。这是由经、史在国学中的地位、意义、价值的重要性决定的:主导精神大于辅导精神,政治的清明大于物质的丰富,社会大于个人。

针对北师大把启功先生封为"国学大师",我曾表示异议。但这样说,并不意味着子、集在国学中的意义不重要。而事实上,由于侧重于经、史,长期以来,对于子、集包括书画在国学中的意义之认识,确实是很不足的,从而使书画被美术收编了,在近现代的学科建设中成了"美术"中的一个门类,而不再是"国学"中的一个门类。

包括经、史、子、集的全部国学,其宗旨在于从精神落实到物质、从社会落实到个人。"为天地立心,为生民立命,为往圣继绝学,为万世开太平",如何实现这一宗旨呢?就在于"志于道,据于德,依于仁,游于艺"。道、德、仁属于经、史的范畴,而游则属于子、集中的艺术、诗文的范畴。道、德、仁是精神性的,规范了每一个人的灵魂;艺是艺术性、娱乐性的,陶冶了少数人,主要是上层人士的性灵气质。它们是一切物质创造的生命线,是上层建筑,而物质则是基础。人之所以区别于动物,在于人不止于物质的需求,更有精神、性灵的追求。道、德、仁、艺都以儒学为根本,但绝不排斥儒家之外的其他学说,这也就是为什么儒家之外的其他学说可以进入史、子、集部。而书画,包括儒家思想主导下的书画,儒家之外其他学说尤其是道释思想主导下的书画,正属于国学中"游于艺"的范畴。没有这些"艺",国学就会变得枯燥乏味,使社会、人生失去趣味。精神再坚毅,物质再丰富,人生也会乏味;精神不坚毅,物质又贫乏,人生更会成为苟延如动物那样的肉体。而在今天,传统的各种文艺中,相比于戏曲、舞乐等,书画无疑是最具生命活力的一个门类。

传统的国学发展到今天,也就有了所谓"大国学"的概念,包括不同民族的文化,也包括外来的新文化,在过去当然不为"国学"所关注,但在今天也可以进入国学的范畴,具体不在这里论述。传统的艺术,包括书画,同样也可以包括不同民族的艺术,也包括外来的艺术。但根本上,还必须坚持儒学的传统,扬弃其糟粕,继承、发扬其精华,并与时俱进地创新其精华。同样,国学中的国画,在根本上也必须坚持儒家的传统,扬弃其糟粕,

继承、发扬其精华,并与时俱进地创新其精华。

尽管在今天,弱肉强食,以颠覆的形式不断更新的西方文化成了强势文化,而济贫扶弱,以传承的形式不断更新的传统文化,尤其是儒学文化成了弱势文化。但一个又一个西方文化的中断,用以应对人类世界所面临的共同挑战的难题,使全世界都认识到持续不断的中国儒学文化的价值,令美国国会也对之刮目相看,承认了孔子、儒学对于全人类的意义。

儒学文化的核心,是一个"和"字,所谓"仁",实质上也正是"和"的意思,"和而不同",和平共处,多元共存,"己欲立而立人""己所不欲,勿施于人"。这就有两个原则。

第一个原则是"克己复礼",以社会大于个人,为了社会的利益不惜牺牲个人的利益,这就是"天下为公",所谓"士志于道",所谓"国家兴亡,匹夫有责"。那么,人的个性又在哪里呢?"舍我其谁"——它的含义并不是"我的本事最大",而是建设和谐社会,"我的责任最大",所以又叫"行己有耻",这是一个价值观的问题,要有荣辱观,天下为公则荣,自我中心则耻。这一价值观决定了国画的功能,在于"成教化、助人伦",致力于人与社会和谐的建设,如古典人物画的"恶以诫世,善以示后";在于"林泉高致""粉饰大化,文明天下",致力于人与自然的和谐,如古典山水画、花鸟画的"人间何处有此境","使人登临遐想若览物之有得"。懂得了这个道理,它们又共同有益于每一个人的心理和谐的建设。

所谓"人品既已高矣,画品不得不高",首先在于要求画家有如此的价值观,秉承如此的艺术功能观,做一个"人类精神文明建设的工程师"。吴道子如此,李成如此,黄筌如此,张择端、王希孟、林椿无不如此;卑贱的工匠画家如此,轩冕才贤的士人画家同样如此。社会地位高雅、物质生活优裕的人如此,社会地位低下、物质生活艰苦的人同样如此,大家都满怀感恩,至少不怀感愤,都兢兢业业地从事服务于社会的艺术创造工作,就像劳役一样。

第二个原则叫"见贤思齐",又叫"述而不作",以学科的共性规范大于个性的独特创意,这就是"术业有专攻"。这个规范是什么呢?就是同行业中的贤者、智者的示范。"智者创物,能者述焉"。智者、贤者当然不是白说自话地创立某一学科的规范,他也是在前人的实践基础上完善起来的,并且一旦确立起来之后,仍要不断地完善它,在遵守它的原则下完善它,而不是推翻它,在颠覆它的前提下创立一个新规范。这就是"博学于文",这是一个学科观或学术观的问题,三百六十行,任何一个行业都有它基本的共性规范,任何一个从业者个性的创意,只能在共性的规范中实现。共性规范是必然王国,个性的创意是自由王国,要自由地驰骋在必然王国之中。不自由地拘束于必然王国之中当然不好,自由地驰骋于必然王国之外更不好。

国画的规范,由贤者、智者所创立、完善起来而可供大多数能者所"述"的规范,便是"六法"。六法在晋唐时主要是针对人物画而提出来的,其具体的内容以"传移摹写"为依据,"应物象形"为核心,"骨法用笔"为最重要的手段即今天所称的造型语言,"气韵生动"为最终要求达到的目标。"传移摹写"什么呢?就是前贤的粉本。但粉本又称小样,对于形象的刻画不是十分精到,所以要求画家在"应物象形"方面作更深入的描绘,力求达到形神兼备、物我交融。这就要求画家到生活中去观察对象、体悟对象。粉本都为缩小的或一行排列的图像手卷,实际的创作却不一定是狭长的画面,所以在构图上要求画家作"经营位置"的增删、移动,将图像作更合理的排列。人物形象的刻画,主要运用线描,就像同样唱的《锁麟囊》西皮二黄,程砚秋、李世济、张火丁各人的音色可以不同,但基调是一样的。依据同一粉本的线描,也最能反映画家的功力和个性创意,这就是"骨法用笔"。人物画中最重要的造型手段是线描,色彩则是次要的。所以,晋唐的人物画多由高手勾线,学徒则承担赋色的工作。后来,人物画还发展出了不施丹青的"白描"形式,但"白描"用于山水、花鸟的创作则并

不合适，可见"骨法用笔"在人物画创作中体认水平高低的重要性。

而所谓"随类赋彩"，就是根据粉本小样上色彩的分类标记，如"工（红）""六（绿）""田（墨）""者（赭）"等进行平涂，这不需要太深的功力，所以往往由低水平的学徒承担，而高手则负责"骨法用笔"的勾线。当画家依据粉本，用精妙的骨线刻画出了形神兼备、物我交融的形象，赋色合于粉本的标记分类，构图又更合于实际的幅面，便达到了"气韵生动"。可知笔墨服务于形象，气韵又出之于形象。所以"宣物莫大于言，存形莫善于画"。以造型为中心的六法，这就是古典中国画的规范。在晋唐的人物画，以顾恺之、吴道子为示范，所有的画家都"见贤思齐""述而不作"地进行共性大于个性、个性尊重共性的创作。包括两宋的山水、花鸟画，虽然"六法"各条的具体内容有所变易，但以造型为中心见贤思齐、述而不作的原则不变。如李成、范宽、李公麟、黄筌等，示范了山水、花鸟画的规范，都是当时画家们见而思齐之贤。

这一时期的绘画，强调的就是"术业有专攻"的绘画之所以作为绘画的"绘画性"规范，又称"画之本法"，即使"万物理相通"，但诗文也好，书法也好，这些"画外功夫"都必须落实到绘画本身的规范上来，而绝不是用以削弱甚至取代绘画的造型规范。国学文化虽以儒学为根本，但绝非只有儒学而"罢黜百家"，尤其是道、释文化，对传统画学的意义更大，与儒学"和而不同"地互为补充，儒道互补，奇正相生，所以充满了可持续发展的活力。儒家作为正文化，好比开了一家粮食店，民以食为天，吃饭是第一位的，物质食粮如此，精神食粮也如此。而道、释作为奇文化，好比开了一家点心店和药店，天天吃饭不免单调，所以要吃点心，使生活更丰富多彩，更有趣味；人食五谷不免生病，所以要吃药，庶几祛病强身。物质食粮如此，精神食粮亦如此。反映在国画中，于是便有明清以降的现代绘画。

古典艺术以"美为造型艺术的最高法律"而拒绝丑，这个美不是生活美的复制，而是高于生活美，是一个高标的理想。它是从正面弘扬社会的

真、善、美,弘扬正气。但任何社会都存在假、丑、恶,所以现代艺术转而走向审丑,这个丑也不是生活的复制,而是不如生活、低于生活。它是从反面揭露、抨击、批判假、丑、恶,发扬了奇气。审美好比为和谐社会的建设锦上添花,审丑好比为和谐社会的建设锦上指垢。所以对于明清现代艺术的尚奇,必须置于国学的大视域来认识它的意义,奇是为了辅佐正,而绝不是取代正。离开了对于国学的奇正之辩,难免持奇斥正,成为只吃点心不吃饭,甚至只吃药不吃饭。古典艺术如《蒙娜丽莎》既是美的艺术形象,同时又是美的生活对象;经典电影中的"董存瑞",既是美的艺术形象,又是美的生活形象,是现实生活中军人学习的模范。现代艺术如《阿威农的少女》,虽是美的艺术形象,却不是美的生活对象;今天影视中的"许三多",虽是美的艺术形象,却不是美的生活对象,现实生活中的特种兵部队中,像"许三多"这样的士兵一定会被淘汰出去的。

现代艺术的价值观,是以个人为中心,解放个性,膨胀个人欲望,个人大于社会,个性大于共性。万历时陆深的儿子写了一篇文章,反对传统的节俭观,提倡奢侈观,认为节俭可使一人、一家脱贫致富,却阻碍了社会的发展,奢侈虽可使一人、一家变富为贫,却推动了社会的发展,有钱人不消费、不浪费,贫苦人便赚不到钱,消费了、浪费了,千千万万贫苦人便有了就业的机会。这一观念与个性的解放相互支持,成了晚明以降的社会风气。

它首先反映在绘画的功能方面,不再是服务社会,而是服务自我,用今天的话说,就是强调"实现自我价值"。古典的画家当然也讲自我价值,讲"舍我其谁",但这个自我价值是对社会的奉献,这个"舍我其谁"是讲奉献社会的责任。而现代的画家所讲的自我价值,就是我要从社会上得到更多的欲望,所讲的"舍我其谁"是这个社会上、这个行当中,我的本事天下第一。所以其绘画创作的目的即功能也有两种表现:一种如董其昌,作为既得利益者,用绘画作为休闲、自娱的手段,又称"以画为乐""翰墨游

戏",而不再是服务社会的工作,更不是如莫高窟画工那样"苦役"性质的工作。对社会,他通过沉湎于绘画取一种在其位不谋其政的"不作为"的态度,从而保障了个人的既得利益,但却加剧了社会矛盾的激化。一种如徐渭,作为未得利益者,用绘画作为泄愤、自娱的手段,不在其位而谋其政地折腾,使自我的欲望获得仇富、"偷菜"似的虚假满足,却更放大了社会的不稳定因素。如果说董其昌的"以画为乐"属于卡拉OK式的休闲娱乐,那么徐渭的"以画为乐"则属于打人吧式的泄愤娱乐,两者的共同点都是不再作为服务社会的工作,而是作为不务正业的奢侈的精神消费。而社会的矛盾,又在折腾闹事中加剧和激化。在董其昌们,通过不作为,虽然加剧了社会矛盾的激化,但却借以保障了既得的自我价值;在徐渭们,通过不断折腾的不安定因素,虽然也加剧了社会矛盾的激化,但却借以实现了虚假的自我价值。这样的功能,虽然是个人性质的,但在那个特定的时代背景下,也有它的社会价值,就是提供人们对于社会弊端的反思,从而改进之,就像通过吃药可以治疗人的疾病一样。所以,任何宣扬"与社会无关",而是纯属个人之事的艺术创作,实际上都有它的社会价值。

现代艺术的学术观,则由造型中心变为笔墨中心,形象则变而为程式。造型中心,强调的是共性规范;笔墨中心,强调的是个性独创。这一规范的颠覆同时又是创新,其依据是"万物理相通",诗画一律,书画同源,既然诗文、书法的道理与绘画是相通的、相同的,那么其具体的技术也可以是相通的、相同的,就可以用诗文、书法的技术来取代造型的技术。所以从此之后,中国画由绘画性绘画变成了书法性绘画、诗文性绘画,不仅强调以书法为基础,用书法来作画,更在画面上用书法大段题写诗文。

这也与文人们主导了画坛有关,那些叛逆了儒学的文人,从小致力于诗文、书法,却没有训练过造型,以自我为中心,进入画坛后便自然以自我所擅长的"画外功夫"作为"画上功夫",而颠覆了原先的"画之本法"。

"书法即是画法","画法全是书法",画上必须题诗,画家必须工诗。

如果一个画家不会作诗，不长书法，则其绘画的功力再厉害，如吴道子，如李成，如张择端，都不过是工匠而已。文人，成了画家群体的主流，而画家则被排斥到了画家的群体之外。

《文心雕龙》中有一段话："是以绘事图色，文辞尽情，色糅而犬马殊形，情变而雅俗异势，镕范所拟，各有司匠，虽无严郭，难得逾越。然渊乎文者，并总群势，奇正虽反，必兼解以俱超，刚柔虽殊，必随时而适用。若爱典而恶华，则兼通之理偏，似夏人争弓矢，执一不可以独射也。若雅郑而共篇，则总一之势离，是楚人鬻矛盾，两难得而俱售也。是以囊括杂体，功在诠别，宫商朱紫，随势各配。章表奏议，则准的乎典雅；赋颂歌诗，则羽仪乎清丽；符檄书移，则楷式于明断；史论叙注，则师范于覈要；箴铭碑诔，则体制于弘深；连珠七辞，则从事于巧艳。此循体而成势，随变而立功者，虽复契会相参，节文互杂，譬五色之锦，各以本采为地矣。"这段话从绘画与诗文规则相异又相通说起，认为即使在诗文中，不同体裁的要求也是既相通又相异的。绘画之所以为绘画而不为诗文，诗文中章表奏议之所以为章表奏议而不为符檄书移，根本上不是因为它们之间规则、要求的相通，而恰恰是因为相异。拘囿于各自的规则"兼通之理偏"，但逾越了各自的司匠，更会导致学科的"总一之势离"。郑燮的一幅竹子画，用书法写个个字、介字而成画，上面又用书法题了诗。它被作为画的示范，这是对画工的难题。但为什么不用它作为书之示范，要求刘墉也如此呢？又为什么不用它作为诗的示范，要求龚自珍也如此呢？以此为标准，张择端当然称不上是一个好书家，但以此为标准，岂不是颜真卿也称不上是一个好书家、杜甫也称不上是一个好诗人吗？

《文心雕龙》中的这段话，与陆机"宣物莫大于言，存形莫善于画"是一个意思，代表了国学对于"术业有专攻"和"万物理相通"的辩证认识。"术业有专攻"，但囿于本术业，近亲繁殖，其蕃不衍；"万物理相通"，但跨越了必要的界限，由马驴交配生出的骡，和由狮虎交配生出的"狮形虎"或"虎

形狮",在生物学上并没有积极的意义,这些"新物种"新则新矣,但生命体征上却有不可克服的缺陷,免疫力极其低下。这也是为西方的科学所证实的事实。

所以,从国学的立场来认识国画,就强调"术业有专攻"的一面,作为"画之本法",国画的基础是造型,这与从美术的立场来看国画并无分别,无非国画是用笔线、笔墨来造型,而西画是用素描、色彩来造型。至于形象中有主观的精神融入其中,这是中西绘画共通的。就像主食,中国人的"食为天"是淀粉,西方人的"食为天"同样是淀粉,无非中国人的淀粉是米饭、馒头、面条的形式,西方人的淀粉是面包的形式。舍弃了造型,国画不能称之为画,西画也不能称之为画;舍弃了淀粉,中国人没有了主食,西方人同样没有了主食,无论怎样创新,泥土总是不能作为人的主食的。而就强调"万物理相通"的一面,作为"画外功夫",国画的基础是国学,包括儒、道、释、文、史、哲,以及诗、书、印等;这与从美术的立场来看国画就大相径庭了。从美术的立场来看国画,作为"画外功夫"的基础竟成了英语、西方哲学、流行歌曲等。并不是说这些东西不能要,问题是必须要的东西没有拿到手,可有可无的东西拿在手里又有什么用呢?

对于不同学科之间规范的相异又相通的看法,以儒学为主导的正文化与以道释为主导的奇文化,是有所不同的。正文化持"和而不同"的观点,持正驭奇,守常求变,坚持相异之常又能容纳相通之变,不仅对画与书、与诗的关系如此,对中国绘画与外来绘画的关系也如此,对画家画的神、妙、能品与非画家画的逸品的关系也如此。汉、晋、唐时对外来绘画的包容、吸纳,唐、宋绘画对非画家画的逸品的评价,都是具体的例证。而奇文化则持"真理只有一个"且"真理就在我手里"的观点,持奇斥正,弃常主变,要用奇去改变正、取代正,有些近似于西方文化把自己的文化强加于人,要求用自己的模式去统一世界,坚持相通之变而且认为这不是变道而就是常道,而排斥相异之常,认为这不仅不是常道,也不是变道。不仅对

画与书、与诗的关系如此,对中国绘画与外来绘画的关系也如此。只承认用书法作画、用诗文题画的画,而不承认用画法作画、不题诗的画,只承认笔墨中心的逸品,不承认造型中心的神品,只承认中国画,不承认西洋画。明清时对外来绘画的排斥,对画家画神、妙、能品的贬斥,都是具体的例证。这是因为在正文化的主导下,读书人中以士人为主流,"士志于道",士人表率了天下三百六十行的风气,"行己有耻,博学于文",强调以相异为本,以相通为用,来做好各自的本职工作,所以"士为四民之首"。而在奇文化的主导下,读书人中以文人为主流,文要在我,但他们只知道"我之为我,自有我在",却不明白"画之为画,自有画在",反而以"我"为中心,认为"画之为画,不以有画在,而以有诗、书在"。文人表率了社会的风气,主宰了绘画的创作,"行己无耻,变其音节",强调以相通为本而排斥相异之本,改变了绘画的基本规范,所以说"文人无行","仗义每存屠狗辈,负心多是读书人"。

用国学的视野来认识中国画这一段近两千年的历史,与用美术的视野来认识这一段历史,所得到的认识是不一样的,这有助于我们了解国画的正与奇、常与变。过去陈师曾说"中国画是进步的",意思是从造型简略到造型精准,又到不求形似,是一个进化的过程,从低级到中级、高级、更高级的过程。本着这种由西方文化而来的"美术"的,而且是"进化论"的眼光,难免使国画最终走向消亡,如黑格尔所说的艺术让位于哲学,因为彻底抛弃形象的塑造是比不求形似更先进的绘画。今天的所谓"行为艺术""现成品艺术""观念艺术",岂不成了相比于"不求形似"更先进的国画?国学强调"明体致用"。"体"是万古不变的学问,《论语》《孟子》,两千年之后的今人还是要认真学习,它们永不过时,永不淘汰;但"用"是不断更新的学问,《九章算术》,在高等数学普及的今天,根本没有人再去学习它。同样,国画中的"体"也是万古不变的,不能抛弃的,但它的"用"是必须与时俱进的。明乎此,国画才可能在不断变化的过程中不至于变成不

是国画,甚至变成不是绘画。

我们知道,国学强调"正名",这个"名"属于常识的规范,名不正则言不顺,言不顺则事不成。美术强调的是变名,用吴冠中的话说就是拆除"围堵",要打破、推翻常识的规范,事才能不断地有新的成。那正名是不是不要变呢?并不是的,在体的问题上,要正名,要有规范,在用的问题上,要变名,要打破规范。吴先生的"围堵"说,我想是落实在针对今天大多数国画家对用的问题的认识上的,认为中国画的正名必须正在用上,这个用就是笔墨,而且是画在生宣纸上,书法性的、大写意的笔墨。从这个立场,吴先生的观点有他的道理,但如果因此而认为必须把体的正名颠覆掉,社会就混乱无序了。

正名也好,常识、规范也好,同一个学科,有些是有国际共同规范的,如交通问题,红灯停,绿灯行,这是国际共同的,有些是各国有各国的规范的,如英国左行即左去右归,中国则右行即右去左归,但这两种不同中仍有同者在,就是去、归必须分道而行,否则就要撞车。在国学中,本来没有"中国画"这一概念,只有"绘画"的概念,"中国画"的概念是世界开放之后看到了西洋画才提出来的。作为绘画,中国画也好,西洋画也好,它们的共同点就是形象的塑造,抛弃了形象的塑造,名不正、言不顺、事不成,也就不存在绘画。就像交通作为一个学科,红停绿行、去归分道是它的根本,抛弃了这一根本,交通也就不成为一个专职的部门。但中国画以笔墨造型,而且这笔墨是随时代而变的,西洋画则以素描色彩造型,它当然也是不断发展、流变的。就像中国右行,英国左行,中国人骑自行车而行,外国人驾小轿车而行,这是各国有不同的。吴先生从"美术"的立场,看到了中国画只允许骑自行车、不允许驾小轿车的弊端,但我们更应该从"国学"的立场,看到今天的绘画,包括中国画,在打破"围堵"之后,抛弃了去归分道、红停绿行,抛弃了形象塑造的更大弊端。仁也好,礼也好,"和而不同",这个"不同",就是可以允许闯黄灯,由个别人不遵守去归分道发展到

大家都不遵守去归分道,那就不是中国画还是不是可能存在的问题,而是绘画本身就不能再存在了。当绘画由上古的饰身、饰物变而成为绘画,这是一个"为学日增"的过程;当绘画由形神兼备、物我交融的绘画变而成为不求形似的、变形的绘画,这是一个"为道日损"的过程;当绘画由不求形似的绘画变而成为抽象的、行为的、观念的美术或称艺术,这是一个"损之又损,乃至于无"的过程,绘画已经完全没有了边界,没有红绿灯了,去归也不分道了,人人都可以成为画家、美术家,什么都可以成为绘画品、美术品、艺术品。我们可以设想,如果作为国剧的昆曲、京剧,也抛弃了国学的立场,而从"表演艺术"的立场来认识,走上大戏曲的艺术道路,而不再称为戏曲,更不称为昆曲、京剧,在大剧院中卡拉OK、卖对虾、插秧、开火车,那又将是怎样的一个状况?

在"国学"的范畴中,尤其在儒学思想的主导下,中国文化、中国画之"体""用"基本上是不变的,小变当然有,但不是近于颠覆性的大变。从晋唐人物形象之体到宋元山水、花鸟形象之体,从晋唐人物骨法用笔之用到宋元山水、花鸟笔墨、色彩之用,足以为证。但到了反儒学的思想占主导,即晚明以后的所谓"异端邪说",其体用发生了近于颠覆性但还不足以形成彻底颠覆的大变,形象之体由核心的形神兼备变成了程式的不求形似,而且由体变成了用,而笔墨之用则由服务于造型的变成了核心的,也即由用变成了体。进而门户被打开,西方的美术涌入,从近代一直到当代,西方的古典作风、现代作风、后现代作风,才真正对中国画形成了颠覆性的冲击。而在"美术"的范畴中,西方文化、西方绘画之"体""用"总是不断大变的,古希腊美术的体、用为中世纪所颠覆从此消亡;中世纪美术的体、用为文艺复兴所颠覆从此消亡;文艺复兴一直到古典派美术的体、用为现代派所颠覆从此消亡,一直到"绘画死亡"也就是"架上绘画死亡"。

但儒学本身也不是铁板一块,它既能包容其他各家的学说,当然也会借鉴其他学说来创新、变化自己。从一分为二的大原则,过去的说法分为

君子儒、小人儒。什么是君子儒呢？就是志于道的士人，天下为公，克己毋我，以立德、立功包括旨在弘扬立德、立功的立言为重，所谓以天下是非风范为己任，以德为本，以才为辅，不过，其弊端是容易沦为迂腐。落实到绘画，就是士人画。什么是士人画呢？就是坚持绘画之所以为绘画，画之为画以有画在，非以有诗书在的"画家画"。所以，士人画与画家画是根本一致的，不仅同中国的画家画一致，同外来的画家画也一致。我们看李成、李公麟的画，被称为士人画，它与张择端、吴道子、曹仲达、大小尉迟，大大小小的中国的、外国的画家、画工、工匠的创作，在本质上完全一致，但在内涵上更富于高雅的气息。而这高雅的气息，绝不是通过颠覆张择端、王希孟们的画家画的基本原则来实现的。

什么是小人儒呢？就是志于文的文人，贵在有我，纵己唯我，以立言，尤其是旨在表现自我价值、个性才华的立言为重，所谓不出头地岂不冤哉，以才为本，德薄之矣，不过，其长处是可能崛起奇杰。落实到绘画，就是文人画。什么是文人画呢？就是与画家画有本质差异的，坚持绘画之所以为绘画，不应该以有画在，而应该有诗书的画外功夫在。所以，文人画登上画坛，必然反对、排斥画家画。我们看士人画登上画坛，并没有反对、排斥画家画，李成、李公麟不排斥，苏轼也不排斥，他画不好画家画，自认是心识其然而不能然，有道而无艺，心手不相应，是不学之过，而不是创新之功。而文人画登上画坛之后，便开始抨击画家画，认为画家画不过是低俗的工匠之事，是客观的再现，与照相机争功，只有工艺的价值没有艺术的价值，就像今天有人抨击刘翔、王军霞没有文化，不过是与摩托车争功一样。只有撇开形神兼备、物我交融形象塑造的画之本法，不求形似才是真似，才是主观表现的高雅艺术。

所以，以君子儒为支持的画家画，是大多数绘画的从事者可以积劫而成的正宗大道，但也可能使少数人沦于为画之本法所拘而缺少新意。以小人儒为支持的文人画，是少数绘画的从事者可以一超直入的奇径小道，

却可能使大多数人因没有画外功夫而沦于"荒谬绝伦"。这就是由审美而审丑,即审判、抨击丑,进一步发展成为赏丑的内在理路。

这里有两种创新观,一种是国学的创新观,一种是西学的美术的创新观。国学的创新观,主张"周虽旧邦,其命维新","旧邦"而不摈斥"维新","维新"而不摈斥"旧邦",也就是坚持传统的创新;西学的美术的创新观,主张"破旧立新,以新代旧",所创的新,必须是前人所没有的,别人所没有的。拿京剧来说,程砚秋唱《锁麟囊》,李世济、张火丁也照着唱《锁麟囊》,前辈大师用西皮、二黄唱京剧,后代即使新编的剧目也用西皮、二黄唱京剧。这里有没有创新呢?有的,但很小,体上不变,用上小变,共性大于个性,个性的创意体现在对共性规范的遵守、运用之中。唐宋画家创新,或照着大师的经典按图施工,或用黄筌、李成的技法"新编剧目",大致上便属此例。但有人有意见了,创新就要画别人没有画过的题材,用别人没有用过的技法。原子弹别人已经造出来了,我们再造它还有什么意思?除非我们不用浓缩铀、不用轻水反应堆,而是用煤炭、稻草造出一个原子弹来,那才叫创新;或者虽然用浓缩铀、轻水反应堆,但技术上超过美国,造出一个威力更大的原子弹才叫创新。同别人的技术一样,造别人也有的东西,而且不如人家,那叫什么创新?于是,有的科学家就去研究茶叶蛋,美国是没有的,其他国家也没有,只有我们中国有,而且水平世界第一。这当然也是一种创新,但两种创新的价值,尤其对于文明可持续发展的价值,何者更大呢?

所以,在"国学"的范畴中,中国画的创新大体上经历了三个阶段,也就是有三种方式。一种是晋唐的人物画,其前提是"按图施工",集体创作,而以形象塑造为中心,笔线为最重要的造型手段。其创新就是用个性的笔线去画共性的、经典的图像,好比李世济、张火丁,各人用自己的个性音色去唱程砚秋的《锁麟囊》,唱得过程砚秋有价值,唱不过程砚秋也有价值。又好比奥运会的长跑运动员,用自己的长跑技巧去冲刺王军霞的

5 000米纪录,破得了她的纪录有价值,破不了她的纪录也有价值。一种是宋元的山水、花鸟画,其前提是外师造化、中得心源的个体创作,同样以形象塑造为中心,但以笔墨(勾、皴、染)或色彩(没骨渲染)为最重要的造型手段。其创新是用经典的笔墨、色彩技法去画个性发现、提炼的图像,好比用西皮、二黄新编剧目,如张火丁的《江姐》,在新的剧目中传承、弘扬程派的唱腔。又好比用王军霞的技法去跑1万米、3 000米,创造了新项目的纪录有价值,没有创造新项目的纪录也有价值。一种是明清的文人画,其前提是擅长书法、诗文的个体创作,而以笔墨为中心,形象则化为不求形似的程式符号,以服务于笔墨的抒写。其创新是用个性的笔墨抒写个性的图像符号,好比才旦卓玛之唱《北京的金山上》、胡松华之唱《赞歌》、马玉涛之唱《马儿你慢些走》、郭兰英之唱《南泥湾》,技巧、图像都是自己的,不是别人的。又好比吉尼斯的竞赛,新、奇、特、绝,技巧、项目都是别人没有过的,一支歌唱红一个人,一个人一辈子唱这支歌,别人唱这支歌得不到承认,他唱别的歌也得不到承认。进而到了"美术"的范畴中,在"泯灭艺术与非艺术、艺术品与非艺术品、艺术家与非艺术家的界限"的观念下,美术,包括中国画,但却不包括美声、京剧,从形式手段到图像内容,创新成为不断地否定传统的共性,不断地否定自己的个性的反持续性。就像流行歌手,必须不断地推出新专辑,否则就会被淘汰。但唱歌还是唱歌,尽管它也加入了舞蹈等元素,仍然叫唱歌,而不是画图,不是开火车。美术,包括中国画却不一样了,尽管其中仍有雕塑、画图等元素,但不再叫美术,不再叫中国画,而是叫"艺术",叫"现代水墨",因为其中还有影像、音响、行为、观念、爆炸、插秧、卖虾等元素。"艺术"就好比"水果",本是一个笼统的概念,不是一个具体的概念,艺术中包括了雕塑、绘画、音乐、舞蹈、京剧等具体的概念,就像水果中包括了苹果、葡萄、香蕉等具体的概念。但"当代艺术"的"艺术"却不是一个笼统的概念,而是一个具体的概念,这就好比有一个具体的水果,它既不叫苹果,也不叫香蕉,而就是叫

"水果"。这就成了荒诞、恶搞。它使包括中国画在内的绘画、美术进入了全民娱乐的狂欢。狂欢是不讲节制的,没有边界的,是西学的专利。国学则讲究"礼","非礼勿视,非礼勿听","乐而不淫","温柔敦厚"。西哲有言:"上帝要他灭亡,必先使他疯狂。"所以西方文化由弱而强,由强而狂,狂是其达到巅峰的亢奋状态,同时又是死亡的先兆,一个文化死亡了,另一个与其没有关系的新文化便取而代之重新兴盛起来。中国文化则始终强调生生不息的、和谐的可持续发展,又称科学发展。换言之,国学概念中的国画创新,讲的是传承式超越,注重经典传承的晋唐宋元画,超越了李成、李公麟有价值,超越不了李成、李公麟同样有价值;注重个性独创的明清文人画,超越了石涛、"四王"有价值,超越不了石涛、"四王"就没有价值。而美术概念中的绘画,包括国画创新,讲的是出新,不仅出前人所没有过的新,更出昨天的我所没有过的新,而不是超越。所以,杜尚把小便池搬到展览厅中,给"蒙娜丽莎"加小胡子,每一次都不是超越而是匪夷所思的出新,不超越他没有价值,超越了他,把大便池搬到展览厅中,给"蒙娜丽莎"加大胡子,同样没有价值。最终,就是把美术、绘画包括中国画,出新成不是美术,不是绘画包括中国画,而是"艺术",直到连"艺术"也不是而让位于如黑格尔所说的哲学。与西谚的"死于疯狂"相对应,中国也有一句谚语"死于安乐"。正如西方人绝不会把不思进取的"安"看作是欢乐,中国人也绝不会把不加节制的"狂"看作是欢乐。

2010年1月12日的《环球时报》上有一篇《港剧为何热拍"坏女人"》的文章,指出当前的港剧中,"做好事,说好话,存好心"的"好女人"被认为是"太假",而各种"争宠、吸毒、整容"、"勾心斗角"、穷凶极恶的"坏女人"则被认为"现实又真实",被奉为现实生活中的"偶像"。红色经典的《狼牙山五壮士》是审美,提供了现实生活中的偶像;多年前温兆伦演的《义不容情》中的大反派,是审丑,观众们恨得"咬牙切齿",认为他是"衣冠禽兽的代言人",最终作为反面教材引导现实生活中的人们追求真、善、美;"但到

了今天,坏女人们却在银幕上驰骋纵横,让一众纯正面的女主角显得苍白无力"。"香港电视剧已经有了半个多世纪的历史,观众们已经对单纯的正义战胜邪恶的故事感到乏味了,审美趣味更多地放在了人物的真实性上。这些缺点明显,有时甚至凶残自私、唯利是图的坏女人受人追捧,一方面因为她们坏得有血有肉,不再千人一面,另一方面也反映出现代社会急功近利的心态,人们心底阴暗的诉求在选择影视作品时暴露无遗,真善美反倒成了老生常谈,被指为虚伪"。究竟是社会风气改变了艺术的追求,还是艺术的"创新"改变了社会的风气?我想这是一个双向的互动关系。而类似的颠覆,在艺术、美术范畴的国画、绘画,或者既不叫国画,也不叫绘画,而叫"当代艺术"的"创新"中不也存在吗?2010年1月25日的《东方早报》上报道了一位当代艺术家的观念:"我一直对规范的东西没有太大的兴趣,我喜欢的是人性的艺术,而不是人格的艺术。"人性是不分善恶的,人格则是用规范去抑恶扬善,所以,否定人格的"人性艺术",往往沦于抑善扬恶的"坏女人"。我们看古典的艺术,以社会的人格去弘扬人性中的善,看现代的艺术,以个性的人格去批判社会中的恶,其间虽有不同,各有利弊,但都表现出对于理想的追求。而基于西方当代文化观念的当代艺术,否定了人格的意义,追求"真实"的人性,往往把人性中真实的恶给发扬了起来。如塞格林《麦田里的守望者》中的主人公霍尔登,逃学、吸毒、酗酒、乱性,离经叛道,没有理想,对道德的疏离感,对社会的不信任,作为"垮掉的一代"的典型,引导年轻人把阅读《麦田里的守望者》作为一种"成人仪式",人性失去了人格的规范,文化、文明又将如何呢?我曾说,孔孟的学说好比米饭,是古典文化的思想纲领;李贽、尼采、叔本华的学说好比杜冷丁,是现代文化的思想纲领,有助于治疗霉变米饭导致的疾病,解放社会对于个性的桎梏,但个人奋斗的极端,却可能导致希特勒那样的狂人。而《麦田里的守望者》,好比可乐、汽水,不妨看作是当代文化的"无思想纲领",美国两个"无目的"的惊天大案,刺杀约翰·列侬的查普曼和

刺杀里根总统的欣克利,都随身带着《麦田里的守望者》。同样是"四大皆空",在人格的规范下引导人性空恶而向善,尽管这善可能是虚伪的;而颠覆了人格、理想的规范,在人性的真实下引导人性空善而向恶,尽管这恶可能也是真实的。

传统国画讲求人品与艺品的统一,是健康的人品与审美的艺品的统一,西方现代艺术则以不健康的人品与审丑的艺品相统一,光环的艺术下往往是不健康的,甚至是"肮脏"的品行,是以审丑为审美,以不统一为"统一"。这样的"统一",其根基一定是不稳定的,难以持续发展的。

在世界文明中,只有中华文明五千年荣光无尽,而从古印度、古埃及、古巴比伦、古希腊、古罗马到近现代的法国文明,都一个又一个地此起彼落,消亡了,中断了。那么,对于中国画的科学发展,我们究竟应该从"国学"来认识呢,还是从"美术"来认识呢,或者兼而有之地来认识呢?

<div style="text-align:right">(2010年)</div>

附二：
国学与国画

我曾撰文《国学中的国画》，以为从"国学"来认识国画，相比于从"美术"来认识国画，对于传统的文脉可以获得更确切的把握。那些把用毛笔在宣纸上作画认作国画者，大多是从"美术"所得出的认识。我这里再次以《国学与国画》为题，从认识国学来帮助认识国画，又从国画来形象地认识国学。

什么是"国学"？各位专家的课题都是讲某一方面，如《周易》《红楼梦》《论语》和诗词等。这当然是国学，是马，但白马又非马，所以又不是国学。

国学，是西方文化传入之后才有的一个名词。它是相对于西学而言的，所以又称汉学、中学，如张之洞的"中学为体，西学为用"。就像国画，也是西画传入之后才有的名词，相对于西画而言。汉唐的壁画，宋元明清的卷轴画，明清的版画，无论画在绢上的，纸上的，皮纸上的，宣纸上的，生宣上的，熟宣上的，都属于国画。这是从国学的范畴而论。但今天从"美术"的角度来认识国画，又成了区别于壁画、版画的一个画种，专指卷轴画。而发展至今，国画用镜片的形式，卷轴的形式也用得越来越少了，又专指用毛笔在生宣上作的画。如果是用毛笔在绢上、熟宣上作的画，算不算国画呢？我们看2000年前后的专业报刊，那叫"工笔画"，而不是"中国画"。所以说，从国学来认识国画，更注重文化的内涵；而从美术来认识国

画，更注重的是形式技法，甚至是工具、材料。进入民国之后正式使用"国学"一词，意指中国的传统文化。西方学者中也有研究中国传统文化的，则称"汉学"。其主流，当然是汉族的传统文化。

具体而论，便是经、史、子、集四部。"经"即儒家的经典，四书五经、十三经等，是治理天下，维系中华民族文明创造的指导思想，全社会的道德规范；"史"为治理天下，中华民族文明创造的社会实践，《史记》《资治通鉴》等；"子"为中华民族文明创造的辅佐思想和物质实践，如诸子、科技、农业、音乐、舞蹈、艺术、书画等；"集"为文人士大夫个人的诗文著述，重在抒发个人的见解、情感。社会的大于个人的，所以"集"排在最后。思想的大于物质的，包括主导的思想大于辅佐的思想，所以"子"排在第三位。主导思想的理论大于其实践，所以"经"排在第一位，而"史"排在第二位。至于"子"部中的书画，发展到了明清，已不再侧重于服务社会，而同诗文一样更多地表现为个人的需要和诉求；而"集"部中的不少文字，尤其像苏轼的集中，有不少是为社会而作，而绝非仅止于个人的情感发抒，所以两者的位序并不太恰当。这是因为任何分类排序，总是不可能截然分明的缘故。

今天，西学遇到了危机，国学的优点为全世界认同，孔子学院广受欢迎。于是国人欣然而喜，认为国学全是优点、西学全是缺点。这与清末西学传入，中国挨打，国人认为国学全是缺点、西学全是优点差不多。其实，任何一种事物、文化，没有十全十美，也没有十恶不赦。

中华文明五千年延续不断，足见国学之优点；但近代中国落后挨打，又见其缺点。且任何事物、文化的优、缺点，还是视具体的时间、地点、条件、对象而言的，台风对闽浙沿海是危害，对上海却带来了凉快。所以，我们不能像当年盲目地推崇西学、否定国学那样盲目地推崇国学、否定西学。

对国学的理解，也不能认为我的准确，他人的错误。有一次与朱维铮先生交流，当时于丹说《论语》红遍全国。朱先生认为于丹对于《论语》的认识是错误的，至少是不够的，要让真正懂得《论语》的人来说《论语》，就

是排到一百多位也轮不到于丹。其实,任何人对《论语》的认识都不一定是准确的,包括《论语》本身,也不一定准确地表达了孔子的思想。每年高考都有这样的案例见诸报刊,语文试卷中有一段今天某文学家的文章,要求分析文章的中心思想,给出了A、B、C三个选择项。结果让作者本人来选,他选的是A,而标准答案是C。今人说今人尚且如是,两千年后的我们来说孔孟当然更是如此。包括今天我讲"国学与国画",也只是我个人的认识,与国学、国画的本意不一定完全相符。俗话说:"夏虫不可语冰,朔漠不识舟楫。"由于时空的隔阂、文化背景的不同,我们更不可能完全准确地理解古人的思想。又说:"言为心声,书为心画。"意为一个人所讲的内容、所写的文章,不一定是其真实思想的表达,只有其讲话的声调语气、书写的笔迹,才是其思想的真实表达。而我们已不可能听到孔子的声音,也看不到他的笔迹,仅从印刷的文字内容,显然不可能认识真实的孔子。"我注六经"和"六经注我",皆非真的六经。对此,《孟子序说》中说得非常清楚,孔子之道,他的弟子也不能"尽识","皆得其性之所近",其后离散,又各以其所能授弟子,"源远而末益分",拷贝大走样,这不过一百年间的事。何况至今两千多年?

而正因为有对于原意的不同理解,使原意变得不是原意,所以国学是与时俱进的,而并非一成不变的。国学也好,西学也好,任何学说,无非是讲怎样做人即价值观和怎样做事即创新观的两个问题。我们着重从国画来认识,以国学来认识国画,以国画来认识国学。因为,今天文化大发展大繁荣,而最先得到关注的是国画,包括书法。辛亥革命100周年,建党90周年,用文化的形式来庆祝,最热闹的正是国画和书法,从中央到街道,各种书画展热闹异常,势头和影响远远盖过唱歌、写文章等形式。如果说在"美术"的范畴中,国画是区别而又相关于油画、壁画、版画、年画、连环画的一个画种,那么在"国学"的范畴中,国画便是区别而又相关于文学、雕塑、建筑、书法的一种文化形态。

《孙子兵法》中说道"奇正相生,其用无穷";太极图中有阴鱼和阳鱼;一天有白天和黑夜,一年有四季,尤以夏热冬冷为极端;《红楼梦》中特别提到天地有正、奇两气,秉于万物而各有不同,秉于人也各有不同。国学也是有正有奇,相为交替的。国学的正气期,以正驭奇,发展而为以正斥奇,到了奇气期则以奇斥正。

我把国学分为古典、现代两个时期。当然其中互有交渗,不是断然两截,河井不犯。古典期为上古三代到明中期。以士人为四民之首而表率天下的是非风范,即怎样做人的价值观。孔子、孟子、韩愈、苏轼等都是士人,是读书界的主流,所以士为四民之首,被简单化为读书人为四民之首。其实,扬雄、李白等读书人并非士人,而是文人,是不能以他们来表率全社会风气的。从"大道之行也,天下为公""克己复礼""毋我归仁"甚至"杀身成仁",可知做人就是为了别人,为了社会作奉献直至牺牲。"达则兼济天下,穷则独善其身。"读书人学而优则仕,目的是登上一个为天下人服务的平台,才能实施天下为公的理想;天下无道,就不做官,隐居到山林里去修炼完善自己经济天下的本领,等待时机出山。像诸葛亮高卧隆中并不是超然世外吃喝玩乐,而是定天下三分;陶渊明采菊东篱下而猛志常在;王蒙隐居青卞山,元亡后便出仕明朝等,这叫"修身、齐家、治国、平天下",一切都指向为别人、为社会作奉献。范仲淹讲"居庙堂之高则忧其民,处江湖之远则忧其君","先天下之忧而忧,后天下之乐而乐"。当官的要为老百姓考虑,当老百姓的要为当官的考虑。君臣、父子、夫妻、兄弟、朋友,无不为对方、为别人考虑,而不惜牺牲自己。如果为自己考虑,不为别人、社会考虑,甚至为了个人的利益损害别人、社会的利益,那是可耻的。这叫"行己有耻",是做人的原则,我们可以称作"人格",是人区别于动物的标志。我们读文天祥的《正气歌》,只讲正气的人格,是不给奇气的人性一点地位的。

但是,人作为动物,必然有自私的人性,又叫情、人欲。真实的人性,

其中有善又有恶,人格则扬善而抑恶,所以是虚伪的,与人性是有冲突的。孔融争梨,为人格所指斥,却是人性的真实;孔融让梨,为人格所推崇,却是人性的虚伪。怎么样平衡两者的关系呢?"发乎情,止乎礼。"像孔子就说,人都是追求富贵的,如果一个人讨厌美食华服,就没有人性,是不可能同他谈论道理的。但天下无道,富贵是可耻的,宁可安贫而乐道。

不过到了朱熹,倡导"存天理,灭人欲",只要为人之人格,不要为己之人性,这就走了极端,它固然压制了人性中的丑恶,但也扼杀了人性中的性灵。就像《水浒传》中的张天师在伏魔殿贴上封条,把邪恶与性灵一并遏制了。

在这样的价值观支配下,古典期的国画,从晋唐宋元到明中期,包括三代、两汉,为什么画、画什么,都强调的是"成教化,助人伦",人物画则忠臣、孝子、功臣、烈女。《女史箴图》《历代帝王图》《中兴四将图》等,包括敦煌壁画中的本生故事、佛传故事、因缘故事,无不是教人以忠孝节义,教人向善,教人为社会、为他人作奉献甚至牺牲。包括山水画、花鸟画,也强调"林泉高致""君亲之心两隆""粉饰大化,文明天下",教化全社会以向往真、善、美,以构建人与社会的和谐、人与自然的和谐、个人内心的和谐。

由士人所表率的怎样做事的创新观,则强调"见贤思齐""述而不作"的规范,不以规矩不成方圆。君子有三畏:畏天命,畏圣人,畏大人之言。做人如此,做学问更如此。任何事情,其学科的规范都是由历代的智者、能者、圣人、大人所确立的,他们也并非凭空创立,而是总结了更前人的经验教训而确立的。如神农尝百草,不是一个神农,而是千千万万的神农,最后确立了用药的规范,当然后人要遵循它,不必重新开始尝试。在遵循规范的前提下来适当地调整它,这就是创新。包括孔子尝为委吏,即仓库的保管员,"出入当而已矣",按账目的规范做得清清楚楚,而不是乱搞一套新的管理方法,以不似为真似,以账目混乱为账目清楚又尝为乘田,即饲养员,"牛羊茁壮长而已矣",按养牛养羊的规范把牛羊养得非常茁壮,

而不是另搞一套,把牛羊养得很瘦弱或把牛养成猪牛兽,把羊养成鸡羊兽。这就叫"术业有专攻",又叫"博学于文"。"博学",指世上的事情有三百六十行,"文"指每件事情的规范条理。无论做什么事,都要按照这件事的本质规范去做,去创新,而不是自己想出一套新的办法,去颠覆它的本质规范。

这样的创新观,使国画从魏晋开始正式成为一个学科,"怎么画"有了它的规范,这就是"六法"。六法的本质,作为"画之本法",是"应物象形",即形象的塑造,今天叫"造型","存形莫善于画"。其前提是"传移模写",即按照前人经典作品的粉本、小样按图施工。同样,这个经典作品并非前人凭空创造,它也是在更前人的作品基础上进一步完善而确立起来的。此外的"骨法用笔""随类赋彩""经营位置",都是围绕着这个本质和前提而展开的。它所针对的,不是具体的形式,更不是特定的工具材料。

这笼而统之的"六法",具体化便成为"体"和"样",顾、陆的"密体",张、吴的"疏体",张僧繇的"张家样",吴道子的"吴家样",周昉的"周家样",以及宋代的黄徐二体、三家山水等。大家都照着他们的样子画,大同小异,所以我们称作"共名的美术史",就像京剧中的梅派、程派等。

其创新主要体现在不断地重复、完善,提升共性的规范和功力,通过高超的规范运用,最高超的、与众相同而又出类拔萃的便称作"经典",后人便继续演绎这些"天下为公"的经典。谁也不会说,吴道子画得这么好了,我偏不照他画,吴道子用的技法我不用,吴道子画过的题材我不画,"见贤思避",而是毫不犹豫地"见贤思齐"。有一个张融便说过,"二王"写得那么好了,我偏不照他们的样板写,我要写自己的,"不恨臣无二王法,恨二王无臣法",结果,书法史上并无张融的位置。王墨等的泼墨,也仅仅被列为"逸格","非画之本法",张彦远则称为"不谓之画"。

为社会的、讲规矩的国画,必然是真、善、美的。真,就是以真为师,以生活为源泉。以真为师,不是同真实一样的复制,虽然我们称它为"写实"

"再现",其实是向高于真实拉开距离,比真实更美、更典型,使画面的形象"一洗万古凡马空","不知人间何处有此境"。所以,画以真为师,但并非以真为贵,而是以高于真为贵。否则的话,"岂曰画哉?"善,当然是指教化社会大众的向善而言,不仅包括人物画的忠孝节义,也包括山水画、花鸟画的和谐优雅,涵养人们积极向上、热爱生活的精神。美,则指画面的形象一定是美的,如同西方莱辛所说,古典的造型艺术以美为最高法律,而拒绝丑的形象。

从明中叶开始,国学步入了现代期。朱维铮先生认为从这时开始,中国"走出中世纪"了。西方现代文化的思想领袖尼采、叔本华,倡导个人意志。国学文化的思想领袖从王阳明的心学到王艮的泰州学派再到李贽的"异端邪说",倡导人性大解放,关照的是个人的欲望,包括物质和精神的欲望。这时的读书界,主流不再是士人,而成了文人。"明三百年养士之不精","何文人之多"。

文人与士人虽然都是读书人,但两者怎样做人的价值观不同,昔人评李白(文人)与苏轼(士人)之异,认为"太白有东坡之才,无东坡之学"。才者,吟咏诗文的才情;学者,经济天下的学养。士人虽然也作诗,不少士人甚至作诗比文人还好,但有没有"学"是区分两者的标志。明清的许多读书人,大都有才无学,所以不是士人而是文人。

文人的价值观是自我中心,表现自我,实现自我价值,张扬个性等。上帝死了,个人的意志就没有约束;"打倒孔家店",揭去伏魔殿的封条,个人的欲望就没有了约束的底线。其好处,是人性中的性灵得到了解放;其弊端,是人性中的邪恶也获得了放纵。文人是只讲人性的真实,不讲人格的善恶的。人性的邪恶也好,性灵也好,都是真实的,天经地义的,不能压抑。既不能压抑人性中的性灵,也不能压抑人性中的邪恶。《红楼梦》中虽然同时讲正、奇两气,有别于《正气歌》的只讲正气,不讲奇气,但它更倾向于张扬的却是奇气,认为通过对奇气的张扬,才可能颠覆正气对人性的

压抑,当然,它所反对的是对人性中性灵的压抑。不过,其实《红楼梦》所讲的是正气和戾气,但我必须把它改作奇气。因为,在许多人的心目中,戾气是个贬义词,不知《红楼梦》却是把它作褒义词用的,其中的主角贾宝玉,便是秉天地之戾气而生的,所以他反正统,反专制腐朽。可见,正、奇本无褒贬,必须视时间、空间、条件、对象而定其该褒还是该贬。

李贽认为,人生非常短暂,所以人活着就应该为自己,享受美色、美食等各种人欲,像尧舜一辈子为他人、为社会而活,辛辛苦苦,那是白活了一辈子。这就是"人贵适己"。所谓"人不为己,天诛地灭"。袁中郎更有人生"五大真乐""三大败兴"之说,"恬不知耻"地享用美色、美食、美居、美声、美景就是快乐,享受不到就是苦恼,"而国破家亡不与焉",更遑论苍生的涂炭、他人的饥寒!这与张爱玲在中国抗日战争胜利前夕,希望战争一直打下去,以便与胡兰成继续"幸福"的爱情生活,"恬不知耻""全无心肝",何其相似!如此地生活,到老年"家产荡尽","乞讨生活",不留一分遗产给子孙,才是最大快乐。而留下大笔遗产,人死了,带不走,那是最大的遗恨无穷。

文人当然也追求当官,在他们的心目中,当官不是服务社会的最好平台,而是使自己可以过上"出人头地"的好生活,用李白的话说就是"白玉雕鞍象牙床",用徐渭的说法就是"白马银鞍"。但袁中郎、袁子才一旦当了官,却感到原来当官是要为他人服务的,个人的自由被严重限制了,所以为了更自由地享受人生,便辞官不干。

文人当然也有标榜隐居以示清高的,但他们并不是隐居在山林里过清苦的日子去修炼自己,而是隐居在花花世界的市井里、园林里,过奢侈的生活,诗酒声色,寻欢作乐。

像董其昌当了大官,当时天下大乱,朝中多有纷争。他却漠不关心,一到朝中发生争执,为了保证自己的个人既得利益,便告病回老家,在美屋、美景、美女的声色环绕中吟诗作画,恍若天下无事,是谓"达则超尘脱

俗"。而徐渭千方百计要当官,最终没有当上,自己的欲望没有获得满足,便不断地折腾闹事,卒至心理扭曲而发疯杀人,是谓"穷则愤世嫉俗"。

因为以个人为中心,而不再以天下为中心,所以,清移明祚,不少风雅的领袖为了继续过个人的好日子,便投顺清朝。这在以前的读书界是从来没有过的,所以清朝统治者颇为震惊,在修史时专门列了一个《贰臣传》。什么都可以出卖,是不少文人获取个人利益的常有表现,是为"士风大坏""文人无行"。

当然我们也要看到个性解放好的一面,这便是性灵的解放,艺术的创作更具有个性了,更自由多彩了。

在这样的价值观支配下,为什么画?画什么?国画的功能更注重自娱,董其昌说的是"以画为乐",而不再是"身为物役",不再是服务社会的劳役。董其昌等的"以画为乐"类似于卡拉OK,排遣寂寥,抒发性灵。徐渭等的"以画为乐"类似于打人吧,排遣不平,发泄愤怒。山水画、花鸟画、仕女画大盛,都是个体玩赏化的,性灵化的,而不是社会教化的。当然,它传到社会上也会产生教化的作用,使人们感到人活着就是应该为了自己享受生活,孔融争梨,不择手段,而不要孔融让梨,去管他人、管社会了。

文人做事的创新观,是强调个性,所谓"治史忌出诸己,为文(诗文之文,非经济之文)贵出诸己"。这是我几十年前看吕思勉先生论文史之异时所读到的。所谓"自有我在""无法而法""我用我法"等,是创造个性风格的必然选择,与经典风格的创造讲求"见贤思齐""述而不作"判然相异。通过颠覆、质疑经典的共性规范,探索、独创并不断地重复、完善、提升个性的规范和功力,创造与众不同的个性风格和成就。别人写过的内容我不写,别人用过的文法我不用,"陈言务去",在文学史上,性灵派和复古派的争论,最后性灵派取胜,在文学史上大放异彩,甚至从根本上颠覆、解构学科的规范,更足以成为振聋发聩的创新。"博学于文"于是变为"变其音节",一如"行己有耻"变为"恬不知耻"。

国画的创新观同样如此。怎么画？石涛说："古人未立法之先，不知古人法何法？古人既立法之后，便不容今人出古法。"遂使今之人不能"出人头地，冤哉！""南北宗，宗我耶？我宗耶？我自用我法。""无法而法，乃为至法"。他要"笑倒北苑，恼杀米颠"。"画之本法"的前提"传移模写"固然不在话下，本质"应物象形"也被颠覆，只有"不似之似"才是"真似"，弃物而写我取代了以生活真实为基础的物我交融，舍形而取神取代了以存形为基础的形神兼备。甚至，"画之本法"也被"画外功夫"所取代，尤其是书法，成了国画的基础，画出来的不是好画，写出来的才是好画，"书法即是画法，画法全是书法"，绘画性的绘画从此变为书法性的绘画。画之为画，非以有画在，以有书在，还有以诗在。画之面目，不能揭画之须眉，而必须揭书之须眉；画之腹肠，不能安画之肝腑，而必须安诗文之肝腑。从此，国画不再是单纯的画，而成了诗、书、画还有印的四合体。虽然唐宋画也有"书画同源""诗画一律"之说，但其"画之为画，自有画在"，技进乎道，然后与书之理法同，与诗之意境通，以不同而同。这就是术业有专攻、万物理相通与取他山之石为我山之玉的差异。人喝牛奶，目的竟不是为了更好地滋养人之所以为人而不同于牛的身体，而是为了把人变成接近于牛。

由于颠覆了国画作为学科的规范，所以创新就更便于个性的独创。出类拔萃的小跨度创新，像敦煌莫高窟中三十几幅西方净土变壁画，大同小异，从此变为与众不同、特立独行的大跨度创新。像同为松江派，陈继儒与董其昌决然不同，同为正统派，王时敏、王鉴、王原祁、王翚也决然不同，同为扬州八怪，更是一人一个性。共名的美术史从此变为异名的美术史，经典的创新则变为个性的创新。

为个人而不讲基本的共性规范，或只讲个性的新规范的国画，必然是不真、不善、不美的。这个问题，同假、恶、丑有不同，但也只有一步之遥。不真，即不是以生活为源泉，当然，每一个人都会看到生活真实，但此际的画家并不像唐宋画家那样深入生活真实。包括石涛的"搜尽奇峰打草

稿",陆俨少先生认为"不过大言欺人",浮光掠影而已;郑板桥的"胸无成竹",与文同"胸有成竹"对真实竹子的观察、把握不可同日而语。他们对于国画的创造,以笔墨为中心,而不以形象为中心,而对形象的创造,也不以真实为师。当然这也是一种真,不真之真,乃为真真。不善,当然并不等于恶,而是指他们的创造不是为了教化、服务社会,而纯粹是出于个人的"以画为乐"需求,旨在自我价值和自我表现,是个性化的、性灵化的。当然这也是一种善,人欲即是天理,包括人欲中的心魔和性灵都是天经地义的,它不是人格之善,而是人性之善。不美,是指形象不如生活之美,甚至表现为丑,用董其昌的理论:论形象之优美,画不如生活;论笔墨之精妙,生活绝不如画。这种不美,包括丑,当然也是一种美,但不同于唐宋古典画高于生活真实的美。古典国画的审美,艺术美与生活美相一致,以高于生活美的典型体认了生活美的理想,使人追求之,如精神之食粮,涵养人们积极向上的精神。现代国画的不美甚至审丑,艺术美与生活美相反,以不如生活美的个性体认了生活美的反动,使人惊醒之,去改革生活真实的弊端,如精神之药物,涵养人们正视生活丑的精神,但一旦当人们把药物当饭吃,改革生活丑的精神便变成了追求生活丑的畸变。当然,人食五谷,有时而病,积极向上的精神也可能导致人们无视生活丑的存在。

现代国学、国画"恬不知耻"的价值观和"变其音节"的创新观,对古典国学、国画的冲击所造成的弊端,在明末清初被李日华、顾炎武等努力抵制,但大势所趋,江河既倒,终究无法力挽狂澜。至鸦片战争后,更与由坚船利炮所带来的西学相呼应,由国学内部的争论演化而为中学与西学的争论。所以最后要说到被誉为"近代西学第一人"的严复,他在《论世变之亟》一文中曾比较中西文化的差异:

> 中国最重三纲,西人首明平等;中国亲亲,西人尚贤;中国以孝治天下,西人以公治天下;中国尊主,西人隆民;中国贵一道而同风,西

人喜党居而州处;中国多忌讳,西人众讥评。其于财用也,中国重节流,西人重开源;中国追淳朴,西人求欢娱。其接物也,中国美谦屈,西人务发舒;中国尚节文,西人乐简易。其于为学也,中国夸多识,西人尊新知。其于祸灾也,中国委天数,西人恃人力。

"三纲",是指社会是有等级的,人是有尊卑的;"平等",是指社会有分工,但分工不是等级,上至总统,下至平民,人人都是平等的。"亲亲",是指人际关系注重亲近者,从皇帝的世袭,到"打虎亲兄弟,上阵父子兵","父债子还,父财子继",即使亲人之间有内部不可调和的矛盾,一旦遇到外来力量,一定一致对外;"尚贤",是指不讲亲情,注重贤能,总统既不能世袭,必须换届选举贤能之士,家族的遗产也不一定归子女亲族继承,一旦遇到外来力量,只要比我更强、更贤,我也拱手相让臣服之。"以孝治天下",是指由修身、齐家而治国、平天下,父子之间的孝,夫妻之间的节,朋友之间的义,君臣之间的忠,也即人情礼仪,克己复礼,乃有国泰民安;"以公治天下",是指用法律条文来治理天下,而法律是不讲人情的。"尊主",也即以国家权力象征的君主、官员为尊,这是对百姓讲的,即"处江湖之远则忧其君",视官员为父母,同时"居庙堂之高则忧其民",官员要关爱百姓,父母要关爱子女;"隆民",也即以百姓为本,官员是百姓的子女、公仆,但百姓却不必"尊主",可以向官员扔西红柿。"一道而同风",即"和而不同"地统一思想、行为,毋我克己,个人服从社会;"党居而州处",即"不和而同",这个"同"不是社会的"大同",而是个性相投的几个人的"小同",结果便是全社会的"不和",意见分歧,不统一。"忌讳",即做人、做事都有忌讳,对别人讲好不讲坏,报喜不报忧,对自己则常"三省吾身",以大人之言、学科规范为圭臬;"讥评",即做人、做事没有忌讳,批评、指责别人,总是认为自己是正确的,敢于大跨度创新。"节流",指节约,不过度开发自己的资源,不吃子孙饭;"开源",即无节制地开发别人的资源以满足自己

的需求欲望,而不为他人、后人着想。"淳朴",即简朴寡欲地生活;"欢娱",即奢侈纵欲地生活。"谦屈",即重朋友情谊谦恭地对待客人;"发舒",即只有永远的利益没有永远的朋友,不礼貌地对待客人。"节文",即用最隆重的排场礼节接待客人,典了金钗也要用酒肉招待之;"简易",即简单地招待客人甚至AA制。"多识",指以尽可能多地熟悉已有的知识为追求;"新知",指尽可能地撇开已有的知识去追求前所未有的新知识。"委天数",即乐天安命,不仗势欺人,更不仗势欺天;"恃人力",即不安天命,自以为本领很大,恃才傲物,甚至傲天,连贫贱也可以作为侮辱别人的资本。

如上所述,虽是就中西文化即国学与西学而言,但所言国学,实质上主要是古典国学,而所言西学,又同晚明后的现代国学不无相近之处。正如个人欲望与个人意志,也有相近之处。由此可见,国学与西学,包括古典国学与现代国学,各有利弊,且任何一利,都可以转化为弊,而任何一弊,也都可以转化为利。而为利为弊,要视时间、地点、条件、对象而定,不能孤立地作出判断。

现代国学,导致士风大坏,文人无行,甚至有激进者,以为明亡于此。严复早年极力推崇西学,晚年则自悔西学的引进不适应中国的国情。辜鸿铭在一次酒席上表示"恨不能杀严复、林纾两人以谢天下","自严译出《天演论》,国人只知物竞天择,而不知有公理,于是兵连祸结;自林译出《茶花女》,莘莘学子就只知男欢女悦,而不知有礼义,于是人欲横流。以学说败坏天下者,不正是这二人?"林在座,无话可说。严则表示:"时局如此,当日维新之徒,大抵无所逃责。"所以晚年转归国学,当然是古典国学。这是因为中国是一个关系社会,君臣父子,上下尊卑,在不平等的前提下互相换位思考即为对方考虑,而不是西方的法治社会,在平等的前提下每一个人尽情地实现自我价值。所以,晚明自发的个人中心也好,清末民初引进西学的个人中心也好,在中国只能作为亚文化和特殊真理,而不能作为主文化和普遍真理。因为,如果每一个人都以自我为中心,难免损害到

他人、社会的利益,在没有法治限制的情况下,必然导致社会道德的沦丧。当然,一旦把普遍真理作为唯一真理而扼杀特殊真理,同样是有害的。

同理,古典国画固有抑制个性之弊,从这一意义上,现代国画的沛兴有不可磨灭之功,但它的泛滥也导致了"荒谬绝伦"的结果,包括西方现代绘画对于古典绘画的冲击,最终导致了今天"绘画死亡"的形势。所以,在今天,重倡古典国学、国画的精神,也就势在必行了。

结论:以"和"的共性统摄"不同"个性的古典国学、美学、国画,属于正文化而侧重于真、善、美,其审美与生活真实美相一致而非复制,是生活真实美的更高、更典型的表现,作为精神的食粮,是引导生活真实美努力追求的理想。它拒绝、鞭挞假、恶、丑,但在抑制人性中心魔的同时难免导致扼杀人性中的性灵,从而使真、善、美沦为僵化甚至虚伪。以"不同"的个性来张扬"不同"的个性并颠覆"和"的共性的现代国学、美学、国画,属于奇文化而诉求于不真、不善、不美甚至假、恶、丑。所谓"审丑",作为另一种审美,与生活真实美相反,但亦非生活真实丑的复制,而是生活真实丑的更高、更典型的表现,作为精神的药物,警示生活真实以正视自身的缺陷尤其是对人性中性灵的扼杀,但它在解救人性中性灵的同时难免导致放纵人性中的心魔,从而使真、善、美被从根本上被解构、颠覆。古典的国学、国画,在先秦两汉魏晋宋元曾表现出它的优点,但其实也有它的缺点。这些缺点,包括它曾经的优点,在明中期前后主要表现为缺点。所以,从晚明开始的现代国学、国画,作为古典的反拨,便表现出它的优点,但其实它同样有缺点。这些缺点,包括它曾经的优点,在嗣后便主要表现为缺点。尤其是当它与西方思潮相呼应后更是如此。所以,今天要重倡国学,主要是古典国学,意义便在于此。而并不意味着现代国学、国画和西学、西画应全盘否定,而国学、国画,尤其是古典国学、古典绘画应全盘照搬。

(2013年)

04 第四讲
国学：文史、国画、书法

我在《国画家》上陆续刊发了几篇谈国学与国画的小文,指出"国学"中的国画与"美术"中的国画之不同,并表示今天的美术学院可以培养出林风眠、李可染、周思聪等"美术中的国画家",却难以培养出潘天寿、黄宾虹、齐白石、吴湖帆等"国学中的国画家",引起不少朋友的兴趣,希望我能对这一问题作更系统的解释。

"国学"是一个中国固有的传统文化概念,但这个名词的出现,却是因近代西学的传入而来。不仅《周易》、孔孟、老庄、李杜、苏辛、《红楼梦》等文史可以是国学中的内容,书画同样可以是国学中的内容,甚至包括外来的佛学,也可以是国学中的内容。而美术、学术,则是一个外来的西方的文化概念,或称"西学"的概念。不仅外国文史、油画可以是"西学"的"美术"或"学术"中的内容,传统的文史、书画同样可以是"西学"的"美术"或"学术"中的内容。国学也好,国画也好,都是西学、西画传入中国后才发明的对应性名词。这个文化现象不仅中国有,东亚的其他文化大国如日本等也有,如把本国固有的绘画称作"日本画",而把西方传来的称作"西洋画"。

"国学",主要指汉文化的学问,通常分为经、史、子、集四部。经,属于中国社会的主流思想或指导思想,是中华文化的精神。史,属于中国社会主流的人事实践行为。子,包括中国社会的辅导思想诸子百家,以及社会需求的物质的、精神的具体工作,如农、工、书、画、乐、舞等。集,主要指文

人士大夫个人的诗文集。社会大于个人,故集部置于最末。同样为社会而工作的脑力或体力劳动,轻于主流的思想和实践,故子部居三。抽象的精神思想高于具体的人事实践,故经居于首,而史置于次。西方有"汉学"之称,也是把汉族的文化作为中国文化的核心,与"国学"之说大体相符。至于有的学者认为中国是一个多民族国家,56个民族的文化都应该属于"国学"的范畴。这从理论上是不错的。但从实际操作上,只能抓大放小,而不可能面面俱到。所以,我仍认为以"汉学"为"国学"较妥。马克思主义,也不能归于国学,但被中国化了的马克思主义,包括毛泽东思想、邓小平理论等,当然已经属于国学了。所以,国学,不仅指具体的文化内容,更指文化思维的方式,用中国传统的即道即术的文化思维所形成的文化内容,便是国学。而具体的文化内容,如《史记》《周易》等,包括文史的、书画的,它们本是国学的内容,但如果用"西学"即"学术"或"美术"的道术分裂的文化思维去认识它,运用它,它们便可能变成不是国学。这种即道即术和道术分裂的文化思维差异,尤其可以从教学制度得到印证。中国的传统教学,从蒙童到科考,都是通识的教育,没有政治、文学、水利、法律等专业的分科,君子不器,由科举而走上社会,有人从事行政,有人从事水利而有不同的分工,君子无不可器。而近代以降由西方传入的教学,始有文史系、水利系等之分,强调专业教育,毕业后走上社会,分别从事专业对口的具体工作。学习是没有专业的,工作是有专业分工的,这是国学的思维。学习是有专业的,以此对应不同专业分工的社会工作,这是西学的思维。至于今天因为供大于求,造成大学毕业生专业不对口的工作,又另当别论。所以,术业有专攻,国学、西学是一样的。但国学的"术业专攻",是建立在通识教育基础上的,西学的"术业专攻",是建立在专业教育基础上的。即使今天有"跨学科"的说法,也还是属于西学而不是国学。因为,在国学中根本就不存在"跨学科"的概念,没有人认为苏轼任杭州太守时疏浚西湖筑苏堤是在"跨学科",也没有人认为陈声聪从事税务工作又作诗

词、诗话是"跨学科"。王阳明、曾国藩,都是一介书生,没有学过军事专业,但带兵打仗,照样建赫赫之功,这在西学是不可理解的。孔子也并不因为学了周公之道,便不干仓库保管员和畜牧饲养员的专业工作。至于一面倡导"跨学科,跨文化",一面又在文史、诗词、国画、书法之间隔出森严的壁垒,当然更与国学无关了。

所以,今天的中国文化,撇开西学的文化内容不论,专论国学的文化内容,由于思维方式和教学体制的不同,有"国学"中的文史,又有"学术"中的文史;有"国学"中的国画,又有"美术"中的国画;有"国学"中的书法篆刻,又有"美术"中的书法篆刻。两者之间的不同,如山野的老虎与动物园中的老虎,"外语学院"中的英语与"美术学院"中的英语,甚至如东北山中的东北虎与放养到华南山中的东北虎,兰州的兰州拉面与上海的兰州拉面。相同的具体内容,因背景的不相同,思维的不同,其实质也大相径庭,不可一概而论。所以,相对于不是国学的内容如印度的佛学,也可以成为国学如中国的禅学,本是国学的内容如书画,也可以成为不是国学如现代水墨。

我们先看文史。《周易》、老庄、二十四史、李杜、《红楼梦》、文论、诗论的研究以及旧体诗、文言文的写作。在国学的范畴中,学者们是如何做文史,我们今天称作"研究"或"创作"的呢?一定是没有经过专业,而只是人文通识的学习之后走上社会做事,以奉献社会或谋求个人利益,或兼而有之。做什么事呢?或从政,或出版,或校勘,或翻译,乃至金融、交通、运输、教育等,或与文史相关,如张元济从事古籍的收藏和出版;或与文史无关,如陈声聪从事税务。工作之中,或工作之余,因从小所受人文通识的熏陶和长成后对文史的兴趣,于是因有心得而有读书笔记或诗文写作,而且,他一定写毛笔字,一般还写得很不错。在这非专业工作所需而只是业余爱好的无意识的不带课题目的性的生活中,正事之外做余事,积累了一定的资料和数量,慢慢地便形成了一定的"课题"。或者把从前的心得资

料，根据现在形成的"课题"整理一下，修订一下，或者不作整理修订，专门抽出来汇到一起，便形成一个成果。由于有了这些成果，人们便称之为"文史专家"。这个"文史专家"，并不是对应他们的专职工作，而是专门针对他们在业余所做出的文史"研究"或"创作"成就的。在国学的概念中，除了词馆供奉，几乎没有社会分工的文史专业，而且，真正在历史上留下了文史成果的，包括正史和野史，也并非以文史为专业工作的词馆供奉，而恰恰是那些非文史专业和专职的"文史专家"。从《论语》《孟子》到李杜的诗集，苏轼的诗文集，袁中郎的诗文集，顾炎武的《日知录》《亭林诗文集》等，大率如此。并不是为了写一部《论语》《杜工部集》《苏东坡集》而有意识地成之，而是无目的地在过日子的日常生活中便成就了这些成果。当然，像司马迁的《史记》，刘勰的《文心雕龙》，司马光的《资治通鉴》，曹雪芹的《红楼梦》等又作别论。但不论《论语》等，就是《史记》等，从西学的"学术"眼光，也很不"学术"，不符合"学术"的规范，没有"学术"的价值，但很有文史的文化价值。像苏轼的《答谢民师书》，根本不能算一篇"学术"的论文，只是一封书信，但其中提出"行云流水"的文艺观，文史的文化价值何等之高！袁中郎的许多文艺思想很有价值，但也都不是以"学术"论文的规范写出来的。张元济的《校史随笔》，陈声聪的《兼于阁诗话》等，同样是如此写出来的，而绝不是作为课题先行而攻克下来的。这，便是"国学中的文史"。苏轼一辈子未写过一篇类似于今天学术规范的"学术论文"，但他的人论、文论、诗论、画论、书论，无不具有重大的人文价值和文化价值，成为今天文史专家所要研究的重大课题，远比近似于"学术论文"的陆机《文赋》影响来得大，道理便在于此。那时候还没有。

那么，什么是"学术中的文史"呢？在"学术"的范畴中，学者们又是如何做文史的呢？他们一定是专职的进行研究或创作。一般从大学开始，选择了文史专业，硕士，博士，学了一大套方法论、学术规范等，当然主要是从西方引进的"科学"。有的在学生期间便已有论文发表。所以，毕业

后走上社会,就专门从事文史工作,供职于专职的机构,社科院、大学文史专业等,成为"文史工作者"或已经是"文史专家",而绝不会去做金融、交通之事。文史,不是他们的余事,而是正事。于是,先想出一个自认为很重要的课题,申请项目、经费,申请不到,也许就不做了,也许仍做下去。在国学中的文史专家,生活不是靠做文史的余事,而是金融等正事。在学术中的文史专家,生活就是靠文史的正事,而绝不是靠交通协管之类的余事。所以,一个课题,申请不到项目经费,可以不做,也可以继续自己做,反正是有基本的工资保障的。确立了课题,于是去收集资料,再运用学到的方法论、学术规范等去摆弄这些资料,形成成果,当然是大部头的、有体系的、学术规范严谨的成果,以此进一步提升自己在学术界的地位。《王实甫研究》《红楼梦研究》《周易研究》《中国思想史研究》等,大多是这样写出来的。所以,文史作为一个专业的社会分工,是近代西学传入之后才有的。而之前的乾嘉学派、汉学、宋学等,也并非以文史为专业工作,而只是于正事之外全身心注力于此。

 国学中的文史专家,大多有非文史的专职工作,而且擅旧体诗文,精书画艺术的鉴赏,尤其能写得一手好书法。所以,其于专职之工作,或有成就,或没有什么成就;其于文史,一定是有积累而成而非研究而成的成果,不符合学术的规范,却有很高的人文价值。而且往往还有旧体诗文集的行世,有书法作品的传世,且与书画家多有交往。像章士钊、冒广生等,与吴湖帆等便多有交谊。而学术中的文史专家,肯定有文史的专职工作,而大多不擅旧体诗文,不仅研究《史记》《周易》的不擅旧体诗文,研究唐诗、宋词的也不擅旧体诗文,尤不能书法,不精书画艺术的鉴赏,但却可能爱好莫扎特,与书画家大多没有交谊,但与学术圈中的国内外文史专家有密切的交流,有分量很重的学术专著,但没有旧体诗文行世,没有书法作品传世。

 文史专家擅旧体诗文,能书法,或不擅旧体诗文,不能书法,不仅仅只

是对于国学中内容的把握问题,更是两种不同的文化思维。具备了两者,说明他具备了国学的文化思维,则即便他供职于专职的文史机构,也学过学术的规范,所做出来的文史,也可以是国学中的文史,如陈寅恪等。而不具备两者,说明他不具备国学的文化思维,则所做出来的文史,当然是学术中的文史而不是国学中的文史。

接下来谈国画。国画在今天有两个概念,一个是对应于西画的国画,泛指中国传统的一切绘画,包括陶器、漆器、青铜上绘刻的图像,画像石、画像砖,木板漆画,壁画,绢本或纸本的卷轴画,木刻年画、版画等。这是国学中的国画,强调的是"中国"特色。另一个是作为与油画、漆画、壁画、版画、连环画、年画等相并列的画种,专指卷轴画,尤其是专指画在生宣纸上的写意画,所以包括画在绢上、熟纸上的工整的卷轴画,有时也不被称作国画,而被称作是与油画、国画等相并列的又一个画种"工笔画"。这是美术中的国画,强调的是工具材料的"画种"特色。

古代的国画,当然都属于国学中的国画。近代西学传来,20世纪美术学院引进,始有国学中的国画与美术中的国画之分。一般而言,国学中的国画家,大多不是美术学院所培养,如黄宾虹、齐白石、张大千、吴湖帆等。美术中的国画家,大多是由美术学院所培养,如李可染、林风眠等。但美术学院出身的国画家,当他亲近国学中的国画家,也可以成为国学中的国画家。非美术学院出身的国画家,当他亲近美术学院的国画家那一套思维方式和训练方式,也可以成为美术中的国画家。今天,伴随着老一代国学中的国画家陆续去世,无论是否美术学院出身,所有的国画家,基本上就都属于美术中的国画家,而国学中的国画家几乎绝迹了。

国学中的国画,无论佳或不佳,多具有涵养性灵的"古意",没有"古意",便不成为国学中的国画。古意有生气,有时代性和个性便佳;没有生气,没有时代性和个性便劣。美术中的国画,无论佳或不佳,多没有"古意",而更浓于视觉的效果。有了古意,便不成为美术中的国画。而视觉

的效果具有新意,具有时代性和个性便佳,否,则劣。什么是"古意"呢?它当然也有视觉效果,但看上去很旧气,显得保守,而且可以看出传统的渊源,学八大的,学石涛的,学宋人的,学元人的等。而没有古意的视觉效果,却显得很新,看不出传统的渊源,但或许与西画中的传统有渊源。

古意是怎么来的呢?画家一定有"国学中文史"的文化背景。有的通文史,能诗文,工书法,有的虽不通文史,不能诗,不工书法,但有这样的社会氛围。像莫高窟的画工,不会作诗,不能书法,有些还是文盲,总之文化水平很低。但当时的社会氛围,具有浓郁的"国学中文史"的背景。所以,他们的创作都能有古意,至于佳不佳,是另一个问题。像顾麟士的文化水平肯定比莫高窟的画工高,两者的创作都有"古意",但艺术性的高低恰恰相反。

诉诸视觉的新意又是怎么来的呢?画家一定没有"国学中文史"的文化背景,但他一定经过了专业的造型训练,石膏,人体,真人,由不似而似,由似而不似,功力扎实过硬。不是说国学中的国画家就没有诉诸视觉的造型训练和扎实过硬的功力,而是论专注的自觉性,两者是迥然不同的。而且,其训练造型的方法也很不科学,一定是从临摹入手。从绘画造型能力的训练方式,也正可以看出西学和国学的不同教育体系。美术中国画的教育是科学的,从石膏几何体而头像,从人体而真人,好比数学的从加减乘除而高等数学。而国学中国画的训练是不科学的,高级低级同时实施,好比蒙童的从四书五经、唐诗宋词入手,最低级的识字和最高级的人文一把抓。因此,同样把握了造型的技能,国学中的国画以形媚道,以中庸之形,体认形上之道。美术中的国画以形媚眼,以极端之形冲击眼球。无论写实的造型还是不写实的造型,在美术中的国画家,自觉地致力于追求用结实的或夸张的笔墨或色彩,完成典型或审丑甚或抽象的极端视觉效果创造,以表述时代和个性的精神情感,使观者或钦佩,或惊愕,或莫名其妙而五体投地。在国学中的国画家,则以神品或逸品的笔墨或色彩来

完成类型或写意但绝无抽象的中庸视觉效果创造,致力于表述"古意"的精神情感,使观者觉得亲近而涵养性灵,变化气质。简而言之,美术中的国画,极端的视觉效果是第一位的追求,时代的或个性的精神情感因之而生。国学中的国画,"古意"的精神情感是第一位的追求,因此而需要借中庸的视觉效果来完成。所以,蒋兆和即使画杜甫,也没有"古意",而张大千即使画摩登女郎,也很有"古意"。这是因为对于造型能力的把握,国学中的国画家多从临摹,包括手摹、心摹入手而获得,进而"外师造化,中得心源"而提升。而美术中的国画家,多从实物的形体,包括石膏几何体、石膏头像、摆好姿态的人体等科学训练而来。所以我们看到,如果创作一幅人物众多的大场面画面,国学中的国画家可以轻松自如地完成,而美术中的国画家却需要模特儿为他摆出一个一个姿态来组织形象构成。

对于写实的典型或类型,不写实的审丑或写意,看上去似乎相近的造型,我们常说深山中的老虎很有野性,而动物园中的老虎缺少野性却很有观赏性。这正如国学中的国画浓于"古意",而美术中的国画"古意"欠缺却很有视觉的效果。所以,主要问题不在写实不写实,也不在用笔墨去中庸地写实或不写实,还是用素描去极端地写实或不写实,而在于文化的思维。

国学的文化思维当然包括了国学的文化内容,文史、诗词、书法等,但更指国学的文化素质。美术中的国画家,国学的文化修养当然不如国学中的国画家。但国学中的国画家,擅诗文、工书法的文化修养就一定高于不能诗文、书法的吗?也不一定。像顾麟士,从文化内容的角度,其国学的文化肯定高于王希孟,但从文化修养的角度,却不见得。所以,两个不同文化修养的国画家,用拷贝的方法临摹同一幅倪云林的画,"古意"的含量肯定不一样。不是临摹而是创作,则当然更是如此。至于有人看到了美术中的国画欠缺"古意"之弊,提倡加强画家的国学文化修养,学诗文,练书法等。这好比对动物园中的老虎,把它从笼子中放出来,放到野生动

物园中去,不再给它切割好的牛羊肉,而是投放活羊活鸡,以激发其野性,实际上永远无法达到深山老林中哪怕一只病虎的野性。事实上,美术中的国画家也并非没有文化修养,只是缺少国学中的文化修养而已。如果论西学的文化修养,莫扎特、康德、萨特等,肯定比国学中的国画家来得高。而所谓的"文化修养",不仅仅指知识内容,更在于思维方式。国学中的书画家,也许并没有深研文史,也不具备作旧体诗文的技术,但他与传统的思维是一致的,所以其作品还是有"古意"。而美术中的书画家,即使在听莫扎特、读康德的同时还读《周易》,还掌握了旧体诗文的技术,但他的思维是西方的,所以其作品还是缺少"古意"。

相比于文史、国画、中医,今天几乎完全为学术、美术、科学中的文史、国画、中医所取代,而无复国学中的文史、国画和中医。书法、戏曲(京昆)、民乐的情况要好一些。国学中的书法与美术中的书法,国学中的戏曲和戏剧中的戏曲,国学中的民乐和音乐(器乐、声乐)中的民乐,今天当处于两存的状态。这里专谈书法。

书法进入美术的范畴,晚于国画。20世纪五六十年代,潘天寿虽然在美术学院中增加了书法专业,纳入国画系中,其主要目的还在于针对国画,庶使美术学院的教学,在培养"美术中的国画家"的大势下能培养"国学中的国画家"。20世纪80年代之后,美术学院的书法教学大规模地拓展,美术中的书法始成气候。而在此之前,书法基本上属于国学的范畴。我们看弘一法师、于右任、王蘧常、沈尹默等,或为高僧,或为政府官员,或为大学文史教授,都有非书法的正事,一如同时的文史专家,多有非文史的正事。正事之余,他们要作诗,要写毛笔字,一如今天的政府官员、学者要用电脑打字。无非用毛笔写字,一定追求把字写得好看,而用电脑打字,绝不会追求把字打得好看,而一定是追求把字打准、打快。尽管他们是著名的有成就的书法家,但并不以书法为专职,只是到了新中国,有些被纳入到了中国画院等专职的书画机构,书法才成了他们的正事,而他们

却已到了老年。即便如此,在很长的一段时期内,书法还是游离于美术的范畴之外的。"美术家协会"包括国画家、油画家、版画家、连环画家等,却并不包括书法篆刻家。而"书法家协会"直到 20 世纪 80 年代才成立,从此之后,"中国美术史"也才开始把书法写进去。于是,美术中的书法也蔚成风云,至今日而蔚为大观。但即使如此,今天,不少书法界的重要人物仍有非美术学院出身,而是师傅带徒弟出身的。

所以说,国学中的书法家,他一定有非书法的正事,又由于书法需要用毛笔写字,用毛笔写字又同文史、诗文相关,所以,他一定还有国学的文史修养,不仅指素质,还包括知识。所以,他们所写出来的书法,不论佳不佳,一定有"古意"。书法之外,往往还有诗文集的刊行。而美术中的书法家,他的出发点一定是今后做专业的书法之事,经过美术学院的专业训练,毕业后供职于专门的书法机构。所以,他的国学文史修养,包括文化素质和文化知识都相对较差,而对于美术的视觉效果表现则得到强化,他所写出来的书法,不论佳不佳,一定缺少"古意",但更浓于视觉效果的自觉追求,不仅包括笔法、结字、章法的视觉效果更强烈,还包括做色、裁剪、撕破、装裱等形式的视觉效果也更强烈。除了书法,可能还有论文、散文集的出版,但基本上不会有旧体诗文集的刊行。所以,国学中的书家,他除了写别人的诗文,一定还书写自己的诗文。而美术中的书家,他只写别人的诗文,而几乎没有一件作品是写自己的诗文。当然,对于学术中的文史专家来说,他是搞文史的,诗词、书法对他有什么用呢? 再说,即使下功夫去弄了,也赶不上李杜,超不过"二王",又有什么价值呢? 对于美术中的书画家来说,他是搞书画的,文史、诗词对他有什么用呢? 再说,即使下功夫去弄了,也赶不上"二陈"(陈寅恪、陈垣),超不过李杜,又有什么价值呢? 这正是基于道术分裂的西学思维。然而,对于张元济、沈尹默们来说,尽管他们的诗词和书法远逊李杜、"二王",文史和诗词远逊"二陈"、李杜,但他们的价值观并不在超越李杜的诗词、"二王"的书法、"二陈"的文

史,而是像需要呼吸、吃饭一样需要弄诗词、书法或文史、诗词,通过诗词、书法或文史、诗词,使自己的生活有意义,并以即道即术的国学思维,来涵养自己专职或非专职的文史或书画进入高深的古意层次。所谓"无用之用"是也。

即以同样的临帖而论,在国学的书法家,除了注重对所临之帖笔法、结字、章法的把握,更注重对所临之帖"古意"的把握。而在美术的书法家,则以对所临之帖笔法、结字、章法的把握为头等重点,从而化为个性的、更富视觉效果的创新。有人认为要想弥补美术中书法家重在视觉效果的文化思维之缺陷,应该恶补文史之课。其实,文史与书法的关系,我的看法是这样的:

对于国学中的文史家,其意不在文史,而在做非文史的正事,文史是他无意或不是刻意而为之的收获,包括书法,也是他无意或不是刻意而为之,他当然也想做好文史,写好书法,但其主要的着意,肯定在做好正事如交通、税务。着意做好正事,有没有做好当作别论。无意或不是刻意做文史、写书法,做好了,人们称他为文史专家,否,则不成文史专家;写好了,人们同时还称他为书家,或写得一手好书法的文史专家,否,则不成书家。对于国学中的书家,其意也不在书法,而在非书法的正事如弘佛、行政等,书法是他无意而不是刻意为之,包括文史,也是他无意或不是刻意而为之,他当然也想写好书法,做好文史,但其主要的着意肯定是做好社会分工的本职而不是个人爱好的余事。着意于做好本职,有没有做好当作别论。无意或不是刻意写书法,做文史,写好了,人们称他为书家,否,则不成书家;做好了,人们同时还称他为文史专家,或文史博洽的书家,否,则不成文史专家。所谓天地以无心而化成万物,书无意于佳而佳。

而美术中的书家,以书法作为社会分工的本职,其主要的着意即在写好书法,忽略了文史的修养;现在又着意于提高文史的修养,并具有明确的目的性,即提升技术过硬的书法的软实力。则这样的文史,还是学术中

的文史,而不是国学中的文史。动物园中的老虎之所食,即使变切割好的牛羊肉为活羊活鸡,它还是动物园中的老虎,而不会成为山野中的老虎。

国学中的文史、国画、书法,与学术中的文史,美术中的国画、书法之区别,根本在于国学的文化思维与西学的文化思维之异,而不在具体的方法、技术之异。"天人合一",中西皆然。中国更注重人事与植物的合一,万物敷荣,顺其自然,随物赋形,无意或不刻意为佳,成不成家,无所谓,尽人事,信天命。西方更注重人事与动物的合一,弱肉强食,征服自然,随形移物,刻意为佳,人定胜天,一定要成家。在国学,文史、国画、书法,术业有专攻,但互相是通融的,不仅在内容、技术的通融,更在思维方式的通融。在学术和美术,文史、国画、书法,术业有专攻,互相之间则是分裂的,鸡犬之声相闻,老死不相往来。

做人做事都要有底蕴。国学中的文史、国画、书法与学术中的文史、美术中的国画、书法,各有其底蕴,不能以国学的底蕴视学术中的文史家和美术中的国画家、书法家没有底蕴,也不能要求学术中的文史家和美术中的国画家、书法家具备国学的底蕴。但是,国学中的文史和国画业已断链,国学中的书法即将断链,在大学教育的背景下,大力发展学术中的文史、美术中的国画和书法的同时,如何维系、复兴国学中的文史、国画和书法,应该是值得我们认真思考的一个课题。

在文史专家不工旧诗文、不擅书法、不与书画家相交往,书画家不工旧诗文、不通文史(却半通不通西方的哲理)、不与文史家相交往,学术与美术壁垒分明的今天,缅想20世纪前半叶,这种情况固然也有,但章士钊、冒广生、于右任、张元济、齐白石、黄宾虹、张大千等,在国学的范畴下,既各有分工,又互为通融的现象,应该给我们以一定的触动。否则的话,即使我们高倡继承、弘扬传统,包括上述人物的传统,站在学术、美术的立场上对他们所取得的认识和成果,与站在国学的立场上对他们所取得的认识和成果,肯定是大相径庭的。就像伍子胥鞭尸楚平王,申包胥哭秦

廷,同一事件,立场不同,评价也不同,不能说谁对谁错,谁正义谁不义。具体而论文人画的传统,站在国学的立场,重在其技术之外的"画外功夫",而站在美术的立场,则重在其大写意的笔墨技术。重在"画外功夫",则其思维及精神内涵相通于画家画的传统,尽管两者的笔墨技术相异。重在大写意的笔墨技术,则其思维及精神内涵相通于西方现代派的传统,尽管两者的工具材料相异。对唐宋画家画的传统的认识亦然。

 李可染先生曾说,对于传统,"要用最大的功力打进去,再用最大的勇气打出来"。其实,用美术的认识,李先生从未真正打进过传统的堂奥。他在八十岁时讲到,开始真正认识到董其昌的笔墨之妙。证明他在八十岁之前并未认识到传统的奥妙。但他又说董其昌的笔墨之妙在于用墨之清润,如月光。又证明他八十岁时对董的笔墨之妙也并未真正认识。因为,这如月光般清润的墨色,是因为董所用的墨,尤其是所用的纸的缘故,而与功力无关。吴昌硕的笔墨功力也极深,但他施诸生宣纸上,便不可能形成如月光般晶莹清润的墨色。而今天,功力不深的画家,如果在民国时的扇面上作画,墨色同样可以晶莹剔透。这说明,用美术的眼光,对"继承传统,弘扬传统"的认识,并不可能得到传统的真义,但却可能使中国画于传统之外创新出"美术中的国画"而有别于传统的新传统。今天,年轻一代的中国画家,当然,他们一般不以国画家自许,而是以水墨艺术家自许,明确表示,水墨虽是传统的书画艺术媒材,但在今天却已远离生活,与人之间的距离越拉越远,所以,"笔墨在当下已被艺术家调配组合成完全不同于传统的东西,被放置在全新的语境中,希望大家把过去的观念清空,才能装入新的水墨"。这就比李先生的表述,更明确地表明了美术中的国画家包括书法家对传统的认识。当然,从严格的意义上,没有任何一个人能真正地懂得传统、认识传统,每一个高倡"继承传统,弘扬传统"的人都在误读传统。但是,从国学的立场对传统的误读,与从美术的立场对传统的误读,毕竟有着量变与质变的本质不同。就像欧阳修之不懂梅尧臣,与

今天学术界致力于梅尧臣研究的文史专家之不懂梅尧臣,在文化的性质上毕竟有着"我注六经"和"六经注我"的根本不同,而不仅仅只是五十步与一百步之异。所以,欧阳修能自己承认不懂梅尧臣,而今天的梅尧臣研究专家则坚信自己且只有自己才真正懂得梅尧臣。

相比之下,张大千先生把历代文史的、诗词的、书法的尤其是国画的精华一股脑儿吞下,嚼个稀烂,则是用国学的眼光,对"继承传统,弘扬传统"的认识,真正把握了传统的真义,从而使中国画在传承传统的基础上创新出"国学中的国画"而联系着旧传统的新传统。

今天的国画家,由于大多是美术中的国画家,所以普遍认可李先生的传统观,而否定张先生的传统观,这是一个偏见。我的看法:李先生,是"美术中的国画"之传统观创新成功的代表;张先生,包括黄宾虹、潘天寿、齐白石,则是"国学中的国画"之传统观创新成功的代表。

老一辈的国学中的文史专家、书画家,不仅互有交往过从,而且均擅长为历代书画作品作题跋,不仅书法隽美,文辞也相当出彩。而老一辈中某些学术中的文史专家,美术中的书画家,乃至今天学术中的文史专家基本上都在学术圈而不涉书画圈,美术中的书画家都在美术圈而不涉文史圈,则大多不擅长为历代书画作品作题跋,勉强题了,不仅书法不佳,文辞不美,连题跋的格式也不懂。所以,会不会为历代书画作品作题跋,可以作为考量什么是国学中的文史专家、书画家,什么是学术中的文史专家、美术中的书画家的试金石。以这一试金石,所接受的是通识教育还是专业教育,社会分工的专职是文史、书画还是非文史、非书画,倒在其次了。尤其是,相比于"古意"的判定,是一个虚的感觉,题跋则是一个实的指标。国学中的书画家,也有很少甚至几乎从未为历代书画作品作题跋的,如于右任、齐白石、吴昌硕等。吴昌硕有为金石拓片作题跋的,但几乎未见为卷轴画尤其是长卷作拖尾题跋,这并不是他们不懂题跋,不擅题跋,而正是因为他们懂得,自己的书风不适合为之作拖尾题跋。相比之下,今天的

某些美术中的书画家,无知无畏,倒有好为古今书画作品作题跋的。但无论从书法还是文辞,不仅不能为作品锦上添花,反成了佛头着粪。不少收藏家收到了这样的作品,只能把题跋割去,将作品重新装裱。

最后需要说明的是,国学中的文史、书画,与学术中的文史、美术中的书画,并不是泾渭分明、河井不犯的。如上所述,只是就其两端而言之。就像白昼黑夜,判然相异,但黎明前的黑暗,黄昏时的夕阳,却难以简单地归于黑夜或白昼。

(2013 年)

附一：
国学：非职业化的专业精神

美国汉学家约瑟夫·列文森把中国学术的特色概括为"非职业化的业余精神"，以区别于西学"职业化的专业精神"，颇有见地，但犹有不妥。我以为用"非职业化的专业精神"来概括国学的特色，更为贴切。因为，国学同样讲求专业精神，如"术业有专攻""不以规矩不成方圆""隔行如隔山""不入虎穴焉得虎子""业精于勤，荒于嬉，行成于思，毁于随"等，甚至把专业精神落实到"工欲善其事，必先利其器"的细节。但"非职业化"与"职业化"确是国学与西学的一个重要区别。当然，两者的"专业精神"也必然有所不同。

什么是"职业化的专业精神"呢？在西方，一个人经过了基础教育，进入大学，所接受的是专业训练，有的学军事，有的学文史，有的学经济，有的学水利，有的学建筑。毕业之后，便分别从事军事、文史、经济、水利、建筑的工作。这些工作，对他们来说就是职业。一辈子投身于此，把学校中所学到的专业知识运用到专业的工作之中，搞出了成就，便是这一行业的专家。所以，西学的学术是由"专家"来承担的。

什么是"非职业化的专业精神"呢？在中国古代，一个人经过了童蒙的教育，进入"大学"，所接受的并不是专业的训练，而是以四书五经为主的诸子百家的通识教育，君子不器，通过了科举的考试，进入社会，又无不可器，不断变换地从事不同的工作。这个"变换"，在朝者，大多由政府决

定给你换什么岗,今天让你去修史,明天让你去主持水利,后天让你去主持财政,再后天让你去领兵打仗……在野者,或因个人的体悟,或因社会的需要,今天去作诗了,明天去作文了,后天去修野史了,再后天去干园艺了……当他从事这一工作时,他一定致力于弄懂弄通这一工作的专业标准和技术。而任何一个工作,对他来说又不是一辈子的职业。司马光修了《资治通鉴》,我们称他是"历史学家",也即专家的意思。但他同西学中的"历史学家"的专业精神完全不同。准确地说,他不是"历史学家",而是"历史学者"。曾国藩领过兵,我们称他是"军事学家",也即专家的意思。但他同西学中的"军事学家"的专业精神完全不同。准确地说,他不是"军事学家"而是"军事掌者"。因为研究历史,研究军事,并不是他们一辈子的工作,不是职业。作为"职业化"的工作,其学术由专家来承当,而作为"非职业化"的工作,其学术由学者来承当。如果在"非职业化"的工作中,不讲专业精神,而用业余精神去对待,他便成不了学者,当然也称不上专家。像叶恭绰,他学过交通、铁路吗?没有,但他曾担任铁路总局局长、交通部次长。他学过邮政吗?没有,但他曾担任邮政总局局长。他学过财政吗?没有,但他曾担任广东财政厅厅长。他学过……这一些风马牛不相及的行当,都曾是他的工作,但没有一个是他的职业,所以说是"非职业化的",但这些工作,他又都做得很好,用业余的精神做得好吗?当然不可能,所以说他投入的是"专业精神"。专业之外,他当然还有许多业余爱好,书画、文史、诗词、收藏,对这些业余的爱好,他同样付出了专业的精神,所以也都做得很好,甚至比今天以此为职业的专家做得还要好。可见其"非职业化的专业精神"乃至"业余化的专业精神",一点不输于"职业化的专业精神"。所以,西学是专家之学,国学是学者之学。在中国古代,没有"专家"一词,而多用"学者"一词,当缘于此。

那么,在中国,有没有把某一工作当作一辈子职业的"职业化的专业精神"呢?有的,但是这样的从业者,大多没有经过高级阶段的通识教育,

有的甚至连基础阶段的启蒙教育也未曾接受过,如书工、画工、乐工、陶工、木工等,相当于西学中的专家。当然,中国的这些"专家",是在专业的工作中领会、发展专业精神;西方的专家,则是经过了专业的学习领会了专业精神,并进入专业的工作中发展专业精神。但由于中国的学术,主要由学者来承当,而不是由专家来承当,所以,这些"专家"的学术地位、社会地位均不高,被称作"工匠"。

那么,在学者中,有没有一辈子从事某一工作的呢?也有的,如书法。但那其实不叫"工作",而是业余的爱好。业余同非职业是有区别的,非职业是因为不是他一辈子的工作,修史不是司马光的职业,打仗不是曾国藩的职业,但一度是他们的工作,而任何工作,只要他投入进去了,就一定需要认真地实践专业精神。业余则是工作之外的娱乐,它可以用专业精神去从事,也可以用业余精神去从事。如欧阳修所说的"学书为乐""学书消日",而不同于书工的以写书法(一般不称为书法而称作写字)为工作。这些业余的爱好,除书法之外,有些人则痴迷于绘画,有些人则痴迷于唱戏,同样有别于以绘画为工作的画工和以唱戏为工作的优伶,称作"戾家",以区别于"行家"。"戾家"就是业余的意思,他所从事的"工作"不是他的职业,即使投入了大半辈子,也不是他的职业。但职业上有专业和业余之分,在专业要求上却是一致的。李公麟、李成、钱选,都是用绘画的专业精神来从事绘画这一"非职业化"的"工作"的,实际上是业余的爱好。但对于专业精神的要求,与画工们"职业化"的工作没有什么两样,而且做得更好。"票友"的唱戏,也一定是按照"行家"的专业精神来进行自己的"非职业"的业余爱好的。包括修史,不是司马光的职业,只是他一度的工作,他也不是史学系毕业的,但是他的《资治通鉴》所体认的却是非常专业的史学精神而绝不是业余的史学精神。打仗,不是曾国藩的职业,而是他一度的工作,他也不是军事学校毕业的,但他能打胜仗,却体认了非常专业的军事精神而绝不是业余的军事精神。那么,这些专业的理论技术,他们又

是从什么地方学来的呢？就是从治史、统军的工作实践中来的。

但用业余的军事精神去打仗，肯定要打败仗；用业余的治学、治艺精神去研究《红楼梦》，去画画，与专业化的《红楼梦》研究专家和画家的专业治学、治艺精神迥异，却不会失败，反而可以成为《红楼梦》学科和绘画学科的创新。所以，一定要说"非职业化的业余精神"已经压倒"非职业化的专业精神"乃至"职业化的专业精神"而成为某一个学科主流的，在历史上唯有晚明之后的文人画。但事实上，文人画已经成了文人画家们至少半辈子的职业，因此，"非职业化的业余精神"更准确地说应该是"职业化的业余精神"。这一"职业化的业余精神"，一直主宰到今天的画坛。而正在压倒"非职业化的专业精神"乃至"职业化的专业精神"而将成为某一学科主流的，则是兴盛于今天的"跨学科研究"，包括《红楼梦》研究等，以文史领域为甚——当然，严格地说，这种"非职业化的业余精神"同样应该称作"职业化的业余精神"。《孟子》中说，"孔子尝为委吏矣，曰：'会计当而已。尝为乘田矣，曰：牛羊茁壮长而已'"。仓库保管员、畜牧饲养员，当然不是孔子的职业，但是只要他一日从事这个工作，便必须用高度敬业的专业精神去对待之，而绝不能以业余精神去对待之。《孟子》中又说，"位卑而言高，立乎人之本朝，而道不行"，都是"罪"——一个农民，当他从事着种田的工作，不管这个工作是他的职业也好，非职业也罢，如果他用业余的精神去对待，播种不按时令，肥水不按长势，土板结而不耕，当烈日而下肥，无论他种田中的哲学研究得多么好，都称不上是一位优秀的农民。至于他是不是称得上一位优秀的哲学家，这不能在农业界评定，而需要放到哲学界去评定。

"跨学科研究"当然也有它的依据。"近亲繁殖，其蕃不衍""旁观者清，当局者迷""不识庐山真面目，只缘身在此山中""功夫在诗外""万物理相通"。用规画圆，圆固圆矣，没有创新，所以圆而非圆；用矩画方，方固方矣，没有创新，所以方而非方。而用规画方，方里有圆，虽然不圆，不圆之圆，乃为真圆，这是创新；用矩画圆，圆里有方，虽然不方，不方之方，乃为

真方,这还是创新。所谓"职业化的业余精神",正是指术业乙的专家用术业甲的专业要求来从事术业乙的精神。而所谓"职业化的专业精神",则是指术业乙的专家用术业乙的专业要求来从事术业乙的精神。而"非职业化的业余精神"便是指术业乙的游戏者用术业甲的专业要求来从事术业乙的精神。而"非职业化的专业精神"则是指术业乙的学者用术业乙的专业要求来从事术业乙的精神。当然,对于术业乙,它是职业化的专家也好,非职业化的学者、游戏者也好,用术业甲的专业要求来从事,绝不是全盘取消术业乙的专业要术,但必然在不同专业要求的"第一要义"上做了变更;而用术业乙的专业要求来从事,也绝不是全盘拒绝术业甲的专业要求,但必然在不同专业要求的"第一要义"上坚持原则。

回到国学"非职业化的专业精神"和西学"职业化的专业精神"的比较上来。两种专业精神,首先反映在教育制度上,西学注重专业教育,分科而教,分科而学;国学注重通识教育,不器而教,不器而学。其次反映在学成之后的工作上,西学注重专业对口,一辈子以某一专业为工作、为职业;国学讲究无不可器,一辈子调换不同专业的工作,而无固定的职业;西学以专家标举学术,国学以学者标举学术。从而,专家是用专业之学来应对专业之职业工作,以体认专业精神,学与用,是一致的;学者是用通识之学来应对专业之非职业工作,以体认专业精神,学与用是普适的,学不是用,用即是学。今天,中国采用西式的教育体制,专业的教育,学成后专业不对口的不论,学成后对口的专家,以"职业化的专业精神"对待专业的职业工作者固有之,但更多的却受晚明后文人"非职业化的业余精神""职业化的业余精神"影响而对待专业的职业工作者则更多。用"职业化的专业精神"来诠释国学已难免方枘圆凿,不可能得国学之真义;用"非职业化的业余精神""职业化的业余精神"来诠释国学更把国学引向歧义。

工作有"职业化"和"非职业化"之分,为什么做工作、怎样做工作的精神则有"专业"和"业余"之分。专业的精神可以体现在"职业化"的工作中,也

可以体现在"非职业化"的工作中;"业余的精神"可能体现在"职业化"和"非职业化"的工作之外的娱乐中,如果体现在工作中,包括"职业化"和"非职业化"的工作,工作一定做不好,或者把这项工作做成另一项工作,它可能创新出一项新的工作,却不可能为这项工作带来创新。包括文人画,它创新了一个作为综合艺术的"绘画",却没有给造型艺术的绘画带来创新。

就像歌舞创新了一个作为综合艺术的演唱艺术,却没有给作为表演艺术的舞蹈艺术带来创新,也不可能给作为声乐艺术的歌唱带来创新。这一点,中外都是一致的。至于西学"职业化的专业精神"好,还是国学"非职业化的专业精神"好,这个不好说。鞋子合适不合适,只有自己的脚最清楚。

而今天的中国,各个领域的学界,"专家"之所以纷纷遭到"吐槽",正是因为他们既丢掉了国学"非职业化的专业精神",又没有真正学到西学"职业化的专业精神",却把国学中支流的"职业化的业余精神"变成了当今学界主流的"职业化的业余精神"。这也难怪,一个把"非职业化"等同于"业余精神"的"专家",一定把"职业化"等同于"专业精神"。这就像为了接轨西方"美术史学是一门独立的人文学科,不应该放在美术学院中,而应该放在综合性的人文学院中"的学术体制,便在美术学院中弄出一个"人文学院",再把美术史学设置到美术学院中的人文学院中去。结果,中国的美术史学精神被抛弃了,西方的美术史学精神也并没有得到。又像书法和绘画,一方面,接受了西学职业化的长处,专业的学习,职业的工作;另一方面,又坚持国学所谓"业余精神"的长处,把书画看作"是文化,不是技术"。结果,两个长处都变成了短处。专家吧,不专;学者吧,无学。这就成了"西学"中的"国学""专家","国学"中的"西学""学者",就像骡和狮虎兽一样,虽是杂交的创新,却不能成为一个具有生命意义的新物种。

<div style="text-align:right">(2015 年)</div>

附二：
说"文化"

"中国画家不能只有技术，更要有文化。没有文化的画家不过是工匠，不可能画出真正有价值的优秀作品来。"这是中国画界的共识，不仅是针对中国画的，同时又是区别于西洋画的"中国特色"。有"文化"的中国画家这样认为，没有"文化"的中国画家也这样认为，而且无论有"文化"的还是没有"文化"的，无不认为自己是真正有"文化"的，而别人则是没有"文化"的。撇开西洋画家是不是只有技术没有文化不论，单论对于中国画家，什么才是文化呢？就是读书，就是文史哲书诗词。且不论这个观点类似于"政治标准第一，艺术标准第二"，说白了，就是"文化标准第一，绘画标准第二"，当然还有科技界的"又红又专"——思想红比之技术精更能创造"人间奇迹"。问题是，文化只是读书吗？种地、打仗等不也是文化吗？画画自身当然也是文化。这些不是文史哲书诗词的文化，可以赖读书而体现为文化，也可以不赖文史哲书诗词而通过技进乎道体现为文化。郑板桥的文人画"三绝""四全"，固然是文化，敦煌莫高窟的壁画，画工的读书程度多不高，甚至有不少还是文盲，难道它就不是文化、不是优秀的作品吗？

文化，包括文化知识，也包括文化素质。从文化知识讲，读书是文化，技术也是文化；文史哲书诗词是文化，种地、打仗、造酒、织布皆是文化。所以，文化知识，没有"有和没有"，只有"多和少""这个和那个"之别。每

一个人都是有文化知识的,包括不读书的人。无非你的文化知识是读书,他的文化知识是种地;你知道文史哲书诗词,他知道什么节气该播种、什么节气该施肥。这就是"这个和那个"之别。学富五车的,与粗记姓名的,是"多和少"之别;种田经验丰富的,与种田经验不足的,同样是"多和少"之别。文化知识,因社会有分工而术业有专攻,不能以"这个"为有文化而斥"那个"为没有文化,也不能以五十步笑一百步的心理以"多"为有文化而斥"少"为没有文化。多和少总是相对的,以无涯为分母,多为0,少也为0,大家都是没有文化。

　　文化素质,就是怎样做人、怎样做事的精神,不论从事何种分工、行当,只有"有和没有"之分,没有"高和低"之别。我们说某人的文化素质高,实际上是讲他"有"文化素质,说某人的文化素质低,实际上是讲他"没有"文化素质。那么,什么是文化素质呢?就是为人民服务,做好本职工作的精神。古人叫"行己有耻""敬业精神",实际上就是"小学生基本守则""国民基本守则"。一个人的能力有大小,知识有多少,地位有高低,但只要有这点精神,就是一个高尚的人,一个有道德的人,一个脱离了低级趣味的人;没有这点精神,就是一个卑下的人,一个没有道德的人,一个浑身低级趣味的人。正是在这一意义上,各阶层的人都可以是有文化素质的人,且文化素质可以没有孰高孰低之分。至于各自为社会作出的贡献有大小,并不是因为素质的高低,而是因为能力的大小、知识的多少、地位的高低而导致的。反之,晚明以降,李贽、徐渭、董其昌、袁中郎、钱谦益等"文人之多",尽管他们文史哲书诗词的读书文化知识很多,但主张人活着就是为了自己寻欢作乐,"破国亡家不与焉",就是没有文化素质的人。

　　专论读书文化,有文化素质的人,通过读书增加自己文史哲书诗词的文化知识,"知识就是力量",真正的力量就是感到自己越来越不够有力量,感到自己的无知、不懂,常思己过,不责人非。没有文化素质的人,通过读书增加自己文史哲书诗词的文化知识,"知识就是力量",感到自己越

来越有力量,自己什么都知道,什么都懂,而别人什么都不知道,什么都不懂,只有我是对的,别人都是错的。孔子、诸葛亮、韩愈、欧阳修、苏轼……有哪一个认为自己什么都懂,自己永远是对的呢?孔子的弟子说,对于自己的夫子亦步亦趋,瞠乎其后。《孟子正义》说:孔子的弟子,各以其性得其一偏,没有一人真正懂孔子;欧阳修说,自己与梅尧臣是好朋友,原先以为天下只有我一个人懂梅诗,后来发现我并没有真正懂梅。所以,每听到有专家自诩自古至今,只有我一个人懂得孔子,懂得齐白石、黄宾虹,别人都没有懂,则专家的读书文化知识之"多"不必论,文化素质之"没有"是无可疑议的。

以此为准,判定一幅画是不是优秀,当然要看它有没有文化,要看它的作者有没有文化。但是,首先,有文化的作者,并不是每一幅画都是优秀的,也可能有平平之作乃至差的作品。其次,判定一个画家是不是有文化,不能只以读书多少为标准。读书多的人有文化,读书少甚至不读书的人也是有文化的。再次,文化不仅是文化知识,更在于文化素质。"仗义每存屠狗辈,负心多是读书人",不读书之人和读书人中,都可能有文化素质,也都可能没有文化素质。而相对地讲,读书人中文化素质低的人,比不读书的人更多。当然,这样讲,并不是主张画家不要读书,而只是讲,作为"画外功夫"的读书文化知识,必须落实到所有公民都应有的文化素质和作为画家所应有的绘画文化知识即"画之本法"上。

(2015年)

05 第五讲
士风大坏与书学创新

明代隆庆、万历时期,是中国书画史上一大转捩的关钮,从此开始,书画史的古典期落下了帷幕,而现代期则拉开了序幕。艺术史上的古典、现代之分,反映在功能上,前者强调社会功能,后者强调自我功能;专就自我功能而言,前者强调的是消闲、和谐的自我隐退,后者强调的是怨愤、冲突的自我表现;反映在艺术的内容和形式上,前者强调的是传承、弘扬经典所确立的共性和"共名",后者强调的是反经典的个性和"异名"。这一带有根本性质上的由正而奇的转捩,是由于作为创作主体的书画家的士风大坏而引发并获得成功的。

如中国文化史的研究者所早已指出,隆、万之际,"文人无行,士风大坏","儒学淡泊,不可收拾"。从来的读书人即文人士大夫,所遵循的行为准则,是"达则兼济天下,穷则独善其身"的君子风范,"以天下是非风范为己任""先天下之忧而忧,后天下之乐而乐"。此际的文人士大夫,则沦于"达则为所欲为,穷则怨天尤人"的小人行径,以一己的名利置于社会群体的利益之上,自我中心,不择手段,好走极端。

《论语》说:"唯小人与女子为难养也,远之则怨,近之则不逊。"俗语又说"女子无才便是德",同理,"小人无才也是德"。这里,对女性的歧视当然是不可取的,但对小人的形容却相当贴切。一个小人,当被社会、他人"远之",他便会不平衡,有一分苦难,表现为十分的愤怒;当被社会、他人"近之",他也会不平衡,有一分得志,表现为十分的傲慢。如果这个小人

有才,恃才傲物,则失意时的怨恨比之无才者更会升幅十倍;得意时的傲慢比之无才者同样会升幅十倍。

以晚明思想解放运动的代表人物李贽而论,他在当时和身后不久,即被一些朝野的大学问家如顾炎武、王夫之等直斥为"异端之尤""小人之无忌惮者""再传而为李贽,无忌惮之教立而廉耻丧,盗贼兴"。编纂《四库全书》的纪晓岚和修纂《明史》的张廷玉更对他近乎唾弃。他自述"不甘为一世人士",也就是怕不出名,所以,一生不断地用各种稀奇古怪的思想行为折腾闹事,务求引起轰动效应,为社会和他人所注目。论者以为"求名、邀名、造名、醉名,陪伴了他的一生,成为他推拭不去的痛苦之源",以至于憎恨他的人为他的无事生非、小事化大所烦,爱护他的人同样为他的折腾闹事所烦。他的老友焦竑,虽然看重他的文才,但又厌恶他的人格,所以,当焦在京中任高官时,李请求作他的幕僚,焦赶紧以"身心俱不及闲"婉拒之。尽管焦与李的文字往还不少,但在编定自己的文集时,干脆把这些文字全部删除,以撇清同这位"异端之尤"的关系。

以晚明书学和画学创新的代表人物徐渭而论,李国文先生在《中国文人的非正常死亡》中把他在胡宗宪幕府八年间的作为称作"小人得志"。而其实,他在入幕之前和胡宗宪倒台之后的思想行为,又何尝不是"小人失意"? 由于小人的心理,又自恃有才,当他失意之时,学问自以为天下莫大于我,遭际自以为天下莫惨于我,所以眼高千古,以贫骄人,牢骚困苦,难以自遣,不惜走上佯狂自残的极端道路。而当他依傍上了胡宗宪这位靠山,又自以为春风得意,平步青云,简直不把别人放在眼里。文献中记载他"葛衣乌巾,长揖就座,纵谈天下事,旁若无人""以部下一诸生傲之,信心而行,恣臆谈谑,了无忌惮""幕中有急需,召渭不得,夜深,开戟门以待,侦者得状,报曰:徐秀才方大醉嚎嚣,不可致也"。一位小人的形象,活灵活现。

尤其恶劣的是,他尝在一酒楼饮酒,有几位兵卒也在楼中饮酒,不肯

付钱,他当场冷眼旁观,事后"密以数字驰"胡宗宪,胡依从他的意见"立命缚健儿于麾下,皆斩之,一军股栗"。又一次,徐得知有一小和尚负债并淫秽,又密告胡,把和尚"以他事杖杀之"。这就是所谓"君子成人之美,小人成人之恶"。他的朋友陶望龄为他作传,明确指出他在幕府期间"间或借气势以酬不快,人亦畏而怨焉"。这就不是以正义的名义做过分之事的问题,而是直接的公报私仇、仗势欺人了。所以,《明史》本传有评:"借宗宪势,颇横。"《四库全书总目提要》里更不客气地指出:"一为权贵所知,遂侈然不复约束。"这种小人得志的表现,更典型地反映在他对于沈炼和严嵩的态度上。胡宗宪固然抗倭有功,但他先附赵文华,后依严嵩父子,通同作奸,陷害同僚,贪赃枉法,这也是事实,所以严嵩倒台之后,倒严派把他作为严党的重要人物加以追究,绝非牵连无辜。徐渭以一介草民,不详官场黑幕而投靠之,自无可厚非。但是,对他有知遇之恩的沈炼,因弹劾严嵩父子而被迫害致死,这是当时轰动朝野的大事件,在民间还广泛传诵着"沈小霞(沈炼之子)相会出师表"的传奇故事,徐渭也曾为沈写过"两上书而伏阙,一抗议而廷争,迨谪边氓,触帅臣之所忌,其于宰辅,值旧怒之未平,遂构谋巧中,遽矫命以伏砧"的祭文,为沈公的祠堂写过"公道自然明日月,忠臣何意祀春秋"的榜联。然而沈的尸骨未寒,他的感恩之言未泯,却又写出了《代(胡宗宪)贺严阁老生日启》,对把他个人的恩人、国家的忠臣沈炼迫害致死的严嵩极尽奉迎吹捧:"施泽久而国脉延,积德深而天心悦。三朝耆旧,一代伟人,屹矣山凝,癯然鹤立……"这便是因小人的心态而不惜良心的蒙昧了,士风之坏,一至于斯!

对于徐渭的这种小人心理,当时的汤显祖也像焦竑之对李贽一样,是不屑一顾的。汤是一代戏曲大师,而徐渭也爱好戏曲的研究和创作,他对于汤,是由衷地崇拜钦佩,一再地向人表白,并再三地写信、写诗给汤,希望能与他结识。但是,汤对之连最起码的同行往来也没有,既不复信,也不和诗。这一文坛公案,一直令研究者感到蹊跷。而沈德符的《万历野获

编》却透露出其中的消息:"文长自负高一世,少所许可,独注意汤义仍,寄诗与订交,推重甚至,汤时犹在公车也。余后遇汤,问文长文价何似?汤亦称赏,而口多微辞。"显然,汤显祖对徐"亦称赏"的是他的文才,而"口多微辞"的则是他的人格。

除李贽、徐渭之外,当时的士风大坏,在沈德符的《万历野获编》、黄宗羲的《明夷待访录》、赵翼的《廿二史札记》等著述中多有例证。对此,明末清初的不少思想家如颜钧、顾炎武、张履祥、王夫之、吕留良、陆世仪、潘平格等,都有着严厉的批评。颜钧指出要"急救心火";顾炎武痛斥"文人",劝士大夫不要流为"文人",《日知录》中"通鉴不载文人""文人之多"等许多条目,便是针对晚明文人无行而发的拨乱反正;潘平格更大声疾呼士大夫应该关心、重拾修齐治平的学问。如此等等,不一而足。

但是,任何事物有其利就有其弊,而有其弊亦有其利。隆、万之际的士风大坏,也并非就是一件绝对的坏事,它对于文化艺术的创新,便表现为士风未坏所不可能起到的推动之功。

宋陈亮《语孟发题》有云:"公则一,私则万殊。"古典期的文化艺术,包括书画,由于强调服务社会的共性共名,就未免约束了艺术家个性创造的空间。从二王到欧褚虞薛,乃至苏黄米蔡,毕竟共性更大于个性。苏黄米蔡因为"尚意",所以在个性的方面有了较大的发挥,元人便一致加以抨击,认为书法是被他们"写坏"了。但事实上,相比于明季书风的大跨度创新,宋人对晋唐成法的破坏毕竟小得多,只能是量上的,而称不上是质上的。

进入明季之后,古典文化艺术的单一性弊端,就更大地暴露出来。这时,就像鲁迅先生在《呐喊》自序中所指出,人们住在一个不透气的铁屋子中,为了达到在墙上开一扇窗的目的,不得不提出把整个屋顶掀去的矫枉过正做法。这时,中庸的君子士风,对于打破这种单一的弊端必然是无力的,而极端、偏激的小人士风才能真正形成对弊端的强烈冲击。因为,君

子的创新所讲求的是"述而不作"。述者,传承、弘扬前人所确立的经典法则也,畏天命,畏圣人,畏大人之言,非礼勿视,非礼勿听。作者,于经典的法则之外别张异军也。而小人的创新所讲求的是"作而不述",也就是拒绝按前人所确立的经典法则行事,天命不足畏,圣人不足尊,大人之言不足信,礼岂为我辈而设,通过否定经典,打倒经典,无法而法,我用我法,变"自由地驰骋于必然王国之中"为"自由地驰骋于必然王国之外"。显然,对于经典弊端的冲击,后者的力量远远大于前者。当然,这里面也隐藏着另一个危险,即对于经典弊端的否定,本来是为了否定弊端,结果却很容易沦为否定经典本身。

袁宏道称徐渭的书法"笔意奔放如其诗,苍劲中姿媚跃出",论者又有评为"此诚字林之侠客,八法之散圣"的,内蕴了一股"推倒一世之智勇,开拓万古之心胸"的巨大创新活力。相比于宋人之于晋唐,就不仅仅只是量变,而是翻天覆地的质变了。此外如张瑞图和壬戌三狂人的王铎、黄道周、倪元璐以及傅山等,无不以狂放不羁、惊世骇俗的面貌形成对传统审美的巨大冲击,异军突起,我用我法,一扫晋唐宋元法度森严的温文尔雅。王铎自述其艺术的观点:"怪则幽险狰狞,面如贝皮,眉如紫棱,口中吐火,身上缠蛇,力如金刚,声如彪虎,长刀大戟,劈山超海,飞沙走石,天旋地转,鞭雷电而骑雄龙,子美所谓语不惊人死不休,文公所谓破鬼胆是也。"从他们书法的酣畅淋漓,势不可挡,甚至近于狂野粗鲁来看,显然,不是恪守君子风范的书家所能写得出来的。正是这一书学上的大跨度创新,对于业已沦为保守、僵化的传统古典书风的冲击,为嗣后清代的碑学大炽、书道中兴,作了前奏的演出,包括扬州八怪等各种争奇求新、千姿百态的个性书风,遂得以蔚成气候。

但是,掀去屋顶,毕竟不是改造铁屋子的最终目的;一旦束缚被打破,筑基于士风大坏的书学创新,也不可能具备可持续发展的前景。书法史的演变同样如此,如果不注意克服士风大坏的小人心态,那么,书学创新

在嗣后的进程中便难免由利的一面转变为更多的弊的一面。特别在今天多元化而不是一元化、专制化的时代背景下,从可持续发展的要求,和谐的文化生态环境的建设,书家的人品修养也好,艺术创新也好,我们更多地应该向二王、欧褚虞薛看齐,而不是向徐渭、扬州八怪看齐。

(2005 年)

附一：
再谈士风大坏与书学创新

几年前我在《书法》杂志上写过一篇《士风大坏与书学创新》的小文，针对晚明的书坛，提出对于人品和书品关系的一点认识。通常认为，好的人品一定能写出好的书品，好的书品也一定反映了好的人品；晚明的书坛，涌现出一批创新的、好的书品，正是表征了书家好的人品，因此，我们赞赏、学习这样的书品，同时也应该赞赏、学习这些书家的人品。对于这样的认识，我一直是有不同意见的。二十多年来，我对中国书画史的研究，反复强调"隆（庆）万（历）之变"，指出以徐渭、董其昌为代表的晚明书画，从书（画）品上固然值得肯定，从人品上却不可盲目仿效，他们和它们所代表的，只是一个特殊真理而并非普遍真理。《士风大坏与书学创新》一文所要表述的，无非就是这一见解。但今天看来，意犹有未尽处，所以撰此文作为进一步的补充。

关于晚明书家的人品，扩而大之，便是整个晚明的主流士风，在学术界的普遍认识便是"士风大坏""儒学淡泊，不可收拾""文人无行"。这在顾炎武的《日知录》、傅山的《霜红龛集》、沈德符的《万历野获编》、黄宗羲的《明儒学案》等明末清初学者的著述中屡有揭露，并有痛心疾首的指斥，清末民初的梁启超则在《中国近三百年学术史》中把隆万之际的士风概括为八个字："上流无用，下流无耻。"什么叫"上流无用"呢？就是董其昌等上层的文人，作为既得利益者，于天下苍生事漠不关心，在其位而不谋其

政,对社会持冷漠的态度,超尘脱俗,供养烟云。什么叫"下流无耻"呢?就是徐渭等下层的文人,作为未得利益者,为了出人头地而不断地折腾闹事,对社会持仇恨的态度,怨天尤人,丧心病狂。

本来,读书人的目标是成为"士人",而不是"文人"。士人和文人,我们通常看作是一而二、二而一的一个阶级,其实不然。士人的志向是"志于道",这是《论语》中所说的,而"大道之行,天下为公",所以要"克己",要"毋我",以社会为中心,"达则兼济天下,穷则独善其身","居庙堂之高则忧其民,处江湖之远则忧其君","先天下之忧而忧,后天下之乐而乐",当社会与个人发生冲突时,"当仁不让",所应该选择的是牺牲个人利益、保障社会利益,甚至不惜"杀身成仁"。士人当然也做诗文,甚至成就在文人之上,但他的志向不在诗文而在道。文人的职守是诗文。治道治史最忌出诸己,出诸己则失于公,所以即使孔子也是"述而不作",顾亭林干脆表示"著书不如抄书"。而作诗作文最忌出诸人,出诸人则成学舌,所以文人既以诗文为职守,就需要强调自我价值而以个人为中心,"达则胡作非为或明哲保身,穷则怨天尤人或丧心病狂","居庙堂之高则超尘脱俗,处江湖之远则愤世嫉俗","先天下之乐而乐,后天下之忧而忧",当社会与个人发生冲突,所选择的必然是牺牲社会利益,保障个人利益,为求生而害仁。

在历史上,读书界中,士人从来都是主流,文人只占支流的地位。而"明代养士三百年之不精",到了隆万之际,读书人大多成了文人,只有极少部分士人。文人成了读书界的主流,"上流无用,下流无耻";士人成了读书界的支流,即使中流砥柱,也挽回不了江河日下、狂澜既倒。其结果是什么呢?士风的大坏表率了社会的风气,导致整个明末社会各阶层的腐败,尤其当明清易代的大是大非之际,竟出现了一大批读书人而且有不少是明朝的官员,纷纷投诚清朝。南宋的小皇帝,由陆秀夫抱了在崖山跳海而亡,而明末的崇祯皇帝上吊煤山时身边只有一个小太监,朝中的大臣早已作鸟兽散。这种现象,在历史上是从来没有过的,甚至连清朝统治者

也为之震惊,在修《明史》时专门列了一个《贰臣传》作为资治的鉴戒。

明末士风的大坏,是由王阳明的心学变而为泰州学派的何心隐,尤其是李贽的"异端邪说"而开启的。他们打着解放个性的旗号彻底颠覆了"天下为公"、社会大于个人、个人服务社会的价值观,而把个人中心、自我价值作为至高无上的神圣追求。由于人人都有情欲,只是长期的圣人之教要求人们克制私欲、服从社会,所以把它压抑住了。尤其是朱子"存天理,灭人欲"之说,更使礼教的社会秩序成为专制、钳制。而李贽之说一出,就如《水浒传》中的洪太尉打开了龙虎山镇魔殿中张天师的封石,一时吸引了大批年轻的读书人携带了妻女风靡从之,"一境如狂",听他讲学,并献出妻女供李贽在尼姑庵中群宿群淫,甚至"白昼同浴",彻底地解放了个性,有如邪教。所以,顾亭林等直斥其为"无耻之尤"。在这种学说的蛊惑下,读书人当然不可能再成为士人,而纷纷变成了个人中心、无视社会规范的文人。所以,《日知录》中痛斥"文人之多",并曰"《通鉴》不载文人",傅山、黄宗羲等则认为文人不过是"隙人""小人""伪人",上流则"全无心肝",下流则"丧心病狂",也就是梁启超所说"上流无用,下流无耻"的意思。顾亭林等于明亡之后痛定思痛,表示要"急救心火",重拾"修齐治平之道"。但缺口既已撕开,要想再把它缝合起来难于补天,而越撕越大则是大势所趋了。

我们先从"上流无用"来看明末的士风大坏。试以董其昌为例,他出身清寒,屡试屡黜,所以醉心禅学以求解脱。直到三十五岁中举踏上仕途,嗣后一帆风顺,至万历二十二年(1594)当上皇长子朱常洛的老师。但由于他致力于学优而仕的目的并不是兼济天下,而主要是为了摆脱低微的社会地位,达到个人的"出人头地",所以于政事始终持不关心、不作为的态度。担任皇长子讲官时如此,后来历任湖广提学副使、河南参政、南京礼部尚书、北京掌詹府事等显职,直到崇祯七年(1634)诏加太子太保致仕,在朝为官四十五年,显职四十年,始终超然事外,整日优游于明山秀水

之间,供养于诗文书画之中。他的朋友陈继儒称他为"东山不出",意谓他居庙堂之高而丝毫不以苍生为忧。那是否因为当时天下清明太平,所以他可以"后天下之乐而乐"了呢?史载他原本家境破落,仅"瘠田二十亩",而发达之后拥有"膏腴万顷""游船百艘""画栋雕梁,朱栏曲槛,园亭台榭,数百余间",并购藏了大量历代法书名画,无数佣仆姬侍,这样的财产,他享之不尽,并借北宋宰相韩琦相州筑昼锦堂的典故,作了一幅《昼锦堂图》,可见其乐,大有得意忘形之态。包括他所倡导的"以画为乐"的书画观,总之,享用既得的个人利益,享受人生,追求享乐,是他四十余年仕途的基本生活方式。这样的乐,虽然奢侈得过分了,但只要是"后天下之乐而乐",我们对之也无可厚非。然而,事实并非如此。正是在这四十余年间,明王朝的政治陷入严重的危机,阉党专权,朝廷斗争趋于白炽化,外敌虎视,苛捐杂税,天灾人祸,激起民变不断,大规模的农民起义一触即发。所谓"天下兴亡,匹夫有责",在这"山雨欲来风满楼""黑云压城城欲摧"的危急关头,包括东林党在内,一些位卑的清流、在野的士子,尚且"风声雨声读书声,声声入耳;家事国事天下事,事事关心",甚至不惜杀身成仁。而位居显要的董其昌,却对国家的危亡无动于衷,每当朝廷政治斗争达到不可开交之时,便请病假回松江颐养。他为官四十余年,除了公费旅游,于重大的政事都是采取"深自远引"的回避策略,而绝不是当仁不让。因为他深知,一旦介入其中,难免导致个人既得利益的丧失殆尽,甚至还要赔上性命。

北宋王禹偁曾撰《待漏院记》,提出为人臣者,食君之禄而忧国忧民者为贤臣,祸国殃民而"私心慆慆"者为奸臣,而"无毁无誉,旅进旅退,窃位而苟禄,备员而全身者"则为耻辱。董其昌的所为,正是王文所论的第三类人臣,《孟子》所谓"在其位而道不行于天下者,耻也"。而其丝毫不以为耻,是为无耻。所以顾亭林针对明末的士风大坏,专门提出"行己有耻"加以反拨。这种"上流无用"的文人,便是官场上的"乡愿",而乡愿,正是"德

之贼"也。与此相对,"下流无耻"的文人,便是士林中的"小人"。两者行径有异,一者明哲保身地无为、不作为;一者丧心病狂地胡为,不择手段地折腾闹事。但本质则一,都是基于个人中心的自我价值:个人利益既已得所以无为,个人利益尚未得所以胡为。正因为本质的一致性,所以,乡愿也有小人的一面。董其昌在官场上不作为,在乡里则胡作非为,史载其仗势欺人,"横行乡里"——"渔猎民膏""垄断利津",强占民女、侵匿良田,以致激起轰动江南的民变,焚烧董宅,史称"民抄董宦"。甚至八十多岁了,还"不知老之将至",霸占了许多年轻美貌的少女,终日淫乐。

对于董其昌的"无用"也就是不作为,长期以来,书画史的研究都是把它作为"不做坏事"来认识、评价的。这种离开了其特殊的身份和所处的特定时间、形势所作的评价,显然是不合宜的。当天下动荡、国家危亡、民生涂炭之际,虽说"天下兴亡,匹夫有责",但我们不能强求一介布衣的陈继儒挺身而出。而董其昌却不一样,他位居显赫,职守所在是需要他必须出来做事,做好事。不作为,即使是"不做坏事",也是严重的失职、渎职。或者有人会说,大势所趋,即使出来做事,做好事,也无济于事,而只能是无谓的牺牲而于事无补,所以董其昌的不作为绝非耻辱,而是明智之举。那么,我们可以用东林党来例证,难道他们不知道阉党权势熏天,任何抗争也不过如飞蛾扑火吗?我们还可以用诸葛亮的《出师表》来例证,诸葛亮不是也明智地认识到:当今之势,"才弱而贼强,伐贼,王业亦亡,不伐,亦亡,惟坐而待亡,不如伐之",所谓"鞠躬尽瘁,死而后已,至于成败利钝,非臣之愚所能睹也"。所以,不是所为能不能成功的问题,而是所为是不是正义的问题。正义之事,能成功,要为,不能成功,也要为;非正义之事,不能成功,不要为,能成功,也不要为。而董其昌的考虑,既不是从能不能成功出发,更不是从是不是正义出发,而纯粹是从保障个人既得利益出发,所以,朝廷上的正义之事他不为,非正义之事他也不为,而民间的非正义之事则为所欲为。

他的诗文、书画作品，所散发着的，是一种超尘脱俗、不食人间烟火的平淡天真，闲适、恬静、优悠、潇洒。举其诗数首如："风吹明月堕鱼梁，读罢残书依绿杨。湖上藕花楼上月，踏歌惊起睡鸳鸯。""风物清和好，相将过竹林。骤寒知夜雨，繁响逗蛙吟。杂坐忘宾主，清言见古今。呼童频剪烛，不觉已更深。"从这些诗文，包括他的画作，你能看出半点天下的动荡必然在一位政府要员心上应有的牵挂忧患吗？而在同时期的少数志士仁人，如他的同乡陈子龙的诗文中，则有"满目山川极望哀，周原黍离重徘徊。丹枫锦树三秋丽，白雁黄云万里来。夜雨荆榛连茂苑，夕阳麋鹿下胥台。振衣独上要离墓，痛哭新亭一举杯"。所以，显然，把董其昌"上流无用"的不作为，看作是政治上"不做坏事"的好的人品来评价是完全错误的。对于这样一位高官要员，在民间做了不少坏事，我们不能因此而推断他的人品不好；但在政治上不做好事，尤其在大厦将倾之际，我们就不能不对他的人品持批评的态度了。

下面我们再从"下流无耻"来看明末的士风大坏。试以徐渭为例，他也出身寒门。大凡贫困家庭的孩子，在有比较的环境中，都有一种自卑而自大的性格上的缺陷。因为贫困，所以被人看不起，形成自卑的心理；为了摆脱这种困境，所以又有很高的期望，用徐渭少年时自己的话说，便是"际会风云上九重"。如果这种期望实现了，就可以修复病态的心理，如果期望一次次地破灭，自卑又自大的心理便会不断地互为加强，直到丧心病狂，沦于疯狂甚至自杀。徐渭正是在这样的心理动力和压力之下，发奋攻读，同时又玩世不恭。但一次又一次的科考总是名落孙山，再加上其他的各种挫折，不得已于嘉靖三十六年（1557）依附胡宗宪，请求他为自己的科考开后门说情，结果还是落榜。学优则仕的道路既已不通，而胡宗宪总督东南军事，负责抗击倭寇，徐渭便干脆安心地做起了他的幕僚，把它看作是"出人头地"的另一条可行之道。因代为撰写献白鹿表而深获器重，一时备极荣耀，尤甚于金榜题名。但这样的好日子也不过五六年，先是嘉靖

四十一年(1562)奸相严嵩为徐阶参倒,三年后严嵩之子严世蕃被处死,胡宗宪因属严嵩一党,也被逮捕问罪,自杀于狱中。徐渭失去了靠山,又害怕被牵连,遂沦于疯狂,九次自杀而未遂,又误杀妻张氏,问罪当死。在张天复等友人的救援下,先是免去死罪,陷于囹圄。至隆庆六年(1572),又经张天复子元汴的努力疏通释放回家。其间又先后投附李春芳、吴兑、李如松、张元汴等,希冀施展才华,重新拾回荣耀,皆不能如意,卒于贫病潦倒,半疯不癫中郁郁而终。

前面提到"上流无用"的文人如董其昌是"乡愿",为了保障既得的个人利益,于世事不作为、不承当,"下流无耻"的文人如徐渭是"小人",为了攫取未得的个人利益,不择手段地折腾闹事。而正如专家们把董其昌超尘脱俗的不作为往"不做坏事"上靠,从而赋予他以高尚的人品;同样,专家们也多把徐渭愤世嫉俗的折腾闹事往"反抗社会黑暗"上靠,从而赋予他以高尚的人品。其实,人品的高尚与否,从道德上来考量,不在于作为还是不作为、闹事还是不闹事,根本是要看基于天下为公还是个人中心。徐渭与董其昌的行为虽然大相径庭,但两人的价值观念则是完全一致的。基于个人中心,因为自我价值的不能实现,在投靠胡宗宪之前,徐渭的表现是"小人失意",怨天尤人的玩世不恭,恃才傲物的刁钻促狭,看似"反抗社会黑暗",实质上是"反抗社会",而无论这个社会是黑暗还是光明。从民间的口碑,绍兴地区所流传的许多关于徐渭的传说,他所捉弄的不仅是"坏人",更多的是老实巴交的平民、善良的百姓。在投靠胡宗宪之后,徐渭的表现是"小人得志",仗势欺人,肆无忌惮,最典型的便是为严嵩写祝寿文,阿谀奉迎,与"反抗社会黑暗"毫不沾边,说明一旦有利于实现自我的价值、获取个人的利益,他是不惜"投靠社会黑暗"的,对此,我在《士风大坏与书学创新》一文中业已指出,这里不再赘述。这里需要补充指出的是,严嵩的倒台,天下人拍手称快,而在徐渭,则因为自己的利益一旦化为灰烬,因此而对扳倒严嵩的徐阶恨之入骨。他在胡宗宪自杀之后,一而

再、再而三地写诗作画诅咒徐阶,如在《雪压梅竹图》等画面上题诗云"云间老桧与天齐,滕六寒威一手提。折竹折梅因底事,不留一叶与山溪。""万丈云间老桧萋,下藏鹰犬在塘西。快心猎尽梅林雀,野竹空空雪一枝。"徐阶是松江人,所以称其为"云间老桧",把他比作奸相秦桧;而胡宗宪号梅林,所以把他比作遭秦桧陷害的忠良岳飞。又拟乐府《氛何来》:"氛何来?由水木、连公工。"木公为松,水工为江,意为徐阶扳倒严嵩,是把清平世界推到了乌烟瘴气之中,实际上是把他徐渭的个人利益给葬送了。

严嵩、胡宗宪垮台之后,徐渭重新表现为"小人失意",而且因为精神失常而更加极端,牢骚肮脏,不可理喻。这里姑举数例:1573年他刚走出监狱的第一个春节,朋友们设宴为他接风庆贺,他豪兴勃发,赋诗一首云:"吴家兄弟解留客,镇江蒿笋樱桃干。饮我金杯三百斛,五更漏转犹未残。我系六年今始出,宝剑一跃丰城寒。登楼忽见梅花发,时有春意来姗姗。醉余皓首街泥滑,欲跨白马唤银鞍。"坐了七年牢,已五十三岁了,应该痛定思痛,有所悔改,从今夹紧尾巴老老实实地做人了吧?但他竟然又焕发出自大的狂想,什么"宝剑一跃丰城寒""欲跨白马唤银鞍"。而这极度的自大,正掩蔽着其极度的自卑,所谓色厉内荏,内愈荏而色愈厉。其实,贫穷并不必自卑,所谓安贫乐道,"穷则独善其身",正是圣人的遗训。但他不是士人,所以不是志于道,他是文人,所以志于我,志于我就无法安贫,而是愈贫愈骄,甚至以贫骄人。1580年,张元汴得知徐渭的潦倒,便写信请他北上京师到自己府上来帮忙做些事。帮忙做事无非是客气话,真实的意思是要接济他,让他安度晚年。徐渭却兴致勃勃,以为元汴要借用他的才华,而他自信完全能做到不辱使命,在这个平台上充分地表现并实现自我价值。结果到了张府,元汴对他百般礼遇,他却不断折腾闹事,帮倒忙而添乱,使张在官场上十分尴尬。张向他解释,官场上总有官场上的礼数,是不能失礼的。他竟勃然大怒,不仅毫无感恩之心,而且对救命恩人

恶言相向,说道:"你张家父子对我有救命之恩,但我也不能因此就成了你家的奴隶,我杀人当死,按《大明律》不过当颈一刀,你却是要一刀一刀地慢慢剐割我不成?"随即不辞而别,在京城租了一间破屋住下。不久冬天来临,大雪纷飞,元汴赶快派人给他送去一件裘皮大衣和酒肉以解饥寒之困。徐渭竟认为这是对自己的羞辱,回信一封云:"仆领赐至矣,晨雪,酒与裘,对症药也。酒无破肚赃,罄当归瓮,羔半臂,非褐夫常服,寒退宜晒以归。西兴脚子云:风在戴老爷家过夏,我家过冬。一笑。"意思是我不领你的情,酒瓮我是要还给你的,大衣到了夏天同样会还给你。这封信的刻薄和无礼,令旁人也看不下去,便去责问徐渭究竟是什么意思,徐又回信说:"夫以闾里饮羊缩辂之夫,一旦得志,即跨骏食肥,目不知有长老。"意谓张元汴不过是小人得志。但即使如此,张也依然对他不失礼数,并向首辅张居正推荐徐渭入翰林院,徐又怀疑这是因写信事件而在戏弄他,当场翻脸成仇绝交。1587年,徐渭已经六十七岁,李如松升任宣大总督,写信向徐致问,作为客套,自然免不了"我的工作亟需先生前来辅佐才有望大展鸿图"云云,徐渭却认了真,不顾年衰体病,兴冲冲地北上,准备抓住这最后一次实现自我价值的机遇。其实,李如松哪里用得着他的帮助?何况他是一个时不时精神病发作的精神病人?结果走到徐州,旧病复发,不得已南返。

"半生落魄已成翁,独立书斋啸晚风。笔底明珠无处卖,闲抛闲掷野藤中。"这首自题《墨葡萄》诗,是徐渭对自己半生遭际的自况,其实也正是他一生人品的写照。"落魄"也就是居于"下流"、下层;"独立"指不理解社会、他人,也不为社会、他人所理解,彻头彻尾的个人主义;"明珠"句就是恃才傲物的自大、自负,把自己看得很高,自我价值的期望自然也高;"闲抛"句就是破罐破摔的自卑、自贱,个人利益未得,则折腾闹事、愤世嫉俗不息。是谓"下流无耻""文人无行",完全把个人置于社会之上。

虽然以董其昌和徐渭为代表的晚明文人的人品是不足为训的,但由

此人品所导致的书品则独具创新的价值。因此,本文包括《士风大坏与书学创新》一文的撰写,目的并不是要否定他们的书品,而是提醒研究者,在肯定他们的书品的同时,不可盲目地肯定他们的人品,更不可盲目地仿效、学习他们的人品。

那么,为什么大坏的士风竟会促成创新的书风呢?我在《士风大坏与书学创新》一文中,从"痞子运动"的革命性指出了其间的原因。而苏洵《上韩枢密书》中也曾提到这一现象:"夫兵者,聚天下不义之徒,授之以不仁之器,而教之以杀人之事。夫惟天下之未安,盗贼之未殄,然后有以施其不义之心,用其不仁之器,而试其杀人之事。当是之时,勇者无余力,智者无余谋,巧者无余技,故其不义之心,变而为忠,不仁之器,加之于不仁,而杀人之事,施之于当杀。及夫天下既平,盗贼既殄,不义之徒,聚而不散,勇者有余力则思以为乱,智者有余谋则思以为奸,巧者有余技则思以为诈。于是天下之患杂然出矣。"意谓在特殊的条件之下,不义之徒、无行之人,也可以作出有义、有行的贡献。

另一方面,如上所述的人品,主要是基于道德的考量,是耻辱的,而不是荣耀的。但人品的问题,不限于后天的道德,亦关乎先天的气质、禀赋。尤其是艺术,天赋的先天条件更至关重要。尽管董、徐的道德品质不足称道,但他们的艺术禀赋却是不世出的。董其昌书画品格的平淡典雅,固然是其"无用"的人品反映,同时也是其冲淡的禀赋的流露;徐渭书画品格的冲动狂肆,固然是其"无耻"的人品反映,同时也是其激厉的禀赋的流露。

此外还需要说明一点,本文的撰写,包括《士风大坏与书学创新》一文,目的不仅仅在于历史的评价,对于晚明某些在书学史上作出了杰出贡献的书画家的人品给予客观、切实的认识,而不是简单地因书誉人,一如长期以来对赵孟頫、王铎书品、人品评价的因人废书,更在于今天的镜鉴。因为人品的问题对于书品至关重要,但其中的先天因素是我们无能为力的,而后天的因素,天下为公还是自我中心,正需要我们从前人中选择学

习的榜样。晚明的士风包括一些重要书家的人品,"上流无用""下流无耻",结果塑造了社会的"文化软实力",竟涌现出一批读过圣贤书的人纷纷做了"贰臣";那么,今天的我们,要想塑造以"天下为公"为荣,以个人中心为耻的"文化软实力",又怎么能把晚明书家的"上流无用""下流无耻"作为"优美的精神""高尚的人品"来艳羡、仿效呢?

任何一个人,既是作为"个人"而存在,又是作为"社会关系总和的一分子"而存在,因此,人品的问题,根本上是要求我们理顺"天下为公"和"个人中心"的关系。长时期的"天下为公"扼杀了个人中心,当然是不可取的;但晚明的个性解放,以个人中心颠覆了"天下为公"的原则则祸害更大。这就是我反复强调的闻一多的一句话:"秩序是人类生存的基本保证,即使专制的秩序,也比没有秩序要好。"基于"天下为公"的人格精神,个人受到了屈辱,个人的利益受到了损害,要"忍";好处送到我的面前来了,要"让";民族的屈辱,不能"忍";国家的利益,不能"让"。所以,"上流"不应该"无用",不应该不作为,而要"有用",当然,这个"用"不是为我,而是为公、为他人,包括各级书协的领导,在为人民服务方面不应该不作为,而应该有积极的作为;"下流"不应该"无耻",不应该争名夺利,包括基层的每一个书家,在追逐个人利益方面不应该争先恐后,自视甚高,而应该自视较低。基于个人中心的人格精神,作为个人利益的既得者,对于民族的屈辱他"忍",对于国家的利益他"让";作为个人利益的未得者,对于个人的屈辱他不能"忍",对于个人的利益他不肯"让"。我以为,以董其昌和徐渭为代表的这两类晚明书家也是整个晚明士林的人品,只能作为今天书坛的上层和下层的反面教材。至于汲取他们的书品之优长,又是另一个问题,不在本文论列。

最后需要指出的是,为了反拨包括书画家在内的晚明文人的"士风大坏",顾炎武提出"行己有耻、博学于文"的观点,对于今天书画家的人品建设也是值得倾听的。顾氏认为"著书不如抄书",这个"书"不是诗文之书,

而是经史之书,所以,他的这个观点事实并非他的个性独创,而完全是沿用孔孟之教。什么叫"行己有耻"呢？就是每一个人的立身处世要有荣辱观,"知耻近乎勇",以"天下为公"为荣,以个人中心为耻。晚明以降的书画家,直到今天,基于个人中心,"画之所贵贵有我","我之为我,自有我在","不恨臣无二王法,恨二王无臣法","我用我法",我若不能"出人头地,冤哉",自我价值,自我表现,等等,都已成为天经地义。这一些当然都是不错的,但只有这一些,而忘怀、抛弃了"天下为公",否定了为社会服务,把特殊性作为普遍性,结果必然是弊大于利。什么叫"博学于文"呢？这个"文"不是指文化,而是指条理。因为天下是由三百六十行构成的,博学就是分别研究三百六十行,要研究它们各各不同的"文"即条理、规矩、法则、秩序,每一行都按照本行业的规范做好了本职工作,"天下为公"的理想就实现了。不是说不同的行业之间没有相通的可以"放诸四海而皆准"的东西,但仅仅研究这些空泛的大道理,解决不了实际的问题,只能使本职工作做不好,每一行的本职工作做不好,"天下为公"就无从谈起。《孟子》中说"孔子尝为委吏矣",也就是仓库保管员,"曰会计当而已矣",关心的是出入的账目,这就是"委吏"这一行业的"文";"孔子尝为乘田矣",也就是饲养员,"曰牛羊茁壮长而已矣",关心的是牛羊的茁壮成长,这就是"乘田"这一行业的"文"。这就是孔子的"博学于文"。而扬雄以赋擅场,他却"耻为雕虫小技",他要去研究哲理,著了《太玄》《法言》,苏轼以为不过是"以艰深之言,文浅易之说,若正言之,则人人知之矣","终身雕虫,而独变其音节,便谓之经,可乎？"一通百通、"变其音节",便是反"博学于文"而为之,改变每一个行业的基本规范,用甲行业的规范来做乙行业的事情。这就是文人的通病,晚明以降,弥漫到整个社会。书法的规范,不再是二王八法,而是"书外功夫",绘画的规范,不再是二体六法,而是书法,是"画外功夫"。不是说不要"书外功夫""画外功夫",但把书、画之外行业的规范作为书、画行业的规范,对于做好书、画的本职工作,只能是特

殊真理,不可能是普遍真理。而既然"书外功夫"可以取代八法,"画外功夫"可以取代六法,那么无法而法,取消书法与非书法,绘画与非绘画的界限,也可以取代"书外功夫""画外功夫",这就成了今天的流行书风、现代水墨。

我把魏晋以降至晚明之前的书画史称作古典期,晚明以降的书画史称作现代期,20世纪90年代以降的书画史称作后现代期又名当代期。每一个时期都有所谓的"创新",但古典期的创新基于"天下为公",是共性大于个性的"共名",二王欧颜好比是郭子仪、岳飞,用统一的号令率领了千军万马,所成就的是天下的、整个书坛的赫赫之功,是金字塔般的经典;现代期的创新基于个人中心,是个性大于共性的"异名",徐渭、董其昌乃至扬州八怪,各有各的绝招,但大多数绝招都成不了气候,只有极少数绝招才能技压群雄,所成就的是个人的功名,是电线杆般的个性;后现代期的创新基于"只要曾经拥有,何必天长地久"的"没有理想",是无所谓共性也无所谓个性的"变名",不断地出匪夷所思的新招,今天把小便池搬到展厅中,明天又给《蒙娜丽莎》添小胡子,中国书画界的"杜尚"们,所成就的是"轰动的新闻效应",是沙尘暴般的时尚。

这,便是不同的人品,必然导致不同的创新成果。新是肯定的,但未必都好;即使都是好,还有好的分量之大与小的问题,好的可能之普遍性与特殊性的问题。具体的表现,便是落实到对于"法"的认识,"法"也就是顾亭林所说的"文"。天下的大道理,三百六十行是共通的,但三百六十行之所以各各不同,并不是因为它们的大道理都是同一个,而是因为它们的"法"和"文"是各各不同的三百六十种。圣人立法,其旨不外乎二:一是为了规范某一个行当,使某一行当成为这一行当而不是那一行当;二是为了方便从事某一行当的千千万万人,所以不是从"我"来立法,而是"毋我"为公,"克己复礼"。所谓的个性,便表现于这行当规范和万人共遵的共性、共名之中,而绝不会因此而使人感到"古人既立法之后,便不容今人出古

法,遂使今之人不能出人头地,冤哉"。而晚明的人品,导致对于"法"的认识,是以"无法而法""我用我法"为"至法","无法"便是一通百通、"变其音节",便不能规范某一行当;"我法"便只可有一、不可有二,普遍地推广到千千万万人,更会沦于"荒谬绝伦"。所谓的个性,便表现为颠覆行当规范、唯我纵己的异名。

一言以蔽之,晚明的"士风大坏""文人无行",作为书画家的人品,对于社会精神文明的建设是有害的;表现为书品和画品,只能是特殊真理而绝不是普遍真理。传统文化所讲的奇正相生、其用无穷,"天下为公""博学于文"是正,是本;个人中心,"变其音节"是奇,是末。我们绝不可以末为本,以奇为正,以特殊性为普遍性。

(2008 年)

附二：
"散圣"与"侠客"
——三谈士风大坏与书学创新

"文长喜作书，笔意奔放如其诗，苍劲中姿媚跃出。予不能书，而谬谓文长书决当在王雅宜、文徵仲之上，不论书法而论书神，先生者，诚八法之散圣，字林之侠客也。间以其余，旁溢为花草竹石，皆超逸有致。"袁宏道《徐文长传》中这段对徐渭书法的评语，移用于整个明末由士风大坏所引起的书学创新，大体上也是合适的。

我们知道《水浒传》第一回中写到张天师把妖魔鬼怪镇压在龙虎山的镇魔殿下，好比朱熹"存天理，灭人欲"的思想把人性中的邪恶包括个人主义的性灵给扼杀了，而洪太尉撕去了镇魔的封条，又好比从王阳明的心学到李卓吾的"异端邪说"释放了人性中的邪恶包括个人主义的性灵，一时妖魔鬼怪滚滚涌出。所以，从来作为子不语的怪力乱神、淫秽暴力伴随着性灵派文艺的解放，"很傻很天真"与"很黄很暴力"，也铺天盖地，即使清朝的封建统治者也列之为禁书。晚明的士风之变，反映在价值观上，主要是由"行己有耻"的天下为公，变为"行己无耻"的个人中心，包括"上流无用"和"下流无耻"，尤以"下流无耻"的表现为甚；反映在书画创作上，主要是由"博学于文"的恪守不同学科各自的基本规范，变为"我用我法"的冲决，改变学科规范。我在前两谈中，着重所谈的是价值观的创新，本文所要谈的，则侧重于艺术规范的创新。

既然在"我"与社会的关系中,社会大于个人,个人必须服从并服务社会,变成了个人大于社会,个人不仅不必服从并服务社会,而且天经地义地应该凌驾于社会之上,那么,在"我"与学科规范的关系中,以规范为学科的本法,"我"必须遵守规范以创新,便变成了以"我"为中心,"我"不仅不必遵守规范,而且可以颠覆旧规范,创造新规范以创新。

所谓"八法之散圣,字林之侠客",就是指包括徐渭在内的一批明清书画家,在书画这一学科中,在颠覆书画学科基本规范方面所作出的创新。

"散圣"是佛教中的一批颠覆性人物,包括济公、布袋和尚、寒山、拾得等一批佛门下层的人物,疯疯癫癫的人物,他们是由挑水劈柴的惠能创立南宗禅以后活跃起来的。本来,佛教中的圣人如释迦、观音、普贤、文殊等,我们可以从龙门石窟、云冈石窟、敦煌莫高窟的雕塑、壁画中看到,都是慈悲庄严、华贵妙曼的形象,珠光宝气,无比稀有,灿烂辉煌,人间罕见,令人瞻礼观仰而生皈依心,"三十二相,八十种好",一种正大光明的堂皇之美,不可思议。而僧侣信徒们,对此形象而礼之,诵其经典而念之,如是我见,如是我闻,必严遵戒律,积劫可成菩萨。而自南宗禅兴起,劈佛像而烧之,撕经典而灭之,圣人形象,更由华饰庄严的如来、观音,变而为破扇烂衲、游戏风尘的济颠、布袋,疯子也成了圣人,乞丐也成了圣人,一种玩世不恭的畸寒之美,不可思议。于是戒律荡然,佛门大坏,一超即可直入如来地,称作"散僧入圣",也就是"散圣"。

与"散圣"相类似的还有"散仙",系道教中的一批颠覆性人物,包括铁拐李、汉钟离、张果老、吕洞宾等。本来,道教中的圣人,如天尊、帝君、灵官、玉女等,我们可以从武宗元的《朝元仙仗图》、永乐宫的三清殿壁画《朝元图》中看到,也都是美丽庄严、华光焕彩,真如杜甫诗所云:"森罗移地轴,妙绝动宫墙。五圣联龙衮,千官列雁行。冕旒俱秀发,旌旗尽飞扬。"一种仙气清超、道貌岸然,如拉斐尔所画的圣母像,文质彬彬,尽善尽美。而现在,嫖妓的也成了仙人,倒骑毛驴的也成了仙人,如毕加索所画的《阿

威农少女》,龇牙咧嘴的成了美女,是为以恶为善,以丑为美,化腐朽为神奇。

如果说王右军、颜鲁公是八法中的如来,那么欧褚苏黄等,便是八法中的菩萨、声闻、护法乃至诸天、伎乐、供养,而徐渭等晚明书家,便是八法中的"散圣"。如果说吴道子、李咸熙、黄要叔是六法中的如来,那么张萱、郭熙、崔白等,便是六法中的菩萨、声闻、护法乃至诸天、伎乐、供养,而徐渭等晚明画家,便是六法中的"散圣"。

儒、道、释三教一家,佛门由以如来、观音为圣人变为以济颠、布袋为圣人,道教由以天尊、帝君为圣人变为以铁拐、张果为圣人,正与儒家由以孔孟为万世师表演为李贽的丧心病狂,异曲而同工,殊途而同归。自然,书法、绘画也就由王羲之、吴道子大跨度地创新成为晚明的"散圣"之风尚了。

"侠客"是指武学中的一批独行者。《韩非子》认为:"侠以武犯禁。"也就是说,侠客是不遵守社会规范的,从荆轲一直到金庸小说中的张无忌、令狐冲,无不都是以个性,以绝招擅场取胜。与"侠客"所相对应的便是将军,如郭子仪、岳飞,他们的特点是什么呢?就是有严密的军纪法令,并以此来训练、统率千军万马,从将军以次而下,师长、团长、连长、排长、士兵,有统一的步调,森严的军纪,个性必须服从共性。所以,即使个人的武功不高强,但整个部队调动起来却可以所向披靡,无坚不摧。那么,"侠客"又有什么特点呢?他的武功不是共性的军令所训练出来的,而是纯粹个性的绝招,只可有一,不可有二,"我用我法",甚至"无法而法"。"我用我法"的含义有二:一是"我"的法之所由来,是别人所未曾有过的,自"我"而始有之;二是"我"的法之所从去,是别人不可能学得的,唯"我"而有之,前无古人,后无来者,所以个性非常鲜明,称作"绝招",有如吉尼斯的"新、奇、特、绝"。自然,岳家军的训练,就如奥运会的"更高、更快、更强"了,基本的法则都是一样的,无非各人所取得的造诣不同,所以而有将军、师长、

团长直至士兵之别。我们看到,令狐冲、张无忌也都率领了三山五岳的一批奇能异士,桃谷六仙、田伯光、不戒和尚等,他们都不是由统一的军令、共性的法规训练出来的,而都是个性的"我用我法"。但是其一,同样是个性的绝招,令狐冲的"独孤九剑"是成功的,而桃谷六仙的绝招呢?其二,由这批各揣绝招的奇人异士所组合的千军万马,如果面对的不是一对一的过招,而是两军的对阵,必然溃不成军。所以,将军的成功,所成的是群体之功,群体成功了,群体中的每一个个体当然也都成功了,尽管其中大多数个体默默无闻。而"侠客"的成功,所成的只是个体之功,个别的个体成功了,大多数的个体,即使他声名不小,也不可能成功,大多数的个体不成功,当然这个群体也不成功。

如果说王右军、颜鲁公是字林中的将军,那么欧褚苏黄等,直到那些无名的书工,千军万马,便是字林中的师长、团长、连长、排长,直到士兵。而徐渭等晚明书家,也是千军万马,是字林中的"侠客",但其中只有一两个令狐冲,十来个田伯光,剩下的便是当着黄药师、杨过的面作华山论剑的小瘪三了。如果说吴道子、李咸熙、黄要叔是画苑的将军,那么张萱、郭熙、崔白,直到那些无名的画工,千军万马,便是画苑中的师长、团长、连长、排长,直到士兵。而徐渭等晚明画家,也是千军万马,是画苑中的"侠客",但其中只有一两个令狐冲,十来个田伯光,剩下的便是当着黄药师、杨过的面作华山论剑的小瘪三了。

当"散圣"取代了如来、观音,"艺术家与疯子只有一步之遥"的人品便颠覆了"艺术家是人类灵魂工程师"的人品,审丑的书品便颠覆了审美的书品;当独行的"侠客"取代了三军的将帅,书坛的我用我法、无法而法便颠覆了笔阵严明、军令如山,个别书家的特立独行便颠覆了万马千军的步伐整肃。

所以,袁宏道用"散圣""侠客"的比喻,非常确切地说明了晚明的书学创新,包括画学创新的特点,概括起来有三:其一,强调个性的独创,颠覆

共性的经典；其二，强调以丑为美，颠覆以美为美；其三，强调个人成功，颠覆群体成功。

显然，这样的创新，是大跨度的，而远不是如欧褚之于二王，郭熙之于李成，只是小跨度的创新。大跨度的创新，所创的是法，是风格之新，法上创了新，风格上创了新，自然也就代表成绩上创了新。而小跨度的创新，所创的是成绩之新，法上、风格上则没有创新，法上、风格上没有创新，那么，成绩上的创新就可以比较。法上、风格上创新了，那么，成绩上的创新就不可比较，好比吉尼斯，你创造了吹肥皂泡的世界纪录，我创造了霹雳旋空书法，同样可以成为世界纪录。怎么说呢？在岳家军中，由于法令统一，所以，将军的功绩大于师长，师长又大于团长，以次而下，排长又大于士兵，各人享受不同的待遇。而在令狐冲的部队中，每一个奇人异士的绝招各不相同，不可比较，所以每一个人都应该享受与令狐冲同等的武侠大师待遇，每一个人的成就都超出了、至少平起平坐于岳武穆。因为秦琼不能战关公，所以，既然关公能封为武圣，那么，秦琼也应该由门神升职为武圣，或者，应该以秦琼为武圣，以关公为门神。在佛门中，本来，由于戒律森严，所以，如来的地位尊于菩萨，菩萨又尊于声闻，各人各有不同的果位；而现在，由于佛在心中，不可比较，所以，布袋、济公既以"散僧入圣"，就应该像释迦牟尼一样，被供奉在大雄宝殿中，而释迦牟尼则应该搬到山门或罗汉堂中去。

这样的想法，并非是我强加于晚明清初人，石涛就有直截的表述："画有南北宗，书有二王法，张融有言：不恨臣无二王法，恨二王无臣法。今问南北宗，我宗耶？宗我耶？一时捧腹曰：我自用我法。""古人未立法之先，不知古人法何法？古人既立法之后，便不容今人出古法。千百年来，遂使今之人不能出一头地也。冤哉！"其意思就是说，"书与画，天生自有一人执掌一人之事"，所以都应该从"我"说起，古人包括二王、吴李的立法，就不可能是从前人而来，而正是由"我"而立，而今人却把它当成了不可逾越

的界限,这就必然使今人没有出息,所以我石涛便要颠覆它,"无法而法",然后"我用我法"。"无法而法"是破今人所奉遵的古人之法;"我用我法"是立由"我"而定的新法。这个新法是否可为后人所奉遵呢?不可以,千千万万个后人,都应该由"我"而定各自的新法。所以,"我用我法"所立的就不是一法,而是成了千千万万法,所谓"多中心即无中心",千千万万法便又回到了"无法而法"的无序状态。以石涛为代表的明末清初的许多书画家,他们的观点,尤以这两段话最有典型性,其思路正是"散圣"的思路,正是"侠客"的思路,而且还不是张无忌、令狐冲的思路,而是桃谷六仙的思路,五岳剑派应该由他们来做盟主。

如果说,二王的八法,吴李的六法,相当于佛教的《心经》《金刚经》,武学的《孙子兵法》《武穆遗书》,那么,石涛的书画理论,正相当于佛教的《坛经》《五灯会元》,武学的《九阴真经》《独孤九剑》。至流行书风、实验水墨等后现代艺术的理论,当然就是脑筋急转弯的戏说、搞笑了。

我们知道,古今中外的立法,无论何事何法,包括书画也不能是例外,有两个基本的原则,一是"一事",一是"适众"。什么叫"一事"呢?就是规范、规定这个学科。什么叫"适众"呢?就是适合从事这个学科的最大多数人。能"一事"的方法必然不止一个,但有的可以"适众",有的不能"适众",则"一事"而能"适众"的可以作为此事之法,不能"适众"的虽能"一事"也不可作为此事之法。能"适众"的方法也不止一个,但有的可以"一事",有的不能"一事",则"适众"而能"一事"的可以作为此事之法,不能"一事"的虽能"适众"也不可作为此事之法。具体则由三个步骤成之:

第一,"知者创物,能者述焉,非一人而成也。君子之于学,百工之于技,自三代历汉至唐而备矣。故……书至于颜鲁公,画至于吴道子,而古今之变,天下之能事毕矣。"这是苏轼所言。他的意思,"创"法也好,"立"法也好,这是大智大慧者的事情,并不是每一个人都可以为之,大多数的人即"能者",只能"述焉"而不能"创物"。我们知道,大智大慧者总是极少

数,代不一二,万不一二,大多数人只能是"能者",当然还有"庸者"。所以,"创"法、"立"法并不是人人而可以为之的,孔子称得上是大圣人了吧?但他作为"万世师表",并不是自"我"创法,而是"述而不作","述"周公之法,而绝不是于周公之法之外另创一个"我"法。所以,"智者"、圣人可以"创"法,并不意味着"能者""庸者"也可以创法,古人中的高明者可以立法,并不意味着"我"也可以立法。人人都来"无法而法,我用我法",事情必然乱套。

第二,即使"智者"、圣人的"创"法、立法,也不是自"我"而独创独立,而必然是集前世、当时万人之长而成立,然后为当时、后世万人所奉遵。孔子之于周公已如上述,书圣王羲之同样如此,画圣吴道子亦不例外。史载王羲之从卫夫人学书,又渡江北遍览历代名家名迹,于钟繇用功尤深,然后成其书圣之名而为后世万人法。而吴道子的吴带当风,吴装简淡,用笔挥霍磊落,米芾称唐人以吴为集大成而多学之,包括五代、北宋,画道释人物者无不学吴。这个"集大成"就是指吴道子并不是自"我"创法,"古人未立法之先",他广泛地学古人之长,而绝不是摒弃、颠覆古人之长。我们看到盛唐之后的唐画遗迹,与吴道子画风一脉相承,这是后人以吴为法,那吴法又从何而来呢?看看初唐的李贤、李寿、李重润、李仙蕙墓室的壁画吧!画风简淡、挥霍磊落,早已先于吴道子而有着淋漓尽致的展现。可知"古人"的立法正是法更古之人而完善之。

第三,即使在法更古之人的基础上,由"智者"、圣人通过更完善之而来立法了,但他的依据和原则绝不在"我",而在"事"和"众",这就是前文所分析的"一事"和"适众"。以"事"和"众"为立法的原则,则"我"也就在其中了;而以"我"为立法的原则,则必然坏"事"而害"众"。这两种不同的做法,正是基于"天下为公"和个人中心的不同价值观。比如说画圆,"智者"可以脱手画圆,也可以执规画圆,那究竟以脱手为圆之法呢,还是以执规为圆之法呢?从"一事"的原则,脱手可以为圆,也可以成为不圆,而执

规所为者必圆,所以当然以执规更宜作为圆之法;从"适众"的原则,只有绝少数人可以脱手画圆,而最大多数人均需执规画圆,所以当然以执规更宜作为圆之法。坐怀不足以为男女大防之法,并不是要否定柳下惠的定力,而是因为它可能坏"事"。病心不足以为美之法,并不是要否定西子的颦妍,而是因为它可能害"众"。"散圣""侠客"不足以为书画之法,道理也在于此。无论书画的王国,还是佛门、武学的王国,"我之为我",首先不是以"自有我在",而是以"有社会在","有学科在","有他人在"。徐渭、石涛和"散圣""侠客",可以有一,有二,则有益而无害,泛滥而为成千上万,则有害而无益。"无法而法,我用我法",作为特殊真理,当然有它的意义和价值,作为普遍真理,则不能"一事",进而还要坏"事",不能"适众",进而还要害"众"。闻一多说:"秩序是人类生活的基本保证,即使专制的秩序,也比没有秩序要好。"就是这个道理。陆俨少说:"学石涛,往往好处学不到,反而中他的病。"傅抱石说:"吴昌硕(画风)风漫画坛,中国画荒谬绝伦。"还是这个道理。

回到对徐渭书画艺术的认识上来,以武学喻书学,并不自袁宏道评徐始,早在东晋时卫夫人便撰《笔阵图》,右军题其后曰:"夫纸者,阵也,笔者刀鞘也,墨者鍪甲也,水砚者城池也,心意者将军也,本领者副将也,结构者谋略也,飐笔者吉凶也,出入者号令也,屈折者杀戮也。"所以,从上古而晋唐,书学好比是由草莽的散兵游勇变成了由"将军"所统率的堂堂之阵、正正之旗,有了统一的号令,森严的军纪,又如佛门的"西方净土变""东方净土变",道教的"朝元仙仗"。而由晋唐历宋元至于明清,尤其是隆庆、万历以降,"将军"的笔阵便变成了"散圣""侠客"的蓬头垢面、无法而法。

王思任评徐渭之才:"更刁悍尖湍,欲据诸公之项而锥其颊,口无旧唾,不少讥呵,目不再览,每多盱放。"评其行:"科头戟手,鸥眠其几,豕接其盆,老贼呼其名氏,饮更大快,一有当意,即衰童遢妓,屠贩田伧,操腥熟一盛,螺蟹一提,敲门乞火,叫拍要挟。"评其艺:"见激韵险目,走笔千言,

气如风雨之集,虽有时荣不择茅,金常夹砾,而百琲之珠,连贯沓来,无畏之石,针坚立破,英雄气大,未有敢当文长之横者也。"陶元藻评其书:"纵笔太甚处,未免野狐禅。"纪晓岚评其诗:"才高识僻,流为魔趣,选言失雅,纤佻居多,譬之急管幺弦,凄清幽渺,足以感荡心灵,而揆以中声,终为别调。"吴昌硕评其画:"奇古放逸,不可一世,似其为人,想下笔时,天地为之低昂,虬龙失其夭矫,大似张旭、怀素草书得意时也,不善学之,必失寿陵学步。"总之,这不是如来、观音之美,而是"散圣"之美,不是汾阳、武穆之美,而是"侠客"之美,不是《维纳斯》之美,而是罗丹《老妓女》之美,是"丑得如此之美","病得如此之妍"。徐渭之外,如八大、陈老莲、扬州八怪的书法包括绘画,皆应作如是观。作为精神的食粮,它们不是一般的"米饭",不是正文化,而是"药品",是杜冷丁,是奇文化。而是药三分毒,用杜冷丁来医治"灭人欲"的奄奄无生气,虽有起死回生之功,而且也确实推动了清代的"书道中兴",但一旦把药当饭吃,并且拒绝吃饭,难免染上毒瘾。

落实到他的具体作品上,他的书法也好,绘画也好,无不颠覆了笔法、字法、章法的"本法",其笔触忽轻忽重,忽干忽湿,横冲直撞,剑拔弩张,其字形或大或小,东倒西歪,支离破碎,间架失衡,其布局踉跄跌顿,左冲右突,汹涌澎湃,海呼山啸。总体上形成一种强烈的反秩序、反统一、反和谐的愤世嫉俗、丧心病狂的情绪,显得如困兽张皇奔突而觅不到出路的惶惑和绝望。所谓"天才的艺术家与疯子只有一步之遥",这样的书品,包括他同样的画品,正是其人品的必然反映,所谓"心画形而君子小人别"。而"散僧入圣,吐秽可成金色","他人效之,不过破戒比丘而已"。

一言以蔽之,"散圣"也好,"侠客"亦罢,由士风大坏所引起的书学创新,包括画学创新,只能作为创新中一条"偷渡阴平"的奇径险道,而绝不能奉为正宗大道。正如人类的生活,须以吃饭为法,而不可以吃药为法;士林的振兴,须以孔孟为法,而不可以李贽为法;佛门的振兴,须以如来为法,而不可以"散圣"为法;武学的振兴,须以孙吴为法,而不可以"侠客"为

法。同样，书学、画学的振兴，也须以王右军、吴道子为法，而不可以徐渭、董其昌为法。但事实却是，更多的人抛弃了以王右军、吴道子为法，奉徐渭、董其昌为法，进而，到了今天，又抛弃了徐渭、董其昌为法，干脆以韦小宝为法了。

前不久一期《书法》的《卷首语》上，胡传海写到了"艳照门"的风波。这一事件与书画界有什么关系呢？有的，就是今天的书画界，由"散圣""侠客"的时代走到韦小宝、明星的时代了。这是非常可怕的。

我们知道，士人、如来、将军的形象都是正面的、严肃的，他们有功绩，但没有故事可讲，褚遂良不可能拍成一部搞笑的电视剧，王羲之、范宽也不能。他们的出名或不出名，但肯定有成就、有成绩，这成就是怎么来的？由功力来的，叫作"积劫方成菩萨"，这个"积劫"相当艰苦，用董其昌的话说就是"顾其术亦近苦矣"，而且这个"苦"非常枯燥，池水尽墨，退笔成冢，一点也没有趣味。人们感动于他们的成就，但不可能感兴趣于他们的过程。

而文人和"散圣""侠客"就不同了，他们的形象都是非正面的、搞笑的，他们当然也有功绩，但更多的是故事。专讲功绩，以打牌来比喻，王右军、吴道子这一路讲的是出大牌，都是单张的书法或绘画，黑桃或红心，A压过K，K压过Q，Q压过J，最小的如张择端，也是十。而现在，徐渭、董其昌这一路的，单张的牌，书法或绘画，黑桃或红心，只是中牌甚至是小牌，不过十、九。那怎么能压得过王右军、吴道子呢？要使十提升到A，九提升到K，必须"积劫方成菩萨"，这样的"苦役""非吾曹所当学"，他们是不干的。但他们有一条"一超直入如来地"的捷径，轻松愉悦地便可超越王右军、吴道子，这就是出组合的牌。这些与书法、绘画、黑桃、红心组合起来的牌便是诗、文，尤其是故事，都属于"书外功夫""画外功夫"，其中一半也是要下苦功的，如诗文之类，称作"三绝""四全"，另有大半则无须下苦功，这便是故事，当时称作"轶事"，在今天便是"绯闻"了。于是，本来的

中小牌,现在组合成了一副顺子六、七、八、九、十,虽然功力下降了,但故事性加强了,所以最终便压过了A、K等大牌。这就给人以启示,艺术上的出大名,提升功力非常艰难,制造"轶事""趣闻"轻而易举。所以,明清的书画家,有不少人都在今天被拍成了电视剧,故事性非常强,非常搞笑。而且,这些故事不是如《戏说乾隆》那样是今人强加于古人的,而是古人本身就有的。人们感动于他们的成就,但更感兴趣于他们的过程,或者更准确地说,因为人们感兴趣于他们的过程,所以才认可他们的成就。

进而便到了今天,有些人连小牌的功绩也不要了。明规则作为提升功力的规范,只是成了摆设,而"潜规则"作为提高故事"轰动效应"的法宝,无所不用其极。而在各种故事中,"绯闻"的可看性最强,传播的面最广,传播的速度也最快。孔子说:"唯小人与女子为难养也。"就是因为他(她)们喜欢搬弄是非,制造故事,用上海话说叫"作"。这个"小人"主要指男性,相对于君子而言,而"女子"有歧视妇女之嫌,当然是不对的,"女子"中同样既有君子,又有"小人"。只是古代社会的主角是男性,所以各种故事的主角也多是男性中的"小人",包括涉及男女双方的,如马湘兰、柳如是等,人们所更感兴趣的不在女而在男。而这类"小人"因为有"文化",多才情,有别于街头市井的地痞无赖,会弄弄诗文、书画什么的,所以不称之为"小人"而称之为"文人",在书画,便是"文人书画家",有别于书匠、画工的不登大雅之堂。包括那位风雅领袖钱谦益。附带提一句,我在《再谈士风大坏与书学创新》一文中讲到崇祯上吊煤山时身边只有一个小太监,朝中的大臣们都作鸟兽散,投降清朝去了。这个"投降清朝去了"是一路写下去的笔误,应为"投降去了"。崇祯上吊时投降的是大顺李自成,清兵入关时才投降清朝,那是上吊之后的事了,必须分别说明,但"文人无行"的性质是一样的。这位钱谦益的投降清朝,就更在清兵入关之后了。后来又弄出了一部《桃花扇》的传奇,是真实的故事,侯方域、李香君的"绯闻",又是"男儿不如女"了。郭若虚在北宋的时候讲"心画形而君子小人现

矣",这句话明清时不讲了,偷换成了"心画形而高雅低俗别",无意中仿佛"文人"就是"君子",而张择端等工匠反成了"小人"。这是古代的情况,而今天的后现代社会,主角成了女子,男子大多"拜倒在石榴裙下",所以"绯闻"的社会关注点也转向了女明星,男性中的韦小宝们再"作"、再制造故事,比之于"艳照门"的社会轰动效应,可谓小巫见大巫、"曾经沧海难为水"了。但论性质,不管男女,一次投稿五六十件的男性书法家,与"艳照门"中的女明星,实在是一样的。

前不久,报载某实力派明星宣布退出演艺圈,转而投身慈善事业,理由是今天的演艺圈,为故事派的新星们所风靡,潜规则、绯闻什么的,"用身体写作",乌七八糟,所以道既不济,便只能"乘筏浮于海",独善其身去也。其实,书画界的乌七八糟,又何尝不是如此?只是书画界的主角多为男性,所以不如演艺圈为社会所关注。但对于这样的"为社会所关注",而且企求引起"轰动的新闻效应",书画界的不择手段与演艺圈的新星们,不以为耻反以为荣的,都大有人在,不与为伍的反倒成了"另类"。这正是"散圣""侠客"们取代如来、将军成了佛门、武学的领袖之后所必然的连锁反应。这大概也是金庸写到《鹿鼎记》后金盆洗手的原因所在。鹿死谁手,从将军到"侠客",毕竟还是英雄主义的,无非一个是集体的英雄主义,一个是个体的英雄主义,如今却成了韦小宝,到了这个份上,还有什么可说呢?将军的成功,有普遍的规律,"侠客"的成功,有特殊的规律,韦小宝的成功,根本就是没有规律的。任何事情的成功,"发展"到了没有规律可循,便是胡传海所讲的"没有方向感"。

所以,并不是说今天书画界的情况要比演艺圈好,而只是因为书画界的主角是男性,演艺圈是女性,所以同样乌七八糟的事情,所引起的社会轰动效应,前者就远远不及后者了。

再把范围从演艺圈缩小到"美术"圈子,它当然要比书法大一点,因为书法正是美术之中的一个范畴。本来,美术圈由如来、将军统率的时候,

戒律清严，法纪整肃，改而由"散圣""侠客"统率了，戒律开始荡然，法纪开始松懈，但"九阴真经"等的威力，毕竟还是不可小觑的。进而便到了今天的后现代，韦小宝们登场了，出现了一个什么现象呢？任何大学，铁道大学也好，农业大学也好，公办的也好，民办的也好，美术成了任何大学都可以办，也敢于办的专业。而即使你再名牌的大学，申请办一个"航天系""医药系"，也是很难的。有一个综合性大学，文史专业全国有名，看到今天书画市场的红火，有人提出办一个"文博"专业，结果，该校自己的文史专家们论证了一年，认为尽管这个专业社会上很热门，但我们不具备这方面的师资条件，所以不申报。但是，尽管其他大学不敢轻易办一个美术之外的新专业，美术学院却敢。据说，今天已有多家美术学院正式办起了"人文学院"。我想，这个"人文学院"对于人文学科的建设，肯定将改变北大、复旦人文学科的规范、方向，成为人文学科的"创新"。进而，如果他们申办"生命学院"等，也肯定会改变生命学科等的规范、方向，成为生命学科等的"创新"。所以，美术固然是任何一所非美术的大学可以办、敢于办的专业，美术学院又是一个敢于办任何非美术专业的学院。这就是贡布里希所说"艺术是唯一一个可以胡作非为的领域"，这里的"艺术"主要指美术；就是钱锺书所说"艺术、政治和形而上学，被并列为世界上三大可以哄人并自哄的玩意"，这里的"艺术"包括了诗歌也包括美术。试想，这样的搞笑，影响虽不及"艳照门"，但性质的严重性，不是要比"艳照门"严重得多吗？

美术学院所办的"人文学院"中，毫无例外地设有"美术史"系。本来，大概20世纪80年代开始，美术学院中新起的一批美术史专家大声疾呼，认为"美术史专业不应该办在美术学院中，应该办在综合性的人文学院中"，这就是所谓的"人文美术史学"。我的理解，这句话的意思，就是美术学院中从此撤销"美术史"专业，而在北大、复旦、人大等综合性大学的人文学院中开设"美术史"专业。不久，这些大学中果然开办了美术专业，包括"美术史"专业，因为如上所述，就是农业大学，就是民办的草台大学也

可以开办美术专业,堂堂的北大、人大当然更当仁不让。但令人百思不得其解的是,在美术学院中设立一个人文学院,再在这个人文学院中设立一个"美术史"系,难道就可以说这个"美术史"专业不是办在美术学院中而是办在综合性的人文学院中了吗?既然这个人文学院也是办在美术学院中的,那办在这个人文学院中的"美术史"专业不还是在美术学院中吗?无非它由作为美术学院的"儿子"变成了"孙子"。

最后再把范围缩小到书法圈,诸如徐冰的"天书"、谷文达的"碑林",以及吴冠中的"汉字系列"等,据他们的自述,这些都不是"书法",而是"艺术"。但"艺术"是一个大的统称,就像"水果"是苹果、桃子等的统称,你拿不出一个既不是苹果,又不是桃子等的"水果",又怎么拿得出一个既不是书法,又不是绘画的"艺术"呢?这就清楚不过地说明,书法圈也进入到韦小宝、"艳照门"的时代了,虽"散圣""侠客"也只能对之徒呼荷荷,至少,它的轰动效应虽不及"艳照门",却要比"散圣""侠客"大得多,至于如来、将军更不在话下了,像陈近南,空有满腹兵书,一身武功,又有什么用呢?

文章写到这里,本拟结束,却收到一本上海书店出版社2007年出的《艺术上海》创刊号,上面有一篇某一位不断创造新闻轰动效应的著名海归艺术家的文章,所谈的不是专门针对书法,而是笼统的艺术,但对于如何认识晚明以降的士风大坏与书学创新及其在今天的影响也有启发的意义,所以有必要在此稍作剖析。

文中说:"今天的中国,富国强兵的理想实现了,但是人民没有灵魂,知识分子缺乏主见,社会失去了选择与判断的能力,只有消费意识和工具人格。社会实现了高层次的温饱,但这不是现代化。"什么是现代化呢?"是独立人格、自由思想,以及因此而体现的一系列价值观,是自身的人格。"而且,这种价值观"不出国很难认识",云云。其实,这正是晚明士风大坏的价值观,何须"出国"而后"认识"之?

首先,我认为,今天的中国,富国强兵的理想远未实现,所谓"中国威

胁论",完全是少数西方强权国家的偏见。尽管少数艺术家,尤其是当代艺术家倚靠西方强势文化的支援实现了高层次的温饱,但整个社会却远未实现高层次的温饱,沿海之外的广大地区,尤其是西部地区,还处于相当严峻的贫困之中。所以,对于"散圣""侠客"们的胡作非为,当代艺术家们诸如把几吨苹果倒在马路上用推土机碾烂的行为艺术,在正常的思维是难以想象的。那不仅不再是如来、将军,连"散圣""侠客"也不是,而是成了韦小宝了。

其次,我们今天的社会,坚定不移地选择了建设中国特色社会主义的方向,坚持用科学发展观建设和谐社会,这难道是"社会失去了选择与判断的能力"?那究竟选择什么方向才是体现了选择与判断的能力呢?"人民没有灵魂",当然是指广大的劳动人民,包括领不到工资的农民工,他们以艰辛的奉献,投身于社会的建设,看不起病,上不起学,竟被斥为"只有消费意识和工具人格"!"知识分子缺乏主见",当然不是指现代艺术家、当代艺术家,不是指"散圣""侠客"和韦小宝,而是指菩萨、声闻、护法,指将军、师长、团长、汶川抗震救灾的人民解放军,指袁隆平、神舟五号、嫦娥探月工程的科学家,指贫困地区的中小学教师,任劳任怨,无怨无悔,付出予社会的多,个人所获得的少,吃的是草,挤出的是奶,竟也一概地被斥之为"只有消费意识和工具人格"!这简直就是"朱门酒肉臭"者,斥责"路有冻死骨"是在"高消费"了。

再次,就是"工具人格"与"独立人格、自由思想、自身人格"的问题。所谓"工具人格",就是指社会中心、天下为公,个人必须服从并服务社会的人格,如来、菩萨、声闻、护法、诸天、伎乐、供养是如此的人格,将军、师长、团长、连长、排长、士兵也是如此的人格,今天,广大的劳动人民和知识分子,尤其是抗震救灾的广大军民,还是如此的人格,王羲之、欧褚颜柳的书法所体认的,也正是如此的人格。所谓"独立人格"云云,就是指个人中心、自我表现,个人不必服从并服务社会,而应该不择手段地颠覆传统价

值观的人格,济公、布袋、寒山、拾得、铁拐、张果等"散圣""散仙"是如此的人格,令狐冲、田伯光、桃谷六仙等"侠客"是如此的人格,韦小宝更是如此的人格,徐渭等现代书法、当代书法所体认的,也正是如此的人格。这两种不同的人格,我始终认为所谓"工具人格",就是"天下兴亡,匹夫有责",我之为我,不是以有我在,而是以有社会在,有他人在。当我为社会、他人做出了感恩、报恩的行为,即使牺牲了我的利益,也会同时实现我的价值。所谓"独立人格"云云,就是"我之为我,自有我在",而不是以有社会在,有他人在,当我出人头地了,即使损害了社会、他人的利益,也会同时实现自我的价值。如同吃饭与吃药或喝可口可乐,虽然都是需要的,但它们的价值和意义平行而不平等,吃药或喝可口可乐,绝不能取代、颠覆吃饭。"散圣""侠客"降而为韦小宝,与如来、观音、郭子仪、岳武穆的关系,亦复如是。否则的话,新则新矣,而佛学、武学、书学、画学便一并趋于沦亡。

所以,当艺术家,包括书法艺术家也不能是例外,由散兵游勇的原始阶段进入由如来、将军等"人类精神文明建设工程师"所统率的古典阶段,又进入由"散圣""侠客"等"与疯子只有一步之遥"者所统率的现代阶段,直到进入今天由韦小宝等所统率的当代(即后现代)阶段,必然为西方强权文化的文化殖民所趁,来颠覆坚定不移建设中国特色社会主义的方向,颠覆为人民服务、为社会服务的"工具人格",而所谓的"自由人格""独立人格"云云,实际上就是迷失了先进文化的方向,就是胡传海所说的"没有方向感"。

据 2008 年第 6 期《检察风云》,提到"艳照门"事件的男主角出身困顿,所以他的行径是自卑的潜意识导致自大而对社会实施报复。而媒体上不断揭露的那些前仆后继的贪官,又何尝不是大多具有出身困顿的经历因而导致自卑又自大的情结?只是在其他领域,这样的经历和情结造成的结果是犯罪,而在艺术领域,同样的经历和情结则造成了"绯闻"或其他轶事,成为"创新"、出名、出人头地的卖点。

但世界上,每一万个人中,大概有九千九百个人都是出身困顿的,是

第五讲　士风大坏与书学创新

不是说他们都会形成仇视社会的"自由人格""独立人格"而形诸各种疯狂的行径，成为其他领域的犯罪或艺术领域的"创新"呢？并不是的，因为其中的绝大多数人，没有自卑的心理，没有自卑便不会有自大，他就能安贫。而少数人则把困顿的经历看作是社会、他人对自己的一种严重伤害，所以有强烈的自卑感，有了强烈的自卑感，期望值极高的自大感又必然如影随形，互为加强。我们可以梳理一下从晚明至今的艺术史，凡是现代型的、后现代型的书画家、艺术家，徐渭、董其昌、四僧、八怪，包括侠客、散圣也是如此，大多出身寒微、灾厄，总之饱经困顿的挫折，所以他们从心理深处仇视社会，要求颠覆社会的秩序，在艺术上也就要求颠覆艺术的秩序。但现代型的艺术家，他的方向还是明确的，董其昌就是明确地保障个人的既得利益，徐渭就是明确地争取个人欲得而未得的利益，所以或者超尘脱俗，或者愤世嫉俗。而到了后现代型的艺术家，他没有方向感了。杨过不知道自己的父亲是怎么死的，但他知道自己的父亲就是杨康，所以他有方向感，要去追问自己的父亲是怎么死的。萧峰也就是乔峰也是如此，方向感非常明确，要去追问"带头大哥"。但是韦小宝就不一样了，他根本不知道自己的父亲是谁，也没有方向去追问，谁知道他的母亲是同哪个人生的他？就是她母亲本人也弄不明白。

所以说，出身困顿的人虽然非常之多，但具有强烈自卑又自大情结的人却不多。这种情结一方面是天生的生理、心理缺陷，另一方面又与文化环境密切相关，当大的文化环境是"天下为公"的"工具人格"，那么，即使出身困顿，即使有自卑而又自大的心理缺陷，也不会致病。他认定了"生死有命，富贵在天"，得不到，不会怨恨社会、怨恨他人，不会不平衡；得到了，是意外的收获，懂得知足，懂得感恩。所以，古典期的艺术家也好，官员也好，穷凶极恶的不大多见。当大的文化环境变成了个人中心的"独立人格""自由人格"，出身困顿且自卑又自大的心理缺陷便被诱发出来，放大开来，他便会不平衡，便会怨恨，却不会感恩，得不到，怨恨社会，仇视他

人;得到了,理所当然,进而得陇望蜀,还是不满足。所以,现代期的艺术家也好,官员也好,穷凶极恶的便成了主流。当大的文化环境变成了失去方向感的"独立人格""自由人格",那么,出身困顿且自卑又自大的心理缺陷也被诱发出来,放大开来,只是他没有一个明确的方向,看到别人有的,不管我需要不需要,只要我没有,便不平衡,便怨恨。像2008年的春晚节目中有一个小品,一位模范丈夫老是被他的妻子埋怨,他诉说了自己的一通模范事迹,最后讲:"我这一辈子还没有婚外恋,多冤呢!"这个婚外恋其实是他不需要的,但大的环境,贪官有情妇,老板有小蜜,明星有绯闻,身边的同事也有越轨、浪漫,看到这一切,他能不怨恨吗?所以,后现代期的艺术家也好,官员也好,搞笑便成了主流,只是同样的搞笑,在艺术家是以喜剧、闹剧收场,在政府官员则是以悲剧收场。

回到前面提到的"心画形而君子小人见",并不是说艺术创作只要表现出艺术家的"心"就好,不同的"心"是不可比较的。不同的"心"是可以比较的,有君子、小人之别。大体上说,以美为审美的艺术,所体认的是君子之心、感恩社会之心。以丑为审美的艺术,所体认的是小人之心、仇视社会之心。以美为审美,就是坚持和谐的建设,坚持不同学科的基本法则。这样的君子之心,由和谐的社会涵养而来,形诸美的创作,又反馈到社会的和谐建设中去。但当社会处于败坏的形势,它又成为迂腐。以丑为审美,就是倾向冲突的破坏,颠覆不同学科的基本法则。这样的小人之心,由败坏的社会涵养而来,形诸丑的创作,又反馈到对社会腐败的破坏中去。但当社会处于和谐的形势,它又成为精神污染。

如上所述,就是一部艺术史,包括书法史,由"无名"的散兵游勇(原始期),而"有名"的集体主义将军(古典期),而"有名"的个人主义侠客(现代期),而"变名"的韦小宝(后现代期)的审美历程。

(2008年)

附三：
君子与小人
——兼答一境先生

"书为心画，言为心声。心画形而君子小人见。"这是古代书画家念兹在兹的一句口头禅，又是座右铭，意思是书画家一定要有高尚的人品，而切忌卑劣的人品。所谓君子，也就是人品高尚者，其价值观念为"天下为公"，其行为准则是"博学于文"。所谓小人，也就是人品卑劣者，其价值观念为"自我中心"，其行为准则是"变其音节"。君子与小人之分，并非好人与坏人之别。君子中有好人，但也有坏人；小人中有坏人，但也有好人。君子和小人散见于各个领域，在读书界、书画界中，君子读了书，知书识礼，就是"士人"，足以表率社会的正气。小人读了书，"无才便是德"，有才益损德，就是"文人"，足以表率社会的奇气。读了书，有了才，好比手中有了武器。君子有了这武器，比起赤手空拳的君子，可以做更多的好事，所以，士为四民之首，表率了社会的风气，可以向好的一面发展，也可以向迂腐的一面发展。而小人有了这武器，恃才傲物，比起赤手空拳的小人，破坏性更大，所以，文人为小人之尤，表率了社会的风气可以向大跨度创新的一面发展，也可以向大跨度败坏的一面发展。顾炎武对"文人之多"深恶痛绝，告诫读书人千万不要沦于文人，不是没有道理的。

但在士人居于读书界主流的形势下，少量的文人无行可以为社会增添轶事的色彩而不足以颠覆士人所表率的社会正气。而在文人居于读书

界主流的形势下,文人无行便成为严重的社会问题,"天下为公"的君子风范"礼失而存诸野",就再也无法力挽江河日下的狂澜既倒了。

这一君子与小人在读书界,包括书画界中主次关系的倒转,大体上是从晚明开启的。所以我们可以看到,在明清乃至今天的书画界,"书为心画,心画形而君子小人见"这句座右铭,被简化成了强调"书为心画",而再也不谈"心画形而君子小人见"了。也就是说,书画艺术只要能直抒个性就是上品,就是高雅,至于这个个性是君子"天下为公"之心还是小人"自我中心"之心,就再也不问了。结果也就是,君子之心被颠覆了,被排斥了,而小人之心被放大了,被铺开了。这样的个性张扬,表现为大跨度的创新,但所创的新有好的一面,也有不好的一面。就像强调"天下为公",其前提是"毋我""克己",有利有弊,利的一面,扼制了人性中的邪恶,弊的一面,扼杀了人性中的性灵。在个人与社会的关系中,个人从属于社会,服从于社会,服务于社会,甚至为了社会不惜"杀(个人之)身成(社会之)仁"。同样,强调了"自我中心",其前提是颠覆社会的基本规范,也是有利有弊,利的一面,解放了个性中的性灵,一时"很傻很天真"的性灵派文学,成为中国文化史上一道亮丽的风景,弊的一面,放纵了人性中的邪恶,一时"很黄很暴力"的图书,"春宫画""姑妄言"等大肆泛滥,入清以后被长期列为"禁毁书"。在个人与社会的关系中,个人凌驾到了社会之上,而不必服从社会、服务社会,甚至为了个人利益不惜损害社会利益。

几年前,上海四号轨道交通越江段的施工发生流沙塌方,所可能的选择有三:一是舍己为公扑上去抢险,结果牺牲了或没有牺牲抢险者的生命而保护了隧道,国家财产不受损失,如王进喜、欧阳海便是毫不迟疑地作此选择;二是舍己为公扑上去抢险,结果牺牲了抢险者的生命而没有成功,国家财产严重损失;三是扔下工具逃生,保护了每一个施工者的个体生命安全,眼睁睁地看着塌方扩大,国家财产严重损失。我们的选择便是这第三种。这三个选择实际上只是两个选择,因为第一、二两个选择的结

果虽然不同,但出发点是一样的。作为官方的宣传,"以人为本",宁可牺牲国家财产也要保护每一个公民的生命权,并以每一个公民的个体生命权是至高人权,这当然是对的。但对于每一个公民个体,如果也认为个体的利益高于国家的利益,在两难的抉择中应该选择保护自己而牺牲国家财产、牺牲他人利益,我认为殊不可取。而今天的个体,从日常的生活到突发的事件,取此不可取之选择的,实在不在少数而是成了一种风气。这一风气的由来,除了受西方现代文化思潮的影响,便是由晚明以降的士风大坏所表率起来的。所以近年来,我致力于从晚明入手来辩正"天下为公""博学于文"的君子人品和"自我中心""变其音节"的小人人品,其要义无非有七:一是君子、小人之分并非好人、坏人之别;二是君子有其利也有其弊,可以做好人、好事,也可以做坏人、坏事;三是小人有其利也有其弊,可以做好人、好事,也可以做坏人、坏事;四是在特殊的形势下,君子之弊大于其利,小人之利大于其弊;五是在一般的情况下,君子之利大于其弊,小人之弊大于其利;六是即使君子做了坏事,我们可以否定其事,但不可否定君子的人品;七是即使小人做了好事,我们可以肯定其事,但不可肯定、仿效小人的人品。

专以晚明以降的书画界而言,小人辈如董其昌、徐渭、陈洪绶、扬州八怪等的贡献,不知要大于君子辈如邹一桂、蒋廷锡、翁方纲、刘墉等多少。唯有无所不用其极才能摧枯拉朽,破坏一个旧世界、创造一个新世界。但对于和谐社会的建设,小人的人品包括艺品,作为多元中的一元,自是有益无害,把它推崇为多元中的主元甚至作为唯一的一元否定其他各元,一定是有害无益,至少也是害大于益。

我对徐渭人品的批判,是从我本人也是一位徐渭那样的布衣身份所作的自我批评,不要恃才傲物,不要认为是大材小用,而要认为自己是小才大用。这样,才会有感恩之心,而不会有怨恨他人、怨恨社会之心。而对董其昌的批判,是假设我也像董其昌那样做到了高官所作的自我批评,

不要在其位不谋其政,不要明哲保身,利用特权谋私利,而要在其位谋其政,当仁不让,甚至知其不可为也要为之。这样,才会有报恩之心,努力地造福他人、造福社会。因为,今天书画界的我辈,像徐渭那样的布衣,董其昌那样的高官,"自我中心"之强烈,不是全部,至少也是大部,乱作为以攫取个人未得利益的,不作为以保障个人既得利益的,比起徐渭、董其昌之所为,实在有过之而无不及;而论艺术上的贡献,却又远远不及而绝无过之。所以"行己有耻",我们正可以用徐、董的这两面镜子来照照自己的无耻。而从"我不入地狱,谁入地狱"做起,端正自己的人品,对于反拨当前社会风气的腐败一面,应该也是不无好处的。当然,我对徐渭的批判因为是解剖自己,所以比较严厉深刻,而对董其昌的批判则是假设、想象的解剖自己,所以不一定切中要害。如果有一位高官能以董其昌为对象来作自我批评,一定会比我做得更好。党中央强调"反腐倡廉",是从中国共产党作为中国的执政党,共产党员是无产阶级的先进分子表率了社会风气的要求来认识的;书画界也需要强调"反腐倡廉",则是从书画艺术家作为"社会精神文明建设的工程师"、从"士为四民之首"表率了社会风气的要求来认识的。虽然"士"不限于书画家,但在今天,任何行业的"士"(知识分子)的社会影响又不如包括书画家在内的艺术家,甚至可以说,艺术家对于社会风气的导向所起的潜移默化的作用,更大于中央的文件和《人民日报》的社论。这样,正确地认识、涵养书画家的人品,不仅仅是为了书画艺术的创新,更为了社会的教化向"天下为公"发展。书虽小道,其为用不可谓不大。

近读《书法》2008年第6期上一境先生的《尊重历史,谨慎臧否》一文,是与我关于晚明书画的几篇文章作"商榷"的。读过之后,大受启发,但"商榷"却并不存在。我认为一境先生的文章所提出的观点,除了常识的个别内容我完全赞同,并无分歧,无非因为立场的不同,我是站在布衣的立场上作自我批评,而一境先生应该是一位政府官员,所以,他对我假设

自己也是一位政府官员借董其昌所作的自我批评并无异议,而对我站在徐渭立场上的自我批评却表示了站在政府官员立场上的看法和评价。正如发生事故后,政府官员以损失了国家财产但无一人伤亡是一件幸事,这是"以人为本"的体恤;但当事人、在场者,却是不能不以自己的"先跑"导致国家财产受损而自责的。而现在,政府官员出面表态:"你不必自责,你的行为是值得表彰的。"这当然使人深受感动,而感动之余,绝不应从此倡扬"先跑",而应该更自责"先跑",争取今后万一(希望不要有这万一)出现类似的情况绝不"先跑",宁可牺牲个人的生命也要保护国家财产不受损失。所以,综观一境先生的全文,对于徐渭的言行作为历史事实的认知我们并无分歧,无非因为立场的不同导致评价的不同。我认为是"下流无耻"的文人无行,一境先生认为是有个性的美德,至多不过是无奈之举,所以情有可原。即使真是可耻的,他也有悔过之心了,所以更应该原谅他。一境先生同时还列出了徐渭的一些好事,认为他既然做过好事,就不是一位小人;至于他做过一些坏事,出于无奈的可以谅之,不是出于无奈但有悔过之心的也可以谅之,这样,坏事也就不再是坏事了。好事则加以放大,坏事则加以缩小化了,这正是执政者所应有的君子之风、仁心宽厚。

试从一文的第三节以下来分析,为胡宗宪代写严嵩祝寿文,人皆病之,一境先生则谅之,理由有如下:一是小小幕僚,最高长官命他代书,岂能随意拒绝。但文献中分明记载的是,这位小小幕僚,在幕府恣意肆行,恃胡督之宠幸,"随意"到目无军纪。李国文先生称其幕府三年,完全是一副小人得志的行径。二是沈炼被害,徐渭痛恨害沈之严嵩,所以代写祝寿文为不得已为之也。这确是事实,但这是徐渭入幕之前的事,一方面沈是他的恩人、挚友,"士为知己者死";另一方面,当时的徐穷困潦倒,怨愤满腹,所以,作为其对立面而代表了压制他出人头地的社会的严嵩自然成为他的攻击对象。但入幕之后,他春风得意到几乎忘形,所以,用"渔阳三弄"来为祝寿文辩护似乎是两件事。"士为知己者死"属于君子之"朋党",

所谓"君子以义",这知己是终一生而不移的。但"小人以利",有奶就是娘,知己是可以转变的,是为小人之"朋党"。所以,不在于攻击严嵩还是阿谀严嵩,根本在于出于义的目的还是出于利的目的。从这一意义上,胡宗宪之与严嵩,才真正称得上是出于义的不得已为之,但君子之污,胡宗宪是不会自己洗刷的。只有小人,因利而做了好事,便大肆张扬,因利而有了污点,便急急忙忙地加以洗刷。在入幕三年中,徐对沈炼早已抛诸脑后,而严嵩倒台后,又急急忙忙地为沈编选文集。这样的事例,三翻四覆,颠来倒去,可见其借"知己"的名义所做的好事或坏事虽判若天壤,但"喻以利"的卑劣用心则一。三是徐与胡宗宪为知己,不复辩。四是严嵩倒台后徐有悔过的辩解,甚至想用生命来洗刷自己的耻辱,表明自己的清白。耻辱也好,清白也好,有哪一个君子是用言语来表明的呢?即使胡长清的"悔过书",因此能洗刷其腐败的耻辱,表明其廉政的清白吗?五是徐渭在文学艺术上作出了杰出贡献。这一点,也就是我反复强调的在特殊形势下的贡献。用《文心雕龙》的说法,稀奇古怪的东西,"无益经典,有助文章",不明乎此,难免为其"文章"的精彩误入其"僻谬""诡诞"的迷途。所以,肯定、弘扬徐渭的艺术创造是一回事,肯定、弘扬他一境先生也不能否认的"耻辱"的人品又是一回事。六是徐渭在抗倭斗争中作出了难能可贵的贡献。一方面,这也是我所说小人也有做好事的事实,包括苏洵认为"不义之徒"可以做忠义之事的现象也是如此。另一方面,对于抗倭斗争的贡献,必须要得到抗倭史研究者的认可,才是真正的贡献,就像今天的不少现代艺术家宣称"揭示了宇宙生命的哲理",必须得到宇宙生命科学界的认可,才是真正的揭示。但正如只有艺术评论界承认某某艺术家揭示了宇宙生命哲理,而宇宙生命科学界对于这位艺术家根本不知其名一样,徐渭的抗倭贡献,也只有性灵派的文学家袁宏道等大肆张扬,包括《明史·胡宗宪传》也是受袁等的影响,而在所有关于抗倭史研究的学术著作中,绝没有一部认可徐的贡献是难能可贵的。倒是许多义不容辞的人物,

被写进了抗倭史的篇章。

至于讲到徐渭被后人作为"民族之骄傲"并"纪念和爱戴",我还是第一次听说。在明清之际,对他的评价一如杜甫之于李白:"众人皆欲杀,我意独怜才。"一方面肯定他的艺术贡献,一方面不齿他的人品,认为是"君子亦憎,小人不容"。即使同病相怜的袁宏道为他作诗,也是以"悲夫"作结而不是以"爱戴"作结。即使新中国时期出于政治的原因倡扬他反封建的民主性,也还要附带指出他作为封建士大夫的局限性。

一文的第四节谈到徐渭与张元汴的关系,用很大的篇幅引述了文献中关于徐渭蔑视权贵的事实,并给予高度的评价,认为这正是高尚的人品,体现了独立人格和个人尊严云云。这些史实,也正是我所引用过的,但给予的评价却恰恰相反。而且另一方面,我还指出徐渭对于权贵的态度有极端的两面,合己意的,对自己有利的,阿谀奉迎,不合己意的,对自己无利的,傲慢无礼。对权贵阿谀奉迎固然不可取,是为丧失人格的尊严(并非独立人格和个人尊严),对权贵傲慢无礼同样不可取,事实上对任何人傲慢蔑视都不可取。下级尊重上级,上级体恤下级,正如父母慈爱子女,子女孝敬父母,是社会、家庭和谐的基本之道。但作为子民的我辈,只能要求自己做到尊重领导、孝敬父母,而不能要求领导体恤自己,父母慈爱自己,更不能因为领导不体恤自己、父母不慈爱自己而不尊重领导、不孝敬父母,因为除了犯罪,再不好的父母也是自己的父母,这是人伦的常识。所以,君子有三畏,畏天命,畏圣人,畏大人之言。而小人则三不畏,天命不足畏,圣人不足畏,大人之言不足畏。所以尊重他人,尤其是尊重权贵,不是尊重某一个个人,而是体现了尊重社会的一种礼仪,除非某一权贵已是天下公认的祸国殃民者如严嵩,对代表了国家权威的权贵的蔑视是很不可取的一种小人心态,就像今人的看不得别人的发达一样。而蔑视权贵的人,往往把个人放在与社会的对立面,通过对某一权贵个人的无礼,所体认的实际上是对社会、国家权威无礼的狂悖自大心态。自大的

另一面必然是自卑,所以,凡是蔑视权贵的人往往必有阿谀权贵的表现。李白诗云:"安能摧眉折腰事权贵,使我不得开心颜!"这是他仕途失意后的高调,完全不把权贵放在眼里。但"仰天大笑出门去,我辈岂是蓬蒿人",这是他应召时的得意忘形,反映出内心深处对于权贵的垂涎已久;"龙钩雕镫白玉鞍,象床绮席黄金盘""当时笑我微贱者,却来请谒为交欢",又是他得宠时的耀武扬威,自居权贵而以他人来阿谀我为荣耀。在这一点上,与作为士人的苏轼恰成对照,苏是不以己悲,不为物喜,不以困顿而失节,不以发达而忘义,所以后人评苏、李,言"太白有子瞻之才,无子瞻之学",才者诗文,为文人之伎俩,学者道义,为士人之学养。士人可以有文人之才,文人却很少有士人之学。尊卑长幼是一种秩序,没大没小就是不懂礼仪,所以,桀骜不驯、忤逆不孝,绝对不是为子民之道,而只是社会不稳定、家庭不稳定的因素。把它作为值得"爱戴"的优良品格,只是出于领导和父母的宽容、溺爱,作为子民,是绝不可以此为据来放纵这一不良品行的。这个蔑视权贵的思想,总是与对抗社会联系在一起,蔑视权贵可能落实于某一个人,实际上蔑视的是整个社会、所有权贵。一般只有有才的小人才有这个思想,因为他有才,所以企慕权贵,又达不到,所以而蔑视权贵、蔑视社会。在士人居于主流的形势下,有益无害,在文人居于主流的形势下,则足以破坏和谐社会的建设。当社会腐朽之时,固然有其破坏旧世界之功,以便于建设新世界,当社会并非腐朽的形势下,则害大于益,所以,历来为士人所不耻。如果不认识这种"反抗社会黑暗"并不是基于公义的追求,而是基于私利的追求,重点并不在反抗"黑暗"而在反抗"社会",并对之作普遍的张扬,是很不妥的。所谓学优则仕,但士人求仕的动机是兼济天下,所以即使入不了仕,他可以安贫乐道,独善其身;而文人求仕的目的是炫耀自己,所以一旦入不了仕,便折腾闹事,蔑视权贵。读一文至此,我忽然有一个很可怕的想法:万一这位一境先生不是政府的官员,而是如我一样是徐渭那样的布衣,那么,他对我对董其昌批判的认

同就不是基于作为政府官员的自我批评,而是基于作为布衣而对权贵的蔑视,他对我对徐渭批判的不苟同也不是基于作为政府官员对平民缺点的宽容,而是基于作为布衣对自我的放纵,那性质又完全不同了。

蔑视权贵作为一种极端自大的不良心理,必与渴望出人头地的极端自卑心理互为影响。用豪言壮语可以掩饰实力不足的心虚,通过蔑视权贵也正可发泄自己不能实现发达期望的怨气。它与我们今天基于"天下为公"的信念,对于贪官污吏的不畏、不齿,貌合神离,绝不可混为一谈,相提并论。

至于一境先生并不否认徐渭与张元汴的"怒而去""关系破裂",却认为这并非忘恩负义,而是对张氏之恩"未尝一刻忘之"。那么,"怒而去""关系破裂"的"一刻"有没有"忘之"呢?如果徐氏晚年撰《畸谱》把张氏父子作为"纪恩"的四大恩人之二,可以证明他"岂非忘恩负义之徒",那么承认了一位官员贪污受贿,却以其"双规"、服刑之后的悔过书为据,认为他并非腐败,并非贪官,又有多少说服力呢?如果站在政府官员的立场上,一境先生的评价体认了社会对个人的宽容,而如果站在布衣的立场上,这样的评价只能体认个人对于社会的无理狡辩。何况,认为贪官不腐败,不仅有其入狱后的悔过书为据,更有其在位时的政绩和"反腐报告"为据,其有力十倍于徐渭《畸谱》的"纪恩"。

第五节,胡宗宪是一位君子,但他功过相参,这是毫无疑议的。论君子的品行,徐阶还不如胡,但他功大于过。严党的倒台,是玉石俱焚,尽管胡是玉不是石,但作为严党中人,在严党倒台之前便为人所诟病,所以倒严后,他的被焚绝非牵连无辜。这是历史造成的不公,非个人的能力所能左右,所以任何怨天尤人都有害无益。包括胡宗宪本人也无话可说,并不是真的无话可说,而是因其君子的品行,知道无须折腾辩白。一文认为"徐渭早已对严嵩恨之入骨,严党倒台,徐大快之心必与天下人同"云云。徐早已对严恨之入骨,那是事实,是沈炼被害之时,但"已"应改为"曾"。

沈是他的知己,严害死了沈,所以从个人的好恶而不是天下的公义,他仇严甚切。但入了幕府,他与胡宗宪,进而与严嵩,又形成了一种新的知己关系,取代了与沈的知己关系,要说他依然保持着仇严之心,并于严倒台之后大快之心必与天下人同,毫无事实的依据。胡宗宪为徐购置了田地房产,为他娶了老婆就是后来被他发疯杀死的张氏,使他出人头地、扬眉吐气、青云可期,这些固然是知己,但都是与利益联系在一起的。现在,他的知己是胡,徐阶以倒严而害死了胡,尽管此举有功于天下,徐渭又对徐阶恨之入骨,同样是出于个人由知己而私利的好恶而不是天下的公义。如果说沈死时的仇严,个人的好恶恰好合于天下的公义,那么胡死后的仇徐,个人的好恶则是悖于天下公义的。至于他认为倒严之前(实际上是幕府三年)是清平世界,倒严后则天下为妖氛所塞,这就是公然挑战天下的公义了。当然,在徐渭绝不是站在严党的政治立场上来挑战,而不过是站在个人的利益上所发的怨言而已。所以,尽管徐渭的仇徐有多方面的原因,但主次之分,绝不是天下公义为主、私交利益为次,恰恰是以天下公义为次、私交利益为主。否则的话,他为严党的倒台大快人心,即使对徐阶的倒严之功可以置之不理,但对严党的垮台为何没有片字只语为之欢欣鼓舞呢?"天下为公"和"自我中心"的取去,再也清楚不过。

第六节,《墨葡萄图》作为中国绘画史上一件大跨度创新的杰作,我从来都是给予高度评价的,我所否定的只是题诗所体认的人品。"笔底明珠无处卖,闲抛闲掷野藤中。"作为旁观者的评价,这是惜才。作为自我的评价,这不是自恃有才,而举天下人皆有眼无珠不识才,所以自暴自弃、破罐破摔的自大自卑吗?这样的人格,害己害人,是为人的大忌。君子的人格,学问莫言我大于人,境遇莫言我不如人,小人则反之。如苏轼在《贾谊论》中所说:"非才之难,所以自用者实难。"怀才不遇,怨不得社会,必须从自身寻找原因。何况自认为有才,实际并不一定有才。又说:"古之贤人,皆负可致之才,而卒不能行其万一者,未必皆其时君之罪,或者其自取

也。""然则是天下无尧舜,终不可有所为耶?""呜呼!贾生志大而量小,才有余而识不足也。"贾谊之怨天尤人尚没有徐渭此诗之烈,苏轼对之所作的批评实际上也是自我批评如此,则同为徐渭一流的我辈,能不深深自责吗?我们不能因人废艺,由批评他的人格而否定他的艺术,也不能因艺誉人,由肯定他的艺术而赞扬他的人品。徐渭如此,稍后的阮大铖也是如此,阮是历史公认的坏料,但他的《燕子笺》又有谁能否定它的艺术史价值呢?张瑞图的书法艺术,乃至王铎的书法艺术,是那样的高超,但对他们的人品,也可认定是高明的吗?当然,一境先生从政府官员的立场,把问题的症结放在致力指责社会体制的不公上,这当然是不错的。但问题是,作为布衣的我辈,甚至也有一定官职的苏轼,绝无力解决这一问题,所以只能致力于自我的批评,从自身的性格、人格缺陷来解决问题。徐渭的艺术创造,确实可敬,其遭际,又确实可怜、可悲,但其人格品行,你又能否认它的可厌、可恶吗?这就是所谓"可怜之人必有可恨之处"。事实上,对他的人品之卑劣,除了当时后世性灵派的一些人与之相共鸣,以及新中国之后出于政治的考虑对之作过高度评价,当时的大多数士人都认为是"君子亦憎之,小人尤不相容",是极不可取的,而民间的传说中,他更被作为一个刁钻促狭的不良少年一直到老年。至于此诗是否发泄了破罐破摔的愤懑,其意自明:我是清三代的官窑(明珠),世人有眼无珠视我为破罐(落魄),我也就只能破摔了(抛掷)!它与小才大用、安贫乐道、感恩社会的君子人品格格不入。

以上都是就同一事实,因立场的不同而有不同的评价。而作为政府官员对我辈的无行愈是宽容,我辈愈是应该深自反省。

一文中第七节提到徐渭给张元汴的一封信,无关品行的评价,而是对于文字的解释,本来不必"商榷",但它也牵涉到徐渭的人品在作文(而且不是什么重大的文章,不过是一封书信)时的卖弄才华,不能不附作说明。一境先生的解说并没有错,我是以小人之心去度小人之腹,而按通常的理

解，以君子之心度小人之腹，确实是把羊肉晒干了带回老家去，而没有提到"大衣"及"归还"的事。但是把羊肉晒干了带回老家去，那么，"罄当归瓮"，把酒喝完了，也要把这个空瓮带回老家去吗？回想我少年时，每一家的屋外墙角，空瓮堆得随处都是，绍兴是黄酒的故乡，空瓮想必更非值得珍惜之物，有必要把它从北京带到绍兴去吗？如果没有必要，那么，这个"归瓮"又是归于何处呢？又，"羔半臂"是什么意思呢？想必是半条羊羔的前腿，因为人的前肢、猿猴的前肢都是被称作臂的，而后肢则称作腿。但有谁把羊、牛、马的前肢称作臂呢？不过，有一个"螳臂挡车"的成语，既然螳螂的前肢可以称作臂，也许把羊的前肢称作臂也无不可。那么，接下来，"非褐夫常服"，褐夫就是穿破衣服的卑贱者，吃羊肉同穿破衣服又有什么关系呢？而且，除了吃药因为是吞下去的，所以可以称作"服"药，又有谁把需要咀嚼后下咽的吃饭、吃肉称作"服"的呢？但姑且算它是指"吃"罢，"寒退宜晒以归"又来了。半条羊前腿，充其量连骨头不过一斤，大概两顿就可以吃完，大雪严寒，送上二十斤应该不算太多，张元汴也太过小气。难道徐渭是一个省吃俭用、节俭持家的人，"慢慢享用"，吃了两三个月还吃不完，到了春天还剩下半斤，所以要把它晒干了带回去继续慢慢享用不成？而且这么长的时间，这块羊肉不会坏吗？当然可以腌了晒干，这是江浙一带冬天的习俗，但那是腌的猪肉啊！从来没有听说腌了羊肉晒干的！人们说到"咸鱼"，必须分别说明是咸黄鱼还是咸带鱼，而说到"咸肉"则不必特别说明，一定指的是咸猪肉，因为咸牛肉、咸羊肉是没有的。但不按常理出牌的徐渭，谁又能保证他不会在腌肉方面大跨度地创新，创造出腌羊肉"受到后人的纪念和爱戴"呢？所以，这又反映了徐渭恃才的刁钻，要用这样看似很容易明白、实质疑问重重的文字去作弄张元汴。这里的"羔"不是指的"羊羔"，而是指"羔裘"，如《诗·召南》即以"羔羊"为篇名，意为当时大夫的服饰。而"郑风""唐风"等则以"羔裘"为篇名。"半臂"，指短袖的大衣或者袄，《说郛》十《马鉴》篇中专门在"续事始"

中列了一个"半臂"的条目,非常冷僻,我们有幸有《辞源》、《辞海》可查,张元汴除非是碰巧,一定是查不到的。这样,所谓"羔半臂"就是指短袖的羊裘,我把它称作大衣当然是不切的,应该是短大衣,如今天北方的一些地区,农村中人冬天时还多穿这一服装。有一句成语"皮之不存,毛将焉附",是指有人爱惜裘衣的毛,所以反穿,皮在外而毛在内。而实际的生活中,则多正穿,毛在外而皮在内,任伯年画苏武牧羊等时还画过这一服饰,那羊毛的质感,笔精墨妙,画得实在精彩。这样,所谓"褐夫常服"也就可以顺当解释了:我是穿破衣服的卑贱者,这样贵重的服装不是我常穿之物。"服"不作"吃"解,而就是作正常的"穿"解。一斤羊肉用最慢的速度享用,绝对吃不到两三个月的,但一件羊裘可以穿上几年,冬天过去了,春天暖和了,我会把它晒干了还给你。这就像风一样,非常势利,夏天到你戴老爷家吹凉,冬天到我家送寒,再到了夏天又回到你戴老爷家吹凉。当然这件羊裘正好相反,冬天到我家送暖,夏天回到你戴老爷家压箱底去也。"一笑",也就是你张元汴的做法与风虽然不同,但势利则一。风是直截了当的势利,从物质上欺凌我们穷人,而你不过是从精神上欺凌我们穷人。这样的刁钻促狭,"教他俗子终身不识太行山",实是我辈的通病,君子之心的一境先生当然是不知的。比如几年前,有一个 20 世纪中国画的国际学术研讨会,规格非常高,所以专家就要充分表现自家的高水平。有一位专家的研究题目是《中国画院的建设》,文中提到五六十年代是中国画院的初创期,全国不过两三家,进入 80 年代就成了"滥觞期",一下子涌现出 200 多家。这个"滥觞期"尽管表述的意思很简单,不过是泛滥的意思,但为了使这个简单的意思表述得高水平,就不能用人人都看得懂的"泛滥"二字,而必须用大多数人看不懂的"滥觞"二字,就像孔乙己的"回"字有四种写法,卖弄才华!所以,一境先生把"羔半臂"解说成把羊肉晒干了带回绍兴去固然是正确的,但我的理解似乎也无须"大家来讨论"。

接下来谈到这封信究竟是"无礼"还是"真诚感谢"的问题。徐渭对于

张是父执辈,用得着以"褐夫"(卑贱者)自称吗?所谓"戴老爷"的"一笑",仅仅是幽默、风趣吗?比如说我与一境先生,今天为了分析不同立场所以对同一事实现象有不同的看法,而有"政府官员""布衣"的区别,如果在日常的交往中,我见了你就称你"领导"而自称"贱民",你会认为我是对你的"嘲讽无礼"呢,还是"真诚敬重"呢?还有,归还羊裘也罢了,吃空的酒瓮也要归还,这又是什么意思呢?与人相处是如此的态度,而且是对刚刚"关系破裂"之后的恩人的施惠。站在张的立场上,可以宽容,但如看作是对自己的"真诚感谢",那就近于迂腐了;而站在徐的立场上,是不能不自责"全无心肝"的。正因为这一小事的扩大化,因为小人总是无事生非,小事化大,大事闹到不可开交,所以,徐的另一位子侄辈,大概是官至刑部什么职务的沈襄,系沈炼之子,出面斡旋,婉言相劝徐渭离开京师,回归绍兴故乡。而文献记载中,绝没有提到他的行囊中有半斤(晒干之后大概只有三两)咸羊腿和一个空酒瓮。

最后回到第一、二两节,所谈的与徐渭无涉,是讲梁任公的著作。我在文中借用任公的"上流无用,下流无耻"来概括隆万之际的士风,一境先生认为不对。第一个不对,时间不对,任公所指的时间是万历崇祯年间,而我则向上扩大到隆庆,向下扩大到今天;第二个不对,内容不对,任公的"上流"指王阳明心学一路的"清流","下流"指附阉一路的"浊流",我则以"上流"指称既得利益的上层文人,以"下流"指称未得利益的下层文人。从"特指"的角度,如果是研究任公的《中国近三百年学术史》,我完全同意一境先生的观点,唯一稍有分歧的,一境先生认为任公的"下流"特指中必有张瑞图,我却认为张瑞图还进不了任公的"学术"视野。但是,我的文章并非研究《中国近三百年学术史》,而是以晚明书画家为对象,是借"特指"来作"他指"。包括我在文中讲到北宋王禹偁的《待漏院记》,其特指肯定不是针对晚明的官场,那是否可用来他指晚明官场呢?我还多次用"天下为公""自我中心"来分析士人和文人的价值观,"天下为公"是由三代时的

"特指"人事而概括,是否可用来他指三代后一直到今天的人事呢?"自我中心"大概是民国后的"特指"人事而概括,又是否可用来他指此前和之后的人事呢?包括马克思的"共产主义"思想,列宁的"苏维埃",都有"特指"的具体时间、空间、内容,是指资本主义高度发达的国家,无产阶级革命以城市为中心向乡村推开。那么,中国是一个半封建半殖民地国家,资本主义很不发达,中国革命的形式是农村包围城市,是否也可从用"共产主义""苏维埃"的名义呢?

至于"士风大坏"的时间,一境先生据任公之文认为只限于万历后期至明亡的"几十年时间",我认为不妥。任公是就学术史的转捩而言,认为这几十年间的士风之坏对嗣后的三百年起了至关重要的影响。故一境先生的观点,用来研究任公的著作当然是对的,用来研究明末开始的士风大坏就不对题了。关于"士风大坏"的形成,实际上是一个由渐渐的量变到突然的质变的现象,所以历来没有明确的像60分为及格、59分为不及格的分数线。而且事实上,60分的人水平一定比59分的高吗?作为个别的现象,"自我中心"的"上流无耻,下流无用"当然历代都有,但作为一种由"天下为公"质变为"自我中心"的社会风气,用朱维铮"走出中世纪"的说法,也就是由古典进入现代,顾炎武把它的上限定于嘉靖,我则据《四库全书总目》概述:"正(德)嘉(靖)以上,淳朴未漓,隆(庆)万(历)之后,运趋末造,风气日偷。"实为隆万之际。至于它的下限,也不限于明亡,我认为一直到今天。至少在布衣的阶层,我认为今天的徐渭们比明代的徐渭有过之而无不及,而在官员的阶层,像一境先生这样的体恤宽容亦少之又少。这也是自政界的反腐倡廉之后,我们要坚决抵制愈演愈烈的学术腐败的原因。政界的腐败也好,社会上许多年轻人的浮躁、抑郁心理也好,根子都在学术的腐败、文化的腐败。

过去在政协的会议上,常有文艺界的委员向政府官员发难:"市政府太不重视文化,所以我们上海拿不出精品力作。"官员们请教应如何重视?

"要多拨经费,钱太少了,没有钱怎么搞得出好的作品?"几年之后又是"不重视"的发难,官员列出数据,近几年不是下拨了相当的经费吗?回答是:"光有钱怎么行?文艺作品的创作需要自由,政府管得太严了,束手束脚又怎么搞得出好作品?"这正是所谓"近之则不逊,远之则怨"。我在私下对这些委员表示:"我们上海搞不出精品力作,问题主要不在政府身上,在我们自己身上。过去陆俨少先生一个月60元工资,钱不是更少吗?还被戴上了右派的帽子,不是管得更严吗?而他的精品力作不正是在这样的条件下创作出来的吗?所以根本的问题不在钱多钱少,管得松管得严,不出精品力作的原因是因为我们太无能。"包括今天文化界、艺术界、人文学术界的所谓"科研",实际上成了"贪污"的另一种形式,虽然不是全部,但也是大部。申请项目,包括通过攻关的手段申请到项目,获得经费,想办法把经费从财务部门领出来,包括公费旅游、带了全家老少旅游,以及购买空白发票等,最后草草弄一个"成果"出来,通过验收之后,"成果"便进入纸浆厂中去了。

这一腐败之风要如何把它扭转过来呢?每一个行业,每一个人都应该以君子、小人之分来要求自己、对照自己,从自身做起。"君子成人之美,小人成人之恶""君子求诸己,小人求诸人"。也就是有了成绩,要归功于别人,而不能归功于自己;有了失误,要多责备自己,不要去责备别人。自然,对于"上流"的书画家,当然是领导,要多为"下流"的布衣书画家谋利益,包括像一境先生那样宽容"下流"的无礼和缺陷。而对于"下流"的布衣书画家,也就是近于徐渭身份的我辈,则要多为领导分忧,少给甚至不给领导找麻烦,也就是不要添乱。尤其是有不少书画家,他的工作单位并不在书画的专业机构,而在其他与书画无关的机构,那么,在书画界的领导,更要多为他们考虑;而在非专业机构的书画家本人,则要多为本机构的领导考虑。《易》曰:"鼓天下之动者存乎辞。"这个"辞"包括了书画艺术。书画艺术为小人之风所笼罩,则"鼓天下之动"也就会助长腐败的不

正之风;书画艺术为君子之风所笼罩,则"鼓天下之动"也就会推动清廉的正气,也就是先进的文化方向。子曰:"为仁由己,而由人乎哉?""我欲仁,斯仁至矣!"

请看2008年7月5日《中国青年报》上肖湘(化名)的一篇报道:"某地方领导一行'到汶川震区慰问灾民,面对灾区灾民的惨景',优哉悠哉其乐融融。"不包括媒体、当地官员陪同的间接成本,仅他们这一行(估计不会超过十来二十人)花费在往返机票、宾馆、酒店的费用达二三十万元,而带过去的慰问金"远远低于这次慰问活动的开销",所以被称作"灾区公款游"。这个"某地方"是什么地方?作为"国家级"大报的《中国青年报》没有说,肯定级别很高,是大家都怕的。大家都怕的人一定什么都不怕,自然也就敢于把胡作非为作为体恤民情来炫耀。

所以有两种什么都不怕的人,一种是"上流无用",他所拥有的权力几乎达到了无限,所谓艺高人胆大。一种是"下流无耻",他一无所有了,所以破罐破摔、无畏无惧。"下流无耻"的责任在我们平民,所以需要我们深自反省,而不只是像徐渭那样写"悔过书"。"上流无用"的责任不仅需要官员深自反省,而不只是像胡长清那样写"悔过书",更需要我们平民深自反省,因为正如逆子一定是父母的溺爱所造就,贪官也一定是我们小人之风的书画艺术"鼓天下之动"而造就。所以,许多贪官败迹之后,家中抄出许多字画,这是值得书画界引以为耻的。贪官可能拒绝金钱的行贿,却没有拒绝字画行贿的。则"我虽不杀伯仁,伯仁因我而死",书画家的人品建设,也就更迫在眉睫了。

最后需要指出的是,君子、小人之分,在很长的时期内被认为是一种道德的评价,君子就是好人,小人就是坏人。致使当人们一直把徐渭当作一位好人的楷模的情况下,一旦有人指出他的小人人格,便难以接受。但现代科学的最新发展告诉我们,这是一种与家庭环境有着很大关系的人格障碍和心理疾病。对它的治疗,正成为全世界关注的一个难题,至今还

没有找到一个真正对症的方法。但为了和谐社会的建设,把从来所认为的这是一种优良的、值得我们"纪念并爱戴"的品质,实事求是地还原到这是一种不良的品质,应该是非常必要的。包括"正龙拍虎"的事件也是如此,就事论事只是表面,本质在于做事的心态是否健康。即使"正龙拍虎"是真的,镇坪千真万确地出现了华南虎,就事论事是做了一件好事,但以这样的心态,一定会把好事做到坏事收场。所以,历史是一面镜子,研究历史是为了用它来映照自己。做的什么事当然是照不出的,今人所做的事肯定不同于古人,所要照的是心态,什么是我们应该继承发扬的,什么是我们应该反省克服的。否则的话,历史研究的意义就非常局限了。

(2008 年)

06 第六讲
绘画与文学

绘画与文学，虽然都是运用形象思维，但因为两者的媒质不同，所以各有不同的性质。绘画是造型的艺术，而文学则是语言的艺术。绘画的形象是可以直接诉诸观者的视觉的，而文学的形象必须通过作者对语言文字的运用，使读者在想象中呈现形象。古今中外，历来以画与诗的关系来论证绘画与文学的关系。其实，文学有不同的体裁，绘画也有不同的题材、功用，所以，绘画与文学的关系，绝非画与诗的关系所能概括。以中国绘画史为例，大致经过了画与经史、画与诗、画与传奇（包括戏曲、小说）三个阶段，在艺术的表现上各有不同的特色。

讲起文学，一般指的是诗词、小说，而不包括经史、戏曲。但中国古代的经史，从三代两汉一直到唐，如《史记》等，因文笔的优美，通常也被归于"中国文学史"的研究范畴；但后世，"二程"、朱熹、王阳明的经史著述，以及《宋史》《元史》《明史》等便不属于"文学史"了。而元明清的戏曲，如关汉卿、汤显祖等的作品，既入"戏曲史"，也入"文学史"，因为它们的文笔也非常优美，既可以作为戏曲的剧本供演员演出而为观众所欣赏，又可以作为单独的文学作品供读者阅读欣赏。可见，经史、文学、戏曲，三个不同的学科，在"文学"上有交接互渗的方面。所以以下论绘画与文学的关系，一并论及之。

一、六籍同功

六籍是古代经史著述的泛称，专称则指《诗》《书》《礼》《乐》《易》《春

秋》。其内容或传播思想，或记述历史，目的在于教化人们的伦理道德，规范人们的社会行为。宋代之前，绘画的主要功能是教化，而且是体认了统治者意图的教化。所以，这一段时期的绘画，主要表现为与以六籍为代表的经史的关系。张彦远《历代名画记》有云："夫画者，成教化，助人伦，穷神变，测幽微，与六籍同功。"又引陆机语："丹青之兴，比雅颂之述作，美大业之馨香。"但因为"宣物莫大于言，存形莫善于画"，用文字写出来的经史，尤其是文学色彩很浓的经史，虽然把人伦教化的道理讲得很深刻了，但是因为它没有可视的形象，即使对于识字的人，也阻碍了对它的教化意义的理解，更何况对于更多不识字的人，所谓的教化更无从谈起。所以，"左图右史"，以图画配合文字，便成了六籍实现其教化功能的双翼，甚至对于不识字的人，不通过阅读经史的文字，只要看到具体的形象，也可以从中获得教育。如曹植所说："观画者，见三皇五帝，莫不仰戴；见三季异主，莫不悲惋；见篡臣贼嗣，莫不切齿；见高节妙士，莫不忘食；见忠臣死难，莫不抗节；见放臣逐子，莫不叹息；见淫夫妒妇，莫不侧目；见令妃顺后，莫不嘉贵。是知存乎戒鉴者，图画也。"所以，针对王充认为"人观图画上所画，古人也，视画古人如视死人，见其面而不若观其言行，古贤之道，竹帛所载灿然矣，岂徒墙壁之画哉"，张彦远表示明确的反对，斥为"此等之论，与夫大笑其道，诟病其儒，以食与耳，对牛鼓簧，又何异哉！"

撇开文献记载中三代的绘画如《春秋图》《山海经图》《尔雅图》《论语图》《周公辅成王图》等不论，以我们今天还能见到实物的而论，从汉代到唐代乃至宋代的那些教化绘画，如《荆轲刺秦王》《鸿门宴》《二桃杀三士》《女史箴图》《列女传图》《高士图》《历代帝王图》《云台二十八将》《秦府十八学士》《凌烟阁功臣图》《锁谏图》《却坐图》《折槛图》《免胄图》《采薇图》《昭君出塞》《文姬归汉》《中兴四将图》《孝经图》《诗经图》等，莫不取材于经史中的《春秋》《史记》乃至《新唐书》《旧唐书》等。

而中国的教化，除了传统以儒学为代表的经史之外，汉末又传入了佛

教,由魏晋一直兴盛到唐代,佛教的教化亦有佛经,而佛经的传播除了通过文字,同样注重,甚至比中国的经史更注重用图画去配合,所以又称"像教"。而今天还能看到的各种本生故事、佛传故事、因缘故事以及西方净土变、东方净土变、弥勒净土变等图画,辉煌于敦煌莫高窟的墙壁上,同样可以作为绘画与经史文学的关系之例证。

如上所述的这些经史图画,用"诗画一律"的认识显然无法诠释其特色和意义。那么,其意义何在呢?特色又有哪些呢?

众所周知,教化的"道"是不变的,所谓"天不变,道亦不变"。儒学的教化,推行的是忠孝礼义,在经史的著述中,既有抽象的教条,也有具体的人事,如此而荣,非此而辱,历代的统治者,无不要求其臣民遵循这样的原则去做一个忠臣、孝子、烈士、贞女。佛教的教化,推行的是行善去恶,舍身饲虎、舍身救鸽、九色鹿、得眼林等。这样的教化,不能简单化地认为是统治者、宗教对人民大众的愚弄和毒害,它是构建和谐社会的秩序所必需,甚至在今天,其中的许多道理还是值得我们借鉴并加以批判地继承发扬的。

教化内容的"不变"性,使得经史的绘画表现,第一侧重于人物。因为社会是由人组成的,构建社会秩序则是由人的活动来体现的,所以,经史的文学形象,首先是人的形象,正反两方面的人物形象,自然,作为经史文学图注的经史绘画也必然是以人物画为重。

第二侧重于"传移模写",即每一件人物故事的图像,由不成熟而成熟,最终达到定型,这个定型一般都出自大画家之手,为当时的其他画家所公认,更为后世的画家奉若神明,我们今天称作"经典"作品。于是,当时后世所有画家,只要是画这一个故事的,便依照这件经典的粉本小样进行传移模写。"传移"即转移的意思,如看到吴道子的一幅壁画是经典之作,其他画家便把壁画缩小白描到纸绢上来,这是缩小的传移;手里有了这件粉本小样,其他寺庙也要画同样故事的壁画,便依此把它放大到墙壁

上去,这是放大的传移。"模写"即今天所说的拷贝,张三手里有一件吴道子经典之作的粉本小样,李四也照它拷贝一份,用作自己创作壁画时的依据,这是从小样而小样的模写。张三手里有一件吴道子经典之作的粉本小样,不是用它去放大创作壁画,而是用它作为依据,完成一件纸绢的创作,先用拷贝的方法完成线描,再根据小样从经典壁画记录的色彩记号在白描上赋色,叫作"随类赋彩",也即依据(随)小样上色彩分"类"的标记涂染色彩,这是从小样而创作的模写。所以,我们看到,顾恺之的《女史箴图》《列女仁智图》与北魏司马金龙墓的木版漆画《列女图》,阎立本的《历代帝王图》与敦煌莫高窟《维摩诘经变》中的帝王图,孙位的《高逸图》与南京出土的六朝《竹林七贤与荣启期》画像砖,还有莫高窟中三十几堵《西方净土变》、武宗元的《朝元仙仗图》与徐悲鸿所藏的《八十七神仙卷》、永乐宫的《朝元图》壁画,以及各种《莲社图》《九歌图》等,大同小异,基本上都是一样的。"天不变,道亦不变",代表道的是圣贤,圣贤把做人的道理讲深、讲全、讲透了,后人只要"见贤思齐""述而不作"即可,无须另想新的花头。做人如此,画画也如此。如果同一个故事,同一个教化的思想,今天这样画,明天那样画,张三这样画,李四那样画,图像变动不居,则观者的思想不也要被搞乱了吗?

第三侧重于严肃庄重。中国传统文化,以经史为重,四部分类中,经排在第一位,史排在第二位,经是抽象的思想理论,史是思想理论的具体社会实践,所以陈寅恪认为经史一家,六经皆史,诸史即经。而它们的共同特色,就是严肃庄重,不容亵渎,具有神圣性。所以,我们看到,《列女图》也好,《历代帝王图》也好,《高逸图》也好,《中兴四将图》也好,画中的人物形象,大都是"绣像"式的,像供在庙堂中一样,端庄稳重,动作幅度不大,故事性不强,有些"标准像"的味道。

凡此种种,都是与经史的文学特色相一致的。这样的特色,固然限制了画家艺术个性的发挥,却保证了经史所要传播教化的"道"的原则性。

二、诗画一律

人物画至唐而达到巅峰,而社会对于绘画艺术的要求,也渐次由从图画中获取经史的教化而转向审美的欣赏。而山水画、花鸟画,相比于人物画更能满足各阶层审美的需求。山水画、花鸟画于是在两宋达到高潮,郭若虚认为"人物鞍马,近不及古,山水花鸟,古不及近",非常准确地把握了中国绘画史转捩的关纽。而这一画科题材的转捩,也带来了绘画与文学关系的转捩,由"与六籍同功"转向"诗画本一律,天工与清新"。

不过,开始时的山水画、花鸟画仍与经史文学相关。如山水画的林泉高致,便由"仁者乐山,智者乐水"渊源而来;花鸟画的粉饰大化、文明天下,也与"诗人六义,多识于鸟兽草木之名"相关——这个"诗",并不是作为文学的诗,而是指六经之一的《诗经》而言。

从唐王维的山水诗"诗中有画",山水画"画中有诗",到了宋代,山水画、花鸟画无不与诗形影不离。"有形诗,有声画""无声诗,无形画",一时在文人士大夫间此唱彼和,包括徽宗的画院,也常用古人诗句考核画工,成为中国绘画史上的美谈。虽然"诗画一律",但重点是寻绎并要求画中的诗情,是讲画的,而不是寻绎诗中的画意,不是讲诗的。绘画与文学的关系,好比古代女孩子的出嫁,妻以夫贵,夫唱妇随,重点是女方对男方的依赖,而不是男方对女方的依赖。绘画与经史如此,画家需要依赖经史而完成创作,经史家却无须依赖绘画而完成著述。同样,绘画与诗也如此,画家需要依赖诗而完成创作,诗人却无须至少没有大的必须依赖绘画而完成吟咏。下文所要述及的绘画与传奇同样如此。

但绘画与诗的关系,从两宋而元而明清,尤其是两宋和明清,要求又是不一样的。先说两宋。

第一,画家不一定擅诗,而诗人也不一定擅画。撇开两宋的大多数画家是不识字的或"粗记姓名"的不论,即使儒生士大夫出身的李成、赵昌

等,也许能诗,也是借绘画史而传,而并不是借文学史而传。至于王维"前身谬词客,宿世应画师",还有徽宗赵佶,诗画并擅的,十分罕见,纯属稀有。所以,"诗中有画",特别是"画中有诗",基本上是虚有,并非实有,更多是不谋而合,而少有化诗为图。这与绘画和经史的关系是显然不同的。一幅经史画,你可以明确它是出于《史记》的,还是出于《无量寿经》的;但一幅诗意画,你可以说出于某一首杜工部诗,也可以说出于李义山诗,除非它上面题写了某诗人的某一首诗。而这样的情况非常少,包括王维画卷卷有诗,但没有一卷是题上诗的,王维诗篇篇有画,但没有一篇是题某一幅画的。

第二,画中的诗意,主要是画家对所描绘对象意境的可视形象表达,它与诗人对所歌咏对象情境的不可视形象表达,不谋而合地达到通感,从而有别于用可视形象去作的"解经"。

第三,有别于"治史忌出诸己",而必须"见贤思齐""述而不作",以圣贤之说为说,而不应另作异端邪说;"为文(诗文之文,非经史文章之文)忌出诸人",而必须独抒性灵,陈言务去,避开前贤,自创新境,即使崔颢题诗在上头,也不妨别开生面。所以,经史画、人物画讲究的是对经典作品的"传移模写",而诗意画、山水花鸟画的创作则不允许把范宽的《溪山行旅图》和崔白的《双喜图》一而再、再而三地拷贝复制。经,只有圣人之说才是经,并非人人之说皆经;诗,天地万物皆诗,并非只有李杜之诗才是诗。所以,当绘画与文学的关系,由与经史而转移到诗,绘画的创作便脱离了"传移模写"的限制,而进入了个性独创的天地。画家的创作依据,也便不再是前贤的经典,而是天地万物。荆浩的深入太行山洪谷,范宽的师李成之迹不如师其心而隐居终南山,徐熙的以江湖野滨闲花小草为师,黄筌的以宫禁奇花珍禽为师,赵昌的晨起调色写生篱落间花草,易元吉的入万守山写獐猿……"外师造化,中得心源",画家与诗人,在咏物写景方面,做着不同的工作,却达到了通感的效果。

第四,这一时期的诗,虽然是诗人个性的流露,但因为恪守"温柔敦厚"的诗教,仍具有某种教化大众的特色,当然,不是教化大众的伦理道德和行为规范,而是教化大众的精神情操和修养品位。同样,这一时期的画,虽然是画家独创的表现,但因恪守"义明天下"的宗旨,亦仍具有某种教化大众的特色。这在六朝宗炳、王微的画论中已经讲得非常清楚,在宋代郭熙的《林泉高致》《宣和画谱》及大量的题画、论画诗文中更发挥得淋漓尽致。既然是为大众审美的,所以这样的诗意画一定是写实的,不仅逼近于真,而且高于真、美于真。山水则使人可居可行,可望可游,如真入其间;花鸟则活色生香,流光泄露,如可采可摘。"展张于图绘,有以兴起人之意者,率能夺造化而移精神,遐想若登临览物之有得也。"

到了明清,画坛的主流不再是画工,而是文人,他们既是诗人,又是画家,同时还是书家。所以,这一时期的山水花鸟画,秉承了"诗画一律"的原则,又有了新的特色。

第一,因为画家即诗人,诗人即画家,所以,这一时期的诗意画,对画家直接提出了要能作诗的要求,像徐渭、吴梅村、郑板桥等,绘画史上有他们的名字,文学史上也有他们的名字。而且,直接把诗题上了画面,作为绘画形象、章法的一个构成要素,"诗画一律"由虚而实,变成了"诗在画上""画上有诗"的"诗画一局",从而使无形的诗变成了有形的诗,无声的画变成了有声的画。而造型艺术的绘画,也变成了综合艺术的绘画。

第二,他们的诗,所关注的并非物境,而是个人的心绪,达则超脱闲适,穷则哀怨愤懑;他们的画,所关注的也并非形象的真实,而是笔墨的个性。画与诗对于个性心绪的表达,不可或分地达到互补。相比于宋人诗意画之诗与画的不同而同,他们的诗意画之诗与画,可以说是以同求同。

第三,他们的诗与画,当然也是个性的,而且比宋人更个性。但宋人的个性是以客观的天地万物为师,虽然相比于晋唐经史画以同一件经典作品为依据的创作个性更丰富一些,但客观的天地万物,如同一座山,同

一枝桃花,不同的画家以之为粉本所完成的主观个性中,仍含有相对客观的共性。而明清文人画家的诗文创作,其依据的重点不再是客观的外物,而是主观的内心,人心各不同,所以其个性的色彩也就更加丰富。

第四,明清的诗意画,完全摒弃了社会的教化,而转向个性情绪的表达,达则闲适,穷则怨愤,而不关外物,再加上他们大多是从五十岁前后才正式开始把精力投向绘画创作,缺少写实的造型能力,而多作逸笔草草、不求形似的图像,所以,单靠画面的形象,已无法完成诗意的表达。比如说一件墨竹,不题诗,在徐熙、文同乃至李仲宾,其诗意之于观者,八九不离十;而在郑板桥,其诗意之于观者则根本不知所云,题上了一首祝寿诗,乃知其诗意在喜庆,题上了一首"咬定青山不放松",乃知其诗意在个人意志的坚韧,等等。换言之,宋人的诗意画,是可以为大众所欣赏的,不题诗而有诗意,画可以独立于诗之外而通感于诸多的诗;明清的诗意画,是画家主观所孤芳自赏的,必赖题诗而有诗意,画不能独立于诗之外而通感于诗,且这一幅画只能通感于这一首诗。

凡此种种,都是与诗的文学特色相一致的。这样的特色固然激活了画家艺术个性的发挥,而且在两宋,还辅佐了经史教化的"道"的原则性及生动性。但流变而至明清的文人画,却背离了经史教化的"道"的原则性,而解放了离经叛道的个性,同时也削弱了绘画之所以为绘画的"本法"即造型性,而开创了诗、书、画三绝的综合性。

三、画中有戏

传奇包括小说和戏曲,在明清文学史上,其意义远远超出诗。如果说唐以前的文学史以经史为重头,唐宋的文学史以诗文为重头,那么明清的文学史便是以传奇为重头。以《三国演义》《水浒传》《西游记》《红楼梦》四部经典为代表,《东周列国志》《两汉演义》《隋唐演义》《杨家将》《说岳全传》《英烈传》《封神演义》《西厢记》《牡丹亭》《聊斋志异》"三言二拍"等,达

数百部之多，而且不少作品一版再版，发行量极大，尤为下里巴人的广大市民阶层所喜闻乐见。而论其内容，无非侠义英雄的忠义和儿女情长的言情两类。尤以侠义英雄的故事，教化社会大众以伦理道德、行为规范为宗旨，论者比作"六经"，并认为"虽圣人复起，不能舍此而为治"。因为儒学的教化，从宋开始有所式微，至阳明心学而泰州学派而李卓吾，更视作人性解放的障碍，斥为封建礼教的专制，在文人精英阶层不仅不受欢迎，而且受到抵制。而传奇的小说戏曲，换汤不换药，"礼失而求诸野"，用这种新的文学体裁，承担了向通俗的广大市民阶层载"道"的功能。

而秉承经史文学"左图右史"的传统，明清的书商们为了扩大传奇文学的销路，多聘请名工画家为传奇书配图。所以主流绘画史上，人物画让位于山水画、花鸟画了，尤其是教化忠孝节义的人物画几乎不见了；而支流的绘画史上，中国版画史上，教化的人物画却数量庞大，包括戏曲小说的插图，根据戏曲小说创作的酒牌叶子、民间年画，乃至木雕、砖雕、石雕、漆器、瓷器上的图像。众所周知的有陈洪绶的《水浒叶子》，改琦的《红楼梦图咏》，任熊的《剑侠图》《于越先贤传》，等等。卷轴画中虽然不占主流，但在任伯年所作中，如《雀屏中选》《木兰从军》《苏武牧羊》等，也时有所见。当然，民间年画是它的大宗。

传奇画与经史画的功能虽同，但所针对的对象不一样。前者针对的是以上层贵胄子弟为代表的庙堂阶层，后者所针对的主要是中下层的江湖阶层。所以，经史文学是庄重严肃的，有庙堂的气象；而传奇文学则是曲折离奇的，有江湖的色彩。反映在绘画上，经史画和传奇画，虽然都是人物画，但在艺术上迥然有别。

第一，经史画的创作讲求"传移模写"，不同时间、不同地点的不同画家，对于同一题材的创作，大同小异，如唐孙位的《高逸图》与六朝的画像砖《竹林七贤与荣启期》，北宋武宗元的《朝元仙仗图》与元永乐宫三清殿的《朝元图》。而传奇画的创作却因时、因地而异，不同的画家可以根据文

学的描写自由发挥。同一《西厢记》的插图,陈洪绶的创作与其他画家的创作完全没有关系,不同版本的《三国演义》插图和年画,互相之间也完全没有关系。

第二,经史画侧重于人物庄重严肃的形象而略于故事情节的离奇曲折,具有端庄的庙堂气,像是供奉在殿堂寺庙中。而传奇画侧重于人物离奇曲折的故事而略于形象的深刻,大幅度的动作,戏剧性的表演,大场面的构图,打打杀杀,左冲右突,具有"成何体统"的江湖气,像是演出在戏馆舞台上。

第三,在具体人物形象的处理上,经史画是严肃的、端庄的、以形写神的,传奇画则是脸谱化的、戏曲化的、诙谐滑稽的、以动作传神的。如果说,经史画中的人物形象使人敬畏,使人正襟危坐地如听经读史,那么传奇画中的人物形象便使人觉得好玩。郭若虚《图画见闻志》"论制作楷模"有云:"帝王当崇上圣天日之表,儒贤即见忠信礼义之风,武士固多勇悍英烈之貌,隐逸俄识肥遁高世之节。"所以,经史画中的人物不仅是庄重的,而且是端正地站着或坐着的,是供人瞻仰的。而传奇画中的人物,则必须通过服饰的、脸谱的、打斗的动作表现来传神,可以称作"画中有戏"。

概而言之,传奇画的艺术特色以艺术表现的多样性而不同于经史画的传移模写,以画面构图的舞台化和画面内容的情节性而不同于经史画端坐肃立的殿堂色彩,以人物形象的脸谱化而不同于经史画的写实性——当然,这个"写实"是写历史的真实、类型化的真实,而不是具体人物的真实。除了凌烟阁功臣之类,汉代的人物画荆轲,唐代的人物画明妃,都不可能真正画出荆轲、明妃的真实形象。经史也好,经史画也好,可以"考信人事",但不可能考信某一个人的具体形象,所以对人物的形象只能做类型化的写实。但对服饰制度,却必须做翔实的考据,做具体的写实。而传奇也好,传奇画也好,不能"考信人事",只能"觇人情,征人心",而且更多是借古代的人物故事觇征"今天"的人情、人心,所以不妨汉人而

穿着唐代的服饰,宋人而出入明代的屋室。经史画,以经史为依据;传奇画,则以传奇为依据;传奇的说教,要想实现,单靠文字的传播是有限的。因为,文字的传奇,不识字的人看不了,看不了便实现不了;演出的传奇,不进剧场的人看不到,看不到亦实现不了。而绘画的传奇,不识字的人也看得懂,进不了剧场的人也看得到,其教化的功能便远远超出文字本身了。正因为此,当明清之际读书阶层的精英们离经叛道,把忠孝仁义抛诸脑后,天地崩裂,犹有匹夫匹妇们来承担天下兴亡的重责,成了中华的脊梁骨。从这一意义上,如果说文学传奇是文学经史在特殊形势下由朝而野的"变易",那么绘画的传奇不正是绘画的经史在特殊形势下由朝而野的变异?

传奇画在中国绘画史上虽然不占主流,但一直到民国乃至新中国,在中下层的大众中,尤其是少年儿童中,始终有着极大的市场传播和教化影响。《林海雪原》《铁道游击队》《红旗谱》等,小说一出,风行全国,画家们紧跟着创作连环图画,发行量不在小说之下,甚至更在其上,进而又推动了小说的再版。

"文化大革命"后,人们厌恶教化,小说的出版本身成了问题,根据小说创作图画更为画家们所不取。绘画与文学的关系逐渐脱离。不过,从一些畅销小说被改编为电视连续剧,收视率走高,从而又反过来推动了小说的再版走俏,则从小说中提炼绘画创作的素材和创新的思路,似乎仍值得今天的画家们深思。

一部中国绘画史,始终与中国文学史有着密切的关系。为什么写文学?为什么画画?文学写什么?图画画什么?文学怎么写?图画怎么画?不同而同,同而不同,有一时代之文学,便有一时代之绘画。难道今天的绘画,真的就这样与文学绝缘了吗?

如上所述,强调绘画与文学的密切关系,并不是对画家提出兼擅文学的要求。除了明清的诗意画,画家兼为诗人。汉晋唐宋的经史画,画家绝

不是经史家;两宋的诗意画,画家也罕有诗人;明清的传奇画,画家更不是小说家、戏曲家。而只是提醒画家关注文学,尤其是关注时代的文学。同时也提醒研究绘画史的专家学者,在用哲学思想、社会背景、师承渊源、笔墨技法等认识、诠释绘画史的同时,也不妨关注一下中国文学史,从文学史的演变来认识、诠释与之密切相关的绘画史。一部中国绘画史,当它注重"与六籍同功",体认的是庙堂文化;当它注重"诗画一律"且诗主要作为"画外功夫",体认的是山林文化;当它注重"诗画一律"而诗主要作为"画上功夫",体认的是精英阶层的市井文化;当它注重"画中有戏",体认的是世俗阶层的市井文化。庙堂文化和山林文化异曲同工,山林文化和精英阶层的市井文化"同曲异工",庙堂文化和世俗阶层的市井文化亦"同曲异工"。

(2015 年)

附：
欧阳修"崇义抑文"

赵宋王朝从立国之初，便奉"崇文抑武"为国策，倡导文化，褒奖文艺，终宋之世而不移。以三百余年的积累，造就了中国历史上最辉煌的"文治盛世"，无论儒学、史学、文学、艺术，都人才辈出，成果丰硕，"郁郁乎文"，达到前所未有而标程百代的巅峰。尤以欧阳修、曾巩、王安石、苏洵、苏轼、苏辙、二程、司马光、朱熹、辛弃疾、陆游的成就最为卓著。他们既是两宋文化最杰出的创造者，同时也是两宋"崇文抑武"国策的最大受益者，以虚的、更多是以实的社会位份，受到当时乃至后世的广泛尊重。

但是，正是这批"崇文抑武"国策的最大受益者、文化成就的杰出创造者，他们的文化主张却不见对"崇文抑武"的拥戴，反而致力于倡导"崇义抑文"！

虽然广义的"文"泛指经、史、子、集的各个文化门类，在今天更把它扩大到一切精神和物质文明的创造，如"酒文化""饮食文化"之类；但狭义的"文"则专指诗文、书画等"文艺"的门类。而无论当时还是后世，人们对"崇文"之"文"的认识，大多以狭义的"文艺"为重点。欧阳修们的"崇义抑文"之所抑，当然也是针对狭义的"文艺"而不是广义的文化而发的。

《宋史》本传记刘挚诫子孙语有曰："士当以器识为先，一命为文人，便不足观。""器识"即"志道弘毅"的使命感；"士"指读书人、文化人中有社会担当的一部分精英；"文人"则指文化人中虽乏"器识"但富有才情而"止为

文章"(司马光)、"以文自名"(欧阳修),也即仅止于文艺创作并以文艺创作自许的另一部分精英。在刘挚看来,文化人当以"士"为重、以"器识"为本,"文艺"至多作为余事;如果本末倒置,把"文艺"作为正事而沦为"文人","便不足观"了。这段崇"器识"而抑"文艺"的话,经顾炎武《日知录》的引用并发挥而广为人知;"何文人之多"也因此被看作是文化史上必须认真对待的一个严重问题。

其实,比刘挚更早提出并更清楚地论证了这个问题的,是宋代文坛的领袖欧阳修。在《新唐书》"文艺传"序中,他明确表示:"夫子之门,以文学为下科",故"君子"当"贵以功业行实光明于时,不一于立言而垂不朽"。"下科"并不是说文艺不重要,"夫子之门"件件事都是重要的,但有上、中、下三等之分,文艺则为重要之事中的居下者。"君子"与"士"同义,司马光则称作"儒者",三者异名而同实,都是"以器识为先"而区别于"文人"的文化精英;"功业行实"则是"器识"的形诸实践。"立言"专指文艺的创作,在这里并不包括经史的述作。

"文艺传"虽为宋祁所撰,但欧阳修是《新唐书》的总纂官,所以,这一段序应当经过欧阳修的同意。事实上,它与欧阳修的一贯思想如《送徐无党南归序》是略无二致的:

> 其所以为圣贤者,修之于身,施之于事,见之于言,是三者,所以能不朽而存也。修于身者,无所不获;施于事者,有得有不得焉;其见于言者,又有能有不能也。

"修身"即立德,"为仁在我,岂由人哉""我欲仁,斯仁至矣",无关主客观的条件而"人皆可以为尧舜",故曰"无所不获"——如果"不获",那一定是你不愿意去做而已;"施事"即立功,个人的能力之外,更关乎客观的机遇,得到了机遇,窦宪可以勒铭燕然,得不到机遇,李广终身无功;"见言"即立言,文艺的创作无关客观的条件,要在有没有主观的天赋才能,能者

有成,不能者莫名。三不朽可以兼备,但往往不能兼备。则"施于事矣,不见于言可也",即立功者不必立言;"修于身矣,而不施于事、不见于言,亦可也",即立德者不必立功、立言。那么,不立德、不立功、唯立言又如何呢?这便是"止为文章"而"以文自名"的文人之心力所注:

> 三代、秦汉以来,著书之士……其人不可胜数,而散亡磨灭,百不一二存焉。予窃悲其人,文章丽矣,言语工矣,无异草木荣华之飘风,鸟兽好音之过耳也。方其用心与力之劳,亦何异众人之汲汲营营,而忽焉以死者,虽有迟有速,而卒与三者同归于泯灭。夫言之不可恃也,盖如此!今之学者,莫不慕古圣贤之不朽,而勤一世以尽心于文字间者,皆可悲也!

徐无党是欧阳修的学生,以古文诗词见称于人,试礼部得高第,一时名声大噪,并为欧的《新五代史》作注,文辞如"水涌山出",众所赞叹,彼亦自喜。欧阳修则颇以此为忧,乃告以是序,"欲摧其(文艺)盛气而勉其思(器识)也";同时,"予固亦喜为文辞者,亦因以自警焉"。《宋史》本传记欧阳修与人交谈,止于吏事,不及文艺,以为吏治关乎国民,"文章止于润身"。其自警如此。而事实上,他的文章大多也蕴涵了器识,仅很少"止为文章"者。

修身立德、施事立功也好,功业行实也好,器识也好,一言以蔽便是"忠义"。器识,是忠义的修于身;功业行实,则是忠义的施于事。在《新唐书》的列传中,紧接本传之后的类传,忠义被排在第一,然后才依次是卓行、孝友、循吏、儒学、文艺等。这是欧阳修的一大创举,无论在之前还是此后的国史中都是没有的。历代国史的类传,通常把循吏、儒学、文艺等排在前面,而将忠义、孝友、游侠、列女、货殖等排在后面。其依据便是"士为四民之首",前者多为读书人,后者中固有读书人,但更多的却是不读书的人。

欧阳修这么安排，绝不是随机的、无意识的，而是自觉地"崇义抑文"，庶使文化尤其是文艺的发展不致因"过犹不及"而泯没忠义的大防。他的这一用意，在曾公亮的《进(新)唐书表》中有明确的披露：《旧唐书》"纪次无法，详略失中，文采不明，事实零落"，所以"使明君贤臣、隽功伟烈与夫昏虐贼乱、祸根罪首，皆不得暴其善恶以动人耳目，诚不可以垂劝诫、示久远，甚可叹也"。则《新唐书》不仅把《旧唐书》排在第五的忠义移到第一，而且还增加了《旧唐书》中所没有的"奸臣""叛臣""逆臣"等类传，要在提醒沉湎于"文治盛世"歌舞升平中的宋代读者，不忘《春秋》义例的"忠奸顺逆"之冰炭不同，而切不可以"五王之功业"不及附逆的"少保之笔精墨妙"（米芾）。且看"忠义"传序：

> 夫有生所甚重者，身也；得轻用者，忠与义也。后身先义，仁也；身可杀，名不可死，志也。大凡捐生以趣义者，宁豫期垂名不朽而为之？虽一世成败，亦未必济也；要为重所与，终始一操，虽颓嵩岱不吾压也。……故忠义者，真天下之大闲欤！……义在与在，义亡与亡，故王者常推而褒之，所以砥砺生民而窒不轨也。虽然，非伟丈夫，曷克为之？

"大闲"即大防。文艺为读书人的"下科"，忠义则为天下人的"大防"。士固为四民之首，但天下毕竟不只是读书人一家的天下，更是包含了不读书人的天下人的天下。则"砥砺生民"，忠义与文艺，孰宜崇、孰宜抑？再也清楚不过。

这段话，还很自然地使人联想到明末张溥的《五人墓碑记》："嗟乎！大阉之乱，缙绅而能不易其志者，四海之大，有几人欤？而五人生于编伍之间，素不闻诗书之训，激昂大义，蹈死不顾，亦曷故哉！"所谓"仗义每存屠狗辈，负心多是读书人"，文艺固然重要，但缺失了器识的修养和功业行实的实践，"恬不知耻"（袁中郎）地"止为文章"且"以文自名"，难免导致文

人们"临大节而一筹不画"(黄庭坚)乃至"破国亡家不与"(袁中郎)的"无行",则诚"不足观"矣!故《新唐书》段秀实、颜真卿传"赞":"孔子所谓仁者必有勇""虽千五百岁,其英烈言言,如严霜烈日,可畏而仰哉!"则"彼忠臣谊士,宁以未见信望于人,要返诸己得其正,而后慊于中而行之""及临大节,蹈之无贰色""儒者也""大抵以为武人"。

《新唐书》"文艺传"序特别提到文人的文艺创作与君子的文艺创作之异同。"盖天之付与,于君子小人无常份,唯能者得之。故号一艺"——只要主观上具备了天赋的文艺才能,则无论"止为文章"的文人,还是"功业行实"之余游于文艺的君子,都可以创作出感人的优秀文艺作品。但文人之作,"恃以取败者有之,朋奸饰伪者有之,怨望讪国者有之";而君子之作,则"阐绎优游,异不及排,怨不及诽,而不忘讽君于善,故可贵也"。

可见,欧阳修"崇义抑文",并不是否定文艺,而只是为了强调文艺作为"名教乐事"与忠义作为"天下大防"的相关性,警示人们不要因文艺,尤其是纯娱乐的文艺而忽视了忠义在传统文化中核心价值的意义。则"倡慷慨之气,使美而尽善""损窈窕之声,使乐而不淫",如黄庭坚评苏轼"忠义贯日月,文章妙天下"(《跋东坡墨迹》),正可作为"崇义抑文"思想旨在忠义与文艺合则双美的典范。

欧阳修的时代,正当"崇文抑武"而造就了北宋社会"百年无事"的天下承平,髫髫之童,但习歌舞,斑白之老,不识干戈。无论朝野,不分贤愚,都沉湎于婉约优美的文艺风气之中,导致国民意志的消沉,政府官员的不振。欧阳修从小受母亲的教育,深知"生于忧患,死于安乐"的道理。其时的中国,虽无内忧,这当然归功于"崇文抑武"的国策;但外患始终是相当严重的,这又不容置疑地归咎于"崇文抑武"。有鉴于此,他倡导"崇义抑文",盖欲"治世于未病"也。范文澜曾说:我国历史上讲究气节,自北宋开始,而由范仲淹、欧阳修、尹师鲁为之先驱(参见吴孟复、蒋立甫主编《古文辞类纂评注》)。这是指三人的功业行实而言,不分轩轾;而单论立言倡

说,则以欧公为最力。影响所被,同时及后世的士人,无论文艺成就如何卓著,没有一个以文艺自炫的,而莫不着眼于忠义。如曾巩为其祖父曾致尧的诗文集作序,集之类次,合为诗赋书奏共十卷,而序却将文艺性质的诗赋一笔带过,全部的笔墨用于介绍祖父的书奏,以推重其功业行实的器识,而不欲其以"文人"见称于后世也。司马光撰《通鉴》以"资治",于读书人只载有器识并功业行实者,而不载"文人",以致引起不少读书人的质疑,他却坚定不移。苏轼自述人生的志向,达则周公,穷则孔子,而决不以诗文自许;即使诗文,也决不仅止于婉约,更以豪放为人所称道。唐宋八大家中北宋六家的文章,我们所津津乐道的无非《醉翁亭记》《秋声赋》《赤壁赋》等。且不论这类文章中无不包含有忠义的"微言大义"而绝非"止为文章",他们的《志林》《大臣论》《策略》《策断》《练军实》《教战守》等等,我们又熟悉多少呢?而不熟悉这类文章,于六家实在是买椟还珠了。

到了南宋,靖康之耻的惨痛事实,"还我河山"的绝望呐喊,使"崇义抑文"的思想进一步成为有志文化人的共识。"尧之都,舜之壤,禹之封。于中应有,一个半个耻臣戎。万里腥膻如许,千古英灵安在?磅礴几时通!"(陈亮《水调歌头》)终于,在文天祥的《正气歌》声中,伴随着宋王朝的寿终正寝,"崇义抑文"的主题也被唱彻到最强音!

(2019 年)

07 第七讲
人品与画品

传统书画十分注重书画家的人品,人品即书品,画品即人品等,其强调的程度,在西方艺术中从所未见,在传统的其他艺术中也未见。乃至"宁可画以人传,不可人以画传",发展到后来,便是"政治标准第一(实际上是唯一),艺术标准第二(实际上是不要)"等,书画家的人品成了判别其书画艺术成就的头等准则。

什么是人品,尤其是书画家所应有的人品呢?

对人品的第一个诠释,是道德的操守,后来一度被转化为政治的立场。民族气节、爱国主义、蔑视反动统治阶级的权贵并反抗之、同情下层劳动人民的疾苦等,为人品高尚;反之,则为人品低劣。人品高尚者,则书画艺术之品即成就必高;人品低劣者,则书画艺术之品即成就必低。或反过来说,书画成就高者,该书画家之人品必高,书画成就低者,该书画家之人品必低。

但这样的认识,问题就来了。赵孟頫投降元朝,王铎投降清朝,大节有亏,就是没有人品。人品不高,自然书画之品也不高,于是因人废艺,"一种燥热之气""媚俗"等,也随之而来。否定了他们的人品,必然同时否定他们的书画成就,因为人品即画品、画品即人品之故然。但不久,人们发现,如果用艺术标准来评判他们的书画艺术,其品格实在很高,成就很大。同样根据人品即画品、画品即人品的准则,既然肯定了他们的画品,必然也要肯定他们的人品。

徐渭、八怪等，固然蔑视权贵、同情劳苦人民，人品高尚，所以画品亦皆高标。那么，赵佶是一位昏君，任用奸佞、大兴土木、祸国殃民，自然人品低劣，则其画品岂不也应否定？董华亭在同阉党的斗争中明哲保身、深自远引，而于乡里鱼肉百姓，激起民怨鼎沸，亦属人品低劣，则其画品岂不也应否定？

如此等等，用道德乃至政治标准来诠释人品，并以之作为人品的全部含义，进而用这样的认识来评价相关书画家的艺品，在许多场合是说不通的，结果必然在两难的牵强附会中动摇我们对于"人品"与"书品"关系的重要性之认知。

对人品的第二个诠释，是文化的修养。文化修养高的，则人品必高，其画品也必高；文化修养低的，则人品必低，其画品也必低。而所谓"文化"，也就是"画外功夫"的学富五车、才高八斗，擅画工书之外，尤精诗文。

对人品的第三个解释，是有个性、风流倜傥、与众不同，各种轶事"绯闻"，为各阶层所传说甚至艳羡。这第三个解释与第二个解释有所关联，但合于第二种人品者未必有第三种人品，而合于第三种人品者则必有第二种人品。正由于这两个诠释，使第一种诠释不能回避的悖论得以解决。原来，那些从政治、道德、气节方面人品不足称道的书画家，从文化、个性方面还是有人品的，所以才有他们高超的画品。这样，人品与画品的同一关系，似乎无懈可击了。

但是，像莫高窟的画工，像范宽、张择端、黄筌，无论是已知其名可以考证的书画家，还是佚名无从考证的画工，可以肯定的是，他们都既没有道德政治的高标，又没有什么诗文的文化修养，画工中有些还是不识字的文盲或半文盲，即使识字的，也不过达到扫盲程度而已，同时，他们又没有什么个性、轶闻。那么，他们显然是称不上有人品了，既然没有人品，我们是否应该否定他们所创造的画品呢？或者，既然我们已经认定他们所创造的画品是高超的，是否应该认为他们也学富五车、才高八斗、风流倜傥、

个性鲜明呢？如果是,那么证明他们有这些人品的证据又何在呢？

可见,如上所述的各种关于人品的认识,即使综合起来,还是无法解决问题。

我的看法,所谓人品,包括先天的和后天的两部分。先天的,即一个人的禀性气度,它与遗传基因相关,并非个人所能选择。后天的,与个人的努力有关,又分四部分,首先是处世做事是否有"做好本职工作"的态度,包括因为"爱一行而干一行"与因为"干一行而爱一行";其次是文化的修养;再次是道德的操守;至于是否有风流倜傥的轶事则是最末的了。下面逐一分析。

先说先天的气度禀性,气度有大小之别,禀性有正奇之别。当然,大与小、正与奇之间并没有截然的界线。大者豁达大度,小者精明谨细;正者光明磊落,奇者诡谲怪异。大而正者,为君子之人品;大而奇者,为畸士之人品;小而正者,为常人之人品;小而奇者,为小人之人品。它们有高下之别,而无好坏、善恶之分。因为好坏、善恶是后天所成,每一种人品,都可以为好、为善,也可以为坏、为恶。高的人品,可以是大慈大悲,也可以是大奸大恶;低的人品,可以是小慈小悲,也可以是小奸小恶。这先天的气度、禀性,虽是天成,所谓"生而知之",但后天的调养也可使之发生量变的移易。这就使先天的人品与后天的人品联系起来,最终定型为某人的某种人品。

处世做事的态度,大到生活在社会上,持奉公守法的态度或离经叛道的态度,小到从事某一项具体的工作,持"博学于文"(即任何一门学科都遵从该学科的文理秩序)或"变其音节"的态度,也就是尊重规范和破坏规范之别。这里面同样没有好坏之分,因为尊重规范也可以沦于保守,而破坏规范则可能导致创新。

文化的修养,可分两部分来谈。首先是文化的素质,老实忠厚,所谓温良恭俭让是一种素质,包括坦荡荡、求诸己、成人之美等。刁钻薄幸又

是一种素质,包括忧戚戚、求诸人、成人之恶等。前一种素质,大都处世做事持"做好本职工作以服务社会"的态度;后一种素质,大都处世做事持"不安本职工作而表现自我"的态度。它们本身也是没有好坏之分的。其次是义化的知识,也有两种,一种是把书法、绘画本身作为文化,扎实地把握了书画的知识技能就是具备了文化知识。另一种把书法、绘画排除在文化之外,认为只有文、诗、史、哲才是文化,书法和绘画并不是文化。所以,书画家之人品,欲求文化的修养,不能于书画之中求之,必须于书画之外求之。这样,综合文化的素质和知识,文化修养之于人品,首先在于文化的素质,文化的知识则是其次的。所谓"只要有这点精神(即文化的素质)",虽"一个人的能力有大小(即文化的知识有多少)","就是一个高尚的人"。而在文化知识中,首先是本行业的知识,对于农民来说,就是种田的知识;对于和尚来说,就是佛学的知识;自然,对于书画家来说,也就是书画的知识,又称"书画之本法"。具备了本行业的专业文化知识,才谈得到专业之外的文化知识,换言之,专业之外的文化知识必须落实到专业的知识之上,否则就是空的。所以,高的人品,必须有文化的素质,其次必须有书画的知识,再次才是文、诗、史、哲的知识又称"画外功夫"。离开了素质谈知识,离开了本专业的知识谈专业之外的知识,并不能作为高的人品。当然,不是高的人品并不就是坏的人品,更不是恶的人品。所以,一个有文化修养的书画家,他的人品,对于文化必于书画中求之,有了这个基础和前提,才进而于书画外求之。如果他持文化必于书画外求之,不能于书画中求之的观点,首先可以明确其文化素质不高,其次可以明确其文化知识(书画外功夫)也是空中楼阁。

接下来谈道德的操守,可分三部分来谈。

第一是职业道德,大体上也有两种表现。一种是以致力于"做好本职工作以服务社会"为标准,一种是以"不安于本职工作以实现自我价值"为标准。并不是说前者就没有"自我价值",而是指它以"服务社会""奉献社

会"为自我价值,甚至当社会价值与个人的自我价值发生冲突时,不惜牺牲自我价值。而后者则以与社会价值相对立的"自我价值"为有自我价值,否则便是没有自我价值。

第二是社会道德。在对待本职方面,以社会为中心,干一行爱一行,努力学习,把握本职工作的文化知识技能以做好之,当然也可能做不好,则在对待他人、对待社会方面,必然尊重他人,遵守社会的法纪规范,以遵纪守法为荣,违法乱纪、损害他人、危害社会为耻。在对待本职方面,以自我为中心,爱一行干一行,因为不爱这一行,所以即使社会安排我干这一行,我也不好好干,或者即使爱一行干一行,但不按这一行的规范要求干,而是致力于颠覆它的规范要求,摒弃它的文化知识技能,用其他行业的文化知识技能来干这一行,把这一行做成另外的状况,当然也可能带来大跨度的创新而做得更好,则在对待他人、对待社会方面,必然不顾他人,不遵守社会的法纪规范,以遵纪守法为保守,以违法乱纪为创新。这样的人品,便有了好、坏之分。通常以大公无私、舍己为人作为好的人品,损公谋私、损人利己为坏的人品,这是社会的公论,但当它与政治道德联系到一起,有时又不一定。例如,一个损公谋私的人,所损的公代表了黑暗的社会、腐朽的制度,它转为政治道德又成了好的甚至善的人品,大公无私反倒成了维护黑暗社会的坏的甚至恶的人品。但好的人品在艺术上不一定成功,坏的人品在艺术上不一定不成功。而论成功的跨度之大,轰动效应之大,后者往往大于前者。

第三,是政治道德,爱国主义的英雄与卖国投降的汉奸,革命与反革命等,政治的道德与职业的道德有时互为矛盾,而不仅有好、坏之分,更有善、恶之别。但这个善、恶之别,在不同的时间、空间,对于不同的政治派别,评价往往是相反的。我们通常讲的人品与画品云云,其"人品",主要的还是专指此而言,所以才出现了赵孟頫等人品与画品相矛盾的两难判断:可以理直气壮地否定他的人品,却无法理直气壮地否定他的画品;可

以理直气壮地肯定他的画品,却无法理直气壮地肯定他的人品。不得已而"因人废艺",进而又"因艺誉人",把投降变节的恶的道德品质看作是促进民族团结的善的道德品质。

个性的鲜明、风流倜傥、轶事"绯闻"等,固然是一种人品、一种"血型"。但个性不鲜明、木讷淳厚、平时没有轶事"绯闻",临危反有轰轰烈烈之义行的,同样也是一种人品。用黄庭坚的话说,就是居常与常人无异,临大事而不夺。当然,许多这样的人,是碰不到国家破亡的大事的,所以,其"不夺"的人品也永远表现不出来。前一种人品,小而外扬;后一种人品,大而内敛。绝不能认为只有前者才是有人品,而后者就不是人品。

可见,先天的、后天的、大的、小的、正的、奇的、处世的、文化的、道德的、轶事的、好的、坏的、善的、恶的、内敛的、外扬的,人人都有人品。而不仅仅只是书画家有人品,更不是只有卓有成就的书画家才有人品。

有了不同的人品,必然在各人的行为中表现出来,当然更在书画家的笔墨风格中表现出来。所谓"人品即书品""画品即人品",是指任何一个书画家,乃至普通的写字、画画而没有成"家"之人,他所写出来的"画品"即艺术风格,必然同他的人品即性格相一致。所以君子之书、小人之画,皆是人品之反映,"心画形而君子小人别"。

但有了不同的人品,就是有了大的、正的、好的、善的人品,也不一定在书画艺术上取得高超的成就;而有些小的、奇的、坏的、恶的人品,反倒可能在书画艺术上取得高超的成就。可见,"画品"与"人品"的关系,是讲书画的风格必然反映出画家的性格,而不是说书画的高超成就必然需要画家具备"高尚"的品格。因为,如上所述的各种人品,可以有大、小、奇、正、好、坏、善、恶之分,但不能说哪一种是"高尚"的,哪一种是"低劣"的。从原则上说,我们要做一个高尚的人,首先是指政治道德,其次是指社会道德,再次是指职业道德。但人品不只包含道德的操守,尤其是先天气度禀赋的大小、正奇,更无高下、好坏、善恶之分。所以,以"高尚"论人品,是

把人品道德化、缩小化了,无法完满地解答人品与画品的问题。至于我们应该努力做一个高尚的人、有道德的人,是另一个问题,仅属于人品范畴的一个方面。

那么,不管哪一种人品,包括坏的、恶的,更遑论小的、奇的人品,要想在书画艺术上创造出高华的成就即"书品""画品",当然,这时的"品"不再是指不同的风格,而是指不同成就的品级,专指有高超成就的品级,又取决于什么呢?它取决于三点:其一,天赋的书画艺术的才华、悟性;其二,在书画专业"书之本法""画之本法"方面的后天的刻苦用功,或在书画专业之外但与书画关系密切的"书外功夫""画外功夫"方面的后天的刻苦用功;其三,机遇。三者的比例或有不同,但缺一不可。而只要具备了这三者,无论正的、奇的、大的、小的、好的、坏的、善的、恶的、个性木讷的、个性鲜明的、内敛的、外扬的、君子的、小人的,每一种人品的书画家都可以创造高超的书画艺术品位。当然,相对来说,正、大、好、善、木讷、内敛、君子的人品所创造的高超书品、画品更有普遍的价值,如颜鲁公的书法可作为典型。而奇、小、坏、恶、风流、外扬、小人的人品所创造的高超书品、画品则仅具特殊的价值,如徐渭的书画可作为典型。

先天的、后天的、大的、小的、正的、奇的、好的、坏的、善的、恶的、素质的、知识的、文化的、道德的、内敛的、外扬的……不同的组合,便形成千千万万个人包括每一位书画家不同的人品。但大体上,撇开政治的善恶不论,可以分为三种:第一种君子之品,为少数;第二种常人之品,为多数;第三种小人之品,也为少数。最初时,即唐宋元至明中期,所讲的"有人品"指的是"人品高",也就是君子之品。所谓"人品既已高矣,画品不得不高""人品不高,落墨无法""心画形而君子小人现"等,都是扬君子之品,抑小人之品,体现了"天下为公"的社会价值观念。但由于人的本质是自私的、贪欲而惰性的、文过而饰非的,所以,晚明时由"心学"的"异端邪说"撕去了"存天理灭人欲"的封条,小人的人品便大炽起来。所谓"幸福的家庭都

是一样的,不幸的家庭各有各的不幸",同样,君子的人品也是一样的,显得没有个性特色,黄庭坚甚至说,除非"临大事而不夺",平常之时,与常人的人品简直没有什么两样。但家国破亡之类的大事毕竟不是每一个君子都能不幸而遇上,所以,君子之品也就开始为私欲膨胀的人们所淡忘。而小人的人品各有各的不同,为人们所注目,所谓振聋发聩、骇人心目,从而又为人们所称羡仿效。所以,晚明开始,对于人品的强调只讲"心画""个性",而不讲"君子小人观"了,实质上也就是张扬小人之品,甚至形成后来从西方传来的"天才的艺术家与疯子只有一步之遥"的风气,私心很重,贪欲很大,恃才傲物,蔑视权贵等。这就是"士风大坏""文人无行",成了书画艺术家应有的人品作派,体现了"个人中心"的价值观,又叫"自我表现""自我价值",而罔顾社会、罔顾他人。

尤其是,从晚明开始,君子人品既已在社会上大大萎缩,这萎缩了的君子人品所造就的书品又显得拘泥保守;而小人人品既已在社会上兴风作浪,这大炽的小人人品又造就了大跨度创新并富于视觉冲击力和社会轰动效应的书品。自然,人们对"人品与书品"的认识,更倾向于小人人品而罔视君子人品了,并认为小人的人品才是人品。当然,它不会自称"小人"的人品,而是自称"有个性"的人品,甚至把自己伪装成君子之品,而把常人之品指斥为"小人"之品。

固然,君子的人品可以造就高华的经典画品,但也可能导致保守的画品;小人的人品可以造就破坏性的画品,但也可能导致大跨度的创新画品,这是就绘画而言,各有利弊,但利弊并非平分秋色,而是有着普遍与特殊之别的。尤其是对于社会来说,对于和谐社会的建设,君子的人品是有益的,是值得提倡的,小人的人品是有害的,是应该摒斥的;但对于腐朽社会的颠覆,君子的人品是无益的,不值得弘扬,小人的人品又是有益的,值得弘扬。这就是人品本身没有好坏,但在不同的形势条件下,可以做好事,从而被认为有人品、人品高尚、是好人;也可以做坏事,从而被认为没

有人品、人品低劣、是坏人。这就是为什么有些做了坏事的恶人如蔡京也写得一手好书法。

潘天寿曾说，书画"以平取胜难，以奇取胜易"。以平取胜，所重者法度规矩，故难；以奇取胜，所忽者规矩法度，故易。但以奇取胜，须其人"有奇异之怀抱，奇异之禀赋，奇异之境遇，然后能以奇异发其奇异，世岂易得哉"。又是以奇取胜尤难于以平取胜了。大体而言，平者，多为君子之品、常人之品，但绝无小人之品；奇者，偶有君子之品、常人之品，但主要是小人之品。前面说过，社会人群中，君子是少数，小人也是少数，常人是多数。所以，平者具有普遍价值，奇者仅具特殊价值。何况，以如此多的人数去从事注重规矩法度的工作，相比于以如此之少的人数去从事不重规矩法度而重罕见之怀抱、禀赋、境遇的工作，成功率的大小，显而易见。这与苏轼所论"有常形"之画易，"无常形"之画难，"非高人逸才莫办"但却可为"欺世盗名者所托"是一样的意思。君子的人品、书品，不是以超出常人的规范为规范，而是以常人所能做到的规范为规范，君子无非在这水平上进一步提升之。小人的人品、书品，则是以常人所不为的没有规范为规范，是对常人规范的颠覆。

君子的人品，实质上是一种健康的心理之表现，而小人的人品，实质上是一种心理疾病之表现。每一个人都有自私、贪欲、惰性的一面，这是人性的本质弱点。克服这一弱点，便成为心理健康的"君子坦荡荡"，胜不骄、败不馁。放纵了这一弱点，便成为心理疾病的"小人忧戚戚"，胜则得意忘形，败则怨天尤人。君子、小人人品的养成既与先天有关，也与后天有关。每一个人只要自觉地反省自己，都可以发现自己之品在先天方面属于君子还是小人，然后再后天调养之，君子者葆之，小人者改之。因为，尽管人品上无论君子、小人都可以创造出优秀的书品，或以平取胜，或以奇取胜，但从个人心理健康、家庭和谐、社会和谐的建设，我们每一个人都应该亲近君子、远离小人。对于历史人物，包括那些小人，我们可以高度

评价他们所创造的高标的画品,但不应去仿效他们的人品。对于我们自己乃至下一代,我们宁可创造不出高标的画品,也不要沦为小人的人品,而努力从常人的人品做起,争取达到君子的人品。先天的小人之品就像得了先天之病,是没有什么可耻的,后天的小人之品就有些可耻了。所以,凡是发现自己有小人之品者,无论先天还是后天,都必须从"今天"开始,持之以恒地把它医治好。当然,如果是君子之品,同样需要加倍爱护、保养、修炼,勿使其被后天的"明天"所玷污。

那么,怎样才能检验、发现自己的人品是君子型,还是小人型的呢?

第一个方法,可以骗别人,但不能骗自己。就是当你与名、利、权各方面高于你的、比你更强势的人交往,你的内心是自卑惶恐的,便近于小人,是坦然的,便近于君子;当你与名、利、权各方面不如你的、比你更弱势的人交往,你的内心是自大骄傲的,便近于小人,是坦然的,便近于君子。在强势面前的惶恐,说明内心有对名、利、权的强烈阴暗诉求,进而,便是对强势者的阿谀奉承以攫取这种诉求,当达不到这种诉求的欲望,又必然对强势者持"蔑视权贵"的态度,当达到了这种诉求的欲望,则必然希望别人来奉迎自己。这就成了真的小人,而不是"近于小人"了。在强势者面前的坦然,说明内心没有对名、利、权的强烈诉求,这便成了常人;或者虽有诉求但不是强烈的,而是自然的,不是阴暗的,而是光明的,进而,不会对强势者使用阿谀奉承的手段,更不会在诉求失败之后"蔑视权贵",诉求成功之后希望别人来奉迎自己。这就成了君子,而不只是"近于君子"了。在弱势面前的骄傲,说明内心有强烈的势利,进而,便是恃强凌弱,这就成了真的小人。在弱势面前的坦然,说明内心没有一点势利,进而,便是扶弱济困,这就成了真的君子。

第二个方法,可以骗自己,但不能骗别人。就是当你与别人包括比你强势的,也包括比你弱势的人相处,有了失误,责怪别人,以逃避其害,便近于小人。有了成绩,归功自己,以享得其利,便近于小人。而有了失误,

责怪自己,以承担其责,便近于君子。有了成绩,退避谦让,以归功别人,便近于君子。自己理直气壮,洋洋自得,别人则看得一清二楚。自己卑恭虔诚,处处自责,别人也看得一清二楚。当然,更重要的是,一者在意于别人的怎么看,一者则并不在意别人怎么看。如史载蔡襄曾与一批朋友在公园中饮酒赋诗,并射箭为游戏。一人射中了路人,路人过来评理,射人者第一个跳出来说那一箭是蔡襄射的,蔡则赶快起身向被射者赔礼道歉,自认不是。君子、小人之别,旁人早已看得清清楚楚。

虽然自晚明以来,个人主义的膨胀,使得许多人,尤其是包括书画家在内的读书人之中,小人之风大炽,而君子之风急剧式微。但五四新文化运动继反传统之后,对传统的重新重视并提倡,使"士风大坏""文人无行"的小人之品有所收敛,而君子之品有所发扬。这就是我所说 20 世纪的第一代书画家中,尤其是传统书画家中,多有品行高尚者,温良恭俭让,清真雅正和。但"文革"开始之后,紧接着又是国门打开,西方现代文化、后现代文化大潮涌入,在我们这一代也即第二代中,人品急剧败坏。功力、才力远远不如第一代,贪欲、惰性远远超过第一代,小人充斥书坛画苑,成了书画名家甚至"大师",与全社会的不正之风、贪污腐败包括学术腐败、学术不端行为等相为呼应。结果也就导致了今天当我们这一代挑起了传承、弘扬传统的重担,越是加大弘扬传统的力度却越是加快败坏传统的速度的现状。实事求是地讲,由于主客观的原因,客观上因历史的局限,我们这一代的功力、才力尤其是基础的"第一口奶"已很难从根本上改观;主观上,因年龄的限制,我们这一代的贪欲、惰性根深蒂固,也很难从根本上加以改变。但我在这里还要强调人品的问题,不是为了我们这一代,而是为了我们下面的第三代,也就是我所曾寄予弘扬传统厚望的 70 后书画家。固然,从功力、才力尤其是"第一口奶"的方面,这一代是最有希望了,远远超出了第二代。但从贪欲、惰性也即小人人品的方面,受社会风气的影响,尤其是受我们这一代的影响,第三代也大有超出第二代之势,这就

非常麻烦了。因此,衷心地希望第三代书画家,在人品的修炼方面,以第一代为正面的榜样,以我们第二代为反面的榜样,亲君子、远小人,则以你们的功力、才力,完全有可能缔造书品、画品的新辉煌,使传统的先进文化方向得到真正的传承、弘扬。这样的人品取向,也许会在眼前吃亏甚至吃大亏,但吃亏正是福分,吃大亏更是大福分,不但是你们个人的福分,更是传统书画的大福分。

长期以来,人品与画品的统一关系深入人心,不可动摇,而我们对它的认识却存在着相当的偏见。这个偏见就是:其一,一个人,除非不作画,如果他作画,那么,如果他的人品是高尚的,其画品也一定高华、成就卓著;如果他的人品是低劣的,其画品也一定低下,不可能有什么成就。反之,如果一个人的画品是高华的、成就卓著,那么,他的人品也一定高尚;如果他的画品是低下的,没有什么成就,那么,他的人品也一定低下。其二,如果一个人的人品是低下的,那么,我们在指斥他的人品的同时一定还要排斥他的画品;如果一个人的画品是高华的,那么,我们在学习他的绘画的同时一定还要学习他的人品。其一,造成了因人废画或因画誉人的书画史评价上的尴尬;其二,造成了对赵孟頫等画品的排斥,对徐渭等人品的仿效。历史的评价已如前述,此不赘述;现实的学习,我认为,对赵孟頫等,我们不应该学他的人品,但可以学他的画品;对颜真卿等,我们既应该学他的人品,更可以学他的书品;对徐渭等,我们可以借鉴、学习他的画品,但切忌学他的人品,尤其对于精神文明、和谐社会的建设,这一路人品绝对弊大于利,不仅于己无益,于家庭、于社会均无益。问题是,君子之品难学,人们大多不愿意去学,而小人之品易学,人们,尤其是书画家们更愿意去学。

最后总结人品与画品包括书品的关系。

人品的层次有三:其一,先天的禀性,或文静,或雄强;其二,后天的修养,包括道德的或善或恶,文化的或雅或俗;其三,先天的艺术天赋,或有

或无,后天的艺术修炼,或有机遇或无机遇,或刻苦用功或不肯用功。

画品包括书品的层次有二:其一,艺术的风格,或优美或壮美;其二,艺术的成就,或高华或低下。

画品的第一个层次,对应的是人品的第一个层次,画品的第二个层次,对应的是人品的第三个层次。至于人品的第二个层次,与画品的第一、第二个层次皆有关联,但却都不是决定的因素。当然,这不是说书画家就无须关注于此,而是每一个各行各业的人都必须关注于此。而第一、第二两个层次,才是决定书画家画品、书品的关键因素。

(2010 年)

附：
责任和规范
——闻一多的文艺观

闻一多的名字，早在少年时便已深深地刻印在我的心中。中学课本上那篇《最后一次的演讲》，读得我血脉偾张，吸引我又陆续寻读了《在鲁迅逝世八周年纪念会上的演讲》等荡气回肠的文字。这位民主斗士的风骨，实在正是千古士人弘毅不息的文脉。

但真正认识闻一多，却是在1982年买到了三联书店出版的《闻一多全集》之后，当然后来还搜读到了全集外的其他文字。原来，他还是一位天才的诗人，激情的新诗如火山喷发，是打破传统束缚的典范；他更是一位博洽的学者，沉潜翔实的文史研究，又是深入传统精髓的典范。

斗士、诗人、学者，这是世人对闻一多的共识，怎样的评价都不算高估。此外，他也被视为篆刻家。但我觉得闻一多还是一位文艺批评家，而今天我们对他这一方面的认识，还是完全低估甚至无视的。他的文艺批评，无不是针对当时文艺界的现状有的放矢。而这个"当时文艺界的现状"，其实是晚明人性解放以后的历史延续，进入民国后伴随着西方现代文化的涌入而形成的"创新"景观。令人诧异的是，"当时文艺界的现状"与今天文艺界的现状又是如此的相似！所以近30年来，我常常用闻一多的文艺观来对今天的现状做针砭。

闻一多的文艺观，集中表现在三个问题上：一是艺术家的价值观，他

坚持认为必须要有社会的责任和担当；二是文学艺术的创新观，他坚持认为必须要有基本的学科规范；三是民族性和国际化的关系，他坚持认为应该洋为中用而不能固守传统或全盘西化。

前两个观点，实质上是从儒家"行己有耻""博学于文"的思想一以贯之而来。虽然作为五四新文化运动的健将，闻一多对传统的尤其是儒家的思想持激烈的批判态度，但他的批判，并不是对传统的全盘否定，而只是对传统的"矫枉过正"。就像鲁迅所说，提出掀去铁屋子屋顶的主张，目的是为了打破铁屋子的窒息。在《论振兴国学》中，闻一多明确表示："今天所谓胜朝遗逸，友麋鹿以终岁，骨鲠耆儒，似中风而狂走者，已无能为矣。而惟新学是鹜者，即已习于新务，目不识丁，则振兴国学，尤非若辈之责。惟吾清华以预备游美之校，似不遑注重国学者，乃能不忘其旧，刻自濯磨，故晨鸡始唱，踞阜高吟，其惟吾辈之责乎！"在他看来，只有国学而没有西学者，或只有西学而没有国学者，在门户开放的形势下，都是不可能真正认识国学，从而也就不可能真正地弘扬国学的。前者只看到国学的好处而看不到国学的弊端，后者只看到国学的坏处而看不到国学的优长。所以，只有像闻一多、鲁迅这样一批学者，作为新文化的代表，一方面热情地学习西方文化，激烈地抨击国学的弊端，一方面又坚持维护国学的基本价值观，借西学来创新国学，才是国学振兴的担当者。举例来说，"依孔子的见解，诗的灵魂是要'温柔敦厚'的。但是在这年头儿，这四个字千万说不得"，而闻一多则明确表示赞同。所以，闻一多的文艺观，既以激进的偏执为传统的死水做矫枉过正，又以传统的固执为激进的狂潮做矫枉过正，他以火山的光热能量，爆发为红烛的光照千秋，在本质上，正是传统经典文艺观的与时俱进。

在《诗人的蛮横》一文中，闻一多概括了当时艺术家的品行："在这时代里，连诗人也变蛮横了，作诗不过是用比较斯文的方法来施行蛮横的伎俩。我们的诗人早起听见鸟儿叫了几声，或是上万牲园逛了一逛，或是接

到一封情书了……你知道——或许他也知道这都不是什么了不得的事件,够不上为它们就把安居乐业的人类都给惊动了。但是他一时兴会来了,硬要把这消息用长短不齐的句子分行写了出来,硬要编辑先生们给它看过几遍,然后又耗费了手民的筋力给它排印了,然后又占据了上千万读者的光阴给他读完了,最末还要叫世界,不管三七二十一,承认他是一个天才……他凭空加了世界这些担负,要是哪一方面——编辑、手民或是读者——对他大意了一点,他便又要大发雷霆,骂这个世界盲目、冷酷、残忍,蹂躏天才……这种行为不是蛮横是什么?再如果你好心好意对他这作品下一点批评,说他好,固然算你没有瞎眼睛,你要是敢说他半个不字,那你可能动了太岁,他能咒到你全家都死尽了。试问这不是蛮横是什么?"

艺术家的这种蛮横,源于极端的个人主义,而个人主义在文艺界的大炽,始于晚明的人性解放,如李贽、袁中郎等晚明的思想领袖和风雅盟主,公然反叛儒学"天下为公""克己复礼""行己有耻"的说教;鼓吹人活着就是为了自己,尤其是高雅的文化人,为了自我价值的实现,可以"恬不知耻"地为所欲为而"家国破亡不与焉"。而闻一多周围的青年艺术家们,"他们的目的只在披露他们自己的原形,顾影自怜的青年们一个个都以为自身的人格是再美没有的,只要把这个赤裸裸的和盘托出,便是艺术的大成功了。你没有听见他们天天唱道'自我的表现'吗?……他们最称心的工作是把所谓'自我'披露出来,是让世界知道'我'也是一个多才多艺的少年,并且在文艺的镜子里照见自己那倜傥的风姿"(《诗的格律》),至于国家的危亡、人民的苦难,完全不在他们关注的视野。不仅文艺青年如此,文艺耆宿亦多如此。以抗日战争时的《画展》为例,在昆明,"平均一个月有几次画展,反正最近一个星期里就有两次。重庆更不用说,恐怕每日都在画展中,据前不久从那里来的一个官说,那边画展热烈的情形,真令人咋舌(不用讲,无论那处,只要是画展,必是国画)"。画展里展出的又是

什么作品呢？无非"云烟满纸"的林泉丘壑、"气韵生动"的仕女……真所谓"战士阵前半死生，美人帐下犹歌舞"！这使闻一多感到非常的愤怒。

在闻一多看来，"健全的个人是必须的，个人发达到排他性的个人主义却万万要不得"，"极端的个人主义""到了恶性发炎的阶段"，其结局"天知道是什么"！（《一个白日梦》）"我们是社会的一份子"，"有人自视为世界的旅客"，对社会不尽责任，"就失了做人的资格"，艺术家也一样（《旅客式的学生》）。"我以为不久的将来，我们的社会一定会发展为 Society of Individual，Individual for Society（社会属于个人，个人为了社会）的"（《诗与批评》）。根据这样的价值观，在闻一多看来，艺术家的独立人格就是要摆正个人与社会的关系，承担起"爱他的祖国，爱他的人民"的责任，用文艺的创作来体认爱国的精神。"我们的爱国运动和新文学运动何尝不是同时发轫的？他们原来是一种精神的两种表现。在表现上两种运动一向是分道扬镳的。……这两种运动合起来便能互收效益，分开来定要两败俱伤"（《文艺与爱国》）。

于是，我们看到了他对超尘脱俗的艺术家们的责问："艺术无论在抗战或建国的立场下，都是我们应该提倡的，这点道理不只你风雅人士们才懂得。……你若有良心，有魄力，并且不缺乏那技术，请站出来，学学人家的画家，也去当个随军记者，收拾点电网边和战壕里的'烟云'回来，或就在任何后方，把那'行尸'的行列速写下来，给我们认识认识点现实也好，起码你也该在随便一个题材里多给我们一点现代的感觉……小心不要做了破坏民族战斗意志的奸细，和危害国家现代化的帮凶。记着我的话，最后裁判的日子必然到来，那时你们的风雅就是你们的罪状！"（《画展》）义正词严，很自然地使人联想起顾炎武把明朝覆亡的原因归咎于"文人无行"的"全无心肝"，并上溯到王阳明的心学；而梁启超虽然不同意上溯到王阳明，却也斩钉截铁地表示，对王学末流极端个人主义而没有社会担当的那些文人"是一个也不可饶恕的"！

艺术的创新需要打破规范的束缚。所谓规范,其功用在于"一事"和"适众","一事"也即规定甲就是甲而不能是乙,乙就是乙而不能是甲……"适众"也即这一规范必须是适合于从事这一行当的所有从业者的,不经过专业的训练他就进入不了这一行当。所谓"隔行如隔山""术业有专攻"就正是这个道理。但规范的弊端在于它可能束缚创新的个性,所以又有"万物理相通""功夫在诗外"之说。在闻一多看来,任何艺术,"术业有专攻"是它的本质规范;"功夫在诗外",借鉴其他艺术之长的目的只是为了打破规范的束缚而不是为了颠覆规范、改变规范。一旦颠覆了规范,改变了规范,艺术也就走向混乱乃至死亡。他反复指出:"秩序是生活的必要条件,即便是强权的秩序,也比没有秩序好。"(《关于儒、道、土匪》)

艺术的秩序,就是不同的型类各有不同的规范,它们的道理相通,但本质相异。在《诗的格律》一文中,针对当时"人人都相信诗可以废除格律"的大势所趋,他坚定地表示"诗不当废除格律"!"假如你拿起棋子来乱摆布一气,完全不按下棋的规矩来进行,看你能不能得到什么趣味?游戏的趣味是要在一种规定的条律之内出奇制胜,作诗的趣味也是一样的。假如诗可以不要格律,作诗岂不比下棋、打球、打麻将还容易些吗?难怪这年头儿的新诗'比雨后的春笋还多些'。"所以,真正的诗人总是"乐意戴着脚镣跳舞,并且要带着别人的脚镣""越有魅力的作家,越是要戴着脚镣跳舞才跳得痛快,跳得好。只有不会跳舞的才怪脚镣碍事。只有不会作诗的才感觉得格律的束缚。对于不会作诗的,格律是表现的障碍物;对于一个作家,格律便成了表现的利器"。

闻一多特别分析了绘画的规范。他认为:"形体是绘画中的第一要义,而且再没有比它更重要的了。"所以,绘画的本质规定便是"创造有体积的形",神也好,意也好,都应该是建立在这一基础之上的。陆机称作"存形莫善于画",西方则把绘画归诸"造型艺术"。无非追求形体的手段,在西方是正面的攻克,侧重于实的幻觉;在中国是侧面的回避,侧重于虚

的影射。(《论形体》)

但无论中西,画又与诗有着姐妹艺术的关系,"诗中有画,画中有诗"是中外美学的共识,尽管其间的落实点各有不同。于是,在对于诗的借鉴中,便发生了如何创新画的规范的问题。闻一多专以西方绘画为例,撰写了《先拉飞主义》一文。他认为"诗中有画,画中有诗"不过"恭维了王维的人,承认他符合了两个起码的条件",却并非恭维混淆诗画的新规范。像"'先拉飞派'的'弟兄们'那样有意的用文学来作画,用颜料来吟诗",虽然创新了一个鲜明的"特征",却造成了"艺术型类的混乱""不仅诗和画的界限抹杀了,一切的艺术都丢了自己的工作,给邻家代庖"。"借改造诗的方法来改造画,正如他们后来又借改造画的方法去改造诗,这样不分彼此的挪借,便造成了诗与画里的许多新花枪,同时也便是艺术型类的大混乱。""左于画圆,右于画方,结果当然圆里有方,方里也有圆了"——但这样的圆还是真正意义上的圆,这样的方还是真正意义上的方吗?结论:"不惜牺牲自家(画)的个性,放弃自家(画)的天职,去求绘画的诗化,那便错了,那便是没有眼光。""张冠李戴","猛然看去,是新奇,是变化,仔细想想,实在是艺术的自杀政策"。因为,既然诗的规范可以颠覆画的规范,那么,其他行为的、观念的、装置的……规范,又何尝不可以颠覆诗的规范呢?今天,各种通过颠覆绘画的本质规范来打破规范束缚的新的绘画流派——事实上已经不叫"绘画"而叫"艺术"——的变幻陆离,导致"绘画死亡"的危机,不幸而被闻一多言中!

至于中国画,这一用诗的规范颠覆画的规范的现象,远比西洋画严重得多,"诗中有画,画中有诗",干脆变成了"诗在画上,画上有诗"。例如,王维的画,卷卷有诗,但没有一幅是题上诗句的;他的诗,篇篇有画,但没有一首是题在画上的。而郑板桥的画,几乎幅幅题上了诗,但画上有诗,画中却并没有诗,一幅墨竹的诗情,究竟是关心民间疾苦还是自励节操或是祝人寿诞,必须题上相应的诗才能表现出来;而他的诗集,大多也是从

画上辑录下来的,但诗在画上,诗中却没有画,一首清新的诗,它的画意究竟是幽兰颖秀还是翠竹涵碧,必须题在相应的画上才能表现出来。画对诗的汲取,改变了画的规范,把造型的绘画艺术变成了诗、书、画、印三绝四全的综合艺术,固然是一大创新,但用综合艺术的文人画否定造型艺术的画家画,却是值得商榷的。

相比于"诗画一律","书画同源"更是中国画独有的特色。在唐代时,对"书画同源"在技法规范上的认识是,优秀的绘画作品与优秀的书法作品在用笔上技法是不同的,但道理是相通的、一致的。到了元代,演变为枯木竹石一类形象简单的绘画,可以用书法的技法来抒写;明清之后沛兴的文人画,则要求一切题材的绘画都应该以书法为基础,"书法即是画法,画法全是书法"。至此,绘画的本质规范又称"画之本法"即形体的造型,完全为作为"画外功夫"的书法规范包括诗的规范所颠覆,以形象为中心,笔墨服从并服务于形象塑造的量体裁衣,从此变为以笔墨为中心,形象服从并服务于笔墨抒写的削足适履。

在闻一多看来,"绘画与文字(书法)仍然是两件东西,它们的外表虽然相似,它们的基本性质却完全两样"。"画拉拢字,便脱离了画的常轨,而产生了我们这有独特作风的文人画。"(《字与画》)但这样一来,"一不小心,把形体忘记了,绘画便成为一种平面的线条的驰骋,线条本身诚然有伟大的表现力,中国画在这上面的成绩也委实令人惊奇。但是以绘画论,未免离题太远了!谁知道中国画的成功不也便是它的失败呢?"(《论形体》《匡斋谈艺》)在这里,闻一多当然不是否定文人画以书法为画法所创新的一种新的作为综合艺术的绘画规范,而是担忧用这一综合艺术的绘画规范来颠覆作为造型艺术的绘画规范。因为,绘画的型类可以有多种,造型的,构成的,乃至抽象的;自然,绘画的规范也可以有多种,以画法为画法的,以书法为画法的,乃至以无法为画法的。但用一种型类否定其他型类尤其是本质的型类,用一种规范否定其他规范尤其是本质的规范,那

么,这种绘画型类的成功中,正包含了整个绘画型类的失败。毋庸置疑,绘画与书法、诗歌是相通的,岂止于此,与稼穑、竞技也是相通的,但绘画之所以为绘画,根本上不在与书法、诗歌等的相通,而在与它们的不同。作为绘画中的一个子型类,绘画不妨通过本质规范的改变成为综合艺术;但作为区别于其他艺术型类的一个母型类,颠覆了"形体"的"第一要义",作为造型艺术的绘画便不复存在。就像歌唱就是歌唱,肢体的动作并不是太大;但不妨综合舞蹈,边唱边舞,那叫歌舞,与歌唱的规范有本质的不同——如果用歌舞去否定歌唱,歌唱便不复存在。长短句改变了诗的规范,所创新的也并不是"诗",而是一个新的艺术型类——"词"。

在闻一多看来,虽然中国画和书法包括诗是相通的,而且两者所使用的工具都是毛笔,但由于它们的"第一要义"不同,所以在技术上也有着本质的不同。就像足球和长跑也是相通的,而且两者都是使用双足来竞技,但由于两者的"第一要义"不同,所以在技术上也有着本质的不同。在承认本质不同的基础上互为借鉴则可,以工具的相同来取消本质的不同则殆。何况,即使在唐宋,书画的工具虽然都是毛笔,但书法的毛笔必须具备尖、齐、圆、健的"四德",而绘画的毛笔,勾线笔尖而不圆,赋彩笔齐而不尖,如今天青藏高原地区唐卡的画笔,都是不适合用来写书法的。所以,以书法为画法的文人画,好比是"歌舞"的"成功",用它来颠覆"歌唱"的规范,便有可能导致中国画的"失败"。虽然歌舞作为歌唱艺术和舞蹈艺术的综合,可以成为一个新的表演艺术的类型,但如果说只有"歌舞"才是歌唱,而歌唱不再是歌唱,美声的、民族的各种歌唱规范从此可以不要,歌唱艺术便"失败"。同样,用文学的、书法的矩来创作画的圆,或用颜料的规来吟写诗和书的方,可以成为一个"圆里有方,同时也方里有圆"的新的视觉艺术的型类,但如果说只有诗、书、画的综合才是绘画,而绘画不再是绘画,造型的各种绘画规范从此可以不要,绘画艺术便"失败"。

"现在的一般新诗人——新是作时髦讲的新——似乎有一种欧化的

狂癖,他们创造中国新诗的鹄的,原来就是要把新诗做成完全的西文诗(有位作者曾在《诗》里讲到他所谓后期的作品'已与以前不同而和西洋诗相似',他认为这是新诗的一步进程……是件可喜的事)。"(《〈女神〉之地方色彩》)这一现象,与今天"去中国化"的"走向世界,接轨国际"的潮流几乎毫无二致。但对郭沫若的这一件成名之作,闻一多赞同它的"时代精神",却不苟同它的"欧化"而去"地方色彩"。他表示:"我从头至今,对于新诗的意义似乎有些不同。……他不要作纯粹的本地诗,但还要保存本地的色彩;他不要作纯粹的外洋诗,但又要尽量吸收外洋诗的长处;他要做中西艺术结婚后产生的宁馨儿。"针对当时"有人提倡什么世界文学"而遗弃"地方色彩的文学",也即用"世界性"取消"民族性"的观点,他明确表示:"将世界各民族的文学都归成一样的,恐怕文学要失去好多的美。……想要建设一个好的世界文学,只有各国文学充分发展其地方色彩,同时又贯以一种共同的时代精神,然后并而观之,各种色料互相差异,却又互相调和。"而中国新文艺的建设,"若求纠正这种(去中国化的)毛病,我以为一桩,当恢复我们对于旧文学的信仰,因为我们不能开天辟地(事实与理论上是万不可能的),我们只能够并且应该在旧的基石上建设新的房屋。二桩,我们更应该了解我们东方的文化。东方的文化是绝对地美的,是韵雅的。东方的文化而且又是人类所有的最彻底的文化。哦!我们不要被叫嚣犷野的西人吓倒了!"

从根本上说,对国际化和民族性关系的认识,也是创新观的问题。一型类的文艺有一型类的"第一要义",颠覆了该型类的"第一要义",这一型类的文艺便亡;一国的文艺有一国的"第一要义",抽去了该国的"第一要义",这一国的文艺亦亡。所以,汲取西方之长建设中国文化,究竟是为了使中国文化更茁壮地成长,还是为使中国文化变得像西方文化?正如诗与画的关系,诗汲取画之长,究竟是为了更好地发展诗,还是为了使诗变得像画?画汲取诗和书之长,究竟是为了更好地发展画,还是为了使画变

得像诗和书?

回望当今的文艺界,所面临的种种问题与当年闻一多所面临的几乎可以说是如出一辙,则重温闻一多的艺术观,撇开其矫枉过正的偏执和固执不论,对我们显然还是不无启迪意义的。

(2015 年)

08 第八讲
经典与畸典

这个题目,是由《人品与画品》衍生而来的。我们知道,人品的高尚必然反映于书品画品的风格,但不一定保证其书品、画品的成就能够高标杰出;人品的奇崛乃至低劣也必然反映于书品、画品的风格,但其书品、画品的成就倒有可能高标杰出。这里单论人品和书品,但画品也是一样道理。所谓高尚的人品,就是"人类精神文明建设工程师、技术员、小工人"的人品;所谓奇崛的人品,就是"与疯子只有一步之遥"的人品。虽然,两者都可能创造出高标杰出的书品成就,但书品的风格绝对不同,这才是书品即人品、人品即书品的本义。平正的人品不一定高尚,但高尚的人品大多是平正的;奇崛的人品也可能高尚而不一定低劣,但低劣的人品一定是奇崛的。这就像大跨度的创新不一定腐败,但腐败一定是打着大跨度创新的旗帜。

近年来,时见各种"中国书法经典""中国绘画经典"等图书。内中所收的作品,除二王的《兰亭序》《十三行》,欧褚颜柳的《九成宫》《圣教序》《祭侄稿》《玄秘塔》以及《张黑女》《董美人》《砖塔铭》,莫高窟的壁画、孙位的《高逸图》、郭熙的《早春图》、张择端的《清明上河图》以及《碧桃图》《出水芙蓉图》,还有徐渭、董其昌、张瑞图、陈洪绶、王铎、四僧、八怪的书画作品。前一类作为中国书画史上的经典,人们当然毫无疑义,后一类能否作为经典,我一直是持怀疑态度的。

什么是经典?根据通常的解释,就是"一定的时代、一定的阶级认为

最重要的、有指导作用的著作"(《辞海》),或"能作为典范的经书"(《辞源》)。二说皆不够全面,试综合之,并引申到"著作""经书"之外的书画艺术。所谓经典,包括经典的人物、经典的作品、经典的风格,它应该是该领域代表了一个时代并能够影响到后世相当一段时期乃至永久的审美风尚和最高成就的人物、作品或风格。在人物,如二王、欧褚颜柳,便是经典的人物;在作品,如《兰亭序》《九成宫》、莫高窟的壁画、《清明上河图》,便是经典的作品;在风格,凡是经典的人物创造的非经典作品,均属于经典的风格,追随这一审美风尚和最高成就的非经典人物如徐浩、欧阳通等所创造的非经典作品,也均属于经典的风格。特别是经典的具体作品,是"经典"的核心所在。什么是经典的作品?比如讲,请十个专家,要求他们举出十件代表唐代最高成就的书法作品,或者举出欧褚颜柳每人一件最能代表其成就的作品,最终的答案,十位专家可以说达到完全一致。所以可以明确,众所公认的可以代表一个时代或某一书画家成就的某几件或一件具体作品,才称得上经典的作品,简称为"经典",它可以为经典的作家所创造,也可以为一般的作家甚至默默无闻的工匠所创造。

所以,尽管从经典的人物、经典的风格角度,代表了该领域一个时代并能够影响到后世相当一段时期乃至永久的审美风尚和最高成就的角度,我们不妨把徐渭、董其昌、八怪的书画也归入"中国书画经典"的图册中。但是,从经典作品的角度,我们也请十位专家,要求他们举出代表清代最高成就的书画作品各十件,或者每人各一件举出八怪的最能代表其书画成就的作品。最终的答案,十位专家可以说五花八门,各执一词而无法统一。既然不具备众所公认的可以代表一个时代或某一位书画家成就的某几件或一件具体的作品,就是说,该时代不存在经典的作品。又由于"经典"的本义不是指人物、风格,而是专指具体的作品而言,所以,把徐渭等人物包括他们的风格称作"经典人物""经典风格",其立论的基础也就产生了动摇。但是,他们和它们毕竟代表了一个时代并影响了后代,不称

作"经典",又称作什么好呢?

近读《东方早报》2008年11月16日"比目鱼"的一篇文章,提出了一个流行于西方文学(主要是小说也包括电影)评论界的用词叫"邪典",专指现代以来区别于巴尔扎克、狄更斯、托尔斯泰而近似于徐渭、八怪等书画风格的小说类型,如《搏击俱乐部》《发条橙》《五号屠场》《麦田的守望者》等。

"邪典"一词听上去非常难听,但论者明确表示,它本身并无贬义,而只是讲它在风格上,包括内容和形式上,偏离正统,新颖怪异,甚至引起争议。据英国《每日电讯报》刊登的一篇题为《五十本最佳邪典书》的文章,对"邪典"书的定义是:"什么是邪典书?我们几经尝试,却无法给它下一个准确定义:那些常常能在杀人犯的口袋里找到的书,那些你十七岁时特别把它当回事儿的书,那些它们的读者嘴边老是挂着某某某(作者名)太牛逼了的书;那些我们的下一代搞不明白它们到底好在哪里的书……这些书里经常出现的是:毒品、旅行、哲学、离经叛道、对自我的沉迷……但是,这些并不足以概括邪典书的全部特征。"此外的特征,还有自我中心、反社会、暴力、酗酒、惊悚、恐怖、奇幻、怨恨、冷漠、凶残、薄幸等,总之富于刺激,振聋发聩,一反温良恭俭让的和谐安定,相比之下,"以致经典反倒显得有些平庸"。这些书中的主人公,往往都是一些怨天尤人、仇视社会、自视清高的"边缘人物"。这些书出版之后,在青年读者中十分流行,"他们觉得这些小说非常神奇,好像是专门写给他们的,他们对这些书着迷到发疯的地步,反复阅读,向旁人推荐,讨论书中的观点,模仿书中人物的语言和姿态""很多青年读者模仿书中主人公的自杀行为,引发了一股自杀的风潮""当然,他们之中的绝大多数并没有变成杀人犯"。尽管它们"带来了一些负面影响",但它们正是我们"了解一种文化、一个时代的工具""我们可以把这些书当作一种对时代精神的记录来阅读"。

如上所述,不仅与徐渭、八怪,上溯而至颠张醉素的人品十分相近,而

且,与他们书品、画品的风格包括内容和形式也若合符契。其实,在西方,经典与邪典之分别,不仅反映于小说界,更反映于美术界。古典艺术,从古希腊到文艺复兴再到古典主义学院派的绘画雕塑,均属于经典的性质,一如中国晋唐宋元的书画,而现代艺术、当代艺术,从凡·高、高更、塞尚、毕加索以后,又均可归于邪典的性质,一如晚明以降的中国书画。可见人性都是有共同性的,即使中西地域分隔,还是不约而同,由混沌趋向经典,再由经典趋向邪典。原始艺术的追求体认了混沌的性质,如婴儿的天真烂漫;古典艺术的追求体认了经典的性质,如成人而以吃饭强身健体;现代、当代艺术的追求体认了邪典的性质,如老人而以吃药治病延年,概莫能逃。所以,不仅现代艺术,早在西方现代艺术涌入中国之前的晚明便已兴起,就是由西方当代艺术带动起来的中国当代艺术,即使没有西方的引进,中国本土同样也会产生当代艺术。

 不过,如上所述的邪典,从内容到形式大都倾向于暴力、荒诞,而其实,还有一类小说、电影,如前一阵风靡中国的韩国电视剧,并没有凶杀,没有剑拔弩张,而完全是"很傻很天真"的性灵一路,百无聊赖、莫名的抑郁、无所事事等,其实也可以归于邪典一类。如果把前一类邪典比作苦口的猛药,那么,这后一类邪典不妨比之为糖衣的温药。有识者业已指出,韩剧固然有利于消解日益残酷的社会竞争所给人带来的压力,但它的无所事事,或者忙碌于无意义的琐事,可能使年轻一代"变傻",导致"脑残"。凶杀的邪典,虽然不一定使读者走向自杀、杀人,但极有可能引起有自杀、杀人情结者真的走上自杀、杀人的不归路。同样,天真的邪典,虽然不一定使读者走向变傻、脑残,但极有可能引起有变傻、脑残情结者真的走上变傻、脑残的颓废。简而言之,前一类邪典,作为仇恨、愤怒的发泄,后一类邪典,作为寂寥、无聊的排遣,两者都是以自我为中心,而不懂得感恩社会、报恩社会,而是仇视他人、怨恨他人、淡漠他人。

 在中国书画史上,徐渭的艺术与凶杀的邪典一脉相通,而董其昌的艺

术,则与天真的邪典一脉相通。董的好友陈继儒曾对董其昌说:"你的生前,书画要靠官位来传,因为你的官做得大了,所以人们都来奉承你的书画,到了你的身后,你的官名将靠书画来传,因为你的书画成就高了,所以人们还会记得你的位极人臣。"这就是生前不做好本职工作的官,但书画以人(官)传;身后书画的名声大了,所以做得不称职的官(人)以书画传。董其昌自称要做一个"担当宇宙的人"。但按经典的理解,任何行当的人,要想"担当宇宙",必须从做好本职工作开始,这就是行己有耻,博学于文,三百六十行,各行各业的人都做好了本职工作,这个形而上的"宇宙"就由形而下的各行各业担当起来了。而按邪典的理解,任何行当的人,要想"担当宇宙",必须从不做好本职工作而做本职外的工作开始,这就是行己无耻,变其音节,三百六十行,各行各业的人都不做好本职工作,这个形而上的"宇宙"秩序便为形而下的各行各业所解构、扰乱,于是开辟了人们对于"宇宙"认识的新思路,打破一个旧世界,创造一个新世界。

不过我已讲过,尽管"邪典"这个用词并无贬义,但毕竟不好听,我认为应以中国文化素来讲究的"正奇"之分称作"畸典"为妥。因为,邪典的西方艺术家,也许不忌讳这个词,但中国的邪典艺术家,是绝不能容忍把这个词加于其头上的。中国的邪典艺术家,往往自称"畸人",并以此自我标榜,区别于正统,还引以为荣,所以我把它改为"畸典"以区别于"经典"。《庄子·大宗师》云:"畸人者,畸于人而侔于天。"《释文》:"不耦于人,谓缺于礼教也。"可知,代表了正文化的是正人君子,包括"精神文明建设的工程师"和"技术员""小工人";而代表了奇文化的是畸人,即"与疯子只有一步之遥"的奇异诡特之人。可见,经典是属于"人"的、注重法度秩序的"礼教"的,并不是最高的规格,畸典才是"畸于人而侔于天"的、反"礼教"而无法而法、我用我法的"自然"的,才是最高的境界。这样,被归于畸典者应该不会不高兴了吧?

天下为公的君子人品所创造的是经典,至少也是经典的风格;愤世嫉

俗的畸人人品所创造的是畸典，主要是畸典的风格。两者的共同性都是代表了一个时代并能影响到后世相当一段时期的审美风尚和最高成就。但在经典，其风格从内容到形式，主要倾向于正统、规范、和谐、积极、光明、建设性的，但其弊端往往沦于保守、平庸。在畸典，其风格从内容到形式，主要倾向于反正统、打破规范、冲突、消极、揭露阴暗面、破坏性的，但其弊端，往往沦于狂肆怪诞而使斯文扫地。但经典的风格乃至经典的作品，可以由第一流的经典作家所创造、所追随，也可以由二三流的一般作家所创造、所追随。像《董美人》《张黑女》《砖塔铭》《千里江山图》《清明上河图》等，都称得上经典的风格甚至经典的作品，但它们的作家只是一般的人物。而畸典的风格必然是第一流的畸典作家所独创，二三流的一般作家不仅创造不了，即使追而随之，也只能导致荒谬绝伦、无可称道。

潘天寿曾云："以平（正）取胜难，以奇取胜易，以平取胜，每严于规矩法度，故难；以奇取胜，每忽于规矩法度，故易。"这是说，遵循规矩法度，要创造出高超的艺术成就，难度较大，因为它的标准是可以比较的共性；而打破规矩法度，要创造出高超的艺术成就，比较容易，因为它的标准是不可比较的个性。潘又说："然以奇取胜，须其人有奇异之禀赋，奇异之怀抱，奇异之学养，奇异之境遇，然后能以奇异发其奇异，如青藤、八大、石涛，世岂易得哉！"这又是说，走平正的路子，大多数人都可以有所成就，而走奇异的路子，只有极少数人才能取得高超的成就，则又是以奇取胜难于以平取胜了。虽是论画，同样适用于论书。所以，走经典风格的路子，二王、欧褚颜柳可以创造出经典的作品，成为经典的人物，而欧阳通、徐浩，乃至不知名的《张黑女》《董美人》的作者，即使不能创造出经典的作品、成为经典的人物，但也可以创造出经典风格的作品而留诸书史、画史。而走畸典风格的路子，徐渭、八大、八怪可以成为"经典"，更准确地说是成为"畸典"的人物，创造出畸典的作品和风格，但他们的追随者，却不仅成不了畸典的人物，创造不出畸典的作品，连其畸典风格的作品也无法留诸书

史、画史。这就是当艺术家作为人类精神文明的建设者,工程师可以有所作为,技术员乃至小工匠同样可以有所作为,而当艺术家作为与疯子只有一步之遥者,则仅天才可以有所作为,其他不是天才者皆不可能有所作为,甚至只能有所负作为。但为什么经典的作品我们可以举出具体的某一件或几件,而畸典的作品我们却无法举出具体的哪一件呢?所谓"幸福的家庭都是一样的,不幸的家庭各有各的不幸"。对经典的具体作品,人们的认知也都是一样的,而对畸典的具体作品,人们的认知各有各的不同。

前文提到,在西方,经典的小说,多流行于正统的、主流的上层圈子,而邪典的小说,多流行于非正统、非主流的边缘圈子。同样,在中国,经典的书画,也多流行于正统的、主流的上层圈子,甚至庙堂之上,而畸典的书画,多流行于非主流、非正统的边缘圈子。像徐渭、陈洪绶、八怪等,达官显贵向他们索求书画,多不应,而对酒徒、屠夫、妓女,则有求必应。这是因为,在正人君子的心目中,只有中和的经典风格才合于他们的审美,虽然可以包容,但从他们的立场一定拒绝畸典的风格;而在畸人的心目中,只有刺激的畸典风格才合于他们的审美,不仅拒绝而且绝不包容经典的风格。前者好比以吃饭为人生之本,但并不拒绝有病时的吃药;后者好比以吃药为治病之本,从而拒绝无病时的吃饭。两者均各有其偏。我认为,人生当以吃饭为本,但有病时必须吃药。因为民以食为天,所以有病时拒绝吃药固然不对,但因为有病须吃药,所以无病时拒绝吃饭而把药当饭吃更加不对。"精神文明建设的工程师"也好,"技术员""小工人"也好,他们的人品即精神是健康的,所以他们吃米饭,并为我们提供了米饭,我们要学习、褒扬、传承他们创造的精神食粮米饭,这是从日常的精神生活而言。"与疯子只有一步之遥"的"天才艺术家",而且只有"天才艺术家",如果只是"与疯子只有一步之遥"却不是"天才艺术家"则不在此列,他们的人品即精神是病态的,所以他们吃药,并为我们提供了良药,我们要学习、褒

扬、传承他们创造的精神食粮良药,这是从人生总有生病时的精神生活而言。不明乎此,执正难免斥奇,执奇必然斥正;明乎此,执正而能驭奇,执奇而能就正。

简言之,经典,不仅标志着由高尚的人品所创造出的书品的风格,而且标举着这一书品风格的高标杰出的成就。同样,畸典,不仅标志着由奇崛的人品所创造出的书品的风格,而且标举着这一书品风格的高标杰出的成就。经典及其所影响的人群,有利于维系社会的稳定和可持续发展,但其标举的正人君子的人品,除非临大节大事之际,在平常的条件下,与常人几乎没有什么分别,因此一点也不引人注目,这就有可能沦于保守而窒息社会的创新活力。畸典及其所影响的人群,有利于打破社会的因循保守而推出大跨度的创新,但其标举的奇崛人品,即使在平常的条件下,也因其奇特、不断地折腾闹事而十分引人注目,当这样的人品成了社会的主流,一方面固然有助于对腐朽社会的摧枯拉朽,另一方面也可能破坏正常社会的规范和秩序。扁鹊曾向人称说,自己的大哥才是第一流的医者,自己则只是三流,但为什么他的大哥在医界默默无闻,而自己在全社会声名大振呢?因为他的大哥是"医人于未病",给人所提供的是米饭,防患于未然,而自己则是"医人于已病",尤其是"医人于大病""医人于将亡",给人所提供的是药物,起死回生,所以足以引起轰动的效应。正是同样的道理。所以,对于人生的意义,经典的米饭的价值远胜于畸典的药物。但正如在医界,人们所推崇的是扁鹊而不是他的大哥;在艺术界,人们往往也贬斥、淡忘莫高窟的工匠甚至李成们的经典,而推崇、效法徐渭和董其昌乃至八怪们的畸典。

我过去写过一篇《馆阁体辩》的文章,大意是讲被长期贬斥的馆阁体包括明代的台阁体书风固然有乌、方、光、千人一面、一字万同之弊,但也有堂堂正正之气;而相对的奇崛派书风包括八怪之类的画家、碑学书风,固然有强烈刺激的鲜明个性和创新之功,但也有粗野、酸颓、装腔作势之

弊。当时还没有经典、畸典的认识。今天看来,馆阁体书风固然属于经典的书风,但他们和它们既没有成为经典的名家和经典的作品,即从经典的风格,比之晋唐也还是有所欠缺的。二王、欧虞等经典的书家创造了经典的作品,好比以高超的烹饪技术,使用精良的大米,提供给了人们精良的米饭;张择端等普通的画家创造了《清明上河图》的经典作品,好比以一般的技术,使用精良的大米,提供给人们精良的米饭;徐浩等普通的书家创造了经典风格但称不上经典的作品,好比以一般的技术,使用一般的大米,提供给了人们一般的米饭。而馆阁体的书家,则以一般的乃至较差的技术,使用一般的乃至有霉变的大米,提供给人们较差的乃至有霉变的米饭。论其好处,是告诉人们,人类的生存是必须以吃米饭为本的,论其不足,就是他们提供的米饭太差甚至已经霉变了。奇崛派的畸典书家和畸典书风,其意义便在于看到人们吃这霉变的米饭吃出病来了,所以提供给人们治病的良药,并告知人们不能再吃这霉变的米饭了。但由"霉变的米饭吃不得,必须吃药才能治病"变而为"米饭吃不得,必须改用吃药作为人生之本",便是"卑唐"、学书者必须"严画界限,无从唐人入也"(康有为语),这就从一个极端走上了另一个极端。它的意思就是,书法的生存不应该以吃饭为本,而必须改为以吃药为本。

所谓"一阴一阳之谓道""奇正相生,其用无穷"。经典作为正文化、阳文化的最高成果,畸典作为奇文化、阴文化的最高成果,从典范的意义,两者是同等的,但从经、畸的价值,两者绝不同等。"经"者常道,在这常行的义理、法制、原则的规范下创造的最高典范称作"经典"。"畸"者变道,又称离经叛道,在这偏颇、奇特的反义理、反法制、反原则的观念下创造的最高典范称作"畸典"。

正如《红楼梦》中所说,天地有正戾二气,"清明灵秀,天地之正气也,仁者所秉,残忍乖僻,天地之邪气也,恶者所秉",但为仁为恶,这是两极的分端,有先天之仁秉后天之正者,先天之恶秉后天之邪者,亦有先天之仁

秉后天之邪者,先天之恶秉后天之正者。当邪气赋之于人,世之男女秉此气而生,"在上则不能成仁人君子,下亦不能为大凶大恶。置于万万人中,其聪俊灵秀之气,则在万万人之上,其乖僻邪谬不近人情之态,又在万万人之下。若生于公侯富贵之家,则为情痴情种,生于诗书清贫之族,则为高人逸士,纵再偶生于薄祚寒门,断不能为走卒健仆甘为庸人驱制驾驭,必为奇优名娼"。所以,不仅小说、电影有"经典""邪典"之分,书画有"经典""畸典"之分,所有文化创造都有此奇正之分。孔孟的著作是经典,不仅为仁人君子所推崇,也为社会上最大多数的人所信奉;李贽的著作就是畸典,为具有叛逆性格的人,尤其是青年人所推崇、奉行。两者之间互不相容,正所谓"离则两伤"。所谓"儒道互补",孔孟的儒家学说是开的粮食店,是人们必须天天光顾的,老庄的道家学说包括印度传来的佛教是开的药店,是当人生病后必须光顾的。所以古人在日常所谈,一定是修齐治平的儒家思想,一旦受了挫折,得了病,便用道释来平衡心理。因此我们应取的态度是平时吃饭、病时吃药,则正与奇才能"合则双美"。西方尼采、叔本华的著作虽然不是小说,但也可归于"邪典书"之列。它们最为叛逆的青年人所痴迷,包括也为20世纪80年代之后中国的前卫青年所痴迷,"上帝死了""解放个性",在狂风暴雨般冲击沦于保守的"经典"之窒碍的同时,也为墨索里尼、希特勒等从小立下"我长大后一定要让世界发抖"之志的畸士所奉行,产生了严重的负面影响甚至可以说是灾难。这是因为心理上、精神上有严重疾病,尤其是有先天性疾病的人,后天的服药固然有助于疗病,但是药三分毒,尤其是畸典之药,不仅其毒不止于三分,其副作用更达到十分,结果由于主客观的种种原因,沦于丧心病狂,祸国殃民。

今天,作为物质食品的"经典"必须严加管理,防止三鹿奶粉之类的出现,作为物质药品的"畸典"尤须严加管理,药品之杀人尤甚于食品之误人。同样,作为精神食品的"经典"书法,我们必须对之有清醒的认识,作为精神药品的"畸典"书法,我们尤须对之有清醒的认识,药品之杀人亦尤

甚于食品之误人。

固然,经典和畸典都是美的创造,而且都是成就卓著、杰出的美的创造。但两者的性质是不一样的,是两种不同的美,绝不可混为一谈,甚至把后者奉为"创新""先进"的美,前者斥为"保守""落后"的不美。经典之美,如《维纳斯》以美的形象体认美的精神;畸典之美,如《阿威农的少女》以丑的形象体认美的精神。此外,就普遍性、特殊性而言,两者更截然不同,经典如如来、将军,可以带动灵山法会、千军万马,达不到卓著、杰出的成就者,降而可为菩萨、声闻、护法、师长、团长、士兵的优秀成就;畸典如散圣、侠客,只可有一,不可有二,即使带动了游戏风尘、三山五岳,也往往沦于荒谬绝伦。

以开创了大学书法教学体系的潘天寿、沙孟海、陆维钊等先生而言,他们的书法成就卓然特异,但从风格而言,多偏向于畸典的风格,奇崛雄放、睥睨一世。但他们在教学中,并不主张以奇崛的风格为方向,而是聘请了与他们的书风迥异的沈尹默的高足朱家济先生来指导学生临习楷、行、草书。有一位早年的毕业生李文采曾撰文回忆:"潘、陆两位先生把自己亲手创办的书法专业的首要课程交给朱先生,但我本人向往潘先生的书法,出乎意料的是,潘先生在课堂上对学生说:朱先生才是真正的书法内行。"这位学生又临写了几张沙先生风格的习作去请教,沙先生恳切地说:"不要学我的,还是学朱先生好,学他才能得王书正传。"可见在学习的方面,经典的意义远远大于畸典。这也与文学、武学中的正奇路数是一样的道理。学《孟子》《史记》,一百位学子,只有一人可达到95分以上,但有50人可达到90分上下,30人可达到80分上下,15人可达到70分上下,只有4人不及格;而学《庄子》《离骚》,虽然也有一人可达到95分以上,其他99人却都会不及格。学正宗武功,成不了大师,也可达到强身健体,学奇门武功,成不了大师一定走火入魔。为什么张大千讲:学画一定要学宋人,千万不要学石涛,尽管石涛画得好得不得了,但只有宋人才是正宗大

路。为什么千百年来,二王、欧褚颜柳一直是书学的正宗,而绝无以徐渭、八怪作为书学基础教学的?原因均在于此。

就经典和畸典的本身而言,两者固然各有千秋、不可替代,甚至价值同等、不相上下;但就经典和畸典对于社会的教化以及对于学子的学习而言,各有利弊,但前者正面的价值大于负面的价值,后者负面的价值大于正面的价值。对于腐朽社会的破坏,我们更应该提倡畸典,而对于和谐社会的建设,我们更应该提倡经典。对于书画学科的大跨度创新即破坏性创新,我们应该学习畸典,而对于书画学科的改良性创新即建设性创新,我们应该学习经典。对于和谐社会包括每一个个人和谐心理的建设,我们应该把经典作为正面教材来学习,而把畸典作为"反面"教材来学习。因为,尽管畸人和畸典"畸于人而侔于天",离经叛道,超尘脱俗,达到了升华的至高境界,但那只能是极少数;人类社会毕竟是在尘俗的现实中的,必须用经道的秩序来维持,所以最大多数的人还是要以吃饭来生存,吃药只能用于治病。仍借用我反复引用过的闻一多的一句话:"秩序是人类生存的基本保证,即使专制的秩序也比没有秩序要好。"则经典正可以维系社会包括书法艺术必需的秩序,畸典则可以反拨社会包括书法艺术秩序的弊端。

(2009 年)

附：
从发表文章到创作书法

有专家认为，京剧的历史从徽班进京只有两百多年，而书法的历史从甲骨文开始则长达近四千年，所以，书法的意义对于中国文脉，远比京剧来得重大。两者的意义孰大孰小，本文无意妄加评述。但就两者的历史，如果把京剧的视野放宽到戏曲，能否认为书法的历史长于戏曲呢？根据王国维的定义，戏曲者，以歌舞演绎故事，则早在文字、更遑论书法发明之前，原始人的"戏曲"便已存在。当然，我无意以此为据，来推论戏曲的意义大于书法。

书法的历史真的可以从甲骨文算起吗？就像原始人的"戏曲"并不是真正的戏曲，更不是真正的京剧，甲骨文的"书法"其实也不是真正的书法，更不是我们今天所理解的书法。虽然没有明确的分界，但可以明确的是，从甲骨文，到青铜器的铭文，到《石鼓文》《泰山刻石》《石门颂》《衡方碑》《西狭颂》《礼器碑》《史晨碑》《曹全碑》《张迁碑》，从《兰亭序》《丧乱帖》《群鹅帖》《龙门二十品》《郑文公碑》《张猛龙碑》《张玄墓志》，到《孔子庙堂碑》《九成宫醴泉铭》《雁塔圣教序碑》《书谱》《麓山寺碑》《祭侄稿》《颜勤礼碑》《玄秘塔碑》，从《黄州寒食诗》《蜀素帖》《苕溪诗帖》《松风阁帖》，到《大觉禅师碑》，大凡元代之前，我们所认为的书法经典名作，主要的并不是出于"创作书法"的冲动，而是出于"发表文章"的需要。

这篇待发表的文章，可以是书写者（书工、刻工或书家）自己写出来

的,如《兰亭序》就是王羲之本人的文章,《黄州寒食诗》就是苏轼本人的诗;也可以是别人写出来的,如《雁塔圣教序》就不是褚遂良的文章,而是李世民的文章,《玄秘塔碑》就不是柳公权的文章,而是裴休的文章。文章完成以后,要把它发表出来,在今天,当然是使用活字排版、电脑打字、电脑刻字等手段,这样发表出来的文章,当然仅止于文章,而不被视作书法。而在古代,则只能使用毛笔来书写,有的还需要用刀锥刻凿,于是我们便把它视作书法作品,却忘怀了它其实是文章,是文学作品。最典型的,莫过于王羲之的《兰亭序》。《兰亭序》,既是一件文学作品,又是一件书法作品。今天,一般文学史专家称《兰亭序》,专指其作为文学作品而言;书法史专家称《兰亭序》,则专指其作为书法作品而言,为此,往往不称《兰亭序》,而称之为《禊帖》。那么,王羲之又是如何看待自己这件作品的呢?他明确表示,自己创作了这件文学作品,并用书法的形式把它发表出来,是希望"后之揽者","有感于斯文",而绝不是"有感于斯帖"。

当然,"言之不文,行之不远",一个好的思想观点,没有优美的文采把它表述出来,其影响就不会太大,所以文章,是思想的包装。同样,一篇表述了好思想的优美文章,没有精妙的书法把它发表出来,其影响也不会太大,所以书法,又是文章的包装。于是可以明确,在这一时期(上古至元代),一篇文章需要用书法的形式把它发表出来,不管是自己的文章,还是别人组织的文章——一般这个"别人"是书写者的同时人而且社会地位也比之更高,书写者一定努力追求把字写得精美好看,包括笔法、结字、布局。所以,有如买椟而还珠,后世的我们,便把它看作了只是书法而罔顾它其实是文章。而至少在书写者的心中,其宗旨是在发表文章而不是创作书法,无意于书而书在其中矣。书在其中,文亦行之愈远矣——但令王羲之也想不到的是,书在其中,文竟然会沦于不行!包括许多兼为思想家、文学家的书法家,道德文章之名之所以为书名所掩,看来也不仅仅是因为作为主体的他书法的成就实在太大,更可能是作为客体的人们,不只

包括后世的我们,也包括与之并世的他人,大都如苏轼之论"好者"对文同的所好:"与可之文,其德之糟粕;与可之诗,其文之毫末;诗不能尽,溢而为书,变而为画,皆诗之余。其诗与文,好者盖寡,有好其德如好其画者乎?悲夫!"品德是珍珠,为了使它好卖,外面包装了诗文的锦匣,诗文的锦匣够漂亮了,又怕它不够讨人喜欢,最外层又包装了书画的缎子,结果,当时的人便只要一层又一层的包装,拆到最后一层,里面竟空空无物,至多只是一颗瓦砾,而且非常小。

所以,从明代以降,书法的主流便从"发表文章"真正变成了"创作书法"。就像傩戏、杂剧、乱弹终于真正变成了京剧。我们研究书法史,从晋唐而宋元而明清,所关注的是其间笔法、结字、布局的变化,有尚韵、尚法、尚意、尚势、尚趣之不同,却从未关注过,此前的书法,重在"发表文章",所书的多是当时自己的或他人的文章,而很少写前人的文章。有之,则如《千字文》《道德经》《归去来辞》,相对于自己的或时人的文章,数量要少得多。其间的原因,虽然有出于纯粹的"发表文章",但也有别于"创作书法"。例如,通过《千字文》的书写,由一千个不同的字,可以分解出或重组成五六千个不同的字,从而熟练掌握用书法"发表文章"时应付不同文字的用笔八法和结字三十六法,有如今天电脑打字员的训练打字速度一样;而书写《归去来辞》等,则是在加强阅读自己所共鸣的文章,所谓"读书十遍,不如抄书一遍"是也,所以不妨认为是在用书法"阅读文章"。

然而,从明代以降的书法,重在"书法创作",所书的便多是前人的文章,《赤壁赋》、杜甫诗等,而较少书写自己的文章,即使有,目的也不在"发表文章"。因为,明清的出版业之发达,远非晋唐宋元可以相比。唐宋的大多数大文学家,有几个是在生前便用刻书出版的方式来发表自己作品的?所以,书法便成为"发表文章"的重要形式。而明清无数的小文学家,在生前而且是精力充沛的中年时便把自己的著书立说用刻书出版的方式发表出来了。我们看到明清书家,凡书自己诗文以应索的,往往上款写上

"某某两政（正）"的字句，"两正"者，一正诗文，一正书法。想王羲之书《兰亭序》，殷殷切切地寄语人们要"有感于斯文"，而绝口不提请大家"有感于斯帖"，则似乎同样的书法，"发表文章"与"创作书法"之别，不言而喻矣。既然书法不再是为了"发表文章"，而主要是为了"创作书法"，则大量地书写前人的诗文，便成为明清书法史上一个值得注意的现象。明清的书家，大多兼工诗文，尚且多书前人的诗文，少书自己的诗文，则今天的书家，大多不能诗文，则专书前人的诗文，"唐诗一首"等，也就不足为怪了。既然出版业的发达取代了用书法来"发表文章"的形式，书法的主旨便自然重在"创作书法"；既然书法的创作，重在笔法、结字、布局的表现，则书写自己的诗文与书写前人的诗文也就不必计较，甚至连写错别字也不必过于计较了。因为，从"发表文章"的角度，把"非"写成了"是"，文章的意思便大变，而从"创作书法"的角度，这个"是"即使写错了，它的笔法、结字还是非常的精妙，在布局中的关系更是十分的精彩。进而，现代书法干脆连前人的诗文也不写，也认不出是什么字，只是疏疏密密、长长短短的点线纠缠在一起，书法便与文章彻底撇清了关系，成为最纯粹的书法，真正独立的艺术。

现在，我们可以来梳理书法史的演变。元代以前，尤其是印刷术发明之前，书法即文章，文章即书法，离开了书法，文章无从发表，而除了发表文章，书法几乎也别无他用。明代以降，印刷术、出版业大盛，文章的发表无须依赖书法，但书法的创作仍离不开书写文章，而用刻字、活字发表出来的文章，像《杜工部集》《李太白集》等前贤的、时人的著作，我们一般称作古籍版本，而绝不称作书法。当然这很奇怪，同样是"发表文章"，为什么刻在甲骨上、石鼓上、摩崖上、碑碣上的我们称之为书法，而明清的刊本、抄本，像《永乐大典》等，都是由高手书工、名家书写的字模然后刻印，我们却将它排斥到了书法之外呢？唯一的解释，或许是因为在独立的"创作书法"出现之前，"发表文章"的金石刻凿可以被称作书法，而独立的"创

作书法"出现并大盛之后,"发表文章"的版本抄写、雕镌便不再被认作是书法。至于这样的做法持两套标准,是不是不公正?这是没有什么道理可讲的。而由明清的书法不再是"发表文章"而成为独立的"创作书法",但仍离不开书写文章,而文章必然由单个的字组成词再形成文,所以书法仍离不开结字,进而到了 20 世纪末,受西方现代艺术、抽象艺术的影响,所谓的"现代书法"便与文章彻底解除了关系,从而也就是与单个的字彻底解除了关系,书法创作的笔法、结字、布局三法,也就成了只剩下笔法、布局二法。"损之又损,以至于无",所谓"大象无形",一张白纸,只要是自称有思想的人拿出来的,也就可能成为比之"现代书法",甚至比"古典书法"更高境界的书法艺术,尽管它与没有思想的人拿出来的并没有什么区别。

(2014 年)

09 第九讲
偏见与争执

中央电视台的《动物世界》栏目,有一档的旁白有云:"选择同人类打交道是最不明智的做法。"我听后惊心动魄!立即想到,人类就是总是自以为自己是对的,别的动物都是错的,自命为"万物之灵",尽管他对万物的了解不及万分之一!则其他动物选择同他打交道、讲道理、论对错,岂不是不明智之至?但我们本身是人类的一分子啊!同人类打交道,可不是选择不选择的问题,而是不可回避的生活啊!

然而,同什么样的人打交道,毕竟还是可以选择的。我的认识是:"选择同自以为有文化的人打交道,是最不明智的做法。"因为自以为有文化的人,也就是所谓的专家、学者、艺术家,他总是自以为自己是对的,别人是错的,自命为"万般独高",尽管生也有涯、知也无涯,他对万般的了解不及万分之一!则其他的人选择同他打交道、讲道理、论对错,岂不是不明智之至!孔子说:"躬自厚而薄责以人。"韩愈说:"责己也重以周,待人也轻以约。"但现实中那些自以为有文化的有哪一个不是"责人也详,待己也廉"?

我多次提到,相对而言,艺术上的真理是多元的、相对的,科学上的真理才是一元的、绝对的。在科学上,任何一件事情,真理只有一个,没有第二个,什么叫"成功地发射人造卫星"?放到了宇宙中去按轨道正常运转并工作才是成功,落到了沙漠中、海洋里都是失败。这个真理,不受时间、空间、条件、对象的限制。但什么是成功的艺术?画人造卫星,都是不会

落地的。真理有千千万万个,甚至两个完全相反的结果也都可以是真理。但是这些真理,各受时间、空间、条件、对象的限制,在这个时间、空间、条件、对象的情况下是真理,在其他时间、空间、条件、对象的情况下往往是谬误。

"君子不器"是真理,"术业专攻"也是真理。"不识庐山真面目,只缘身在此山中"是真理,"隔行如隔山"也是真理。"旁观者清,当局者迷"是真理,"不入虎穴,焉得虎子"也是真理。绝不可用这个真理去否定其他真理。"存形莫善于画"与"大象无形"、"形神兼备"与"不求形似"、"画之本法"与"画外功夫"、"美"与"丑"、"有"与"无"等,莫不如此。究竟"饿死事小,失节事大"对,还是"饿死事大,失节事小"对?也就是"宁死不屈"对,还是"宁屈不死"对?必须具体情况具体分析。希望灭绝了,文天祥、陆秀夫选择的是以死亮节;希望有一息尚存,勾践选择的是屈节求生。

但是,一方面,由于每一个专家的立场不同,另一方面,又因为任何一个相对真理,都有其不足而不是十全十美的无懈可击,所以,事实是,在艺术上,从来都是用一个真理去否定其他真理——当然,在"一个真理"的握有者看来,"其他的真理"绝不是"真理"而是"谬误",自己也绝不是在"用一个真理否定其他真理",而是在"用真理否定谬误"。于是,"其他真理"的握有者,便与之展开辩论,"真理愈辩愈明"!事实上,却都是愈辩愈糊涂。具体而论,便是争辩的各方都是站在自己的立场上,用自己的成绩抓住对方的不足而攻讦之,而绝不看到自己的不足、对方的成绩。似乎自己的真理,没有不足,全是成绩,十全十美,无懈可击;对方的"谬误",没有成绩,全是不足,十恶不赦,一无是处。

早在《历代名画记》中,张彦远以"以形写神""形神兼备"为真理,攻讦王墨之类的泼墨吹云为"虽曰妙解,不谓之画",但他同样还看到"以形写神"的画有"得其形似,乏其气韵""岂曰画哉"的不足。到了明清,董其昌、郑板桥们以"遗形写神""遗物写我"为真理,攻讦画工们的刻画"匠气"为不登大雅的俗品,但他们同时还看到托"写意"之名的"护短者窜入其中"

而"欺名盗世"的弊端。但问题是,一旦当攻讦对方的大业完成,胜利的一方便不再看到自己一面的不足,而是不仅对方全无可取,同时还自己全无可去。尤其是写意一派,由于多是能说会道的文人,相比于写实一派的多是工匠,所谓"秀才遇到兵,有理讲不清",虽然讲不清,但不清之清正是无可辩驳的至清!而事实上,"秀才遇到秀才",更加"有理讲不清"。这不,当代艺术出来了,便同写意派讲道理,这些当代艺术家的学问可比传统的文人还要大,不仅中国传统的知识,现代的知识、西方的知识他们全懂。于是,当写意以"不求形似"的艺术高于、先进于写实的"形神兼备"的艺术之后,"不是艺术"高于、先进于写意的"不求形似"的艺术又登场了,讲的一大通道理,比文人们讲得还要高大上,使人"不明觉厉"。千条理,万条理,真理只有一个,就是"我是对的,你是错的",在"真理愈辩愈糊涂"中最终确定了"真理愈辩愈明",实际上是谁也不明。

在艺术上,除非对常识的认识,专家甲说顾恺之是东晋的无锡人,擅人物画,为密体,"画家四祖"之一;专家乙说顾恺之是北宋青州人,擅花鸟画,为粗笔,水墨大写意画派的开山。我们可以结论说甲对乙错。对于艺术的观点,专家甲说顾恺之为画艺高超,苍生以来一人而已;专家乙说顾恺之画艺平平,名不副实。我们就无法结论究竟甲对还是乙对。甚至专家丙说顾恺之根本不会画,画得非常差,我们也不能认为他讲错了。"好"是一个褒义词吗?在好、较好、不好的评价中,当然是的;但在极好、很好、好的评价中,"好"却是一个贬义词!这两个不同的评价方式,哪一个更可取呢?离开了时间、空间、条件、对象是没有办法讲的。对小学生,为了鼓励他们,更可取的是后一个方式,前一个方式便不可取;对大学生,为了鞭策他们,更可取的是前一个方式,后一个方式便不可取。但即使用了不可取的方式,既不犯法,天也不会塌下来。而用了可取的方式,既不立功,地也不会高起来。

年轻时读到晚明归有光的一段文字:"天下事举归之于名,唯耕者得

其实,其余皆可欺世而取者也。"(大意)这个"耕者"其实包含了所有讲力气的事,而不独只有"耕者",而"可欺世而取者"则专指所有讲口气的事。就是有两类事:一类,对与错,厉害与不厉害,是不需要辩论的,由事实可以证明,人人皆懂;一类,对与错,厉害与不厉害,是必须辩论的,事实无法证明。比如,种水稻谁厉害?在同样的时间、空间、条件、对象下,袁隆平种出了亩产一千斤,你种出的是亩产五百斤,谁厉害?不言而喻。造大桥,茅以升造的钱塘江大桥数十年历经风雨而岿然不动,你造的刚通过验收评上先进工程便轰然倒塌,谁厉害?同样不言而喻。但是画大桥呢?张择端画的虹桥,技法精妙而周密写实,简直可以作为施工图,你画的东倒西歪,完全不符合桥梁的力学结构,孰优孰劣?哪一座都不会倒塌,这就需要用充分的论证去进行"不明觉厉"的辩论。任何艺术需要借鉴不同的姐妹艺术。"术业专攻"只能故步自封,只有"他山之石"才能开拓创新。这是一条真理吧?但具体的解释又可以演变出各种不同的理解,每一种理解都认为"我是对的,你们都是错的"。看过一部武侠电影还是电视剧,记不清了,说的是师兄弟二人,师兄老实,埋头苦练师门的武功,当然也借鉴其他武功为我所用;师弟聪明,他要大跨度地创新,致力于把武术与魔术结合起来,创出一套新的武功,变幻莫测,称雄江湖,坏事干尽。武林中的新手在他面前一个个败下阵来,最后请师兄清理门户,为武林除害。师兄对他说:"当时我就劝你,练武功就好好练武功,不要去练魔术;练魔术就好好练魔术,不要去练武功。你偏要别出蹊径,把两者结合起来。在江湖上混了十几年,居然还活着,也算是一个奇迹。"最终,师弟的千变万化在师兄的真功实能下落个命丧黄泉的下场。这就是"耕者得其实"。一切讲力气的事,对与错,讲的是实力的大小,而不是口气的大小。然而,"书画同源",最终得出的结论却是以书法为画法的画是对的、高雅的,而以画法为画法的画是错的、低俗的。所以,"书法是中国画的基础","只有成为一个优秀的书法家,才能成为一个优秀的中国画家"。就像前述的师弟,

他所信奉的是,因为武术与魔术是相通的,所以,魔术是武术的基础,只有成为一个优秀的魔术师才能成为一个优秀的武术师。其实,"书画同源",书法何止与绘画是相通的,同征战杀戮也是相通的,难道说征战杀戮是书法的基础,只有成为一个优秀的战将才能成为一个优秀的书家?书法同船工荡桨也是相通的,难道说荡桨是书法的基础,只有成为一名优秀的荡桨船工才能成为一名优秀的书家?书法同惊蛇入草地也是相通的,难道说惊蛇是书法的基础,只有成为一条优秀的惊蛇才能成为一名优秀的书家?所以,唐宋时,画家就画画,就练武术,吴道子书法写得不好,莫高窟的画工大多是文盲,更谈不上书法,但他们就是专心作画,专心练武术,尽管他们也汲取书法之长,汲取魔术之长,汲取其他一切之长,但绝不以书法为基础,也不以先成为一个优秀的书法家作为而后成为一个优秀画家的前提条件。书家就写书法,就练魔术,颜真卿、欧阳询似乎都不擅长画画,但他们就是专心练书法,专心练魔术,尽管他们也汲取绘画之长,汲取武术之长,汲取其他一切之长,但绝不以绘画为基础,也不以先成为一个优秀的画家作为而后成为一个优秀书家的前提条件。这说明,当时的艺术界,讲的主要还是力气,与耕者差不多,尽管分工不同,但遵循的原则还是一样的,用实力来说话,而不喜欢用口气、道理来说话。我们看唐宋的画论,数量之少,便可明了这一点。

然而,艺术毕竟不同于耕者之事,讲道理有时会起很大的作用,尤其是大跨度的创新,更需要讲道理。于是,晚明以降,文人们大规模地登上画坛,他们就是好讲道理的人,所以,最终,"书法即画法""画法全是书法""书法是中国画的基础""只有先成为一个优秀的书家才能成为一个优秀的画家"便凭借了讲道理辨明了真理,书法性的绘画便取代了绘画性的绘画。毫无疑问,因为艺术毕竟不是造桥,而是画桥,不管怎么画,写实的、绘画性的也好,写意的、书法性的也好,都是不会塌的。因此,书法性绘画的出现,为中国画的发展开拓了一个新的方向且具有很高的境界,是毋庸

置疑的。但只看到书法性绘画之长而不见其短,并进而只见绘画性绘画之短而不见其长,将绘画性绘画全盘否定之,"我是对的,你是错的",这就不免归有光"欺世"之讥了。

那么,耕者是否就一定"得其实"呢?也不一定的。对同一件事情,怎么做好、怎么做不好,有不同的观点,是正常的。尤其是对于讲不清的事情,重要的是不要争,包括力气上的争斗和口气上的争论,而是要和,"和而不同"。试图通过争,来灭异趋同,即使美国的人权,也没有办法做到普世,而只能是使世界陷入更混乱。虎食肉,牛食草,这不能说是偏见。但虎以食肉为有营养,以食草为没有营养,并出于好心,要牛也食肉,如不肯食肉,便对之强势制裁,这便是偏见。偏见必然导致争执,政治、哲学、艺术,首先是争论,政治甚至会由争论引发为争斗、战争;哲学、艺术虽然不会引起争斗、战争,但后果也很严重。20世纪80年代,有夫妻二人都是哲学的博士,都研究黑格尔,丈夫不懂德文,读的是英文版、中文版的翻译,妻子懂德文,读的是黑格尔的原著。于是,对一个黑格尔的观点产生了不同的理解,双方都认为自己是对的,对方是错的,争执不休,谁也说服不了谁,最终用离婚结束了这场争执。所以紧接着偏见必然引起争执,下一句话是,争执必然导致灾难。

我们做自己的事情,因为缺少自知之明,所以往往还做不好,热心帮别人做事情,当然是好心,但没有知人之明,更帮不到点子上。交通拥堵问题,有多少专职的人员在每天关注、分析、调研、想方设法,你偶然的自作聪明,根本不知道这件事的复杂性,能解决得了吗?艺术上的不同观点、不同标准之相互争执不下,情况类此。

针对当前的中国画坛,尤其在国家级的大型展览中,写意画严重缺席,工笔画大行其道,于是有人痛心疾首地出来呼吁:中国画的传统失落了!再这样下去,中国画怎么行啊!

对于写意画、工笔画的对举,我始终是不同意的。我以为可用写意或

写生(写实)、工笔与粗笔(逸笔)对举,本质上则可分为绘画性绘画和非绘画性绘画(书法性绘画)。但约定俗成,不妨使用工笔画、写意画的名称,而以工笔画的实质为绘画性绘画,写意画的实质为书法性绘画。中国画传统的失落与否,根本不在工笔、写意的孰盛孰衰,而在画得好不好。画得好,工笔盛也不失落,写意盛也不失落;画得不好,工笔盛也失落,写意盛也失落。虽然什么是好、什么是不好,又是一个各人各看的问题,包括凡·高的画,在生前便不被看好;莫高窟的画,在民国时也一度不被看好。但是,把工笔画一律看作不好而没有好,写意画一律看作好而没有不好,这是极大的偏见。偏见导致争执,争执导致灾难。且不论唐宋时工笔画为主流,写意画为支流,且被斥为"不谓之画"(张彦远)、"粗恶无古法"(夏文彦),能说这一时期的中国画传统失落了吗?明清之际,写意画盛行,工笔画萎靡,顾炎武斥为"古法亡矣",能说这一时期的中国画传统失落了吗?今天,工笔画盛行,写意家们不致力于画好写意画,而是致力于斥责工笔画的盛行导致了传统的失落,情况同此。以责人之非而不反思己之不足来盲目地弘扬写意精神,只能如我所曾说过的"弘扬传统恰是最大的败坏传统"。事实上,撇开大展不论,今天的写意画比工笔画盛行得多,从国家级的大牌到街道里弄,画写意的画家肯定要比画工笔的画家多出十倍!中国画的传统,明清的文人画、写意画是传统,唐宋的画家画、工笔画也是传统,所以今天,无论工笔、写意,都是传统,不能以写意为传统,工笔不是传统,甚至以画得差的写意画为传统,画得好的工笔画不是传统。不同的画家,情况是不一样的,石涛画不了宋人周密不苟的《早春图》《芙蓉锦鸡图》,林椿画不了石涛颠倒淋漓的梅兰竹菊,但他们都是好画家。

毋庸讳言,今天盛行的工笔画有不尽人意处,但这不是因为他们不画写意画的问题。同样,今天更盛行的写意画也有不足,相比于徐渭、八大、吴昌硕、潘天寿,其间的差距,比之今人的工笔画相比于唐宋,超过十倍!这不是因为别人在画工笔画的问题。把写意精神的失落上升到中国画传统的衰

落并归咎于别人画工笔画,却不从自己身上找原因,是非常可笑的。

我们知道,写意精神的弘扬,写意画的振兴,不在石涛等写意画表面的笔墨淋漓,而在"世岂易得哉"的"奇异的禀赋、奇异的怀抱、奇异的学养、奇异的环境",包括丰厚的传统国学文化的修养,一手好书法,一手好诗词。离开了这些内涵的东西,表面地追求淋漓的笔墨,只能沦于"荒谬绝伦"(傅抱石)、"不复可问矣"(吴湖帆)。我们并不否认,在"弘扬写意精神"的倡导者,他们都具备了、做到了。国学的修养,不让文史专家;书法,超过专职的书法家;诗词,令古典文学的学者自叹不如;"三绝四全"之外,还有西方现代文化的各种修养,贯通了《周易》和海德格尔。所以,写意精神在他们的作品中得到了充分的弘扬,但要求其他画家也像你们一样,这怎么做得到呢?因为,像你们这样的情况,永远是极少数的,是"世岂易得"的,而大多数的画家,都是平常人啊!当然,也有人认为这些倡导者的国学修养不行,书法、诗词不行,自然,他们的写意画也是不行的。但既然他们自己以为行,认为不得了,我们就承认他们行,承认他们不得了吧!但你不能要求别人、指责别人啊!老虎不能要求牛吃肉,张择端不能要求石涛画《清明上河图》,石涛又怎么可以要求莫高窟的画工挥洒出笔精墨妙的梅兰竹菊呢?齐白石、潘天寿,弘扬写意传统的倡导者们用他们作为一面镜子,当然是非常有卓见的,但用这面镜子去照工笔画家,却不是用来照自己,这就不可理解了。

黑格尔曾说:艺术的目的有二,一是服务于"崇高的目标",一是服务于"闲适的心情"。中国传统绘画亦分为二,一是"名教乐事",正是服务于"崇高目标"的意思,类似于康德所说的"依存美";一是"自娱之乐",正是服务于"闲适心情"的意思,类似于康德所说的"纯粹美"。名教乐事,讲求社会功能,它需要以形写神、形神兼备的工笔画,实质是写生、写实的绘画性绘画,也即造型艺术的行家画、画家画,否则就不可能为广大观众所接受,所"看得懂"。而画家个人,也在真功实能的挑战中获得自娱的快感,

是谓娱人并自娱,教人并自教。就像职业的竞技运动和芭蕾舞。自娱之乐,讲求排遣寂寥或发泄愤怒的个体功能,它需要不求形似、遗物写我的写意画,实质是粗笔、逸笔的书法性绘画,也即综合艺术的利家画、文人画,否则的话,严格的存形法则就不能使画家个人的情感获得尽情的发挥。这样的画,虽然在当时为大多数观众所难以接受,所"看不懂",但一旦成为风气,尤其是到了画家身后,其作品作为社会的文化遗产,广大观众也能从中得到"不明觉厉"的快感和教化,是谓自娱而后娱人,不自教而后教人。就像群众体育运动和街头广场舞。自娱之乐以偏见在争执中颠覆了名教乐事,进而到了"泛娱乐"的嘉年华,又正以另一种偏见在争执中试图颠覆自娱之乐。每一种偏见本身没有对错,都有道理,但当它用来否定、颠覆另一种偏见,便出了问题。造型是标准,书法是标准,取消艺术与非艺术、艺术家与非艺术家、艺术品与非艺术品的界限当然也是标准。每一种标准应该并行不悖,而不是互为颠覆。

　　国家级的大型展览,其主流的倾向当然是"名教乐事",而不是"自娱之乐",当然更不是"泛娱乐"。所以,工笔画在大型展事中的盛行,写意画在大型展事中的衰微,完全无可指责。在大型展事之外,从上到下,从专业到业余,目前所盛行的不正是写意画吗?至于今天的工笔画画得好不好,是另一个问题,而绝不是要不要工笔画的问题,更不是工笔画盛行了会导致中国画传统失落的问题。同样,今天的写意画也有一个画得好不好的问题。工笔画,我称作画家画,应该以孙位、黄筌、李成为标准、做镜子,来自我评价,而不是用这个标准、这面镜子去评价写意画。写意画,也即文人画,应该以徐渭、八大、吴昌硕为标准、做镜子,来自我评价,而不是用这个标准、这面镜子去评价工笔画。不同的观点,真理向前一步,便成为偏见,偏见必然导致争执,争执必然导致灾难。弱势的抱怨强势,强势的制裁弱势,世界如此,艺术界也如此。一旦和而不同,不以自己的观点为唯一正确,争执便停息,争执平息,灾难也平息。写意画家义愤填膺地

指责工笔画,当然是因为它画得不好,但问题是,你自己的写意画画得很好了吗?明清的文人画家,以"文人相轻"的偏见如此指责工笔画,而苏轼、潘天寿却从未如此指责过工笔画。当前写意精神的失落,究竟应该归咎于工笔画家们画工笔画呢,还是需要从写意画家自身做反思呢?

记得恩格斯说过:任何人在自己的专业领域之外都只能是半通。这是指大智大慧的人;至于普通的常人,"有一千个读者就有一千个哈姆雷特",每一个人即使在自己的专业领域之内其实也只是半通。《庄子》说:"生也有涯,知也无涯。以有涯随无涯,殆矣。"其实,相对于无涯的知,任何一个人生的知都是有限的,都是无知的,就像瞎子摸象,所以,"以有涯随无涯"地追求知,并无"殆矣"。真正"殆矣"的是,以自己的有涯之知为唯一正确的尽了无涯的知,而以别人的有涯之知为全是错误的知,或以学富五车否定粗记姓名,或以粗记姓名否定学富五车。主观、固执,认自己的理为死理(绝对真理)。孔子说:"毋我,毋固,毋必。"

我们喋喋不休的是中国画传统的"文化"。固然,文人画、写意画的综合诗、书、画、印是文化,但画家画、工笔画的画本身不也是文化吗?致力于研究"种田中的哲学"的顾阿桃种出来的低产的水稻是文化,日出而作,日落而息,锄禾日当午,汗滴禾下土的不识字农民种出来的高产的水稻不也是文化吗?种瓜得豆是文化,种豆得豆不也是文化吗?技术不是文化,但技进乎道又何尝不是文化呢?文化是文化,但重文化而轻技术,甚至不要技术,还能算是文化吗?弘扬写意精神,绝不能停留在指责"张择端们"的"匠气",根本是要筑实写意画家们的文化实力,尽管能够具备这样实力的人是"世岂易得"的,但只要有一个两个,写意精神便将得到弘扬。不此之旨。即使中国画界"人人石涛,家家昌硕",写意画的大繁荣,也未必就是写意精神的真正弘扬。

魏晋以后,中国画的创作是与评论齐头并进的,但直到唐宋,主要是批评而不是争论。当时的画坛,对中国画和外国画(包括西域画和高丽

画、东洋画),虽然"华夷殊体",但并没有只承认中国画,排斥外国画,中国画也好,外国画也好,各行其是可,相为融合亦可。而针对画家的不同身份,虽然有闾阎众工和贵胄才贤之别,亦不做工匠画、士夫画孰可孰不可的争论。即使苏轼等认为士夫画有高雅之情,而工匠画无一点俊发,但他对吴道子、韩幹、郭熙等画工之迹照样给予高度评价,反而对自己的"不学之过"深自反省。他们的批评依据,首先必须是"画",而不能不是"画",什么是"画"呢?便是以"形体为第一要义"。其次必须画得好,而不能画得差,什么是好呢?形体不仅要形似,更要形神兼备,物我交融,高于真实的对象。怎么才能形神兼备呢?用笔墨造型必须笔精墨妙,用色彩范形必须鲜活明丽。由于有批评而不做争论,所以画坛和谐,中国画与外国画和谐,工匠画和士夫画和谐,和而不同,画史郁郁盛乎。

然而到了明清直至今天,绘画的评论变成了只有争论而没有批评。首先,对于外国画或一概地排斥,或一概地推崇,对于中国画或一概地坚持,或一概地否定,于是对于中国画的传统好还是外国画的新奇好,坚守中国画、否定外国画好还是中西融合好,争论不休。其次,对于中国画中的画家画好还是文人画好,写实画好还是写意画好,亦争论不休。反之,对于坚守传统如何把传统画好,中西融合如何把融合画好,写实画如何把写实画好,写意画如何把写意画好等问题却少了批评,而是对自己所偏见的一路只有表扬,对别人所偏见的一路只有反对——当然,在这种争论中,主张中国画、主张写意的一派更有话语权,而主张融合、主张写实的则处于下风。由于有争论而不做批评,所以画坛不和谐,传统派和融合派不和谐,写意派和写实派不和谐,不同而争,希望用争来趋同,画史于是而衰。

批评是依于多方所共同认可的统一标准,而争论则是据于多方所各自认可的不同观点。所以,批评可以"真理愈辩愈明"而推动创作水平的提高,争论则往往"真理愈辩愈糊涂"而搞乱创作方向的多元。

什么是不争呢?有朋友以寒山、拾得的一段对话为典范。寒山子问

拾得：“世间有人谤我、欺我、辱我、笑我、轻我、贱我、恶我、骗我,如何处之乎？”拾得答曰：“只是忍他、让他、由他、避他、耐他、敬他、不要理他,再待几年,你且看他。”这使人想起"唾面自干"的故事。唐朝的娄师德身居高位,他的弟弟也将到地方上去当大员,临行前,娄师德关照他的弟弟千万不要与人争执,弟弟保证做到。哥哥便问他：“那如果有人把唾沫吐到你的脸上,你怎么办？”弟弟答：“我绝不会斥责其人,而是自己把唾沫擦干。”哥哥说：“这正是我所担忧的啊！你擦干了,岂不表示不接受他对你的不满？你应该让它在脸上自己干！”不过,在我看来,以这样的心态做不争执,还是很不够的。一个真正不争的人,心中绝不会存"有人谤我、辱我"的念头,也根本不会有"忍他、避他"的念头,而应有"每一个人都在帮我,在为我好""我也要尽自己之所能帮每一个人"的心态,即使他唾向我,也绝不是他对不起我,一定是我对不起他,否则的话,他为什么不唾向别人而唾向我呢？至于我自己的立场,当然不必为他的唾面而改变,因为"不同"是正常的,任何一个人,永远不可能为所有的人所认同。"不争"是为了"和",并不是为了变"不同"为"同"。准此,"不要总是认为自己是对的,别人都是错的",并不意味着应该"总是认为自己是错的,别人都是对的","毋我,毋固,毋必"也并不意味着应该抛弃"自由之精神、独立之人格"。

 唐云先生说过："画画,要有我,又要无我。"意为个人的创作,要坚持自己的想法；为人的创作,要满足别人的要求。艺术上的不同观点,不也应该如此吗？重要的是把自己的观点落实为"好"的作品,而不是否定、改变别人的观点使之与自己一样。当然,对于违背常识和公序良俗,甚至犯法的"观点",又当别论。这也是我的处世做事原则,只要不违反国家法纪、公序良俗、生活常识,与别人发生关系的事情,按别人的要求去做,不与别人发生关系的事情,按自己的想法去做。

<div style="text-align:right">（2016 年）</div>

第十讲
滑稽谲谏——论传统戏剧精神

一

　　艺术是人生的一种审美形式,而在人类艺术史上,像戏剧艺术所达到的反映人生的深度和广度,以及普及程度和社会影响,则是其他任何艺术形式所难以企及的。中国传统戏剧艺术当然也不例外。

　　据不完全统计,宋元戏文见诸文献记载的约有238本,其题材的广泛,有出于正史的,有出于时事的,有出于民间传说的,有出于佛道经典的,有出于宋金杂剧的,也有出于宋元话本的……戏文的取材既如此之广,其所摹写的社会人生内容的丰富多彩,自不难想见。

　　戏文之外,元代杂剧见于记载的更多,达560余本。《太和正音谱》卷首《杂剧十二科》分为:神仙道化、隐居乐道、披袍秉笏、忠臣烈士、孝义廉节、叱奸骂谗、逐臣孤子、拔刀赶棒、风花雪月、悲欢离合、烟花粉黛、神头鬼面。它的分类虽不甚精确,但杂剧反映社会人生的广泛性,亦略可窥见。

　　传统戏剧对于社会人生的反映既达到如此的广泛而又深微,同时又以其独特的综合艺术之长,普及于社会各阶层,尤其为中下层的广大市民群众所喜闻乐见,因此,它与人生之间的密切关联为其他艺术形式所望尘莫及,正在情理之中。戏剧与人生之间的这种关联,恰如一副有名的戏联所说:"戏台小天地,天地大舞台。"这就暗示我们,在传统的人生——戏剧

观中,戏剧艺术被看作是以虚幻的形式展现的真诚人生,而社会人生则被看作是以虚伪的形式演出的真实戏剧。在西方,莎士比亚也曾说过:"整个世界是一座舞台,所有的男男女女只不过是演员。"但莎氏所看到的只是社会人生中所包含的戏剧性,似不如传统戏联的兼及戏剧艺术中所包蕴的人生含义来得辩证、全面。

明代戏剧家梁辰鱼作《真傀儡》一剧,叙述宋杜衍退职闲居,与田父野老相周旋,自忘其元宰的身份。所谓"做戏的半真半假,看戏的谁假谁真?"其用意正在以官场为戏场,因此,为人处世,"上场应念下场日,做戏无非看戏人"。清周亮工纂《尺牍新钞》一集中,刘达生《与余集生》书有云:

> 世间极认真事曰做官,极虚幻事曰做戏。而弟窃愚甚,每于场中见歌哭笑骂、打诨插科,便确认为真。真不在所打扮古人,而在此扮古人之戏子,一一俱有父母妻儿,一一俱要养家活口,一一俱以哭笑打诨,养父母,活妻儿,此戏子乃真古人也。又每自于顶冠束带,装模做样之际,确然自道一真官,天下亦无一人疑我为戏子者。正不知打幕看坐,欢容笑口,与夫作色正容,凛莫敢犯之官人,实即此养家活口做哭做笑之古人耳;乃拿定一戏场、戏具、戏本、戏腔至五脏六腑,全为戏用,而自亦不觉为真戏子,悲夫!

其洞悉官场的虚伪和人生的空幻,正与梁辰鱼的用意息息相通。其实,何止官场,整个社会何处不是戏场?从达官显宦到芸芸众生,何人不是逢场作戏的俳优?戏剧的本质是人生,人生的意义即戏剧,人生——戏剧,实在是一而二、二而一的东西。然而,两者的"表演"形式毕竟不同,戏剧是以虚假的形式来反映其人生的本质,人生则是以真实的形式来涵容其戏剧的意义。

"戏"字的繁体从虚、从戈。因此,传统的戏联大都在这上面大做文

章,如"万事皆属虚空,何必大动干戈""功名富贵镜中花,玉带乌纱,回头了千秋事业;离合悲欢幻里梦,佳人才子,转眼间百岁风光"之类。实际上,古汉字"戏"的左旁属"虚",属"虚"是后起的异体字。但由此正可以窥见传统的人生——戏剧态度。而对于戏剧与人生的究竟孰假孰真、孰虚孰实,则似可用《红楼梦》中"太虚幻境"门口的一副对子来回答:"假作真时真亦假,无为有处有还无。"

关于戏剧与人生之间真假、虚实的转变关系,是传统戏剧美学的一个重要命题。明代著名戏剧家汤显祖认为:"如今世事总难认真,而况戏乎?若认真,并酒食钱物也不可久。我平生只为认真,所以做官做家,都不起耳。"(《汤显祖集·玉茗堂尺牍·与宜伶罗章二》)这是以人生为虚假,而以戏剧为真实。"世之假人常为真人苦"(同上《答王宇泰太史》),其中既包含了作者对世事的牢骚愤懑,同时也可以看出他对戏剧艺术这一虚幻的人生形式的一往情深。

王骥德《曲律·杂论》云:"剧戏之道,出之贵实,而用之贵虚。……以实而用实也易,以虚而用实也难。"这是就戏剧艺术本身立论。戏剧艺术所涵容的人生本质虽然是真实的,甚至比现实社会中的人生更真实,然而,在具体的反映形式上却是虚幻的。因此,便不宜"以实用实"地摹拟生活真实,而应该"以虚用实"地拉开与生活真实的"距离",尤其是必须与同时代的生活真实"脱离关系"。或者借用拉辛在《巴雅泽》第二版序言中所说:"剧中人离我们愈远,我们对他们也愈是尊敬(Maior e longinquo reverntia)。"

《尺牍新钞》二集罗万藻《与过君断》论戏剧与真实,则又回复到戏剧艺术与人生态度的关系问题上来:

> 弟以为世界中,崇积数千年富贵功名,皆如此辈所为,然此辈登坛作歌舞等事,亦无不真出精神。如圣贤豪杰持性情入世,虽幻泡微尘,亦图所以不灭。然则虽真实事,固当作剧技等观;虽剧技等事,亦

可作真实观。年兄持两观行世,用之不穷。弟借此辈作书邮,亦愿年兄寓此意也。

所谓"两观",正是观戏剧如观人生,而观人生如观戏剧的意思。中国戏台上,通向舞台的上下场门叫作"鬼门道":"鬼者,言其所扮者皆是以往昔人,故出入谓之鬼门道也……东坡诗曰:'搬演古今事,出入鬼门道。'"(《太和正音谱·词林须知》)也是以戏剧艺术作为虚幻的社会人生的有力佐证,而以"鬼门道"作为演员由真实的人生世界进入虚幻的戏剧世界的分水岭。

将戏剧看作虚幻的人生,而将人生看作真实的戏剧,这不仅反映了人生的现象,更洞穿了人生的本质。戏剧的虚幻,不仅基于艺术反映人生的虚幻,更基于人生本身的虚幻;而作为虚幻的人生观,莫过于视人生如梦幻。著名的悲剧哲学家叔本华曾直截了当地指出,一个人间或把生活万象当作纯粹的幻影或梦境,这种禀赋是哲学才能的标志,也是艺术敏感的标志。他聚精会神于梦境,因为他要根据梦的景象来解释人生的真义;他清晰地经验到,梦境绝非只有愉悦亲切的一面,它尤其能使我们深切地感受到人生的阴暗一面。严肃、忧愁、悲怆、罪恶,突然的压抑、命运的作弄、焦灼的期待、邪恶者的得意、无辜者的失败……人生的整部《神曲》连同"地狱篇"一起,都在荒诞滑稽中被招来从他身上演习一过,并使他大彻大悟。

这一思想,特别给予生活在封建专制桎梏中的中国文人士大夫以永恒的人生启迪,并给传统文学艺术的创境披上了一层朦胧幽美的面纱。在古代诗文中,诸如"世事漫随流水,算来一梦浮生"(李煜《乌夜啼》)、"人生如梦,一樽还酹江月"(苏轼《念奴娇·赤壁怀古》)的感慨屡见不鲜,真可谓一唱三叹,惊心动魄。古代传奇和小说中,诸如《枕中记》《南柯太守传》《红楼梦》等,更是"因空见色,由色生情,传情入色,自色悟空",将世态

人情的梦幻感刻画得淋漓尽致！所谓"说到酸辛事,荒唐愈可悲;由来同一梦,休笑世人痴。"(《红楼梦》一百二十回)《枕中记》中的卢生,于一枕黄粱之后终于勘破世情,绝意功名,说是:"夫宠辱之道,穷达之运,得丧之理,死生之情,尽知之矣!"也就不难理解。

人生如梦幻泡影,如露亦如电,应作如是观;作为人生本质之虚幻反映的戏剧艺术,当然更应作如是观。因此,汤显祖的戏剧创作,干脆自觉地将戏剧与梦幻联系到一起,结成一种"生死与共"的不解之缘。所谓"曲度尽传春梦景,不教人恨太惺惺"(《玉茗堂诗·帅从升兄弟园上作四首》),所谓"临川四梦"(即《牡丹亭》《邯郸记》《南柯记》《紫钗记》),正是其理想主义"有情之天下"的人生观和戏剧观的集中体现。如果说,在前文所论"真假虚实"问题上,人生与戏剧之间还隔着一道"鬼门道"的话,那么,从梦幻的角度,人生与戏剧便融洽无间地打成了一片。汤显祖曾专门论证梦幻与戏剧的关联,以为"性无善无恶,情有之,因情成梦,因梦成戏,戏有极善极恶,总于伶无与,伶因钱学梦耳,弟以为似道"(《玉茗堂尺牍·复甘义麓》)。并特别以《牡丹亭》中的女主角杜丽娘为例,说是:

> 天下女子有情,宁有如杜丽娘者乎?梦其人即病,病即弥连,至手画形容传于世而后死,死三年矣,复能溟漠中求得其所梦者而生。如丽娘者,乃可谓之有情人耳。情不知所起,一往而深,生者可以死,死可以生。生而不可与死,死而不可复生者,皆非情之至也。梦中之情,何必非真,天下岂少梦中人耶?必因荐枕而成亲,待挂冠而为密者,皆形骸之论也。(《玉茗堂文·牡丹亭记题词》)

"因情成梦,因梦成戏","梦中之情,何必非真?天下岂少梦中人耶?"真可谓曲尽戏剧艺术及其所传达的人生如梦的本质三昧。因此,不只是汤显祖,通过有情的梦境来传达人生—戏剧的真义即所谓"因梦成戏",几乎成了中国传统戏剧艺术创作的一个通例。《小孙屠》的开场白有云:"转

头吉梦,谁是百年人?"《白兔记》的开场白有云:"世事只如春梦杳,几人能到白头时?"《南柯记》的开场白更开宗明义:"契玄还有讲残经,为问东风吹梦几时醒?"而《桃花扇》的下场诗则云:"白骨青灰长艾萧,桃花扇底送南朝;不因重做兴亡梦,儿女浓情何处消?"凡此种种,足以说明传统戏剧"因梦成戏"的美学精神,简直可以认为是梦成戏亦成,梦醒戏亦散,始于梦,终于梦,"曲度尽传春梦景,不教人恨太惺惺"。至于在剧情的展开过程中,更多梦幻的场面和唱白,成为全剧中最纯粹天真、凄婉幽美的关节之处。《西厢记》第四出写莺莺与张生分别,有《四边静》一曲云:"两处徘徊,落日横翠,知他今宵宿在那里?有梦也难寻觅。"这是何等萦人心魂的情长梦亦长!高明《琵琶记》第二十三出有《喜迁莺》一曲云:

> 终朝思想,但恨在眉头,人在心上。凤侣添愁,鱼书绝寄,空劳两处相望。青镜瘦颜羞照,宝瑟清音绝响。归梦杳,绕屏山烟树,那是家乡?

此曲散板干唱,腔调悠慢,更显得梦思的缠绵悱恻,"绕屏山烟树,那是家乡?"这梦幻的幽美和幽美的梦幻,岂止使儿女情长,也曾令英雄气短。如李玉的《千忠会》写建文帝逃亡中所唱《倾杯玉芙蓉》,极尽"人生如梦"的苍凉凄楚:

> 收拾起大地山河一担装,四大皆空相。历尽了渺渺程途,漠漠平林,迭迭高山,滚滚长江。但见那寒云惨雾和愁织,受不尽苦风凄雨带怨长!雄城壮,看江山无恙,谁识我一瓢一笠到襄阳。

在传统剧目中,更有大量直接以"梦"为题名的。除汤显祖的"临川四梦"外,如关汉卿的《蝴蝶梦》《西蜀梦》《绯衣梦》,马致远的《破幽梦孤雁汉宫秋》,吴昌龄的《四友东坡梦》,乔吉甫的《扬州梦》,朱有燉的《赵贞姬身后团圆梦》《兰红叶从良烟花梦》,陈与郊的《樱桃梦》,陈汝元的《四梦记》(高唐梦、邯郸梦、南柯梦、蕉鹿梦),李开先的《园林午梦》,徐渭的《翠乡

梦》,薛旦的《昭君梦》,素臣的《双熊梦》(十五贯)等,不一而足。

传统戏剧艺术对于"梦"的一往情深,其悲观的色彩是显而易见的。但是,这种悲观的色彩往往伴随着一场场虚幻演出的结束而消失得无影无踪,从而使人生的正面意义在对负面意义的否定中获得一种理想化的升华。正如《暴风雨》中普洛斯彼罗的下场诗所说:

> 快活起来吧!我们的表演就到此结束:这些演员,我已经说过,都是一些精灵,现在已化成一阵薄薄的空气,像这场凭空虚构的梦幻一样,高耸入云的城堡、豪华的宫殿、庄严的神庙,甚至整个地球和地上的万物,都会消亡,像这场虚幻的演出一样消失,不留下一缕烟痕;我们都不过是构成梦幻的材料,我们短暂的一生最终也是止于永眠一觉。

这首下场诗,可与前引《桃花扇》中的下场诗相为参看,作为中西戏剧精神的一条重要比较资料,可见作为虚幻人生的艺术展示,中西戏剧原是共通的。

就中国传统艺术自身而论,阴间或天堂的景象作为现实人生的虚幻化、距离化,分明也与梦境具有某种同构的关系,甚或竟是梦境的一种翻版。徐渭的《渔阳弄》通过祢衡在阎罗殿上对着曹操的鬼魂再一次击鼓痛骂,周朝俊的《红梅记》通过李慧娘的鬼魂复仇,均使历史的事件披上了一层幽美而扑朔迷离的面纱。《红梅记》中,当贾似道在《鬼辩》出里说要牒送李慧娘到酆都城受苦时,李慧娘冷笑说:"笑君王一时错认好平章,阴司里却全然不睬贼丞相。"表明作者把阴司看作比较合理的理想世界。这与汤显祖把梦境看作比较合情的理想世界,异曲同工,无疑都是基于对社会现实的愤懑,基于戏剧艺术反映社会人生的虚幻性特点。尤侗的《钧天乐》写文才出众的沈子虚在人间应试落第,备受磨难,而在天界考试则高中状元。两相对比,以天堂的公正反衬人世的污浊,所表达的同样是作者

对理想世界的梦想。

事实上,绝大多数戏剧并不取材于现实生活中的时事新闻,而是取材于超现实的历史故事或神话传说,这本身就是"因梦成戏"的传统戏剧精神的一个折射。"因梦成戏"无非是使戏剧艺术所摹写的社会人生相对于生活真实距离化、虚幻化的一个理想境界;而历史故事和神话传说本身,便已构成了这一境界。因此,不妨认为一段历史故事就是一个梦,一则神话传说更是一个梦。传统戏剧既注重于"因梦成戏"的美学境界,其取材以历史故事和神话传说为主要的渊源,自在情理之中。清代纪昀所撰戏台长联说:

> 尧舜生,汤武净,五霸七雄丑角耳,汉祖唐宗,也算一时名角,其余拜将封侯,不过捐旗打伞跑龙套;四书白,五经引,诸子百家杂曲也,李白杜甫,能唱几句乱弹,此外咬文嚼字,都是求钱乞食耍猴儿。

粪土王侯,睥睨才士,将历史看作戏剧、看作虚幻,实与将人生看作戏剧、看作虚幻并无二致。而以历史影射现实的人生,又分明使人生的戏剧性和戏剧的梦幻性更深化了一层。而且,正由于基于"因梦成戏"的原则,戏剧家们既不必真实地摹写现实生活,当然更不必真实地摹写历史故事。要求以历史真实规范戏剧真实,正如要求以生活真实规范戏剧真实,"皆说梦之痴,人可以不答者也"(李渔)。所谓"死后是非谁管得,满村争说蔡中郎"(陆游),蔡邕的不忠不孝抑或全忠全孝,实皆出自戏剧家的虚拟,而与史实无与。

一般地说,在中国文化中,以人生为戏剧、为虚空、为梦幻,主要是基于佛道思想的一种人生观。不少传统剧目,在"因梦成戏"的同时糅合了佛教因果报应的说教和道家逍遥出世的思想。但是,这并非传统戏剧的主导精神。传统戏剧虽视人生如梦幻,但它的主导精神绝不是逍遥出世的佛道思想,而是直面人生的儒学思想。所谓"因果报应"之类,往往不是

它的根本目的,而只不过是为了迎合广大戏剧观众,主要是中下层市民的信仰习俗和审美心理而借用来弘扬儒学道统理想的一种形式手段。因此,如前文所提到的,在传统戏剧艺术中,透过悲观的色彩,人生的一切纵然都会像一场虚幻的演出那样消失得了无踪影,但它的正面意义却在对负面意义的否定中获得一种理想化的升华。于是,一方面是对人性丑恶的鞭挞,对人生空幻的感慨,另一方面则是对人性美好的礼赞,对人生执着的眷恋。《杀狗记》中所说:"奸邪簸弄祸相随,孙氏全家福禄全;奉劝世人行孝顺,天公报应不差移。"正可见其借佛道"因果报应"的形式张扬儒学"忠孝"思想的用意所在。前引李玉《千忠会》中建文帝唱《倾杯玉芙蓉》,曲尽英雄穷途之痛和家国倾亡之恸,虽曰"四大皆空相",而一种以天下是非风范为己任的儒学精神,慷慨激越,溢出于字里行间,令人撼心动魄!至如汤显祖《南柯记》写南柯郡的治绩:"何止苟完苟美,且是兴仁兴让。"虽然托之蚁穴世界,依然流露出作者从儒家"仁政"出发的政治理想。

如果说,传统人生—戏剧的梦幻观,鞭挞、否定了现实的人生,而寄理想于梦幻的世界;那么,儒学思想则使它由梦幻的世界重新回归到现实——当然是更高、更深刻的文化层次上的现实之中。而这一现实主义的戏剧精神,主要是通过"滑稽谲谏"的形式而获得实现的。附带提一句,"因梦成戏"的原则不仅使戏剧艺术所反映的人生本质披上了一层幽美的面纱,同时也为直面人生的"滑稽谲谏"涂上了一层"优言无邮"的保护色彩。

二

中国古代的文人士大夫,大都奉行"修身、齐家、治国、平天下"的儒学道统。但就具体实践并传播儒学思想的"社会分工"而论,大体上又可将士大夫群一分为二:一是处于"大传统"(great tradition)或"精英文化"(elite culture)层面上的上层士大夫,一是处于"小传统"(little tradition)

或"通俗文化"(popular culture)层面上的中下层士大夫。

儒学道统以"达则兼济天下"为最高理想。而这一道统理想的实践形式和传播途径,对于处于不同文化层面上的士大夫来说,各有不同的对象和内容。具体而论,上层士大夫的"达则兼济天下",主要是通过"学而优则仕"而为"王者师",面向君主弘扬儒学中的"仁政""王道"思想;中下层士大夫的"达则兼济天下",主要是通过"学而优则仕"取得"循吏"的身份,面向社会大众弘扬儒学中的"忠孝节义、仁礼廉耻"等道德伦理。但是,自秦汉以后,中国封建专制的政统日益显示为"成则为王,败则为寇"的"痞子运动"的性质,从而与士大夫所信奉的儒学道统扞格难合。因此,上层士大夫的道统理想便失去了宣传的对象,于是不免由"达则兼济天下"转向"穷则独善其身",由积极入世的儒学倾向消极遁世的佛道。可是,对于中下层士大夫来说,由于身处通俗文化的层面,所面对的是社会大众而不是孤家寡人,因此,其实践儒学道统的形式就灵活得多,传播儒学道统的途径也广阔得多:"达"既可以循吏的身份"兼济天下","穷"亦不会因此而失去宣传的对象,又何必"独善其身"?在中国文化史上,中下层士大夫对于儒学的信仰最为稳定,在"达"的情况下,他们固然不如上层士大夫的踌躇满志,但在"穷"的情况下,他们却绝不会像上层士大夫那样悲观失望。究其原因,盖在于所处文化层面的不同,所面向传播儒学的对象和内容不同。而戏剧艺术,正是中下层士大夫在仕途失意的情况下以村夫子的身份面向社会大众继续传播儒学道统理想的最合适、最通俗的一种文艺形式。《拜月亭》中所谓:"男儿志心肯灰?一旦风云际会日,怎肯依旧中原一布衣!"正是这些"穷"亦不甘"独善其身"地献身于弘道重任的中下层士大夫的精神写照。

据钟嗣成《录鬼簿》,元代杂剧作家无不"门第卑微,职位不振",他们的活动正与"高尚之士"的"性理之学"判然异途。宋元间的戏文、杂剧,多出于书会才人之手,姓名或生平行状多有无可考者,其门第的卑微、职位

的不振自不难想见。所谓"书会",系编写剧本的团体组织;书会中人称为"才人"系相对于上层士大夫而言,专指身处通俗文化层面上的不得志于时的中下层士大夫。如《王焕》戏文的作者黄可道是太学生,《荆钗记》的作者柯丹丘是村学究,《拜月亭》的作者施惠和《小孙屠》的作者萧天瑞是医生,《金银猫李宝闲花记》的作者邓聚德是青囊家,《包待制捉旋风》的作者洪某是教授,《梅妃旦》的作者关四是说话人,《香供乐院》的作者顾五是秀才……一些著名的戏剧艺术家,大都也是仕途困顿之辈。如元代的关汉卿,名位不显,曾为太医院尹,后辞去太医院尹之职而仅以伶人编剧为生。杨维桢《元宫辞》称:"大金优谏关卿在,伊尹扶汤进剧编。"所谓"优谏",正是以俳优"滑稽谲谏"的意思。王实甫的生平殊不可考,但从他在《破窑记》中流露的"世间人休把儒相弃,守寒窗终有峥嵘日"和《丽春堂》中发抒的宦海升沉的感慨来看,显然也是一位仕途失意的文人。白朴自金入元,不欲仕进,中统初有荐之于朝者,朴力辞之,乃屈己降志,徙家金陵,从诸遗老,放情山水,滑稽玩世。马致远曾任江浙行省务官,晚年退隐田园。宫大挺曾"历学官,除钓台书院山长,为权豪所中,事获辩明,亦不见用"(《录鬼簿》)。明代的魏良辅作为昆腔的改革者和创始人,其活动时代竟颇难确定,生平也不甚可知。梁辰鱼平生慷慨任侠,足迹遍吴楚,而科名竟不得意。沈璟因科场舞弊案受人攻击,壮年便弃官归去,在家里养了一个戏班子,以听戏写曲终生。汤显祖在政治上也一再受到挫折,"自伤名第卑远,绝于史氏之观,徒寒浅零碎,为民间小作。亦何关人世,而必欲其传?"(《答李乃始》)李玉则"连厄于有司",晚年乃"绝意仕进",以传奇数十种"即当场之歌呼笑骂,以寓显微阐幽之旨"(《北词广正谱序》)……

正因为此,所以,他们所创作的戏文、杂剧、传奇,一方面固然是为了面向社会大众传播儒学的道统理想,另一方面也是其胸中盘郁的自我发泄,所谓"借古人之歌呼笑骂,以陶写我之抑郁牢骚"。钱谦益《列朝诗集》评汤显祖有云:"胸中块垒,陶写未尽,则发而为词曲,四梦之书,虽复留连

风怀,感激物态,要于洗荡情尘,销归空有。"这一评语,无疑是适合于所有传统戏剧作家的。不过,需要说明的是,传统戏剧作家的自写"胸中块垒",与上层士大夫于仕途失意之后以文艺"自娱"的高蹈作风有所不同。后者是一种纯粹的"自娱",如元代著名高蹈文人画家倪瓒的自题《墨竹》:"余之竹聊以写胸中逸气耳,岂复较其似与非,叶之繁与疏,枝之斜与直哉!或涂抹久之,他人视以为麻为芦,仆亦不能强辩为竹,真没奈览者何。"(《清事阁全集》卷九)这与弥乐(Mill)所论"一切的诗,都是属于自言自语式的,诗所表现的特性,就是诗人对于读者的存在的全无感觉"(Thonghts on Poetry and its Various Dissertations ond Discussions, I.P. 71)若合符节。然而,前者的自写"胸中块垒"则始终是与"留连风怀"即面向大众传播儒学道统理想联系在一起的。这就不能"对于读者的存在全无感觉",而必须以通俗的形式迎合大众,为社会大众所普遍接受。王骥德《曲律·杂论》认为:

> 世有不可解之诗,而不可令有不可解之曲。……白乐天作诗,必令老妪听之,问曰"解否?"曰"解"则录之;"不解"则易。作剧戏,亦须令老妪解得,方入众耳,此即本色之说也。

其实,白乐天的诗也有"不可解"的,"必令老妪听之"的诗乃是他早年以循吏身份推行儒学道统时期的创作;晚年倾向佛道思想,诗风转为平淡天真,就非老妪解得了。这实际上说明处于不同文化层面上的文艺创作的不同功能和不同对象,因而需要有不同的形式。诗,既可处于精英文化层面之上,亦可处于通俗文化层面之上,所以既允许有"不可解"者,也可以有"须令老妪解得者";戏剧则不同,它基本上是处于通俗文化层面上的,如果不是以能"令老妪解得"的通俗化、大众化形式出现,便不免失去观众,从而影响到其自身的生存基础。需要说明的是,这里所谓的"通俗化、大众化形式"并不是一成不变的,它伴随着时空条件的变易而变易。

传统戏剧保存至今的如昆曲、京剧等,在历史上曾经是"老妪解得"的通俗化、大众化形式,但在今天,却逐渐成为精英文化的艺术形式,于是不能不面临失去观众的生存危机。

然而,戏剧创作既然出于仕途失意的中下层士大夫之手,它就不能只是面向社会大众,而没有"自娱"的成分在内。只要这两方面的要求合乎儒学道统的理想,社会大众的不幸本身就足以引起士大夫的感慨,而士大夫的个人感慨也完全可以为社会大众所接受。因此,在艺术形式上便不仅要求能"令老妪解得"的通俗化、大众化,而且也要求能合于"读书人"的口味,即达到"雅俗共赏",如李渔《闲情偶寄》所论:

> 诗文之词采贵典雅而贱粗俗,宜蕴藉而忌分明;词曲不然,话则本之街谈巷议,事即取其直说明言。凡读传奇而有令人费解,或初阅不见其佳,深思而后得其意之所在者,便非绝妙好词。(《词曲部·贵显浅》)

> 总而言之,传奇不比文章,文章做与读书人看,故不怪其深;戏文做与读书人与不读书人同看,又与不读书之妇人小儿同看,故贵浅不贵深。(同上《忌填塞》)

正是要求以"雅俗共赏"的形式达到"自娱"与"娱众"的统一、自写"胸中块垒"与"留连风怀"的统一。而从"自娱"的价值取向来分析,戏剧艺术的自写"胸中块垒"显然也与高蹈文人的"聊写胸中逸气"不同。后者倾向于逍遥出世的佛道思想,而前者始终坚定不移地恪守儒学的道统理想,如曾参发挥孔子"士志于道"的观点所说:"士不可以不弘毅,任重而道远。仁以为己任,不亦重乎?死而后已,不亦远乎?"(《论语·泰伯》)所谓"胸中块垒"云云,只不过是对儒学道统理想与专制政统势力相扞格的一种暂时感慨和愤懑,这种感慨与愤懑,既是个人的,也是社会大众的,因此,它不仅没有淡化而是更加强化了他们追求道统理想的弘毅精神。正因为

此,所以戏剧艺术的"自娱"所强调的必然是与现实的面向大众的社会教育功能的统一,而不是超现实的返璞归真的个体"自娱"功能。所谓"若于伦理无关,纵是新奇不足传""事有关名教,风化不寻常"等,也就成为传统戏剧创作的一条基本原则,同时也是传统戏剧批评的一条"政治"标准,从而与通俗化、大众化的形式原则和"艺术"标准相为表里。明代戏剧批评家李贽评《红拂》传奇有云:

> 此记关目好,曲好,白好,事好。乐昌破镜重合,红拂智眼无双,虬髯弃家入海,越公并遣双妓,皆可师可法,可敬可羡。孰谓传奇不可以兴,不可以观,不可以群,不可以怨乎?饮食宴乐之间,起义动慨多矣。(《焚书》卷四"杂述")

"关目好,曲好,白好,事好"止是"政治"标准和"艺术"标准的统一。而尤其是传奇可以"兴、观、群、怨"这一观点,非同小可。我们知道,"兴、观、群、怨"是儒家六经之一《诗经》所专有的教育功能,传奇而可以"兴、观、群、怨",不啻是作为通俗文化层面上的形象化的六经,而与识字的读书人和不识字的妇人小儿同看。这实际上意味着戏剧艺术的社会、文化、历史地位的提高,从"下里巴人"一跃而登上了为"阳春白雪"所占据的大雅之堂。清刘献廷以戏文、小说比之六经,认为"乃明王转移世界之大枢机,圣人复起不能舍此为治"(《广阳杂记》卷三)。盖与李贽之论互为呼应,亦一时风气之所趋。

李渔认为传奇之可传与否,端在三事:"曰情,曰文,曰有裨风教。情事不奇不传,文词不警拔不传;情文俱备而不轨乎正道、无益于劝惩,使观者听者哑然一笑而遂已者,亦终不传。"(《笠翁文集·香草亭传奇序》)也就是要求娱乐功能(情文之美)与教育功能(轨乎正道)的统一性,并特别强调了教育功能的重要性,作为传奇之可传与否的终极标准。他还专门分析了戏剧艺术的教化意义,认为:"窃怪传奇一书,昔人以代木铎,因愚

夫愚妇识字知书者少,劝使为善,诫使勿恶,其道无由,故设此种文词,借优人说法,与大众齐听,谓善者如此收场,不善者如此结果,使人知所趋避,是药人寿世之方,救苦弭灾之具也。"(《闲情偶寄·词曲部·戒讽刺》)十脆自我抑制了"胸中块垒",将面向社会大众传播儒学道统理想看作戏剧艺术的全部任务,"药人寿世""救苦弭灾""兼济天下",功莫大焉。孔尚任《桃花扇小引》中有云:"场上歌舞,局外指点,知三百年之基业隳于何人?败于何事?消于何年?歇于何地?不独令观者感慨涕零,亦可惩创人心,为末世之一救也。"以戏剧艺术而担当起"天下是非风范"的大任,没有一点"弘毅"的精神显然是办不到的。高明《琵琶记》的开场白,同样是把教育功能置于娱乐功能之上。高明的《琵琶记》系改编《赵贞女蔡二郎》戏文而成,但变戏文中蔡二郎的"不忠不孝"为"全忠全孝",显然是出于从正面强化儒学道统宣传效果的动机。所以,《青溪暇笔》记:高明"既卒,有以其《记》进者,上览毕,曰:'五经四书在民间,如五谷不可缺。此《记》如珍馐百味,富贵家其可无耶?'"这就难怪刘献廷要将戏文比之六经,"乃明王转移世界之大枢机,圣人复起不能舍此而为治"了。传统戏剧艺术之所以具有无与伦比的广泛的"寓教于乐"的美学价值,正在于它的形式、内容、语言、题材等各个方面,既接近于并反映了社会大众的生活愿望,又合于儒学的道统理想,而不只是戏剧艺术家自写"胸中块垒"的高蹈超逸。

面向社会大众宣传儒学道统理想的方式,大体上有两种。一种是从正面弘扬忠孝节义、仁礼廉耻等通俗文化层面上的儒家的道德伦理观念。如丘浚的《五伦全备记》,就是以正面形象为主来弘扬"国之宝忠臣烈士,家之宝孝子顺孙"的伦理。此外如以沈璟为代表的吴江派戏剧,"命意皆主世风";清夏纶的《新曲六种》,更以"褒忠、阐孝、表节、劝义"为宗旨,所侧重的无非也是从正面弘扬儒学道统理想。

然而,更多的传统戏剧却选择了通过对社会邪恶势力和奸诈现象的鞭挞、抨击,从反面烘托儒学道统理想的方式。这并不奇怪,因为在封建

专制的社会现实中,作为正义力量的儒学道统往往遭际坎坷,而作为邪恶势力的奸诈凶顽却常常飞扬跋扈。奸臣的陷害忠良,逆子的忘恩负义,污吏的残虐百姓,科场的卑鄙龌龊……整个社会现实,正如关汉卿《窦娥冤》中窦娥对天地鬼神所提出的震撼人心的控诉。对这一切,身处通俗文化层面上的中下层士大夫不仅耳闻目染,而且往往有着切肤之痛的亲身经历。因此,用虚幻的戏剧艺术形式予以无情的揭露和大胆的鞭挞,不仅可以引起社会大众的共鸣,也发泄了作家个人的忧愤感慨,更合于儒学道统的理想。除《窦娥冤》之外,无名氏《陈州粜米》的张撇古对"穷百姓补破衣裳,污吏春衫拂地长"的现实深感不平,并痛斥仓官的营私舞弊是"吃仓廒的鼠耗,咂脓血的苍蝇"。郑廷玉《看钱奴》中的周荣祖对财主的为富不仁也怒加诅咒、斥骂,说是:"有一日贼打劫火烧了你院宅,有一日人连累抄没了旧钱债。恁时节合着锅无钱买米柴,忍饥饿街头做乞丐,这才是你家破人亡见天败!"传统剧目中,大量的清官公案戏正是对权贵势要的横行和官场吏治的黑暗的血泪控诉,同时又寄寓了水深火热之中的芸芸众生渴望得到拯救的梦想。

宫天挺的《范张鸡黍》中,则通过范式和王韬的辩难,抨击了仕途的暗无天日。王九思的《杜甫游春》写杜甫在安史乱后游曲江,痛斥李林甫的"嫉贤妒能,坏了朝纲"。康海的《中山狼》据说是作者有憾于李梦阳的忘恩负义而撰剧加以讽刺。其实,普天下忘恩负义而得意忘形之辈又岂止李梦阳一人?身受其害者又岂止康海一人?所以,观剧末云:"俺只索含悲忍气,从今后见机莫痴。呀!把这负心的中山狼做傍例。"也就不失其普遍的社会教育意义。徐渭的《渔阳弄》借祢衡击鼓骂曹,揭露权臣的狠毒虚伪、借刀杀人,更如"怒龙挟雨,腾跃霄汉间"。洪昇《长生殿》中则借雷海青之口把卖国求荣之辈骂得体无完肤:"平日价张着口把忠孝谈,到临危翻着脸把富贵贪。早一齐儿摇尾受新衔,把一个君亲仇敌当作恩人感。咱只问你蒙面可羞惭!"孔尚任的《桃花扇》中,李香君亦痛斥马士英、

阮大铖的祸国殃民，等等，或骂吏治的殃民，或骂权奸的误国，从上到下，一片黑暗！而这声声痛骂，挟着儒学道统的理想，正成为冲破黑暗的一线光明，从而作为社会大众的希望和民族精神的支柱，惊天地，泣鬼神！这类剧目，千百年来之所以上演不衰，正因为这些被鞭挞的社会丑恶现象千百年来相沿不衰的缘故。"干儿义子从新用，绝不了魏家种"——骂的是古人、死人，却具有十分现实的社会意义，真可谓千古同恨、千古同慨，能不令作为社会良心的戏剧艺术家们千古同骂，而又令广大戏剧观众千古同快！

这一大胆的批判现实主义精神，成为传统戏剧艺术以梦幻的形式直切真实的社会人生的主导精神——"滑稽谲谏"。这种精神，富有鲜明、强烈的战斗性和吸引力，所谓"言一己之所欲言，畅世人之所未畅"（沈泰评王衡《郁轮袍》语）。"一己"的命运与"世人"的命运紧密地联系到一起，并作为"世人"的代言人，使个体的自写"胸中块垒"迅速地唤起舆论公理的共鸣，并迅速地深入、普及于社会大众的人心，从而有效地在通俗文化层面上弘扬了儒学的道统理想。

所谓"滑稽谲谏"，与西方文化史上的俳优传统颇有比较意义。在西方，俳优（Fools）在社会上没有固定的位分，他们上不属于统治阶级，下不属于被统治阶级，既在社会秩序之内，又复能置身于其外。所以，可以肆无忌惮地用插科打诨的方式说真话，讥刺君主而不致受到惩罚。在中国，则有优孟、优施和淳于髡、东方朔一类滑稽人物，亦以"优谏"著称，寓严肃的批评于嬉笑怒骂之中。优施曾说："我优也，言无邮。"（《国语·晋语二》）"邮"是"尤"的通假字，意思是俳优无论说什么过激的话都是没有罪或可以免罪的。不但优言无罪，甚至优行也无罪。如五代时名优敬新磨手批后唐庄宗之颐仍能以巧语自解。

但是，需要说明的是，封建专制的中国社会毕竟不同于西方，俳优无法得到"优言无邮"的真正保障。其次，中国古代的俳优主要是作为帝王

的弄人,至多以歌舞敷演故事,还不能算是真正意义上的戏剧。但是,其滑稽谏说的精神却在传统戏剧史上留下了深远的影响。从唐代戏剧艺术初露端倪到清末民初,戏剧演员借题发挥、嘲弄政治人物的故事屡见不鲜,大量流传。如《旧唐书·李实传》载,唐德宗贞元年间,权臣李实为政猛暴,聚敛进奉,民穷无告,乃彻屋瓦木,卖麦苗以供赋敛。"优人成辅端因戏作语,为秦民难苦之状云:'秦地池二百年,何期如此贱田园?一顷麦苗五硕米,三间堂屋二千钱。'凡如此语有数十篇。实闻之怒,言辅端诽谤国政,德宗遽令决杀。"明知权奸凶暴,而不惜牺牲生命,敢于当面直斥,倾诉人民的苦痛多至"数十篇"。这是何等勇敢无畏的"滑稽谲谏"精神!

俳优的谏说精神,不仅直接影响到传统戏剧的演出,更间接地影响到传统戏剧的创作。演员所面对的讽刺对象,是特定社会条件下一两个具体的反面"角色";而戏剧作家所面对的讽刺对象,则是超越于时间和空间的所有反面"角色"。前文所提到的剧目中的鞭挞对象,无论是陷害忠良的权奸,还是残虐百姓的污吏,千百年来何时而无?何地而无?优秀的戏剧艺术家,正在于通过"因梦成戏"的虚构,提炼、塑造出比生活真实更典型的反面"角色"形象,无论时代也无论地域的造成更广泛的"众言难掩"的社会舆论,迫使社会现实中的各类反面"角色"都来——"对号入座"。

由于传统戏剧艺术具有如此强烈、鲜明的战斗精神和批判精神,所以,封建专制的政统势力与戏剧艺术在这方面的正面冲突就不可避免。"开元二年十月六日敕:散乐巡村,特宜禁断。如有犯者,并容止主人及村正,决三十,所由官附考奏,其散乐人仍递送本贯,入重役。"(《唐会要》卷三十四《杂录》)南宋光宗朝,则有赵闳夫的榜禁,包括《赵贞女蔡二郎》等(《猥谈》)。《元史·刑法志》更明文规定:"诸妄撰词曲,诬人以犯上恶言者,处死。……诸乱制词曲为讥议者,流。"传统戏剧艺术"滑稽谲谏"精神的政治背景既是如此地险恶,则戏剧艺术家包括俳优演员们直面黑暗势力的无畏精神,也就弥足我们的尊敬了。

三

传统戏剧的题材内容，虽然异常广泛，但无论历史故事还是神话传说抑或是时事新闻，也无论男女姻缘还是英雄传奇抑或是清官公案……几乎都可以归结为正邪之争这一共通的主题。所谓正面弘扬儒学道统理想，无非是对正义力量的肯定或同情；所谓反面鞭挞社会黑暗现实，也无非是对邪恶势力的否定或愤懑。这两方面相辅相成，从而起到了劝善惩恶的诫世作用，实现了戏剧艺术家们"滑稽谲谏"的最终目的。在以往的研究中，往往将后一方面视为传统戏剧"反封建的精华"，而将前者视为"封建性的糟粕"。这种观点值得商榷。

所谓"封建性的糟粕"，作为封建思想价值体系中的一部分，自不待言。而所谓"反封建的精华"，其实质也无疑是作为封建思想价值体系中的另一部分。换言之，封建思想价值体系本身，便包含了正价值和负价值两方面的内容。前者以儒学道统的"仁政""王道"为主导，包括忠孝节义、仁礼廉耻等，乃至"贫贱不能移，富贵不能淫，威武不能屈"的大丈夫精神。后者则以官僚政统的暴政、霸道为主导，包括奸诈丑恶、凶顽残淫等，乃至忘恩负情、背信弃义、卖国求荣、为富不仁的真小人行径。在封建专制的社会现实中，尽管就普及面而论，正义的力量远比邪恶的势力要广泛得多，但是，由于邪恶的势力常常居于有权有势的统治地位，而正义的力量则处于无权无势的被统治地位，因此，如前文所述，戏剧艺术以虚幻的形式来鞭挞邪恶、伸张正义，不仅符合社会大众的生活愿望，也合于戏剧艺术家个人的遭际感慨，同时更合于儒学的道统理想。必须指出的是，儒学的道统理想无论在精英文化的层面上还是在通俗文化的层面上，都是作为封建思想价值体系中的一部分正价值，它与同一思想价值体系中的负价值即政统邪恶势力的斗争，始终不是出于"反封建"的目的，而出于维护封建统治的目的。因此，把传统戏剧艺术中的正邪之争看作"反封建的精

华"与"封建性的糟粕"之争,显然是不能成立的。硬要这样做的结果,不能不陷于一种自相矛盾的情境逻辑,即认为传统戏剧在弘扬"反封建精华"的同时又传播了"封建性的糟粕"。

毋庸讳言,儒学的道统理想作为正义的力量,作为封建思想价值体系中比较合于人性人情的部分,可以为后世非封建性质的思想价值体系所接纳,如忠孝信义、扶贫济弱、爱国主义等内容。但是,非封建性质思想价值中的忠孝信义、扶贫济弱和爱国主义,具有与儒学道统理想中的忠孝信义、扶贫济弱和爱国主义迥然不同的内涵。因此,当这些内容出现于传统戏剧之中时,我们至多只能把它们看作是人性的精华,而不能把它们当作是"反封建的精华"而无视其封建性的内涵。正如李玉等所作《清忠谱》中,以周顺昌为代表的东林党人耿介正直、清廉公正、疾恶如仇的优秀品质,及其与阉党至死不屈的斗争精神,真可谓"劲骨千磨不坏,填胸正气,直将厉气冲开"!但这种斗争毕竟是从忠君思想出发的,体现了儒家"大丈夫"的人格标准。周顺昌一出场便表白自己:"忠孝自根心,君亲梦魂钦",感伤"怎奈君门万里,空流血泪千行,一点孤忠,徒付数声长叹"。因此,当别人告诉他,人民知道他被逮,将激起民愤时,他却说:"果有此事,反陷弟于不忠了。"可见这种无私无畏的大丈夫的斗争精神与对最高统治者的愚忠思想,归根到底,反映了封建思想价值体系自身的统一性。

传统戏剧以正邪之争劝善惩恶的"滑稽谲谏"精神及其社会教育功能,一直影响到近现代乃至当代中国戏剧艺术的发展。只有在这样的历史文化条件下,反抗邪恶势力的正义力量才有可能开始脱出或完全脱出封建思想的价值体系,以人性中的正价值纳入另一思想的价值体系包括社会主义的精神文明之中。光绪三十年(1904)由柳亚子、陈去病等创办的中国第一个戏剧专门刊物《二十世纪大舞台》的发刊词中说:"今所组织,实于全国社会思想之根据地,崛起异军,拔赵帜而树汉帜,他日民智大开,河山还我,建独立之阁,撞自由之钟,以演光复旧物推倒虏朝之壮剧快

剧,则中国万岁,《二十世纪大舞台》万岁!"以戏剧艺术作为救世之具,实与传统戏剧之自比六经异曲同工。然而,其救世的内容和性质却开始发生了根本的变化。这一时期的戏剧,大多取材于历史演义和英雄传奇,如杨家将、岳飞、文天祥、史可法、郑成功等,歌颂民族英雄,崇尚民族气节,显然是针对列强入侵、中国垂危的社会现实而借古讽今、唤醒民众,对旧民主主义革命和嗣后的新民主主义革命的成长发展产生了积极的影响。

传统戏剧艺术对于正邪之争的渲染,作为社会现实的写照,集中反映了封建思想价值体系中儒学道统理想与官僚政统体制之间的矛盾。前文提到,自秦汉以降,由于封建专制的暴虐,无论上层还是中下层士大夫的道统理想,均与政统势力扞格难合。由于君主的昏庸和权臣的专横,政统势力实际上成为社会上邪恶势力的大本营。而同为政统邪恶势力摧残下的牺牲者,中下层士大夫又与上层士大夫不同,他们并不因此而消极遁世,"独善其身",而是更紧密地将自身的命运与社会大众的命运联系在一起,将儒学道统的理想与社会大众的理想联系在一起,在通俗文化的层面上,以戏剧艺术的虚幻形式巧妙地鞭挞邪恶势力,张扬正义力量。正是在这一意义上,传统戏剧的所有正邪之争,其表层的结构尽管不同,或为忠奸之争,或为吏民之争,或为父子(母女)之争,或为夫妻之争,或为忠奸与吏民、父子与夫妻交缠交织之争……但是,在深层结构上,无不可以归结为道统理想与政统体制之争。换言之,祸国殃民的权奸、横行不法的污吏、独断专横的父母或忘恩负义的丈夫,往往被作为抽象的政统体制的形象展示,而九死不悔的忠臣烈士,善良本分的平民百姓,追求自由的儿女或忍辱负重的贤妻则被作为抽象的道统理想的隐寓化身。

表现忠奸之争的戏剧如《赵氏孤儿》《单鞭夺槊》《昊天塔》《汉宫秋》《范张鸡黍》《精忠记》《荆钗记》《宝剑记》《鸣凤记》《渔阳弄》《一捧雪》《千忠会》《清忠谱》《桃花扇》《宇宙锋》《金牌诏》等,或写权臣误国、残害忠良,或写忠良抗暴,以身殉道。这类作品,血溅三尺,气冲斗牛,九死无悔,百

折不挠,其情节最为慷慨激昂、撼人心魄,浓于"悲剧"的崇高气氛。在这里,权奸当道作为政统体制的化身和忠良受害作为道统理想的隐喻,自毋庸赘言。由于在封建社会中,作为儒学思想熏陶下的士大夫,无论上层还是中下层,也无论"穷"还是"达",无不恪守"忠君"的原则,因此,他们同政统势力的扞格,不仅不会把斗争的矛头直指帝王君主,反而抱着百折不挠的"愚忠"思想,将这种扞格误认为是与政统的直接执行者——权奸的矛盾。于是,反映在传统戏剧中,忠奸之争既是戏剧艺术中正邪之争的最高形象展现,同时也是社会现实中道统理想与政统势力之争的最高形象展现。值得我们注意的是,几乎所有描写忠奸之争的戏剧,无不把奸臣的诛伏、忠良的昭雪寄希望于帝王的一封诏书。这固然合于社会大众对于善恶报应的心理信仰,同时也折射了儒学道统对于君主政统永远不会觉醒的一种梦想。归根到底,这正是由儒学道统自身的"封建性"所决定的。

表现吏民之争的戏剧如《窦娥冤》《鲁斋郎》《小孙屠》《陈州粜米》《生金阁》《灰阑记》《魔合罗》《双熊梦》《打渔杀家》《四进士》等,大都描写贪官污吏或土豪劣绅迫害善良安分的平民百姓,或夺人田产,或劫人妻女,或谋财害命,或贪赃枉法,或为富不仁……一个个横行乡里,鱼肉百姓。这类戏剧,同样浓于"悲剧"的气氛,但不如忠奸之争的悲剧气氛之"崇高",而显得较为"通俗"。无疑,这是更适合于社会大众的亲身经历、生活愿望以及信仰习俗和审美心理的。在这里,污吏横行作为政统体制的通俗化身和平民遭难作为道统理想的通俗隐寓,同样是毋庸赘言的。不同的只是,忠奸之争所反映的道统与政统的扞格,系精英文化层面上的扞格,大气凛然的忠良形象系作为儒学道统"达则兼济天下"的理想体现;而吏民之争所反映的道统与政统的扞格,则是通俗文化层面上的扞格,善良安分的平民形象系作为儒学道统"民本"思想的艺术展示。前文提到,忠奸之争中将正义的伸张寄希望于帝王君主的一封诏书,在吏民之争中,则往往将污吏的伏法、平民的申冤寄希望于清官的爱民如子、执法如山。无疑,

这同样是由儒学道统自身的"封建性"局限所决定的。

表现父子(母女)之争的戏剧如《西厢记》《墙头马上》《曲江池》《错立身》《拜月亭》《破窑记》《牡丹亭》《娇红记》等。需要说明的是,这一类戏剧的表层主题大都描写青年男女对于爱情生活的追求,而不是描写父子(母女)之争。但是,由于这种爱情往往受到父母的干扰破坏,所以,就潜层结构而论,都不妨归结为父子(母女)之争。如《西厢记》描写莺莺与张生的爱情,遭到莺莺母亲的反对,于是母女之间便潜伏了一场曲折的斗争。从第二本第四折〔离亭宴带歇指煞〕莺莺对"口不应心的狠毒娘"的抱怨:"……俺娘呵,将颤巍巍双头花蕊搓,香馥馥同心缕带割,长挦挦连理琼枝挫。白头娘不负荷,青春女成担搁,将俺那锦片也似前程蹬脱。俺娘把甜句儿落空了他,虚名儿误赚了我。"足以窥见她对母亲的极大反感。《错立身》第十二出〔斗鹌鹑〕描写延寿马流落江湖的苦楚:

> 被父母禁持,投东摸西,将一个表子依随。走南跳北,典了衣服,卖了马匹。尖担儿两头脱,闪得我孤身三不归。空滴溜下老大小荷包,猛杀了镣丁锟底。

父子之间的冲突之尖锐,更不难想见。《拜月亭》中,当王镇硬生生拆散王瑞兰、蒋世隆的姻缘之时,王瑞兰直言不讳地指责自己的父亲:"他意似虺蛇,性如蝎螯。"将父母比作虫豸禽兽,可见怨恨之深。我们知道,在传统文化中,自由的爱情所包含的意义常常并不仅止于男欢女爱,而是作为士大夫追求道统理想的一种隐喻指向,如屈原的美人香草之思等。因此,透过男女爱情的表层结构和父母阻挠的潜层结构,其深层含义依然可以归结到道统理想与政统势力的扞格。而基于忠—孝、国—家的同构关系,所谓"君要臣死,臣不得不死;父要子亡,子不得不亡",父(母)权正不妨看作是君权政统在家庭中的直接缩影。尤其值得注意的是,《西厢记》中,莺莺的母亲是相国夫人;《墙头马上》中,裴少俊的父亲为尚书元宰;

《曲江池》中,郑元和的父亲为洛阳府尹;《错立身》中,延寿马的父亲是兵部尚书;《牡丹亭》中,杜丽娘的父亲是南安太守……无不是标准的"父母官"身份。这就更使这些阻挠子女自由爱情的父母,赋予了一副阻挠士大夫道统理想的政统势力代表者的狰狞面目,从而在爱情题材的掩蔽下,巧妙而成功地隐喻了道统与政统相扞格的正邪之争。

表现夫妻之争的戏剧如《赵贞女蔡二郎》《王魁负桂英》《张协状元》《白兔记》《救风尘》《潇湘雨》《秋胡戏妻》等。这一类作品的表层结构,也是描写男女爱情生活,而特别歌颂了女性对于爱情的忠贞,而抨击了男方的变心负义,所谓"痴心女子负心汉"。而在深层结构上,依然可以归结为道统与政统相扞格的正邪之争。忠贞美丽的女性,作为士大夫所信仰的儒学道统理想的形象化,自不待言。而变心负义的夫君作为政统邪恶势力的化身,同样是十分明显的借喻。在中国传统的道德伦理观念中,君权不仅与父权相同构,也与夫权相同构。君要臣忠,何异于夫要妻贤,夫君多负妻子,何异于帝王多负忠臣。上述作品中,负心的丈夫往往得中高官厚禄,也就绝非偶然。如蔡二郎、王魁、张协和《潇湘雨》中的崔通皆状元及第;《白兔记》中的刘知远兵权在握;《秋胡戏妻》中的秋胡为中大夫……《张协状元》中,张协之娶贫女,本来就是"事急且相随",一旦发迹,就准备遗弃的。贫女说:"只恐我夫荣贵也,嫌奴身畔贫!"其实,帝王对于士大夫的重用,又何尝不是"事急且相随"? 可以同患难,不可共富贵,一旦鸟尽兔死,便立即弓藏狗烹! 两者的寡廉鲜耻、心狠手辣,实无有二致。

需要说明的是,由于父子(母女)之争和夫妻之争所蕴含的正邪之争,被披上了一层缠绵悱恻的爱情面纱,因而显得温情脉脉、优美动人,与前两类戏剧的悲剧气氛判然异趣,而更多"喜剧"的色彩。这类爱情题材,在传统剧目中约占三分之一强。这一方面是为了迎合社会大众的审美心理,从潜意识上满足人们对于自由爱情的憧憬;另一方面,则是为了更隐蔽地影射道统与政统的扞格,更巧妙地进行"滑稽讽谏"。在这类戏剧中,

女性的形象最为动人,作为士大夫道统理想的形象化,不妨看作是艺术家们有意或无意地"因梦成戏"的一种颠倒阴阳。《张协状元》中借贫女之口说:"一堂神道你须知,我们非别底,你不是男儿!"徐谓《女状元》中有"裙衩体,立地撑大,说什男儿汉!""世间好事属何人,不在男儿在女子"之论。汤显祖在《答马心易》中则对现实生活中的男子十分鄙薄,说是:"此时男子多化为妇人,侧行俯立,好语巧笑,乃得立于时。"传统戏剧颠倒阴阳的艺术处理手法,再也清楚不过。如前所述,戏剧艺术家们既以梦幻世界为比较合理的理想境界,所谓"假作真时真亦假,无为有处有还无",那么,他们以女性形象为比较合情的人性形象,正可以说是"男作女时女亦男,阳为阴处阴还阳",从而使"滑稽谲谏"以更隐蔽的方式避免了与政统邪恶势力的直接冲突。

从结构形式来分析,传统戏剧大多可以纳入磨难—突变—大团圆的三段式框架之中。所谓"磨难",是说剧中的主人公作为道统理想和正义力量的化身,在开始时或受权奸的迫害,或受污吏的残虐,或遭父母的阻挠,或遭丈夫的遗弃,种种不幸的悲惨事件,统统加于他的身上。所谓"突变"(Peripetia),则是在剧情的展开过程中,由于帝王的明鉴,或清官的公正,或神灵的佑助……逐使正邪之争的力量对比发生逆转,于是,最后导致皆大欢喜的"大团圆"结局,有冤的申冤,有仇的报仇,有情人终成眷属,负心郎转意回心,善恶报应,一一不爽。

这种"四海庆升平"的大团圆结局,在以往的研究中,往往被认为是传统戏剧艺术的"蛇足",不仅在思想内容上,纯属"封建性的糟粕",而且在艺术处理上,削弱了悲剧的震撼效应。这种看法,无疑有它的道理,但不免囿于就戏剧论戏剧,就艺术论艺术而无法真正揭示传统戏剧艺术家的良苦用心。如果我们把传统戏剧艺术投影到封建专制体制下的社会人生背景上,投影到儒学道统的正义力量与专制政统的邪恶势力的现实斗争背景上,便不能不认为,这种处理方式不仅是戏剧艺术家的思想局限性使

然,也不仅是为了迎合中国社会大众"非悲剧"的审美心理使然,同时也是处于"优言有邮"的中国政治背景中的戏剧艺术家们"滑稽讽谏"的一个必要掩护。大团圆本身就是一种梦幻,它使在现实生活中无法真正实现的道统理想获得了一种似是而非的虚假满足,同时也使道统理想与政统势力的冲突在对政统势力的抽象肯定中有可能得到一种"优言无邮"的保证。

(1990年)